# 從文字書寫到影像傳播
## ——臺灣「文學電影」之跨媒介改編

黃儀冠 著

臺灣學生書局印行

# 從文字書寫到影像傳播

## ——臺灣「文學電影」之跨媒介改編

# 目　次

# 序章：文學·影像·改編

## 一、從文字書寫到影像傳播

　　電影與文學之間關係密切，由來已久。早期電影文學改編可追索至梅里葉《月球之旅》（*Le Voyage Dans La Lune*），即是將凡爾納及 H. G. 威爾斯的科幻小說影像化。電影取材文學敘事、意象、隱喻，創造流麗豐美的人文氣息。文字與影像之間的改編互文，所指的是一種表意符號到另一種表意符號之間的框架轉換，由於媒介構成方式的差異性，故文本的建構過程涉及到不同的藝術框架轉換，不同的符碼置換與詮釋，所造成的不同符碼表徵與修辭策略，媒介的差異性帶給閱聽人不同的審美體驗及視聽感受。

　　電影改編（film adaptation）即是指將文學體裁的文本，如小說、戲劇、敘事詩、散文等，根據主要人物形象、故事情節和思想內容，以電影媒介的表現手法，經由再創作，使之變成適合拍攝的電影文學劇本，並進一步剪輯攝製影像化，成為放映的電影文本。❶電影語彙符碼是鏡頭、剪接、場面調度及攝影機運動，比起文學的基本表現媒介——文字，有更複雜而多元的符號指涉系統，因此，

---

❶　參見張覺明：《電影編劇》（臺北：揚智文化事業公司，1997），頁 276。

從文學文本到電影文本，我們需要一個中界的符號系統作為接引，並跨越兩個藝術媒介的領域，此中界的文類，即為改編的文本。改編的文本即是電影劇本，或者電影分鏡腳本，可視之為文學作品的次文本及電影的前文本，故改編文本所扮演的角色及引發的功能，遂成為一個饒富興味的問題。❷文本與文本之間的改編、挪置、引用關係，稱之為互文性（Intertextuality）。❸因為文學的文字與電影的光影聲色分屬不同的符號系統，在文字語言與影像語言接合與建構的互動過程中，電影如何將文字所營造的抽象意象，轉換為銀幕空間中具體的視覺影像；如何從文字敘事轉換到攝影機運動，以此舖展其情節；以及如何藉由影像傳達文字所構築的文學性（如隱喻、主題、哲思等）都是文學作品改編成電影時需要思索的課題。

　　電影中的文學改編牽涉到對其他藝術符號系統的轉化、挪置及對話關係，早期的改編概念著眼於是否忠實於原著，王光祖等人在《影視藝術教程》，提出四種改編方法：再現式改編（即忠實改

---

❷ 由於電影劇本搜羅不易，早期的電影劇本較少被保留下來，而臺灣導演有時不依照電影劇本拍攝，因此，「文學與電影」議題主要還是小說、散文、戲劇、敘事詩等文類與電影的互文比較。

❸ 歐美學者互文性的理論應用於文本分析的情況，可歸納為下列幾種：1.引用語。2.典故和原型。3.拼貼：對前文本改造融入新文本。4.改編、戲仿、嘲諷的模仿，琳達‧哈琴（Linda Hutcheon）認為戲仿在後現代作品中廣泛被應用，而將此種嘲諷的模仿視為互文性的當代標誌。5.「無法追溯來源的代碼」，指無處不在的文化傳統，無形意識型態影響，而不只是某一具體文本的借用。參見 Patick O'Donnell and Rober Con Davis ed., *Intertextuality and Contemporary American Fiction*, Baltimore: Johns Hopkins University Press, 1989.

編）、節選式改編、取材式改編、重寫式改編。❹近來改編理論受到符號學、闡釋學、接受美學、文化研究等方法的拓展，由探討是否忠實於原著，而進行文本開放式的想像，以文本的跨界旅行，開發文本的歧義性，與多向度的符碼結構，使得改編的討論由忠實於原著與否，擴展成在改編過程所進行的影像如何再建構：諸如文字文本與視覺、聲音等不同媒介的互文轉化，與現當代社會、歷史文化的對話過程。臺灣複雜的歷史，受到中國傳統思想、日本殖民統治、西方流行文化、臺灣本土特色等文化交融、移植、轉化，也形成文學藝術的多重越界，如瓊瑤小說被臺灣、香港、大陸影視工作者所進行的改編，形構成不同文化視域的解讀；臺灣電影對於本土作家、大陸作家、香港電影的閱讀再創造，並且吸納外國文學、電影的風格類型特色，此種互文翻譯、挪用、模仿的歷程，以及與電影產銷工業體系、社會意識型態、國家電檢制度之間協商的互動歷程，形構成改編多重而繁複的面貌。

臺灣電影自臺語片時期（一九五五～一九七二）就以改編文學作品及本土的歌仔戲碼作為拍攝素材的重要來源，甚至戲仿（parody）外國電影予以本土脈絡化，❺展現出臺灣生猛活潑文化想像，如戲仿 007 情報員《王哥柳哥 007》。❻根據曾西霸〈淺談小

---

❹ 王光祖、黃會林、李亦中編著：《影視藝術教程》（北京：高等教育出版社，1992），頁 149-154。

❺ 「戲仿」（parody）一詞是指戲謔或滑稽的模仿，在互文性理論中相當重要一種文學手法。在此處除了借用戲謔的原義之外，並試圖挪置其語義，兼指電影對於外國電影、文學作品影戲的改編及仿作。

❻ 《王哥柳哥 007》，導演：吳飛劍；演員：李冠章、何玉華、矮仔財、江青

說改編電影〉論及五〇年代中央電影公司曾改編孟瑤《飛燕去來》、徐蕙藍《河上的月光》與林海音的《薇薇的日記》。❼六〇年代中期電影《婉君表妹》之後，瓊瑤電影開始蔚為臺灣電影史上文學作品改編成電影的第一波高峰，六〇年代結束前便有二十二部瓊瑤電影推出，中影公司、邵氏公司、國聯公司各自從不同的美學角度詮釋改編瓊瑤小說。瓊瑤的愛情王國一直延續到八〇年代，並轉戰電視媒體，成為臺灣愛情文藝片與言情小說的鮮明圖騰。另外古龍武俠小說則是在七〇年代掀起改編電影的熱潮，成為電影市場上與瓊瑤電影互別苗頭的另一種類型。在八〇年代之前，曾有幾部在臺灣影史上可謂經典的改編作品，如《破曉時分》（朱西甯原著，宋存壽導演）、《冬暖》（羅蘭原著，李翰祥導演）、《母親三十歲》（根據於梨華小說《海天一涙》後改名《母與子》，宋存壽導演）。八〇年代初期由中央電影公司引領一批新電影導演，從事影像創作，大量改編鄉土及女性小說，試圖恢復電影做為記錄土地、歷史與人類生活情感的藝術媒介。當時的新銳作家及知名作家如：朱天文、廖輝英、七等生、王禎和、李昂、黃春明、白先勇、蕭颯、蕭麗紅、楊

---

霞。關於臺灣臺語片的文化論述請參閱：黃仁著：《悲情臺語片》（臺北：萬象圖書公司，1994），本書所論及臺語片類型：「臺語片中的文學作品」、「取材社會新聞的刑案片」、「戲曲電影篇」、「民間故事篇」等都涉及互文參照的符號系統及文化再現的問題，可惜論者並未從這方面加以闡發，而較重著於資料的分類工作。直到廖金鳳所著《消逝的影像——臺語片的電影再現與文化認同》（2001）才以文化符碼及再現體系作為論述的焦點，對於本土電影文化的符碼化及知識體系作論述上的辯證。

❼ 參考曾西霸：〈淺談小說改編電影〉，《電影欣賞》，第 90 期（1997 年 1 月），頁 90-103。

青矗等風格流派各異的小說家，其作品被陸續改編成電影。形成臺灣文學改編成電影的第二波高峰，為國片帶來蓬勃的生機與更大的發展空間。九〇年代之後臺灣電影產量萎縮，改編文學的電影作品較少，然而近年來客家文學改編《插天山之歌》（2007）、《一八九五》（2008）、以及鄉土散文改編《父後七日》（2010），或者將電影敘事再改寫成小說文本，如《海角七號》（2008），報導文學、歷史文獻改編《賽德克巴萊》（2011），由影像再帶動文學閱讀，文學／電影之間互文性值得關注。

改編電影自選定文學作品到拍攝過程往往引發媒體及社會大眾的關注，享有盛名的作家如：白先勇、黃春明，在改編的過程中，引發許多文學文本與電影影像互動與轉化上的爭議，如《玉卿嫂》包括作者及導演等人的改編版本就多達四個版本，這其中所牽涉的課題不僅是個人的美學品味，更涉及接受美學所談的讀者詮釋、想像；以及不同的藝術符碼之間的轉換框架。❽在進入電影與文學轉換的文本脈絡及象徵符碼的討論之前，我們不妨先來回溯一下，改編電影的意義及改編的論述是建構在怎樣的藝術批評及文化形構之下，電影評論者及作家又是基於什麼批評的態度及創作原則來檢視電影改編的版本？電影評論者往往是根據小說的版本去評判電影是否忠實於原著，對於忠實於原著的電影則給予高度評價，反之則屬

---

❽ 請參見白先勇：〈《玉卿嫂》改編電影劇本的歷程與構思〉、謝家孝：〈苦命玉卿嫂「難產」十四年〉，《玉卿嫂》（臺北：遠景出版事業公司，1985）。遠景出版公司曾在八〇年代策劃「文學與電影」系列，將原著小說與改編後的電影劇本併在一起，並加上劇照及電影拍攝過程的內幕報導，對文學作品改編拍成電影所涉及的諸多問題，留下珍貴的記錄。

聲批評。Lester Asheim 認為電影改編自文學之主要動機在於文學本身之通行有助於電影票房，同時，文學內容價值有助於電影拍攝出來的成績，亦有助於其獲獎。❾臺灣的評論者則以電影為主體，而戲稱文學沾了電影的光，使小說更加暢銷，如聞天祥指出：文學改編電影的熱潮促使許多在早期享有盛名的大作家，增添更多年輕讀者，使這些小說作家的文學光環更加耀眼。❿而盧非易亦指出臺灣文學讀者市場與電影觀眾市場懸殊，臺灣較難存在所謂以文學作品之讀者來支持電影的說法，反而是文學藉重電影宣傳，促進兩者的行銷。

　　然而，歷來臺灣改編文學的電影風潮中，我們經常見到男性經典大師的身影，諸如：黃春明、王禎和、白先勇等，而早期女性作家被改編成電影，片商也著眼於言情小說的暢銷（如瓊瑤），或者新世代女作家如：廖輝英、李昂，所提出外遇、婚變、情殺等新鮮社會議題，當時許多新電影導演乃名不見經傳，如：執導《殺夫》的曾壯祥。這些小說之所以被改編成電影，因為作者業已經典化的文學地位，或者暢銷小說的市場曝光率，故電影改編乃借重於經典大師或者女作家的文學知名度與讀者支持率，並非如學者所分析「文學沾了電影的光」。但改編知名作家作品所牽出的課題相當複雜而有趣，如：作品的典範及內涵意蘊透過影像化的再創作之後，是否

---

❾　參見 Lester Asheim, *From Book to Film* Ph. D. dissertation, University of Chicago, 1949.

❿　聞天祥：〈臺灣新電影的文學因緣〉，收錄於《臺灣新電影二十年》（臺北：臺北金馬影展執行委員會，2002），頁 67。

失去原汁原味？作家對於自己作品經由影像再詮釋，甚至只取材其敘事框架而予以重寫的電影，又有何觀感？作家對於自己的創作是否具有權威的解釋權？對於想要改編電影的導演們，該如何面對作家的「詮釋」及「建言」？在改編過程中，有些大師們認真地參與電影製作，為之改編小說成電影劇本，甚至行使影片審核、情節橋段的否決與選角的權力，究竟文學家介入電影創作的權力有多大？而在電影的創作及產銷過程，小說原作者該在文化工業裏那個位置及位階？這些問題都是環繞著臺灣文學改編成電影饒有興味的課題。

　　從文字敘事到影像敘事之間的轉換，由文學語言轉換到音像語言，即文字符號到鏡頭符號的轉變，也是第一文本（文字文本）到衍生的第二文本（電影文本）之間的藝術框架轉換。臺灣電影文本的製作與傳播受到社會環境，政經權力，文化生態及電檢制度等等內外在因素影響，所以改編電影也受到歷史脈絡，政經文化的制約。從小說到電影，文字到影像，不只是媒介轉換的形式變化，電影工作者在改編時，對文本原著進行影像闡釋及再現的過程中，要面對原作者，以及觀眾，還有社會文化的意識型態。因此影像對原著文本的闡釋是在原作者與觀眾、個人創作意念與社會政治權力、及文學語彙與音像符碼之間進行協商性的再詮釋、再呈現。從臺灣文學改編電影的動態考察，乃在詮釋文字文本／影像文本之間意義生成的歷程。改編本身不僅是媒介符碼、藝術框架相互詮釋轉換，同時受到不同世代閱聽人，不同時代的歷史脈絡，對於文學文本的再次思考與再創作，故改編電影背後所牽動的詮釋框架值得作進一步分析考察。

# 二、文學與影像的跨界閱讀

　　目前臺灣文學／電影的研究以單個作家（導演）或者單一文本為主要研究重心，本書嘗試文學與影像的跨領域之研究取向。前輩呂訴上、黃仁、葉龍彥等電影史的著作豐富筆者對於歷史脈絡的認識。⑪早期電影研究先行者，皆給予筆者深刻的啟發，蔡國榮《中國近代文藝電影研究》，針對一九四九之後香港及臺灣文藝片做深入探討，條列出重要的電影製片公司、文藝片美學及導演個人風格。⑫臺灣電影專著論述方面：焦雄屏編著《臺灣新電影》確立臺灣新電影一詞在電影史的地位。⑬陳儒修由其博士論文所改寫翻譯《臺灣新電影的歷史文化經驗》，針對臺灣電影中的主體性建構，及電影中女性形象作深入剖析。⑭盧非易《臺灣電影：政治、經濟、美學（一九四九～一九九四）》，透過豐富的史料，論述臺灣電影史，並觸及政經文化與電影美學之間的互動關係。⑮廖金鳳《消逝的影像：臺語片的電影再現與文化認同》，透過符號學、文本分

---

⑪　呂訴上：《臺灣電影戲劇史》（臺北：銀華影業社，1961）。黃仁：《悲情臺語片》（臺北：萬象圖書公司，1994）。黃仁：《電影與政治宣傳》（臺北：萬象圖書公司，1994）。葉龍彥：《光復初期的臺灣電影史》（臺北：國家電影資料館，1995）。葉龍彥：《春花夢露：正宗臺語片興衰錄》（臺北：博揚文化事業公司，1999）。

⑫　蔡國榮：《中國近代文藝電影研究》（臺北：電影圖書資料館，1985）。

⑬　焦雄屏編著：《臺灣新電影》（臺北：時報文化出版公司，1988）。

⑭　陳儒修：《臺灣新電影的歷史文化經驗》（臺北：萬象圖書公司，1993）。

⑮　盧非易：《臺灣電影：政治、經濟、美學（1949-1994）》（臺北：遠流出版事業公司，1998）。

析及文化研究，對臺語片美學與跨界藝術互文性作了在地的實踐。
⑯另外，鄉土文學的研究在臺灣文學的論述頗多，但是針對鄉土文學與臺灣電影的論述，僅有國外學者 June Yip 所著 *Envisioning Taiwan: Fiction, Cinema, and the Nation in the Cultural Imaginary*，⑰從「想像的共同體」（imagined communities）理論脈絡，發展鄉土文學與電影如何建構臺灣的國族論述，並且從八〇年代到九〇年代如何過渡到國族——後國族，其論述精闢，內容頗能啟發吾人。可惜是其論述分析的文本過度集中於侯孝賢的經典電影臺灣三部曲，尤其是《悲情城市》一部影片，至於其他的鄉土電影並不見論述。Junp Yip 此書的論述重心並不在小說改編，而在臺灣國族論述的發展如何經由鄉土文學開展，又在侯孝賢的電影中得到實踐。至於中文學界的論述，有關鄉土文學與影像改編的相關論著，除了筆者所作的單篇論文之外，在學界相關研究目前仍付之闕如。筆者所著的單篇論文僅以黃春明小說為論述文本，在研究的對象上，筆者希望能夠將之擴大論述，收集更多的鄉土小說文本，以及電影文本，更深入地探討鄉土敘事與臺灣文化脈動之間的關係。另一本英文論著專書，*Island on the Edge: Taiwan New Cinema and After*，Chris Berry and Feii Lu 所編輯，由香港大學出版社於 2005 年出版，收錄 12 篇專家學者的論文，主要論述範疇在臺灣八〇年代新

---

⑯　廖金鳳：《消逝的影像：臺語片的電影再現與文化認同》（臺北：遠流出版事業公司，2001）。

⑰　June Yip, *Envisioning Taiwan: Fiction, Cinema, and the Nation in the Cultural Imaginary*, Durham, N.C.: Duke University Press, 2004.

電影,以及九〇年代的新生代導演,討論的導演有侯孝賢、楊德昌,以及九〇年代有突出作品表現的蔡明亮。所探討的議題與面向多是在侯孝賢電影特色與臺灣歷史之間的關係,以及蔡明亮都會電影所延伸的現代人心靈荒疏感,以及現代化與殖民/解殖民等議題。

　　至於臺灣對於電影文學的研究與闡述,在一九九三年臺灣新聞局推出電影年活動,由電影年所策劃的《臺灣電影精選》一書,❶❽蔡康永及韓良憶主筆的〈臺灣電影與文學〉專輯,概要地介紹臺灣電影與文學的關係,主要論述臺灣在六〇年代至今重要的文學改編作品,以縱觀歷史的論述方式介紹宋存壽的《破曉時分》、李翰祥的《冬暖》,以及根據瓊瑤所著言情小說所改編的大量文藝愛情片。至八〇年代,則以現代派和鄉土派作為劃分,概述兩派小說所改編成的電影。在臺灣專業的電影刊物《電影欣賞》在九二至九七期(一九九八年三~四月至一九九九年一~二月),以歐美及日本各國的「電影與文學」作為專號,❶❾並配合電影的放映與欣賞,在這幾期的專輯中亦有幾篇論文,介紹討論文學與電影的關係,並且在每期專題附錄各個國家歷來改編自文學的電影片目,以彰顯文學與電影深遠的歷史淵源。但對於改編理論或比較的基礎並未作深入探討。二〇一〇年臺灣文學館出版《愛、理想與淚光:文學電影與土地的

---

❶❽　區桂芝主編,臺灣新聞局策劃:《臺灣電影精選》(臺北:萬象圖書公司,1993)。

❶❾　《電影欣賞》自 1998 年至 1999 年分別推出「莎士比亞與電影──百變莎士比亞」、「英國文學與電影──十六至二十世紀作家的畫像」、「美加文學與電影(上)──速食經典與造夢工廠」等專刊。

故事》以單篇小說及電影的方式闡述電影改編藝術內涵，共三十部文學電影，輔以路寒袖的攝影，將電影場景與當今地景空間對照，圖文並茂，內容豐富，使文學電影進一步在地化，也更貼近臺灣鄉土。❷⓿近年來有幾篇學位論文觸及小說／影像的改編問題，除了筆者拙作以女性主義的閱讀方式剖析八〇年代女性小說與電影之間的關係，其他的論文主要著重在電視劇的分析上，如針對《橘子紅了》、《孽子》、《寒夜三部曲》等電視連續劇的相關研究，❷⓵但至今仍不見有系統地將臺灣電影與文學改編從歷史脈絡、文學文本以及美學風格作更進一步論述。

## 三、文學電影之研究路徑

### (一)臺灣文學影像化的文獻蒐羅

電影文學改編研究的困難在於，至今尚未有一個完整的臺灣電影改編文學片目。在進行跨學科研究改編互文歷程時，另一個困難點：各個地區電影製片公司、導演、作者互動交流，使得改編互文

---

❷⓿ 李志薔等著，臺灣文學館編輯：《愛、理想與淚光：文學電影與土地的故事》（臺北：遠景出版事業公司，2010）。

❷⓵ 拙作：《臺灣女性小說與電影之互文研究》（臺北：政治大學，2005）；林致妤：《現代小說與戲劇跨媒體互文性研究——以《橘子紅了》及其改編連續劇為例》（花蓮：東華大學中國語文學系，2005）；李公權：《《孽子》與改編影劇之研究》（臺北：銘傳大學應用中文系，2007）；楊淇竹：《《寒夜三部曲》電視劇研究》（嘉義：中正大學，2008）。

的議題更顯複雜。臺灣小說家被香港電影公司或大陸導演所改編者，要如何詮釋和歸類？以及解嚴之前，香港地區所拍攝的國語片皆視為「國片」，因而在所謂「臺灣文學改編」的框架裏，早期流徙於香港的作家作品所改編的電影又該放在什麼位置？中影曾改編大陸傷痕文學作家白樺劇本《苦戀》，民營永昇公司亦曾拍攝沙葉新《假如我是真的》，作為當時反共論述之一環。㉒九〇年代跨國資本全球化之後，如臺灣中影出品，張艾嘉執導，改編自中國旅美作家嚴歌苓《少女小漁》，或者中國謝衍所導演改編的白先勇《花橋榮記》，能夠放在臺灣文學電影的片單裏嗎？臺灣導演但漢章所改編的張愛玲《怨女》、李安所執導的《色戒》又該運用何種敘事視角及閱讀策略脈絡化其接受美學？如何以文化研究多元的詮釋框架來處理跨國資本、跨界文學電影合作的影視文本，筆者努力思考在這既多元卻又充滿細節差異性的後殖民／後現代情境，電影文本改編也應有更多元包容的視域。本書蒐集文學改編曾拍攝成電影的相關資料，整理相關片單，以及臺灣電影呈現各個族群，地域空間

---

㉒ 根據黃仁的研究八〇年代以降，兩岸經常互相拍攝對方的小說／電影題材。「80 年代大陸文革後電影改革開放，興起『傷痕文學電影』，表現了大陸人民在文革中的苦難，有拿著紅旗反紅旗的現象，臺灣電影界以反共立場拍了三部大陸傷痕文學作品，包括《假如我是真的》、《上海社會檔案》、《苦戀》，前兩部是民營永昇出品，後一部是臺灣公營中影出品，都製作認真，頗有好評。近年海峽兩岸電影交流的大影響，是相互拍攝對方已拍的電影題材或電視劇題材。」參見黃仁：〈兩岸電影文化交流合作的影響和成果〉（1924-2005）（下），「臺灣電影筆記」網站，檢閱日期：2011 年 1 月 28 日，http://movie.cca.gov.tw/files/13-1000-1838.php?Lang=zh-tw。

影像的資料，將臺灣電影中的場景片段予以剪輯，製作成為數位檔案，以作為後續臺灣文學與電影資料的基礎工作。另外，筆者將盡量收集拍攝電影的導演、製片，其對於臺灣族群形象，臺灣文化與地方空間呈現於影像上等諸多問題的看法。嘗試從臺灣電影進程的歷史脈絡與文化，分析電影改編文學影像，在臺灣電影發展上有何意義，對臺灣文化的描繪又是如何呈現。

## ㈡文學與影像的轉換，比較小說原著與電影的符號轉化

電影改編文學作品，被視為「再創作」，同一部小說，若經由不同的導演，便會產生不同的詮釋，其所改編的取材視角皆會有所不同，筆者就場景、情節改編、人物形塑、語言風格等方面對於小說與電影作比對。作品出版的年代到電影拍攝的年代，其社會潮流與政治氛圍皆會影響文學改編的呈現，以及其情節、人物的改編。故筆者透過兩種藝術媒材的比較，省思兩個不同作品所呈現的臺灣文化與臺灣認同，小說作品透過影像媒體的語言，其臺灣各地域形象是被強化、放大，亦或被扭轉或者刪節。不論小說或改編電影，背後所負戴的社會文化層面是整體臺灣各個族群與地域所代表的文化形象與文化認同的變化歷程。

## ㈢以文化研究的視角，檢視媒體影像所再現的臺灣文化意涵

文化研究在臺灣的發展，主要是臺灣本身已存在的文化論述傳統，在八〇年代末、九〇年代初接合到國際上文化研究所興起的風

潮。❷其跨學科理論的援引，在思考及方法層次上突破學門的切割，並提供跨領域研究的空間。詹明信（F. Jameson）曾指出：文化研究是一種願景，要探討這種願景必須從政治和社會的角度出發，將它視為「歷史大結合」的事業，而非只是某種新學科的規劃藍圖。❷因此，他強調文化研究的實踐中，必須解讀政治、社會和生產方式三個層面。本文探討歷史脈絡與社會風潮下，電影雖然取材自文學作品，但臺灣文學作品與電影改編如何在不同時代背景，有不同的呈現，時代氛圍與社會環境對於作者、編劇、導演不同的文化刺激，對於作品的詮釋遂產生不同的文化視角。希冀透過文化研究的視角，進一步深究臺灣影像與作品風格、族群傳播之間的關係，以及影像再現裏所呈現的閩客、外省文化各族群意象意涵。

　　本書針對臺灣電影中的文學身影作探析，文學思潮，及名家名著改編如何與電影對話。序章試圖探討臺灣文學與電影改編的關係，並介紹文學改編之研究概況。第一章說明自七〇年代鄉土文學論戰開展，如何影響八〇年代鄉土小說改編，以及後續報導文學與電影互動，新世紀「後新電影」又如何回應鄉土的議題。第二章從瓊瑤電影探討言情小說與文藝片之間的關係，瓊瑤電影自六〇至八〇年代，延續近二十年，成為文藝愛情片的文化圖騰，港臺不同電影製作公司，不同的導演執導，其迥異的敘事影像美學如何建構文

---

❷　在 1992 年 7 月清華大學文學所主辦的 Trajectories: Towards a New Internaionailist Cultural Studies 國際學術會議，可作為臺灣文化研究的具體展開指標。

❷　Fredriic Jameson. *Postmodernism, or the Cultural Logic of Late Capitalism.* Duke University Press, 1990.

藝片風潮。第三章梳理八〇年代女性書寫與新電影之間互動，對於小說中女性意識、性別政治如何被影像化，作進一步的探索。第四章以客家意象及族群傳播作為分析框架，以臺灣電影中改編客家文學、傳記、歷史為主，探析客家意象在不同歷史情境中的變遷。第五章透過報導文學所開啟的白色恐怖書寫，以及解嚴後歷史書寫的開放，探討電影中如何取材文字記錄，呈現歷史敘事及創傷記憶。第六章至第八章分別以黃春明、白先勇、及李昂名家名著作為改編電影論述的實踐。分別以鄉土論述、現代主義、性別政治作為視角，以探析臺灣文學改編之多重面貌。

# 第一章　鄉土敘事與文學電影
## ——從健康寫實到臺灣後新電影

## 一、前言

　　近年來國際上對於臺灣電影及亞洲電影的關注持續高升，並陸續有英文論著專書的出版。學者 June Yip 在 *Envisioning Taiwan: Fiction, Cinema, and the Nation in the Cultural Imaginary* 一書詮釋與挪用 Benedict Anderson「想像的共同體」國族興起的論述，以黃春明小說及侯孝賢導演的作品，論述臺灣的國族想像，如何從戰後面對西方文化，以及後續臺灣本土化運動的開展、轉化、過渡到一個後殖民，後現代與全球化的論述語境。❶此書前二章在談戰後臺灣鄉土文學論戰的背景，以及黃春明小說的內涵分析。緊接著細膩地分析侯孝賢從八〇年代到九〇年代三部重要的歷史電影：《悲情城市》、《好男好女》、《戲夢人生》，並以大半篇幅在討論《悲情城市》如何成為後殖民文本書寫的經典。最後的三個章節，則以新

---

❶　June Yip, *Envisioning Taiwan: Fiction, Cinema, and the Nation in the Cultural Imaginary*, Durham, N.C.: Duke University Press, 2004.

批評 detail reading 的文本解讀技巧，詳細的分析侯孝賢電影，不同語言使用情境，以及在臺灣都會空間所呈現的多音交響的意象。以個案式的討論將電影文本片段拆解分析，論述臺灣從後殖民到後現代的文化狀態。❷ June Yip 挪用國族論述及文化理論，其論點頗為精彩，可惜是單一集中於侯孝賢經典文本的個案式解析，對於結論的開展與鋪陳不免顯得過於化約及單一。另外，所選取的電影場景仍集中在臺北都會空間，所詮釋出的國族想像還是集中於菁英份子的「想像」，相較於臺灣中南部鄉鎮空間的分析，以及鄉土電影所關注的普羅大眾則略而不談。事實上在鄉土文學之後，臺灣鄉土電影的拍攝不僅有侯孝賢導演，相當多的小說文本及鄉土電影仍有待整理與釐清。

　　一九八〇年代以來，臺灣／中國意識型態爭議日深，回首七〇年代鄉土文學論戰的登場，可謂是臺灣主體與中國主體展開對話的首航，鄉土文學所引燃的文化火花則促使文化界漸漸形成兩個方向，一方面將「鄉土」聚焦於關懷臺灣現實，另一方面則是將「鄉土」視為關懷中國的文化實踐。從六〇至七〇年代臺灣鄉土／中國鄉土的符碼在文本裏時常出現重疊意象，並且兩者交叉互文、互涉，既開展論辯的複雜性，亦增衍出國族想像、文化認同的多重意涵，為八〇年代初期「臺灣結」、「中國結」的爭議預留了伏筆。事實上八〇年代本土論述的興起需要逆溯至七〇年代，臺灣在七〇

---

❷ 參見李明璁：〈起得太晚的「國族」，來得太快的「後國族」？評 June Yip, *Envisioning Taiwan: Fiction, Cinema, and the Nation in the Cultural Imaginary*〉，《臺灣社會學刊》，第 36 期（2006 年 6 月），頁 235-243。

年代進入蔣經國時期，政治結構開始進行本土化策略，培養拔擢臺籍菁英，並納入國民黨的領導階層。❸但是在困頓難行的七〇年代外交情勢下，臺灣猶如一個國際孤兒，文化菁英與青年學子紛紛展開對本土的反思，鄉土文學論戰可謂對臺灣文化本質進行論述的引爆點。在文化實踐方面，林懷民的雲門舞集在臺美斷交的當天於嘉義首演《薪傳》，並在開場前林懷民以臺語介紹雲門《薪傳》，具體展現知識青年下鄉演出與文化紮根的歷史意義。此外，楊弦，胡德夫，李雙澤所引領的現代民歌文化運動也表現強烈的民族主義精神，此時期所強調的民族主義的文化本質和八〇年代風起雲湧的臺灣主體意識仍有所不同，它基本上延續「中國是母（主）體，臺灣是子（客）體」的中華民族認同觀，為了對抗國際列強紛紛承認中共政權的合法性，知識青年們必須強調中華民族文化在臺灣延續的正統性與重要性。❹但是這和官方反共文藝政策的指導下所產生的反共八股作品有何不同？事實上，從七〇年代跨越到八〇年代，中國國族想像與文化認同仍在文化場域佔據龐大的聲量，以當時文壇的場域而言，在七〇年代末兩派獲獎小說幾乎各佔半邊天，隱然形

---

❸　彭懷恩：《臺灣政治變遷四十年》（臺北：自立晚報，1987 年），頁 101-106。

❹　七〇年代的民歌運動裏歌詞的象徵意涵，含攝中國與臺灣，如：民歌〈捉泥鰍〉，對農村田園的歌詠，呈現臺灣田園與童年意象。中美斷交之後出現一系列中華民族意識型態的歌曲，如〈龍的傳人〉、〈中華之愛〉、〈唐山之子〉等等，則召喚中國文化母體的想像，其中國符碼的意象鮮明。參見張釗維：《誰在那邊唱自己的歌：一九七〇年代臺灣現代民歌發展史——建制、正當性論述與表現形式的形構》（臺北：時報文化出版公司，1994 年 8 月），頁 198。

成「擁抱臺灣」、「想像中國」的對立姿態，鄉土派作家如洪醒夫、履彊、廖蕾夫、吳念真等自兩大報（《中國時報》、《聯合報》）小說獎受到文壇矚目，他們繼承日據時代新文學特色，師法的對象是六〇年代興起的黃春明、陳映真、王禎和等鄉土派作家，富於本土精神、懷舊風味，文字較為樸實。鄉土文學論戰期間，兩報小說獎遴選出許多鄉土小說，但鄉土派作家在當時卻未獲得優勢，部份外省作家對臺語文學的運用，即表現出情緒化的排斥現象。❺七〇年代的鄉土思潮所衍生的文化產品，其積極開放意義就在於將臺灣的地位提昇，正視嚴峻的國際現實，回歸臺灣的本土文化，開啟八〇年代臺灣主體性的建構。

在鄉土文學論戰之後，八〇年代臺灣的文化場域夾纏在統與獨的論述中，中國結與臺灣結成為各方論戰夾纏的表述方式。另外，臺灣社會從日據時代開始現代化與工業化的歷程，時至八〇年代已躋身現代開發中國家之列，政經的體質由於工業化及商業化程度日深，而在自我主體上展顯多元發聲的特質。因應著經濟變革而衍生新的文化解讀觀，諸如都市文學的提倡，消費文學的出現等都激發八〇年代另一股文學的波動。學者普遍認為：風行前行世代的文學創作潮流，例如：強調寫實及本土意識的鄉土文學，正為消費社會多元化的價值觀所消解，並逐漸淡化下來。八〇年代的臺灣社會正經歷著解嚴前後不安動盪的氛圍，社會運動如火如荼的進行著，各種社會議題正爭取著大眾的目光聚焦，紛紛躍上舞臺活躍而生猛，

---

❺　關於兩大報的文學獎機制請參見莊宜文：《《中國時報》與《聯合報》小說獎研究》，中央大學中文所碩士論文，1998 年 6 月。

當時的文學語境也反映著議題的訴求，彭瑞金提及八〇年代臺灣文學可分類為政治文學，女性文學，環保文學，弱勢族群文學等等。❻呂正惠也認為：八〇年代小說的發展最凸顯的文類是政治，社會和女性小說。❼可知強烈的議題性的小說得到書寫者的關愛，並造就繁花盛開、眾聲喧嘩的臺灣文壇。楊照在〈從鄉土寫實到超越寫實──八〇年代的臺灣小說〉一文中，表明寫實的傳統隨著八〇年代日益開放的社會而漸趨變形，並漸為主流價值觀所收編，鄉土變成一種媚俗的題材。❽然而八〇年代的臺灣在建構主體時，真的使鄉土一詞不再具有效性，或者無法創發新的意涵注入嗎？筆者以為從鄉土到本土的七〇至八〇年代電影文本或許可以提供另一個參照系譜，臺灣人的影像如何從中國論述的框架到臺灣主體，而鄉土的寫實風格與國族認同、身份認同又如何產生指涉的意義，影片裏所建構的臺灣經驗及人物身份、形象，又如何召喚臺灣的集體記憶，並形成臺灣文化主體的一部份，這些皆是筆者想剖析及思索的問題。

---

❻　彭瑞金：《臺灣新文學運動四十年》（臺北：前衛出版社，1991 年），頁 198。

❼　呂正惠：〈八十年代臺灣小說的主流〉，收錄於林燿德編：《世紀末偏航──八〇年代臺灣文學論》（臺北：時報文化出版公司，1990 年），頁 286。

❽　楊照：〈從「鄉土寫實」到「超越寫實」──八〇年代的臺灣小說〉，《臺灣文學發展現象：50 年來臺灣文學研討會論文集（二）》（臺北：文建會），頁 137-150。

# 二、鄉土文學與臺灣主體浮現

　　臺灣一九七〇年代經歷保釣運動，國際情勢的困境與國內政治狀態的浮動，❾由青年知識份子引領社會風潮，批判美日帝國主義，試圖透過文化運動的策略，以突顯臺灣島內的政治社會問題，使得「回歸鄉土」的思潮漸漸受到重視。臺灣國際上的外交重挫，再加上島內經濟的變遷，農工經濟型態的轉型，出口導向的工業化政策，使得農村人口向都市游離，農業人口逐向工業部門擠壓。❿在國家機器介入臺灣經濟發展過程中，逐步發展工業化，整體經濟政策可謂將農業資源壓縮移轉向工業部門，逐使得農業人口外移，良田荒廢，再加上產銷制度所產生的中間剝削等問題，使得農民處境艱困。另一方面，工業化的發展，引進了資本主義的生產模式，所伴隨而來的是勞力的壓榨，勞資雙方的磨合，都會生活的壓迫及

---

❾　一九七〇年代以來，臺灣在各方面都呈現浮動的態勢，政治上，一九七二年，蔣經國任行政院長，大幅任用臺籍人士出任閣員，臺灣政權似乎呈現本土化的轉機，但緊接而來臺大哲學系事件卻又揭示出政治風向的矛盾弔詭。在國際上，七〇年代以來臺灣在國際外交上節節敗退，一九七〇年保釣事件的爭議之後，一九七一年十月，臺灣退出聯合國，一九七二年臺日斷交，一九七八年，臺美斷交，臺灣陷入外交孤立無援的局面。相關史事參見李永熾監修，薛化元主編：《臺灣歷史年表·終戰篇（1966-1978）》（臺北：國家政策研究中心，1990 年 12 月）。

❿　在一九六〇年代之後美日資本將勞力密集型產業大量向臺灣投資設廠，出口導向的工業化政策，基本是「從農業部門擠壓資源到工業部門」。參見王震寰：《誰統治臺灣？轉型中的國家機器與權力結構》（臺北：巨流圖書公司，1996 年 9 月），頁 63-64。

工人處境形成新的社會問題。以往黨國教化詮釋體系全面控制的思想系統，⓫隨著臺灣進入國際分工網絡，經濟現代化的轉換，原本黨國威權的控制系統出現了漏洞，臺灣知識份子以社會現實、土地與人民、鄉土等概念指陳臺灣內部所呈現種種社會問題現況，蕭阿勤指出，七〇年代從保釣運動化身而成的社會服務運動與文化運動，是對於先前經由黨國教化所內化的中國民族主義的認同，經由這個「再辨識」（re-identification）的過程，使得民族認同與民族主義目標重新注入生命，賦予更實質的內容。蕭阿勤認為：

> 七〇年代初出現的這種關心社會大眾生活的社會改革意識，因此是涵攝在中國民族主義下對臺灣「土地與人民」的關懷意識。而這種意識，後來就逐漸結合到「鄉土」一詞的詞意中。七〇年代初之後在文化領域與社會思想方面出現的「回歸鄉土」的趨勢，因此是上述以中國民族主義為中心主題的結論或解決方案的延伸。⓬

---

⓫　七〇年代的臺灣文化生態，存在著幾組不同的知識體系，根據江迅的分類方式，當年的知識界的文化集團可分為「黨國教化詮釋體系」、「商品化詮釋體系」、「反黨國教化詮釋體系」。「黨國教化詮釋體系」意指戰後國民黨接收臺灣的統治權以來，於本島所建立的「反共抗俄」、「光復大陸」、「建設臺灣成為復興基地」之思想體系。江迅：〈鄉土文學論戰：一場迂迴的革命？〉，收於《南方》雜誌 1987 年 7 月號「鄉土文學論戰十年專輯」。

⓬　蕭阿勤：〈民族主義與臺灣一九七〇年代的「鄉土文學」：一個文化（集體）記憶變遷的探討〉，《臺灣史研究》第 6 卷第 2 期（1999 年 12月），頁 93。

　　從七○年代以來對「土地與人民」的關懷意識，逐漸聚合於「鄉土」一詞所形成的文化運動，尤其是在鄉土文學論爭所引發的文學與文化及意識型態上的爭辯❸，達到高峰，就如同一把野火，點燃臺灣文化朝向本土化的歷程。對於臺灣文化主體的建構與關懷展現在各個場域，而這樣的熱情也表現在各種文化領域，雖然在當時的文化運動是涵攝在中華文化運動的民族主義底下，然而其對臺灣鄉土所展現的關懷，以文化形式實踐，並展現了知識份子的行動力。在音樂界，楊弦舉辦民歌作品演唱會；陶曉清策畫「中國現代民歌」；同時，透過唱片公司競相舉辦創作歌唱比賽，使得描繪生活真實情感的校園民歌興起，改變了流行樂壇的西化或靡靡之音。在美術界，人間副刊引介洪通與朱銘等素民藝術家，重探素樸的民間藝術。在文學界，黃春明、王禎和及陳映真等人的小說被稱為「鄉土文學」。進入八○年代臺灣持續進行文化深耕，主體認同，及政治本土化的社會運動，此種文化身份、政治認同與臺灣主體性的朝向本土化思潮，持續延燒到九○年代。而七○年代鄉土文學作家們紛紛以現實生活為題材，描繪工農人民的真實生活，並以黃春明的鄉土寫實手法為模範對象。同時，鄉土文學的討論引發一連串民族文化與文藝思潮的論辯，雖然一九七七年的鄉土文學論戰對於本土意義仍是模糊的觸及，但是，經由這場辯論，臺灣的主體意識

---

❸ 鄉土文學論戰的研究至今已累積相當豐厚的成果，亦是八○年代末以降臺灣文學研討關注的焦點，許多的論著及博、碩士論文及網頁可供參考，再者本書所關心的主旨並不在論戰的社會背景、經過及其後的結果，故不擬再重述此論戰的歷史脈絡。

漸漸被彰顯，並成為進入八〇年代、九〇年代之前的一次啟蒙運動。

　　鄉土文學論戰的各方人馬，各自把持著自己的立場及意識型態，多方的聲音雜音互相交會，因而模糊了焦點，但是這次論戰對於文藝創作有兩個重要面向的提點，一是文藝創作以鄉土寫實為主調，二是確立以臺灣自己的聲音發聲，形塑自我的主體。「鄉土文學論戰」可謂是在前述臺灣國際困窘的局勢，社會經濟變遷的背景下，與中華文化運動所要形塑的民族主義，所緊密扣連的一場文學內涵／美學實踐／政治立場的論爭，所牽涉到的不僅是文學的美學實踐，亦涉及文學的主題意識，而其所強調社會現實的關照又與政治面向息息相關。究竟何謂「鄉土」？是誰的「鄉土」？又該如何描述其「鄉土」？各方所詮釋及界定的鄉土概念，游勝冠將反官方說法的文學意識區分為三類：以葉石濤為主的臺灣本土論、以陳映真為主的民族主義論、以王拓為主的現實主義改革論，他們除了與官方立場抗衡，也同時批判西化派的現代主義文學。❶其中我們有必要重新再回顧王拓先生及葉石濤先生的看法。王拓的〈是現實主義文學，不是鄉土文學〉指出臺灣文學受到西方現代主義思潮影響，而使得臺灣文學界缺乏具有活潑生命力的文學，而散發出迷茫，蒼白，失落等等無病呻吟，扭捏作態的西方文學的仿製品。接著肯定在歐雨西風的浪潮裏臺灣作家的自主精神，並以吳濁流、鍾肇政的作品為例，強調寫實主義精神才是臺灣文學真正的特質。他

❶　請參閱游勝冠：《臺灣文學本土論的興起》（臺北：前衛出版社，1996年），頁300。

認為鄉土文學的定義並非就是等同於鄉村文學，在七〇年代文學作品充斥鄉土人物與閩南語言，受到群眾的喜好，是基於一種反抗外來文化和社會不公的心理和感情所造成的。**⓯**以臺灣語言與人物為主的作品，是立基於當前臺灣在國際政治環境受欺凌而形成的危機感，因而產生抵拒外來文化的民族立場，但是王拓進一步指出這種歌頌鄉村，描寫農漁民，以及突顯閩南語書寫的作品並非是鄉土文學的唯一標準，而是具有一種包容性，在鄉土這個平臺界面上，將地域上的鄉村與都市，以及從農業到工業等等現代化與舊社會之間種種問題涵攝進入文本，故鄉土文學並不是要製造鄉村與都市的對立，也不是反對社會邁入現代化的進程，而是將「臺灣這個廣大的社會環境和這個環境下的人的生活現實；包括了鄉村，同時又不排斥都市」作為書寫的主體，此即為「鄉土」文學的終極關懷。陳芳明教授在評估鄉土文學論戰與臺灣歷史之間的關係時，提及葉石濤先生在一九七七年發表的〈臺灣鄉土文學史導論〉是值得注意的一個思考突破。他認為葉石濤直接從臺灣歷史的層面著手，極其周延地說明臺灣文學史的自主性傳承。**⓰**葉石濤特別強調：「臺灣鄉土文學應該有一個前提條件，那便是臺灣的鄉土文學應該是以『臺灣為中心』寫出來的作品；換言之，它應該是站在臺灣的立場上透視整個世界的作品。」他的論點，單刀直入揭示以「臺灣為中心」的

---

**⓯** 王拓：〈是現實主義文學，不是鄉土文學〉，尉天驄編：《鄉土文學討論集》（臺北：自印，1978 年），頁 113。

**⓰** 陳芳明：《後殖民臺灣——文學史及其周邊》（臺北：麥田出版社，2002 年），頁 97。

策略。葉石濤又更進一步申論：

> 這種「臺灣意識」必須是跟廣大臺灣人民的生活息息相關的
> 事物反映出來的意識才行。既然整個臺灣的社會轉變的歷史
> 是臺灣人民被壓迫，被摧殘的歷史，那麼所謂「臺灣意識」
> ──即居住在臺灣的中國人的共通經驗，不外是被殖民的，
> 受壓迫的共通經驗；換言之，在臺灣鄉土文學上所反映出來
> 的，一定是「反帝，反封建」的共通經驗，以及蓽路藍縷以
> 啟山林的，跟大自然搏鬥的共通紀錄，而絕不是站在統治者
> 意識上所寫出的，背叛廣大人民意願的任何作品。❼

　　在此，葉石濤先生揭示出「臺灣意識」的主體性，同時將鄉土
的範疇界定為臺灣的人民與土地。大致而論，當時的「鄉土」可有
三個層次的意涵：西方／中國鄉土（相對於西方的中國鄉土）；中國
／臺灣鄉土（相對於中國的臺灣鄉土）；都市／鄉村鄉土（相對於都市
的鄉村鄉土）。不同論述者佔居不同的想像場域，及不同的發聲位
置，形構出繁華異質的鄉土論述。在這場論戰之中，反對鄉土文學
的陣營，所欲爭辯的並非是「鄉土」的意涵，而是中國民族文化敘
事體與臺灣地域文化敘事體的存在空間，楊曉琪對於鄉土文學論爭
的觀察說明了反對鄉土文學陣營的論點：

> 反對鄉土文學的陣營，還有一個共通點，促使他們站在同一

---

❼　葉石濤：〈鄉土文學史導論〉，尉天驄編：《鄉土文學討論集》，頁72。

　　戰線上，砲口一致的反對鄉土文學，這個共通點就是鄉土文
學所標榜的臺灣地域色彩和文學典範（如黃春明、王禎和等
人）事實上抵觸了他們的「中原中心」思想。對於四九年後
跟隨國民政府來臺的文學行動者而言，他們帶著遷徙過程中
所銘刻的家國記憶，根深柢固的思鄉情懷再加上統治領導人
信誓旦旦的復國神話，他們所棲止的臺灣很快的在整個國家
機器透過教育、媒體、政策的佈建當中，迅速的承接上中原
正統思考模式，七○年代末突然成為國際孤兒的臺灣，失去
中國歷史繼承權的臺灣，開始迫使知識份子思考自身國家定
位問題，這個過程展現在七○年代，首先是對於正統民族身
份的吶喊（龍的傳人），繼而是徘徊在自我認同困境之中。❸

　　七○年代的鄉土文學論戰為八○年代臺灣意識與臺灣文學正名
作了奠基的工作，但誠如歷史學者蕭阿勤所作的研究，對七○年代
鄉土小說出現的歷史文化意義的重新認識裏，清楚勾勒出民族主義
意識型態的發展與鄉土文學所建構的集體認同與集體記憶，是互相
形塑又互相限制，也是相互辯證的，再者，文化認同的敘事模式並
非是先驗性的存在，而是隨著社經、環境的變遷而不斷予以建構的
歷程。❸在臺灣文學敘事的表述裏，七○年代鄉土文學被視為本土

---

❸　楊曉琪：《七○年代鄉土文學論戰暨文學場域的變遷》，暨南國際大學中
　　文所碩士論文（2002 年 6 月），頁 135。

❸　蕭阿勤：〈民族主義與臺灣一九七○年代的「鄉土文學」：一個文化（集
　　體）記憶變遷的探討〉，《臺灣史研究》第 6 卷第 2 期，頁 77-138。

化的臺灣意識的萌發；八〇年代則接續七〇年代的思想火花，並深化本土化的意識；到了九〇年代，由於政治上統獨之爭更趨尖銳，省籍認同形同意識型態的標籤，國族認同與文化認同深陷情感與歷史恩怨情仇的糾葛之中，至今未歇。而臺灣文學論述場域內所生發的鄉土文學論戰，雖然仍籠罩在中華民族文化的影響下，但是它突顯想要「唱自己的歌」，想要「說自己的故事」的努力應予以觀照。對於鄉土文學在不同階段的呈現出不同的歷史敘事表述，可知臺灣主體性的本土化過程必須經過不斷演繹，不斷自我改寫的敘事歷程。

　　鄉土文學論戰及回歸鄉土文化運動發展出「現實關懷」，「鄉土寫實」的思想意涵，被電影界所承接，在七〇年代的健康寫實風潮的電影，我們已見其端倪，其所標榜的鄉土寫實風格已經觸及臺灣當下的現實時空，及身份認同，家國想像等課題。到了八〇年代新電影時期更以改編多部鄉土小說，作為對鄉土文學的致敬。從七〇年代臺灣由於國際局勢的險惡，所激發的回歸鄉土風潮，歷經鄉土文學論戰，確立文藝界關懷臺灣現實的主軸，到八〇年代所謂「後－鄉土論戰時期」，文學與電影之間產生何種的互動？由鄉土敘事小說所改編的文學電影，在健康寫實時期到新電影時期，有那些成果？以下筆者檢視七〇年代以降臺灣的文學文本與影像文本的改編，並試著連結鄉土／寫實／認同等議題，探討文本中如何透過鄉土形塑臺灣的主體性，這些影像與文本又是如何詮釋「寫實」的美學內涵，並「再現」鄉土與臺灣特定的歷史互動中所形構的意涵。

# 三、鄉土修辭與健康寫實風潮

　　近年來，電影「寫實主義」的意涵隨著學界文化研究的擴張，使得「寫實」不再只單純於「真實呈現」，或是純粹的美學表現的討論，電影創作的「寫實」意義為何？電影的「寫實」代表影像忠實地將現實世界在銀幕上呈現？亦或電影的「寫實」是影像攝製透過創作過程轉化（transformation）現實世界，運用藝術美感的表現形式，以描述現實生活？或者，電影的「寫實」特質是依附在電影創作所處的現存社會環境的表意論述系統（signifying discourse）？換言之，電影的寫實意涵，不僅僅是單純地對於現實世界忠實地記錄，而是與電影攝製時所處的社會體制及意識型態互動及對話，因此，所謂「寫實」再現仍然與影像的特定拍攝環境及社會歷史脈絡習習相關。戰後臺灣電影美學的寫實傳統與鄉土敘事，可以回溯至六〇年代崛興的健康寫實影片，從一九六四年《蚵女》至一九八〇《早安臺北》，其寫實特質所形成的電影風潮橫越二十年，由健康寫實所衍生的健康綜藝如《啞女情深》及《婉君表妹》，促成七〇年代瓊瑤文藝片形式的先鋒文本，而其「寫實」取向的美學實踐也影響八〇年代的臺灣新電影。「臺灣新電影」之嶄新意義，與其說是反省並且悖離於七〇年代的僵滯電影文化，不如說是奠基於健康寫實電影傳統，在電影創作上「寫實」美學實踐的全新出發。這些電影文本在臺灣電影的發展上，無疑的有著承襲開創的互文關係，彼此緊密接連而相互定義、指涉。

　　六〇年代龔弘先生接任中影總經理之後，提倡健康寫實的拍攝手法。《蚵女》（李行，1964）作為健康寫實電影的第一部影片，取

材充滿臺灣的鄉土色彩，蚵田風光景觀特殊，加上彩色攝影的技術，當時頗有令人耳目一新的觀感。李行導演的場景一開始以大場面營造非凡的氣勢，載蚵的大隊帆船迎風招展，洶湧的浪濤配上大合唱及管絃樂，雄渾的歌聲映照著波瀾壯闊的大片蚵田，在滂薄的氣韻裏突顯田園純樸鄉情，蚵女個個精神奕奕，充滿戰鬥開朗的神情，穿梭在波光粼粼的水面上，勤奮地操舟及採蚵。這一連串的場景預示著美好的大自然，抒情愉悅的農村步調，以及真誠樸實的蚵女，如何在政府大力協助農村現代化的過程裏，促進農村的養殖產業以及選舉生態的民主化。影片開頭，以及影片當中時時浮現的〈思想起〉管弦樂版的曲調，配合眾人大合唱的歌聲，不僅作為敘事背景，以烘托氣氛，增強情境，同時也將螢光幕裏的一群蚵女與臺下的觀眾「縫入」敘事的「故事世界」裏（deigesis），在蚵田的場面調度❷，以及蚵女的形象，宣揚教化的情節，以及合唱及弦樂合奏的歌曲曲式三者的緊密牽連，互文指涉出當時對國家建設及農村現代化的「全體動員」。樂器的合奏與人聲的合唱，象徵著鄉村人與人之間互助合作的美好，借由蚵女之間的良性競爭，以及鄉里

❷　「場面調度」一詞原來是用在劇場表演，描述舞臺指導的用詞，指將事物安排到場景中的作法（the fact of putting into the scene）（Bordwell & Thompson, 1986:199）。電影批評裏，將該詞轉化為電影導演設計每個影像畫面的方式。因此，場面調度意指電影或戲劇裏的舞臺要素，包括燈光、服裝、佈景與人物走位等。另外，「場面調度」可用來檢視電影影像是如何被建構而成的，諸如使用某種特殊燈光，或某個場景的設計，人物位置來建構其象徵意義。參見 Lisa Taylor & Andrew Willis, *Media Studies: Texts Institutions and Audiences*, Wiley-Blackwell, 1999, pp.13-14.

的選舉事件,轉喻為鄉土民間與黨國政府之間合作團結的重要,鄉土的進步需要眾志成城;推舉賢達人士成為民間與政府之間溝通的橋樑,更是民心之所向,因此「團結力量大,共創美好明天」遂成為整體鄉土敘事的語境,以此完成文本內情節鋪陳,與文本外的家國認同,〈思想起〉這個充滿鄉土符碼的曲調營造觀者對於美好鄉土的想像,並提供跨越歷史界限的族群想像(the imagined community),以達成對黨國教化的再次認同。

此種健康寫實特色的影片有別於當時風行的黃梅調電影及古裝片,有論者以為臺灣所發展的健康寫實與義大利新寫實主義有密切的關係。❷義大利新寫實主義是在一九四五至一九五五年之間所興起的電影美學運動,它在國際間所引發的回響最重要的是法國六○年代的新浪潮運動,以及電影理論上,所謂巴贊現象學「寫實美學」的實踐典範。在當時寫實風潮下,臺灣對義大利電影的引介與接收,曾放映幾部影片,包括《不設防城市》、《單車失竊記》、《慾海奇花》等。❷義大利新寫實主義的興起乃在於戰爭之後國內政治動盪和經濟蕭條,人民生活艱困,民生物資的缺乏,失業的困窘等等社會問題弊端叢生,因而促使電影創作者運用影像紀錄的特

---

❷ 〈一九六○年代臺灣電影健康寫實影片之意涵〉專題,《電影欣賞》(1994 年 11/12 月),頁 14-53。

❷ 當時臺灣所放映的義大利電影:1945 年《不設防城市》(*Open City*)、1948 年《單車失竊記》(*Bicycle Thieves*)、1948 年《慾海奇花》(*Bitter Rice*)、1948 年《麵包、愛情與幻想》(*Bread, Love and Dreams*)、1948《地震》(*The Earth Trembles*)、1955 年《河孃淚》(*Women of River*)曾引發臺灣電影評論界的重視與討論。

質，揭發社會貧窮、落後、犯罪的黑暗面，並揉合左派社會主義及人道關懷的視角，作為影片寫實的中心旨意。臺灣六〇年代健康寫實電影的崛起，直接或間接是來自「義大利新寫實主義」經驗的啟發。然而臺灣所發展出的寫實意涵，相較於義大利新寫實主義的「寫實」，並不專注於社會陰暗面的揭發，而是光明美好的農村進步景像，以及充滿儒家教化的政宣文本，此種美學內涵的轉化，以及寫實特質的位移，可說是臺灣六〇年代特殊的政治、經濟及歷史脈動下的產物，焦雄屏認為「健康寫實」本質上接近蘇聯史達林在三〇年代提出的「社會寫實主義」，亦指出其所背負的政治包袱根本不能與「義大利新寫實主義」相提並論。㉓究竟鄉土的敘事修辭與七〇年代健康寫實風潮所拍攝的影片之間，如何形構與連結？健康寫實特質的影片以何種「寫實」的電影語言重構臺灣的現實與鄉土？以下分別就七〇年代的影片《家在臺北》、《原鄉人》來探討健康寫實、臺灣現實鄉土與家國認同的問題。

## (一)西方／國族鄉土：《家在臺北》

　　《家在臺北》（白景瑞，1970）這部影片取材自孟瑤原著長篇小說《飛燕去來》的片段，重新改編組構而成。這部影片反映當時臺灣留學潮，希望號召有志青年能學成歸國，將心力奉獻給臺灣。當時政治威權的籠罩及嚴竣的國際情勢，使得臺灣出國留學生持續增加，郭紀舟認為「由於國民黨長久忽視臺灣歷史內部感情以及面臨

---

㉓　焦雄屏：〈臺灣電影的大陸情結〉，《廣播與電視》期刊（臺北：國立政治大學廣電學系），創刊號（1992 年 7 月），頁 69。

轉型的現實生活矛盾，人民開始在漏洞尋找出路：一為政治的遁逃，隨著教育普及，藉著留學到國外機會，成了逃避高度政治馴化的管道。另一為無法忍受長期的政治控制與經濟擠壓下，繃發出底層的社會問題。」❷出國留學生的出國動機與不歸國的原因相當複雜，或許有部份是為了自覺性地想逃避政治馴化，不過一九六〇、七〇年代的留學風潮，與美援所造成的崇洋心理，對臺灣局勢的焦慮及不滿等等都是促使留學風潮的重要原因。❷本部影片敘述一群海外留學生在返臺探親之後，都因為對這塊土地的關愛情感，而決定留下來為這個極待建設的家鄉貢獻服務。在當時的臺語片裏，臺北所呈現的語彙符碼所象徵的是現代化、進步、複雜的大都會，然而《家在臺北》這部影片中所突顯的臺北的形象，則擺盪在都市／鄉土及西化／在地等二元元素之間，國族敘事的符碼使得臺北這個都會添加鄉土的意涵。

《家在臺北》由三段故事所組成，分別敘述三位自美國返鄉探親的旅美學人決定留在臺北的經過。第一段是任職於美國 IBM 公司的夏之雲與華僑妻子如茵回到臺北之後，認為臺北濃郁的親情與農場寧靜的生活環境，遠勝美國緊張的都市生活，因此他們決定留在臺北定居。第二段是女主角冷露早年隨富商留洋遠走他鄉，到了遲暮之年，難忘舊情人，返國欲與當年的情人王溥再續前緣，然而

---

❷ 郭紀舟：《七〇年代臺灣左翼運動》（臺北：海峽學術出版社，1999 年 1 月），頁 212。

❷ 鄭美蓮針對 1970 到 1976 年留美學生的統計研究，歸國人數僅佔出國人數的 16.7%。鄭美蓮：〈中國留學生為何選擇居留美國之研究〉，《東吳大學政治社會學報》第 2 期（1978 年 12 月），頁 138-139。

兩人舊情已淡不能如願，但是她發現真心地付出才能帶來真正的快樂，於是決定留在臺北的育幼院內照顧天真的兒童。第三段則是水利工程博士吳大任在美國工作多年，並且另有異國新歡，此次回到臺灣欲與糟糠之妻離異，在家人與朋友動之以情，說之以理之後，終於醒悟決定留在臺北，為臺灣的工程建設盡一份心力。影片中顯示出當時的社會是一個物質環境不夠富裕，極需團結努力奮鬥的「大家庭」，但是其中的個人都是人窮志不窮，少有絲毫怨歎只有無限向上的活力，雖然有人嚮往富足繁榮的美國，但大多數人都願為自己家園盡心盡力。

　　白景瑞拍攝時刻意突顯留洋學人的西化元素，片頭輕鬆歡樂的國語流行歌曲〈家在臺北〉，作為召喚觀眾進入影片的敘事世界，第一段故事裏張小燕所飾的少女一心嚮往到美國拿綠卡，在面對家人質疑時，只自顧自地隨著美國搖滾樂跳舞。搖滾樂等西化符號，象徵青少年嚮往美國的自由、情愛的自主，對傳統價值觀及家庭的反叛，輔以白景瑞分隔鏡頭的拍攝風格，音畫分離加上拼貼的方式，或三塊或多塊的分割畫面，以作為同時間不同空間的對照衝突。影片的許多片段在表現形式上採取同時性呈現不同畫面、不同視角來呼應角色內心的前衛思潮。第二段王溥（馮海所飾演）是位美術老師，他的繪畫創作是大片色塊看似塗鴉的抽象畫，展現當時青年學子吸收西方繪畫技巧的美學思潮。女主角冷露家中的客廳以鮮紅亮眼的橘紅色和藍色佈置，以巨型拼貼的照片作為壁飾。此皆顯示白景瑞轉化了六〇年代盛行西方的抽象表現主義（Abstract Expressionism）及裝飾藝術（Art Décor）的創作精神和藝術思潮。第三段以吳大任（柯俊雄所飾）為歸國學人，欲與原配（歸亞蕾所飾）離

婚，影像畫面的呈現裏柯俊雄的穿著是西裝筆挺，而歸亞蕾仍是一襲布衣旗袍，形成鮮明的二元對立符碼，西化／鄉土，現代化／傳統，尤其是歸國學人柯俊雄所帶有的西化價值觀：兒女可以婚姻自主、兩人若個性不合即可仳離；對照於原配歸亞蕾傳統的價值觀，從一而終，十多年來含辛茹苦留在臺灣，照顧公公，培育稚子，發揚儒家孝道及貞節觀。此原配乃是鄉土敘事裏偉大母親的象徵符碼，這個母親雖然價值觀是落後的，思想是傳統的，正有待歸國學人的先生予以寬容、愛護並幫助。這個母親亦象徵著當時的臺灣，亟待歸國學人傾其所學，奉獻國家，帶來西方的現代化科技與知識，故母親的角色往往是國族敘事裏國土／原鄉的互涉轉喻。❷⑥

　　鄉土修辭裏經常運用空間象徵正／反兩面道德評價，鄉村代表樸實善意的符號，都會通常充滿罪惡誘惑及紙醉金迷的浪蕩，本片再加上人際關係與家國認同的糾葛，對國家忠誠／叛逆，對愛情婚姻的忠貞／違約，遂賦予臺北這個空間擺盪在鄉土與西化兩極之間。

　　臺北的現代化表露在白景瑞導演的現代拼貼風格、剪輯技巧，片頭以同時性的分割畫面呈現松山機場的接機場面，讓三段不同敘事的劇中人物一一登場。在第二段影片，王溥（馮海所飾）責罵冷露（李湘所飾）的連續鏡頭裏，用同一角度不同構圖畫面來突顯王溥的火爆情緒，此種斷裂效果乃是剪接拼貼技巧，又稱蒙太奇

---

❷⑥　關於鄉土傳統裏「女性」的象徵原型，與國族論述、民族誌及後殖民敘事的相關辯證，請參見周蕾：《原初的激情：視覺、性慾、民族誌與中國當代電影》（臺北：遠流出版事業公司，2001 年）。

· 36 ·

## 二元對立結構：西化／鄉土，現代化／傳統

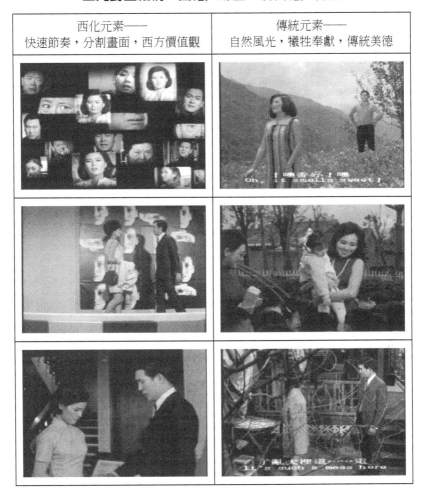

| 西化元素——<br>快速節奏，分割畫面，西方價值觀 | 傳統元素——<br>自然風光，犧牲奉獻，傳統美德 |
| --- | --- |

（montage），此是六〇年代西方前衛電影常使用的手法，白景瑞運用蒙太奇技巧來表達西化的元素。除此之外，臺北人的西化因子，

表現在兩代之間的價值觀衝突，西化思想與傳統道德的對立，人際之間的溝通瓶頸與情緒衝突。白景瑞的影像再現則運用了電影現代主義的手法，以多重敘事觀點，切割畫面，主觀的鏡頭以及具有濃厚象徵意義的配樂，傳達現代化的意涵。但這部影片在呈現臺北這個大都市空間時，反而因為在美國生活作為參照對象上，變成極具保守、傳統及鄉土性。

在國片史上《家在臺北》是第一部明確地將臺北呈現為國家都市的國片。這其中所反映的政治意義是蔣介石領導的國民政府已經在退守臺灣十年後逐漸朝本土化的方向發展。林文淇云：

> 相較於一九六三年李行導演的《街頭巷尾》中的臺北不過是隨國民政府逃難至臺灣的外省百姓暫居的住所（街、巷），隨時等待回家（大陸），七年後的《家在臺北》中這個家已由大陸換成了臺北。而且透過自美國返國探親的遊子與學人觀點，臺北「家」的地位在影片的片頭一連串的國家文化符號——舞龍（獅），國劇臉譜，國慶煙火與表演等一一的烘托下更加上了一層「國」的內涵。影片似乎也是代表國民政府在臺灣逐漸失去美國穩定支持的國際變局中，向大批留美學人所發出的認同呼告。❷

以往在臺語片裏，臺北是個處處充滿陷阱，但又富裕進步的大

---

❷ 《尋找電影中的臺北》（一九九五金馬獎國片專題特刊），臺北：金馬獎影展執行委員會，1995年。

都市，鄉下小人物往往孤單地流浪到臺北，營造出鄉土／現代化落差上的種種戲謔的橋段，而臺北是他們尋找孤女及追求財富的異鄉，劇中小人物只一心期盼自己能在臺北發大財，然後成功地回家鄉。❷但臺北在本片卻轉化為家國認同的象徵符號，極力召喚異鄉遊子能回國效力，臺北的都市性及現代化元素被抽離，轉化成為母土／原鄉的符碼，對於臺北這個都會影像只呈現出綠草茵茵的農場，溫馨歡樂的育幼院，以及破敗的民居，含辛茹苦的家庭主婦，臺北所象徵的無疑是美好而尚未現代化的鄉土。因此在影片敘事裏常用的醜陋都市／美好鄉土的二元對立系統，美國取代了醜惡都市的象徵符號，片中所製造的美國印象皆是負面的：美國生活的繁忙緊湊，讓人變成一部機器，美國女人不顧倫理道德，是破壞他人家庭的壞女人。相較之下，臺北由以往影像裏是個充滿罪惡陷阱的大都市，在本片對照於美國更加現代化的都會，臺北轉化成質樸美好、充滿人情味的家鄉形象，並且承載了正面積極意涵的鄉土。在此部影片的敘事結構裏，是將鄉土置放在西方這個對立面做為探討，臺北／美國，成為鄉土／西化的象徵符碼，劇中人物原本擺盪在傳統與西化之間，最後選擇臺北定居做為回歸鄉土／國土的具體實踐，鄉土／西方的二元模式在本片則是交叉互文於影像表現形式裏，以「再現」當時臺灣所處的傳統／西化的歷史情境，以及臺灣人國族認同所面臨的種種掙扎與困境。

---

❷　一九六一年的《臺北之夜》到一九六九年的《再見臺北》，文夏與他的兩個小跟班：小龍和小王，開創一系列「文夏流浪記」，即承襲又創造臺灣電影文化符碼裏「流浪意象」。參見註❷。

## (二)中國／臺灣鄉土：《原鄉人》

《原鄉人》（李行，1980）是一部講述文學家鍾理和的傳記電影，這個片名是導演李行先生所構思的，鍾鐵民先生曾認為這是個十分妥切的片名，其一「原鄉人」是鍾理和小說中的篇名，其二，原鄉人是臺灣客家人指稱廣東先祖們遷出的地方，「轉原鄉」指回祖居地去，甚至把死亡也隱稱作「轉原鄉」。❷此部於一九八〇所拍攝的影片主要從鍾理和先生與台妹由於同姓結婚，遭受到家人反對因而到大陸奉天及北平。對日的戰爭結束之後，他們一家人遂返回臺灣，在大陸及回臺定居的期間，鍾理和創作不輟，卻不幸染上肺結核，身體孱弱，病痛纏身，遂使生活經濟更陷困境，最終勉力完成《笠山農場》，獲得中華文藝獎金，得知消息時，鍾理和尚在孜孜不倦地寫作，身體終於不支而倒於血泊及滿案稿紙裏，溘然與世長辭。從鍾理和這位作家的生涯歷程，我們可以感知到一位成長於日據殖民地時期的青年，自小除了日文之外，還長期濡染於中國漢文文化之中，因為嚮往中國文化因而到大陸，最後卻遭受到原鄉失落的悵惘，又回到臺灣。❸究竟在電影及小說裏《原鄉人》如何

---

❷ 鍾鐵民：〈原鄉人及其他〉，《鍾肇政全集 11》（桃園：桃園縣立文化中心，1999 年），頁 219。

❸ 陳映真曾評析過鍾理和的小說〈夾竹桃〉，認為鍾理和因為殖民地性格而經歷原鄉的失落，回到臺灣。筆者此處雖以原鄉失落來陳述鍾理和，然而對於所謂「殖民地性格」，筆者認為在鍾理和身上，其文化的系譜是相當複雜，不應只以「殖民地性格」一筆帶過。請參考陳映真：〈原鄉的失落：試評夾竹桃〉，原刊於《現代文學》復刊號一（1977.7.1）。收入《孤兒的歷史，歷史的孤兒》（臺北：遠景出版事業公司，1984 年）。

透過鄉土呈現出對中國及臺灣的認同？一九八○年代的這部影片又是以什麼閱讀視角來詮釋鍾理和這位成長在日文文化，曾回歸到中國，又再度回到臺灣的作家呢？

電影中的劇情情節是張永祥根據鍾理和的文集加上日記等資料改編而成，事後鍾肇政先生再根據電影劇本寫成《原鄉人》小說，而在鍾理和先生的小說創作裏亦有一篇作品名為〈原鄉人〉，此電影拍攝之前及之後所輻射出去的相關文本，彼此之間可謂形成互文的文本，形成互相參照指涉的現象。以下就從鍾理和小說到電影《原鄉人》，並參酌鍾肇政《原鄉人》來陳述臺灣人面對大陸原鄉的種種情意結。鍾理和的成長背景是在臺灣受日本教育長大，他本身具有雙重身份，一是日本人，一是臺灣人，另一方面他對中國文化又具有原鄉情結，所以他本身的文化認同系譜就十分複雜，日本教育／中國文化／臺灣鄉土三者之間是如何互文穿插在小說文本與影像文本，遂成為一個饒富意味的問題。在鍾理和的小說裏，我們可以得知「中國」這個文化符碼如何被呈現，如何被想像，如何成為不同立場及國族的情感投射或情感焦慮的「他者」（the other）。〈原鄉人〉小說云：「待我年事漸長，我自父親的談話中得知原鄉本叫做『中國』，原鄉人叫做『中國人』；中國有十八省，我們便是由中國廣東省嘉應州遷來的。後來，我又查出嘉應州是清制，如今已叫梅縣了。」❸❶另外，小說也呈現了當時日據時期臺灣的日文教師對於中國形象的呈現：「日本老師對於支那的描述：支那代表衰老破敗，支那人代表鴉片鬼，卑鄙骯髒的人種，支那代表怯懦，

---

❸❶　鍾理和：《原鄉人》（臺北：遠景出版社，1977 年），頁 27。

不負責等等。」❸❷至於老一輩的臺灣人對於大陸又是有著什麼觀感呢？

> 父親敘述中國的事情。原鄉怎樣，怎樣，是他們百聽不厭的話題。父親敘述中國時，那口吻就和一個人在敘述從前顯赫而今沒落的舅舅家，帶了二分嘲笑，三分尊敬，五分嘆息。因而這裏就有不滿，有驕傲，有傷感。
>
> 他們衷心願見舅舅家強盛，但現實的舅舅家卻令他們傷心，我常常聽見他們嘆息：「原鄉！原鄉！」❸❸

　　大陸原鄉對於臺灣人而言彷彿是既親切又疏遠的親戚，曾經風光榮顯一時，如今卻是窮困潦倒。二哥啟發鍾理和對中國發生思想和感情，他的二哥少時即有一種可說是與生俱來的強烈傾向——傾慕祖國大陸。中國傳統戲曲裏低迴激盪，纏綿悱惻的情調，再加上許多蘇州西湖等名勝古跡的相片，促使鍾理和對中國原鄉充滿美好想像，遂引動其尋根的原鄉衝動，他曾在作品裏自云：「我不是愛國主義者，但是原鄉人的血，必須流返原鄉，才會停止沸騰！」❸❹此種原鄉衝動，不是緬懷故里風物的抒情敘事，亦非童年往事的鄉愁情懷，其心理上的原鄉召喚及桃花源的追尋，成為開啟其作品敘事力量的媒介。

---

❸❷　同上，頁 28。
❸❸　同上，頁 28-29。
❸❹　同上，頁 36。

電影的情節鋪陳，雖然是以鍾理和的愛情婚姻及文學生涯為主，但在影片前半段有大量鏡頭鋪陳鍾理和到大陸奉天及北平的生活，其實當時的東北奉天為滿洲國所執政，但影片強化回歸「中國」，因而抹去臺灣青年前往滿洲國的歷史。到奉天的片段以寒冷的雪景展開，背景音樂則是鄧麗君的甜美歌聲，顯示剛到大陸時心情的愉悅與輕鬆。但不久主角即發現大陸亦生活在日本人的控制下，影片安排兩個情節說明主角不願為日人工作，一是不願乘載日人，另一是不願為日本人作翻譯工作，反而受到大陸鄉居的奚落。此種抵殖民的情感，與想要親近中原文化的情結交相糾結著，影片主角的身份認同與鄉土認知，此時是站在日本文化認同的對立面，意即現代西方文化的對立面，現代化（日本）／中國鄉土這二元模式裏，主角雖受日本教育，然而其鄉土認同卻是中國文化。面對此種複雜的殖民身份，主角勤奮地以漢文書寫，表示著自己的文化認同與立場，但是在北平人眼中，並不認同他是中國人，他時常被當成是日本人。影片裏一位買炭的畏瑣小人，強行拿炭而不願付錢，和主角妻子平妹起了衝突，這個無賴恨聲罵道：「哼，我知道你們是臺灣人，現在日本降了，你們的靠山垮了，我要點煤炭，你敢要錢嗎？你們臺灣人到我們這兒來，都是沾日本人的光！」❸❺觸及鍾理和一家人的國籍問題，鍾理和十分憤怒，遂拿炭丟他，雖然是個小片段，然而也道盡鍾理和雖然在文化心靈上孺慕中國，然而此種原鄉衝動卻在當時北平人心的澆薄及環境的窘迫裏，受到無情的摧

---

❸❺　鍾肇政：《鍾肇政全集 11——原鄉人》（桃園：桃園縣立文化中心，1999-2000 年），頁 88。

折，對原鄉的美好想像遂分崩離析，在雜沓的人世糾葛裏折返於臺灣。影片的敘事者在初到大陸時就以畫外音說明「原鄉」對於主角的重大意義，是故在面對日本人／中國人時，他選擇中國鄉土作為身份認同的依歸，然而在面對中國人／臺灣人的身份時，他感受到自己在大陸仍然被視為日本人，仍然被歧視與仇視，故在中國文化／臺灣鄉土的選擇時，最終他的鄉土認同是落在臺灣這塊土地上。故影片後半段極細膩地鋪陳臺灣美好的鄉土景致，雖然鍾理和身體狀況不佳，經常舟車勞頓往返於家和醫院，但影片色調光明地拍攝著平妹在田園工作的勞動身影，鍾理和則坐在家裏庭院的椅子上，一邊看顧小孩，一面勉力創作，在臺灣的土地裏他們能夠休養生息。最後則以長子興奮地報告父親他得到文藝獎的殊榮，但鍾理和則因長期身體的肺病，而頹倒於滿案稿紙，最後鏡頭則是平妹抱著已氣絕的鍾理和，傳達令人感傷又感嘆的結局。影片的結局亦是強調鍾理和的文學成就在臺灣的土地上開花結果。

在鍾理和的小說裏時常可見敘事者自我質詰的溯往觀照，敘事者對原鄉的追根究柢，亦是對自我主體性的探本溯源，然而理想與現實的落差，使他在中國文化／臺灣鄉土的認同上，確立自己臺灣人的身份認同。在〈白薯的悲哀〉這篇小品裏更深刻見出：

> 例如有一回，他們的一個孩子說要買國旗，於是就有人走來問他：「你是要買哪國的國旗？日本的可不大好買了！」又有這樣子問他們的人：你們吃飽了日本飯了吧？又指著報紙上日本投降的消息給他們看，說：你們看了這個難受

不難受？**㊱**

　　臺灣人在大陸被視為日本殖民的次等國民，他們以昆蟲般的保護色隱藏著自己臺灣人的身份，「北平沒有臺灣人，但白薯卻是有的！」**㊲**臺灣人被視為奴才，永遠被心靈祖國所背棄與邊緣化，另一方面，大陸種種混亂情狀亦使臺灣人對原鄉的認同出現裂隙，其窮鄉僻壤的落後困乏，淪為日本的俎上肉，風土人情的醜惡，亦使敘事者常常心生感嘆，以旁觀者的視角，昔日想像禮儀豐美的故土，今卻成眼前窮山惡水，愚夫俗子汲汲營生的雜院聚落。鍾理和面對原鄉的仰慕竟是永恆的失落，面對中國人對臺灣身份與國族認同的質疑，更是悲憤心傷，日本殖民／中國文化／臺灣鄉土三者所留下的歷史印記皆成為敘事者身份認同時無法迴避的課題。此種殖民與被殖民之間文化認同與身份的吊詭，在《原鄉人》這部影片裏尚未清楚的釐析，必須等到新電影時期及九〇年代一系列影像呈現臺灣歷史、社會的脈絡，臺灣文化的主體性才透過記憶的重新詮釋與建構再現。

　　健康寫實時期的影片仍然帶有黨國教化的色彩，如《蚵女》雖然以臺灣養蚵為主的水寮鄉為敘事場景，敘事的主線分為二條，一是蚵女阿蘭與漁村青年金水兩人之間的愛情故事，另一條是漁村經由政府的輔導介入，使得漁村產業發展，民主政治日漸成熟。在漁村建設與蚵女愛情兩條敘事線裏，影像基調充滿光明奮發的氣息，

---

**㊱**　鍾理和：《夾竹桃》（臺北：遠景出版社，1988 年），頁 167。
**㊲**　同上。

一方面呈現臺灣六〇年代質樸保守的漁村社會與富人情味的人際關係，另一方面則強調在政府的領導下，協助蚵農開發更多農漁產技術，獲得更多的產能，並且透過民主選舉達到選賢與能的政治目的。而《家在臺北》則是國族敘事藉由臺北鄉土的呈現，以及親情倫理的連繫，對於當時留學生返國奉獻的呼告，並強化臺北作為國家首都的象徵。《原鄉人》則藉由文學家鍾理和的人生旅程，受日本教育長大，因嚮往祖國而到中國大陸，最後又回到臺灣。其影片觸及中國與臺灣鄉土的認同，以及身份的定位。由以上影像呈現，我們可以得知健康寫實影片的「再現」，建構在以下幾項特質：鮮明的情節與敘事結構；主要的角色是由明星所擔綱；攝製農村及勞動生活的場景時運用實景與攝影棚景搭配；在美術效果上，為了配合彩色攝影，對於畫面的色調、燈光皆作特別的設計與安排；雖以臺灣農村為背景，人物屬於勞動階級，但是不論旁白或人物對白皆以國語作配音。依據這幾項特質關於健康寫實電影的表現形式，其「寫實」的意涵是透過影像的場面調度，對於現實世界加以轉化之後再呈現於銀幕上，而這個經由轉化過後的電影敘事世界，明顯地與它所企圖想呈現的現實世界有相當程度的落差。❸❸

　　總言之，健康寫實影片的敘事結構隱含著黨政教化／鄉土的意識型態，對於臺灣農村的生活描述與勞動階層經驗的呈現仍帶有黨政教化的色彩，在此鄉土的意涵是相對於黨政教化體系，鄉土與人民是需要被開發，需要被黨政所領導，以及需要政府的政策教化。

---

❸❸ 健康寫實影片的特質，可參見〈一九六〇年代臺灣電影健康寫實影片之意涵〉。同註❷❶。

黨政政策則象徵著教育、現代化及文明進步，故健康寫實影片是透過影像敘事達到召喚國族認同，促進鄉鎮建設和推行國語等等目標。這類的影像對鄉土的「再現」，是美化的現實，亦是理想化的寫實，其內涵大多隱含著肯定人性光明面，社會積極進步等主題意義，以期運用影像達到社會教化的功能。

## 四、新電影時期之鄉土敘事影像化

### (一)新電影之寫實刻劃

在七〇年代鄉土回歸熱潮陸續開展的同時，電影仍然是以文藝愛情影片、軍教影片及武俠片當道。❸雖然健康寫實風潮的影像已漸漸凝視焦點在現實臺灣，但基本上影片仍帶有強烈社會教化功能，其觀點也是趨於保守。從七〇年代到八〇年代初，臺灣社會不論在政治上、經濟上都產生重大的變遷，臺灣社會財富增加，中產階級逐漸成形，出生於戰後的新生代也漸漸成為社會的重要生產力。此時臺灣電影文化開始出現本質上的變化，電影閱聽人平均年齡下降，臺灣新一代電影觀眾群成為票房收入的主要來源。新生的

---

❸ 武俠片刀光劍影在六〇年代後期便成為製片主流，瓊瑤夢幻愛情片在七〇年代中期掀起風潮，以及李小龍功夫片亦席捲國內電影市場，根據《中華民國電影年鑑》的資料顯示，在一九七八年裏，功夫動作片與瓊瑤愛情片兩種類型，佔有全年總影片百分之七十。另有中影拍攝大量反共抗日的軍教影片，七〇年代大型鉅片的拍製，如《八百壯士》、《筧橋英烈傳》、《黃埔軍魂》、《皇天后土》、《大湖英烈》等。

一代普遍成長於五〇、六〇年代，成長經驗主要是體制內的學校教育，以及伴隨經濟成長所帶來的現實資本主義，大時代的動盪戰亂已經脫離他們的人生觀形塑，對於大陸鄉土的懷鄉情感並不濃烈，他們對五〇年代的反共教條並不強烈認同，民間美國文化與日本文化成為他們汲取多元價值觀的另一個窗口。

　　此時電影界為了吸引觀眾再回到戲院，逐漸挖掘新鮮的題材，諸如學生電影、黑社會電影、喜感功夫、警匪片等，其中將兩大主要類型武俠片與愛情片再求變化，將武俠片與現代犯罪時事結合，形成社會寫實動作片，將原先浪漫文藝愛情片的空間轉入校園，出現以青少年為主的校園學生電影。但由於缺乏長期專業性的經營概念，往往是以商業票房作為題材取捨的標杆，具有發展潛力的題材，一旦獲得觀眾票房的支持，旋即興起跟拍風潮，反而將具新鮮感的素材一再地反覆拍攝，形成制式化的類型，遂使閱聽人失去興趣，終導致市場的低迷，臺灣電影工業遂面臨空前的危機。此時把握著豐厚資源的中影公司，有鑑於軍教影片不單未獲觀眾支持，反而造成鉅額虧損，因此以「小成本、低風險」作為製片的策略，並配合政治機構鼓勵年輕知識份子與國片的攝製，中影率先啟用年輕電影工作者進入電影工業體制，開啟臺灣新電影之路。❹

---

❹ 官方政治機構首先於一九七九年將金馬獎奧斯卡化，擴大舉辦；一九八二
　 年推動「學苑影展」鼓勵知識份子關懷國片，電影處停止劇本檢查，改聘
　 社會人士及影評人參與電檢工作等。一九八三年著手擬定電影法，將電影
　 由長期以來的「特種營業」明定為「文化事業」；設立電影圖書館等等。
　 相關史料請參照盧非易：《臺灣電影：政治、經濟、美學 1949-1994》
　 （臺北：遠流出版事業公司，1998 年），頁 257-258。

　　在當時的政治局勢下，電影作為形塑象徵認同、凝聚共識的影像媒介，對內扮演形塑大眾意識，對外則是代表國家形象的關鍵角色，電影文化是官方當權者相當重要的文化資本，因此臺灣新電影的發展與當時具官方色彩公營機構——中影有相當大的關係。臺灣新電影的崛起其因素相當多，除上述影業結構的內在變化，觀眾閱聽人的結構改變，還包括中影明驥的人事開明政策，啟用一批年輕的電影工作者進入中影。❹而這批在八〇年代初陸續進入電影工業的新電影核心創作群，其年齡，背景，及現實關懷與誠摯態度具有同質性，❷他們的教育程度、學歷較高，大部份受過專業電影訓練，其年齡多半在三十歲左右，是戰後臺灣新生代，與臺灣社會一同成長，並且經歷七〇年代對本土文化回顧反省思潮。❸電影工業所展開的新嘗試，在一九八二年中影首先推出由四個年輕導演所執導的《光陰的故事》，深獲好評，成為臺灣新電影的濫觴作品。隨後中影再推出《小畢的故事》，不但叫好又叫座，且贏得金馬獎的肯定，媒體影評譽之為新電影開創時期的代表作，緊接著改編小說蔚為風氣，《兒子的大玩偶》、《看海的日子》、《油麻菜籽》等

---

❹　小野：《白鴿物語》（臺北：時報文化出版公司，1988 年），頁 71-73。

❷　焦雄屏：〈從電影文化出發（序）〉，焦雄屏編著：《臺灣新電影》（臺北：時報文化出版公司，1988 年），頁 15-16。

❸　陳蓓芝曾大致整理新電影 26 名核心創作群，歸納其成長背景，有別於上一代具大陸經驗之導演，他們在臺灣的成長經驗因此成為新電影重要的創作主題，另外，在她分析的 15 名導演創作者之教育及專業程度亦比上一代電影工作者高，有 12 人受過專業電影訓練，其中 7 人更在美國取得電影碩士或修習相關課程。見陳蓓芝：《八〇年代臺灣新電影現象之社會歷史分析》（臺北：輔仁大學大眾傳播研究所碩士論文，1991 年）。

片均獲得觀眾支持與評論的肯定，遂形塑新電影風潮。❹

　　新電影在內容素材上落實關懷本土的寫實電影，新電影的影像文本在形式上有那些不同於以往「舊」電影的突破？嚴格而言，新電影的表現形式上並沒有統一的風格，但大致而言，這些新電影捨棄高潮起伏的劇情剪接模式，轉而以有意向性的「場面調度」（mise en scéne），作為電影的敘事風格。齊隆壬認為：「新電影之前的傳統電影係建立在㈠明星制度、㈡敘事的衝突性與封閉性㈢觀眾觀賞的認同性三方面。並依此在新藝綜合體（Cinema Scope）上產生一對應的特寫、伸縮鏡、搖拍、慢鏡頭、剪裁等電影語碼（codes）。」❺新電影強調寫實影像的美學風格下，運用長拍鏡頭（long take）與深焦構圖（deep focus），以加大畫面時空與空間的承載量，並運用非職業或者（小牌）演員，儘量不用當時紅牌明星演員，然後以固定的中、遠鏡位來攝取畫面中的人事物，讓影像裏的人物與周圍環境、場景產生互動，以營造自然的、生活的畫面。在

---

❹ 一般關於臺灣「新電影」之研究及討論，將「新電影」一詞定義發生於1982-1986 年的電影現象，但本文由於探索新電影現象之社會建構歷程，將 60-70 年代臺灣逐漸接受西方藝術電影典範納入臺灣文化場域，故往前回溯健康寫實主義。又新電論述之影響並不局限於 1986 年便結束，由新電影現象所逐步發展出的論述及臺灣電影的國際能見度，反而在 80 年代末至 90 年代各個場域裏獲得藝術正當性，故本文並不以狹義的新電影意涵為限，而是往前及往後回溯臺灣文化場域，以分析「新電影」現象與文學之間的關係。

❺ 齊隆壬：〈侷限於體制下的「新電影」〉，收入《一九八七年金馬獎國際電影展特刊》（臺北：中華民國電影事業發展基金會，1987 年），頁215-217。

此種鏡位，以及寫實自然的美學呈現下，觀眾會與影像世界產生距離感，無法完全與銀幕裏的世界產生認同感，以此讓觀眾跳脫傳統入戲者的觀影位置，而能以客觀的角度欣賞電影。齊隆王指出以非職業演員，敘事的客觀性與開放性，觀眾觀賞距離性認同，新電影提出一套完全不同的電影語碼：中、遠景、普通鏡頭、客觀鏡頭、長鏡頭來與傳統電影對應。❹新電影在敘事處理上打破傳統戲劇模式（衝突／發展／高潮／紓解），而是依照時序，讓劇情情節緩緩在閱聽觀眾的「觀察」下開展出來（display）。這些對影像新形式的反省，對於閱聽觀眾觀影的「要求」，一方面是新電影工作群希望在影像上創新，開展一套不同的電影符碼語法，以豐富作品的內涵。❹此外，新電影創作者受限於有限的成本與製作環境，被迫以低成本來完成一部電影，因此呈現自然採光、減少鏡位變化、保持鏡頭固定等「長鏡頭」的拍攝方式。

　　新電影在美學形式上的自覺，以及想要形塑閱聽觀眾成為「一個主動的詮釋主體」這樣的努力與企圖心，難以與閱聽人長久以來被動的、戲劇性電影語言相抗衡，也難以在電影工業裏得到出資人的贊助，而八〇年代經濟成長所帶動的商品化、全球化、通俗化的大眾消費市場，很快地將新電影的浪潮淹沒，導演萬仁感嘆的說：

---

❹　同上。

❹　導演萬仁表示：「（新電影新形式語法的產生）是一種情緒反動。因為在我們之前，剪接、伸縮鏡頭、特寫、快慢鏡頭等技法，都已經在電影裏被用濫了。等到我們有機會嘗試創作時，自然希望能提出一套完全不同的語法，來豐富作品的內涵」。根據萬仁先生與李天鐸教授的訪談資料，1989年1月16日。

「新電影是個具有七〇年代反省尋根理想的風潮，卻錯置在八〇年代大眾消費社會。有許多題材都應該在那個時候拍的，卻要在後來才得以觸碰。」**❹❽**自一九八四年以降，新電影陸續在票房上失利，支持新電影的電影工作者、文學界、文化人士連署一份共同宣言，由詹宏志執筆，於一九八七年一月二十四日刊登於《中國時報》人間副刊，該宣言指出在臺灣發展有別於商業電影的「另一種電影」。**❹❾**這些文化界人士指陳在現階段的臺灣環境有三個不利於另一種電影發展的因素，促請有關單位及社會能夠予以正視。**❺〇**雖然該宣言無法撼動臺灣整體文化工業體制，所能形成的效果有限，但是這是首次一群有自覺的電影人、文化人，以集體方式發聲，並訴求其美學理念及實踐能獲得社會的重視與尊重，在臺灣電影史上有其重要的意義。雖然自此之後不再有八〇年代初那樣一系列的電影導演創作出現，只是零星個別作品出現，但是新電影風潮打開臺灣「另一種電影」理念有被討論、被開發的空間，並且為臺灣電影開

---

**❹❽** 根據萬仁先生對臺北輔仁大學大眾傳播系學生的演講紀錄，1989 年 12 月 11 日。

**❹❾** 宣言中對「另一種」電影所下定義為，有創作企圖，有藝術傾向，有文化自覺者。

**❺〇** 他們認為發展另一種電影的三個難題為：第一，相關「政策單位」對電影不夠重視，對電影的管理輔導一直搖擺於政宣、產業，及文化取向之間，定位不夠明確；第二，「大眾傳媒」只重視明星花絮動態，對電影文化不夠關注；第三，他們對「評論體系」有所懷疑，此所指涉的對象主要是反對或對新電影有所質疑的影評，這類影評與缺乏多樣觀點的傳媒結合，使「新電影」或「另一種電影」發展不利。參見詹宏志：〈民國七十六年臺灣電影宣言〉，收於焦雄屏編著《臺灣新電影》，頁 111。

展國際影展的路線，使臺灣電影更有國際上的能見度，這些都是臺灣新電影的重要貢獻。

## (二)新電影之鄉土小說改編

　　八〇年代初期影片《光陰的故事》及《兒子的大玩偶》開啟臺灣新電影的序幕，新電影能夠形構成一個風潮，實得力於八〇年代初，一群支持新電影的影評人，在媒體上形成有力的論述網絡❺❶。焦雄屏以「新的敘事語法，新感性與新經驗」，將臺灣新電影整體化為一個具時代性的電影經驗：「除了肯定的臺灣經驗代表外，新電影的語言探索是它很大的一個成就，因為其電影形式及結構與傳統電影有顯著的不同，充份代表新一代電影人的形式自覺性及新一代電影觀眾的敏感度。」❺❷新電影評論以侯孝賢的作品為核心，歸納其風格法則，以「新寫實主義」作為統合此一時期諸多電影視覺風貌的代表性語彙。在後鄉土論戰的文化場域裏，「臺灣現實鄉土」已取得發聲管道，亦是當時文化界實踐其社會關懷的重要理念。是故新電影取材自現實生活的內容，與標榜「新寫實主義」的表現形式，遂與回歸鄉土的文化論述作了有效的接合。在後鄉土論戰的時空脈絡下，新電影接續了自民歌運動、雲門舞集、鄉土文學以來追尋身份認同的風潮，佔據文化範疇發言主體的新位置。

---

❺❶　包括詹宏志主持的《工商時報》影劇版，《聯合報》「焦雄屏看電影」專欄，黃建業等人主持的「電影廣場」，諸多專欄影評對於新電影風潮抱持捍衛釐清的立場。參見焦雄屏：《臺灣新電影》（臺北：時報文化出版公司，1988 年），頁 22。

❺❷　同上，頁 315。

　　許多論者認為新電影改編自文學作品的部份，同時兼具鄉土與現代派小說，黃春明、王禎和、朱天文、白先勇、李昂、廖輝英、蕭颯等作家的小說，皆曾被改編成電影劇本。❸而文學改編並非新電影所獨有，只是電影工業與電影創作者普遍存在的問題，如葉月瑜認為：「雖然鄉土小說佔據的數量較多，但以此評斷新電影與鄉土小說的關連並不具說服力。至於為何有改編的情形產生，並不是新電影獨有的特質；也非一般所認為的，中文電影特有的現象，而是電影工業，和電影創作普遍存在的問題。」❹她追溯電影的初始，作為一種大眾娛樂，需要高潮迭起的故事情節來吸引觀眾，所以敘事性成為電影製作的重要元素。因此，新電影與鄉土小說或文學作品的「結合」，是一種結構性的連結，雖然文學與影像的連結是電影工業結構性的一環，然而對於臺灣特定的歷史文化環境而言，我們仍然必須扣問：為何八〇年代新電影的創作群要改編六〇、七〇年代的鄉土小說，又為何能引領出一種鄉土電影的改編風潮，這些被改編的小說文本及電影文本又是如何呈現「鄉土」的意涵？❺新電影時期所呈現的鄉土寫實特質與前世代健康寫實的關係為何？這些議題其實都與臺灣七〇年代回歸鄉土文化運動有所連

---

❸　關於新電影對於文學改編可參見聞天祥：〈臺灣新電影的文學因緣〉，收錄於臺北金馬影展主辦編輯：《臺灣新電影二十年》專刊（2002 年）。及區桂芝執行編輯，蔡康永、韓良憶主筆：《臺灣電影精選》〈臺灣電影與文學〉（臺北：萬象圖書公司，1993 年），頁 2-12。

❹　葉月瑜：〈臺灣新電影：本土主義的「他者」〉，《中外文學》，第 27 卷第 8 期（1999 年 1 月）。

❺　戰後臺灣八〇年代以降鄉土小說改編的片目，請參見附錄。

結，也與當時鄉土文學的風潮有密切關連。

　　當時臺灣新電影的出現，曾經引發藝術電影與商業電影的爭論，當時文化界，包括許多曾參與鄉土文學論戰的知識份子，支援新電影的拍攝，呼籲政府當局重視臺灣影像的建構，開拓臺灣新電影以及藝術創意的生存空間。❺❻此外，新電影的重要劇本創作者成長於七〇年代臺灣鄉土文學運動中，當時的知識份子以關懷鄉土來作為其美學創作的重要養份，故新電影創作群改編鄉土小說是呼應鄉土文學的召喚，亦是對回歸鄉土文化的具體實踐行動。新電影從觀照鄉土出發，以臺灣為創作主體及發聲主體，試圖呈現臺灣社會種種面向，鄉土文學事實上為新電影在形構臺灣的主體性時，提供理論的基礎及論述的框架。在建構臺灣主體經驗的重要意義上，八〇年代新電影或其他影像工作者重新詮釋、改編鄉土小說，就成為這一代電影創作者回顧臺灣成長經驗時，對於臺灣主體文化的認同象徵。於是黃春明鄉鎮小人物，王禎和的嘲謔諷刺喜劇，楊青矗的工人小說，王拓的漁民小說等紛紛被改編，一時鄉土文學電影眾聲喧嘩，百花齊放。

---

❺❻　「民國七十六年臺灣電影宣言」係八〇年代一次最大規模的集體文化行動。一群文化工作者意圖與電影工業，當局文化政策主事者，保守的評論體系展開對話，期待商業電影以外「另一種電影」存在的空間。從這份宣言的邀請簽名名單可以看出電影工作者與文化界的密切關連。除了電影編導、製片及評論者，還包括當年鄉土文學論戰的陳映真、高信疆、黃春明等，以現代舞蹈重詮民族主義的雲門林懷民，媒體工作者楊憲宏、金煒、丘彥明，學界的胡台麗、陳傳興、郭力昕等。請參考小野：《一個運動的開始》（臺北：時報文化出版公司，1988 年），頁 48-55。

　　其中新電影的重要編劇家吳念真曾改編多部鄉土小說，他也曾多次表示認同鄉土文化運動所引發自身對鄉土情感，與小人物生存情節的悲喜。**⑰**當時在知識份子心中，鄉土文學可謂是對鄉土文化的重要耕耘者及實踐者，透過新電影劇作家吳念真對《兒子的大玩偶》、《殺夫》、《桂花巷》等小說改編，以及他所編寫的諸多電影劇本，如《搭錯車》、《無言的山丘》、《臺上臺下》等，**⑱**其中所運用的鄉土典型語彙：如小人物的悲喜，地方語彙俗諺的穿插；關懷現實問題：如城鄉差距，現代化資本主義的入侵，充份將鄉土文學的精神貫串其中，可說新電影不只是將鄉土小說影像化，在其他新電影或者電影劇本也承襲鄉土意涵，將鄉土文學與影像傳播結合以達到本土文化實踐。焦雄屏曾歸納出新電影小說改編風潮的原因：

　　　　一、缺乏原創編劇，新導演及部分編劇年紀都輕，人生經歷
　　　　也撐不了過多製片的索求。選取現成小說的結構及劇情，是
　　　　方便且素質高的做法。
　　　　二、新電影工作人員大都對鄉土小說及張愛玲，白先勇小說
　　　　有相當多認同感，閱讀經驗是其成長不可缺的一部分，這也

⑰　筆者是根據公視新電影二十周年播放「兒子大玩偶」之前，小野對吳念真的訪問內容。

⑱　吳念真自 1979 年開始第一部編劇作品，改編自吳祥輝《拒絕聯考的小子》。至今共編寫約七十九部電影編劇。此數據參考網站臺灣電影筆記，財團法人電影資料館，以及林稚揚：〈吳念真作品年表〉，《吳念真舞臺劇《人間條件》系列研究》（嘉義：南華大學文學系碩士論文，2010 年）。

與一般新知識份子觀眾的心理契合。如白先勇小說迷人語言及緊密意象，或鄉土小說對低下階層的憐憫心懷，都是新一代電影工作者樂於認同的。

三、大量小說家投入電影改編或編劇行業。最明顯的，莫過於朱天文、朱天心姐妹之於侯孝賢與陳坤厚（《小畢的故事》、《冬冬的假期》、《風櫃來的人》），蕭颯之於張毅，以及黃春明自己投入改編《看海的日子》的工作，甚至吳念真，小野和丁亞民的任編劇兼企劃，都使小說素材易搬上銀幕。❺❾

　　臺灣新電影在內容題材方面力求與戰後臺灣現實社會作緊密的接合，並承接自七〇年代之後回歸鄉土文化思潮，試圖回顧臺灣由傳統農業社會走向現代化過程，以「寫實影像」為臺灣社會做個反思與回溯，當他們爬梳整理過往歷史的種種軌跡時，往往以自我的成長經驗，以及文學作品裏搜索素材。再者，戰後的臺灣社會在中華文化、反共口號的黨政教化系統下，透過傳統家庭、教育體系、保守道德訴求、風俗信仰等形構成威權體制，使得臺灣社會處處充滿壓抑，經歷七〇年代國際外交的重挫，鄉土思潮的洗禮，到了八〇年代臺灣社會在政治上，為掙脫長期權威體制而興起社會抗爭；在經濟上，由於高度經濟成長帶來「大眾消費文化」，這種種內因外緣，遂使這些被壓抑的聲音，漸漸找到渲洩的出口，其中臺灣新電影的出現可謂是八〇年代文化場域的重要現象。臺灣新電影文本則以女

---

❺❾　焦雄屏編著：《臺灣新電影》（臺北：時報文化出版公司，1988 年），頁 336。

性角色的敘事,以及青少年叛逆個性來呈現社會的變遷與轉型。

　　新電影文本裏探討許多女性在社會變遷中地位與角色,焦雄屏認為臺灣面臨物質及價值觀的遽變,女性大量步入社會,父權獨佔體系隨之瓦解,此時女性面臨現代與傳統角色抉擇的徬徨,因此臺灣電影此時大量引用文學小說的女性形象,嘗試為過去女性角色的壓抑及受苦下註腳,如《玉卿嫂》、《殺夫》、《小畢的故事》、《看海的日子》、《結婚》、《桂花巷》;另外,《青海竹馬》、《油麻菜籽》、《我這樣過了一生》則反映出女性在社會變化下尋找新身分的努力。臺灣女作家也為女性敘事提供大量素材,其中以廖輝英、蕭颯、李昂的作品最受歡迎。這些由女作家改編的作品,則多半主題集中在女性面對現代生活的困境,以及傳統價值觀與現代新女性之間角色的挫折,如外遇敘事:《今夜微雨》、《不歸路》、《我的愛》、《暗夜》等等。❻另外,新電影工作者也熱中於處理青少年的成長經歷,試圖以青少年的叛逆個性突顯社會威權體制的僵化,大眾消費文化與資本主義所帶來的種種值得深思的課題。《小畢的故事》描述主角小畢從幼年到踏入社會的成長過程;《我兒漢生》、《風櫃來的人》陳述徬徨青少年內心叛逆,都會生活人際之間的疏離。此外新電影工作者更直接取材自創作者個人成長經驗,形成自傳式的影像敘事,充滿濃厚的懷舊色彩,如《童年往事》乃導演侯孝賢青少年時期在臺灣南部生活的寫照;《戀戀風塵》則是根據編劇吳念真在青年時期入伍前後的生活片段;《冬冬

---

❻　焦雄屏:〈第十六章:女性的變貌〉,「前言——由虛幻到寫實」,《臺灣新電影》(臺北:時報文化出版公司,1988年),頁357-358。

的假期》依據編劇朱天文回憶童年時期的鄉間生活所寫成的小說改編。其電影文本不僅與小說文本形成互文，也與創作者人生、當時社會脈絡形成互文現象。

## (三)鄉土電影與報導文學

臺灣鄉土電影的崛興，除了七○年代鄉土文學的啟蒙，另一方面則來自後續報導文學更緊密連結現實議題，即時傳播與文字書寫的形式。臺灣是在一九七五年由高信疆在《中國時報》「人間副刊」，推出第一個報導文學專欄——「現實的邊緣」，臺灣接受的報導文學，是在化解掉大陸三○年代「報告文學」所帶有的左翼色彩，**❻❶**並連結七○年代回歸鄉土的思潮，此股報導文學的熱潮因此應運而生。報導文學的開展與大眾傳播之間的關係為何，報導文學這個文類開始的起源，多有論者認為其與大眾傳媒關係密切，學者認為報導文學發端於報刊初期，或者源於七○年代新新聞熱潮的鼓舞，亦有相當多學者將中國早期的「報告文學」作為報導文學溯源的起始。然而威權的戒嚴體制，使此一帶有左傾色彩的文類沈寂很長一段時間，直至七○年代關懷鄉土與報導文學結合，進一步引領報紙副刊展開「社會現實」的系列報導。《人間副刊》「現實的邊緣」專欄，有關懷離島，書寫蘭嶼、金門、龜山島等以及臺灣歷

---

**❻❶** 大陸三○年代興起的報告文學與中國左翼作家聯盟關係密切，強調報告文學所代表的「無產階級文學運動新的形式與我們的任務宣言」，再加上當時戰爭對於報導的需求，使得報告文學在抗日時期成為當時的文學主流，並對社會時局具有一定的關切與批判。

史、風俗與礦工生活的「本土篇」，並指出其社會現象問題，諸如礦工漁民、民俗戲劇等斯土斯民的生活百態。「現實的邊緣專欄」使人間副刊「從風花雪月鳥獸蟲魚的層面走入了人的層面——現實的層面。」**㉒**報導文學在臺灣的興起與七〇年代回歸鄉土思潮密切相關，其所強調與背負的社會性功能乃是文類的一大特色。**㉓**向陽曾說：一個好的報導文學家必須抓住問題的核心，掌握社會共同的記憶，共同的心靈，發而為文方能召喚社會的良知良能，聚合社會力量，解決社會或人間存在的問題與困難。**㉔**

　　報導向文學借火，其重要的一個理念即是透過文學手法，達到大眾傳播的目的，借重文學載道的功能來培育現代民主社會的公民，報導文學的主要功能不只在提供即時的新聞報導，而是透過報導的大眾傳播功能來散播知識，教育民眾，打造現代民主社會。到八〇年代新電影的開展，使得影像傳播能再現臺灣本土文化的理念得到認同與實踐，故從改編鄉土小說開始，漸漸走向觀察紀錄的深度報導。對於七〇年代投身鄉土文學的作家們而言，影像傳播的力量是更能打動普羅大眾，也更能傳播啟蒙理念，關懷現實的理想，

---

㉒ 張俐璇：《兩大報文學獎與臺灣文壇生態之形構》（臺南：成功大學臺灣文學研究所碩士論文，2007 年）。

㉓ 楊素芬在《臺灣報導文學概論》第四章〈七〇年代臺灣報導文學興盛的原因〉，指出報導文學的作品被要求要與社會聯繫，展現其文類的特色，也與當時報導文學在臺灣興起的背景有若干的關係。參見楊素芬：《臺灣報導文學概論》（臺北：稻田出版公司，2001 年）。

㉔ 向陽：〈穿山甲人〉評析，《報導文學讀本》（臺北：二魚文化事業公司，2002 年），頁 172。

如：黃春明開始製作「芬芳寶島」系列，而吳念真則自一九九五年主持節目《臺灣念真情》，以帶著報導與文學結合的特質，深入將臺灣在地文化以及各地方小人物故事紀錄下來。

　　報導文學的社會問題揭露，與鄉土電影的語言風格、人物造型，再加上新電影影像寫實取向，使得八〇至九〇年代臺灣電影重新定位及尋找臺灣人的身份及主體上，開拓了多元的視野與多面向的關懷，透過批判的精神，寫實的風格，電影創作者讓小人物的真實生活細節，在演員平實表演，實景，自然光源，長拍，深焦鏡頭等表現手法下，有了不同於以往的「再現」。諸如，族群身份問題在八〇年代至九〇年代初幾部電影包括虞戡平《兩個油漆匠》、萬仁的《超級市民》及李佑寧的《老莫的第二個春天》，不僅觸及社會階級的議題，或是小人物的悲喜，重要的是他們將臺灣兩個弱勢族裔：老兵及原住民，納入臺灣人的身份論述裏，葉月瑜云：「以種族文化多元論的角度切入，這樣的身分演繹，即將外省人納入臺灣人的版圖中，是使臺灣人意義複數化，而非單一化地掉入法西斯的牢寵裏。」[65]另外，有大量的校園電影突顯臺灣的教育問題，如《拒絕聯考的小子》、《國四英雄班》，報導文學改編而成的電影《一隻鳥啊哮啾啾》、《沒卵頭家》，揭露現代化工業化所帶來對人體的傷害，土地的侵奪。而吳念真所編劇的《臺上臺下》則有一個從事新聞報導的記者要深入報導有關臺灣牛肉場文化。侯孝賢觸及禁忌白色恐怖歷史的電影《好男好女》，則取材自藍博洲所著報

---

[65]　葉月瑜：〈臺灣新電影：本土主義的他者〉，《中外文學》，第 27 卷第
　　8 期（1991 年 1 月），頁 50。

導文學《幌馬車之歌》，並出資協助藍博洲、關曉榮，進而訪談各個受難倖存者，拍攝成紀錄片《我們為什麼不歌唱》。鄧相揚針對霧社事件的報導文學，日後則由萬仁改編為電視劇《風中緋櫻》，魏德聖拍攝成史詩鉅片《賽德克·巴萊（上）（下）》。各個族群、社群在影像裏現身，並將他們定格在臺灣的歷史脈絡裏，成為臺灣歷史關注的主體。

　　透過報導文學概念的啟發，將公共傳播、影像與文字結合，進一步介入社會批判現實，形塑公共議題，創造對話平臺。此時鄉土的意涵，並不僅僅站在西方，或者都市的對立面，鄉土內在包括更豐富的意義，鄉土並不只是閩南人的臺灣鄉土，它亦涵蘊外省人大陸鄉土，以及原住民的家鄉鄉土。在此，臺灣人的主體就不只是閩南漢人，同時也擁抱原住民、外省人。同時愛鄉土的意義也轉換成更具批判性的反工業污染，更具行動力的環境保護訴求，關懷鄉土行動也就凝聚了認同感，形塑了臺灣意識。及至九○年代有更多關於邊緣族群的身影出現在臺灣影壇中，如張作驥的影片。從鄉土文學關懷臺灣出發，到報導文學批判現實、發崛問題的人文觀照，自九○年代以降諸多臺灣電影皆可看到此種將鄉土文學與報導文學理念注入，寫實影像與田野踏察，觀察記錄的寫作型式與影像紀錄片互相呼應，以影像鏡頭召喚、凝視、揭露本土文化的理想實踐。

# 五、後新電影之鄉土演繹

　　臺灣電影在經歷九○年代的重構歷史探索，試圖在大敘事與小敘事之間尋求臺灣主體文化及歷史多元多重面貌。千禧年之後，臺

灣電影又回歸到小人物與鄉土敘事，青少年成長等青春議題，此與八○年代前行世代新電影導演與鄉土小說電影之間有何脈絡的連繫？在全球化與在地化下，新世代導演如何演繹臺灣鄉土？臺灣影壇在二○○八年出現一股新一代年輕導演創作浪潮，其亮眼的成績被譽為臺灣電影復興年，並呼應著一九八○年代由侯孝賢、楊德昌等人新電影浪潮，因而預告著臺灣「後新電影」的時代來臨。❻❻當年度魏德聖導演的《海角七號》刷新國片票房紀錄，年輕影迷瘋狂地在網路上推薦此部電影，某個程度象徵著年輕世代的認同。緊接著楊雅喆的《囧男孩》、洪智育的《一八九五》及林書宇的《九降風》都擁有不俗的表現，均同時擁有近千萬至三千多萬的票房收入。一時之間，臺灣製造的電影又引領年輕世代的狂熱，重現當年新電影的熱情、認同與支持。本節論述筆者想要聚焦在新新世代導演電影如何處理歷史，如何看待他們與臺灣鄉土之間的關係，以及電影影像與文學文本之間互文的關係。臺灣在八○年代新電影時期曾改編多部黃春明及白先勇小說的電影，在九○年代之後文學改編之勢稍歇，然而在這個「視覺文本」無所不在的時代，國外學者稱新世代為「螢幕世代」（screen generation），影像與書寫之間的互文卻更形密切，成為新世紀探討文學時不可或缺的一環。本節即試圖透過二○○八年兩部重要的影片作為探索新世代導演與臺灣鄉土之間的關係，一是小成本製作的《海角七號》卻成為臺灣影史上最賣座的電影，五點四億的票房收入，僅次於一九九七年的《鐵達尼

---

❻❻ 臺灣「後新電影」相關論述，乃參考中央研究院文哲所舉辦「美學與庶民：2008臺灣後新電影現象」學術研討會。

號》（Titanic）的七點七五億；另一部改編自李喬先生的劇本《情歸大地》，以臺灣客家族群為敘事背景，試圖呈現乙未戰爭的史詩電影──《一八九五》。

　　《海角七號》與《一八九五》分別從不同的視角處理臺灣與日本之間的關係。《海角七號》雖是以當代作為其敘事的電影，也援引臺灣結束日本殖民統治的事件作為影片背景，以七封未寄情書貫串整部電影，由日籍男教師在返日的「高砂丸號」上寫給臺籍女學生小島友子。這七封情書將日軍二戰敗北的宏大敘事轉化為私人情感的戀人絮語，一九四五年的舊情遺恨，轉化為當代一種歷史的懷舊情緒，連結新世代臺灣年輕人的哈日風，因而一九四五年的情書與二〇〇八年恆春，兩段臺日戀人之間產生一種交融互涉的敘事結構。文字文本以及音樂文本在這部電影加深歷史縱深，文藝的氛圍，以及情感的深度，使得文學意象及表徵在此引領觀眾的移情。面對過往的殖民歷史，導演並不從抵殖民的角度出發，而是巧妙運用電影符號，以及物件（六十年未寄的情書），一段又一段纏綿字句疊印在駛離基隆港的影像上，召喚臺灣曾被日本殖民的歷史，然而在導演鏡頭的詮釋下，臺灣的殖民創痛則轉化為擬日劇浪漫的愛戀／失戀／迷戀的靡靡之音。另外，喜愛彈奏月琴的年邁茂伯卻能以傳統樂器操演德國民謠〈野玫瑰〉，象徵日本殖民所帶來的現代化、西式教育（西方音樂），電影再現出後現代時空壓縮情境中，或許是擬象式懷舊氛圍，或者是前殖民歷史鬼魅揮之不去的回音，也牽引出臺灣與日本殖民之間文化融匯與記憶刻痕。**❻❼**

---

**❻❼**　參見張靄珠：〈《海角七號》的戀日／哈日文化移情與本土想像〉，《美

　　《一八九五》的歷史敘事在甲午戰爭失利後，清朝與日本議和的《馬關條約》，將臺灣割讓予日本，當時吳湯興、姜紹祖與徐驤三位臺灣秀才率領客家義勇軍，奮力抵抗日本的接收，稱之為「乙未三秀才」。客家義勇軍在臺灣桃園、新竹、苗栗等地與日軍交鋒，延宕了日軍南進接收的計畫，然而最終仍不敵日軍，姜紹祖最先在獄中就義，吳湯興率眾在彰化八卦山浴血奮戰數日而亡，徐驤則在雲林殉難。過去官方歷史對於乙未之役，多著墨於丘逢甲等士紳階級的保臺行動，客家義勇軍的歷史則鮮為人知，透過李喬先生《情歸大地》的劇本，並由洪智育導演改編成電影，全片上映時強調以客語發音，作為客家影像歷史重要的一個里程碑。❻❽

　　《一八九五》這部影片是改編自李喬先生的《情歸大地》，在原先劇本創作很明顯是以臺灣各個族群：閩南、客家、原住民一致抵抗外侮，也就是抵抗日本殖民的意涵作為敘事主軸，然而在電影敘事則融入日本軍醫森鷗外的角色，藉由森鷗外的日記與口述旁白呈現戰役的時間推移。劇本以客家義勇軍及吳湯興之妻黃賢妹為敘事視角。電影音像則分成兩條敘事線交叉進行，一是以日本軍醫及文學家森鷗外為敘事者，另一是抗日義勇軍的戰役與家庭。電影透過森鷗外的視角，以日軍接收臺灣與義勇軍的抵抗犧牲，兩方的戰役導致血流成河，遂質疑起戰爭的意義。❻❾森鷗外則象徵著悲憫無

---

學與庶民：2008 臺灣後新電影現象國際研討會論文集》（中央研究院，2009 年），頁 11-29。

❻❽　李喬：《情歸大地》（臺北：行政院客家委員會，2008 年）。

❻❾　有關李喬劇本《情歸大地》與電影《一八九五》之間國族與認同問題，可參見黃惠禎：〈母土與父國：李喬《情歸大地》與一八九五電影改編的認

數生命的人道立場，而以臺灣母親悲慟獨子的殉難心情，以及年輕日兵因染霍亂將客死異鄉，卻希望母親以為他是光榮戰死等鏡頭視角來陳訴戰爭的無情與慘痛，將臺灣抗日悲劇史轉化為一首庶民輓歌，而在輓歌的吟唱中，有日語、客語、閩南語、中文等等的聲音迴盪。以往日本是侵略者／掠奪者，臺灣是受難者／抵抗者的二元對立關係，在這部電影裏則呈現臺灣平民與日本平民被迫面臨戰爭的無奈，從以往菁英士紳的視角轉化為庶民視角。在此呈現出導演回顧這段史實時，並不想重現可歌可泣的宏大敘事，而是從戰爭的殘酷，家庭親情的牽繫，與日本既侵佔卻又矛盾的接收心情，來達到追求和平反對征戰的普世價值，使本片表現出濃厚的人道關懷。

　　臺灣在迎接或拒斥全球化的過程中，這段被殖民的過往，其實殖民主扮演的不只是壓迫者、統治者的角色，也是帝國主義、資本主義、現代性與第三世界在地歷史和當下環境之間的橋樑、中介，還有文化生產的次轉換站。臺灣對日本的文化接收與文化雜融，依循著被殖民、去殖民到後殖民的情境。臺灣曾經歷一段對日本去殖民化的過程，五○年代禁止在大眾媒體使用日語，並嚴格限制日本視聽產品進口。但自七○年代末期到八○年代，資本主義全球化的腳步隨著蘇聯解體與柏林圍牆崩倒而加速，臺灣也開放有線電視與日本影視產品進口，日劇的影響帶動日本流行文化在臺灣形成哈日族群，在後現代與後殖民的情境下，日治時期歷史懷舊感與新世代的哈日形成感情結構的連繫與共構，對日本文化想像產生現代化、

---

同差異〉，《臺灣文學研究學報》第 10 期（2010 年 4 月），頁 183-210。

進步、時尚的表徵，在這兩部電影中，我們可以看到對於日本的國族想像與詮釋，隨著臺灣進入晚期資本主義運作及全球化架構，臺日文化的雜融呈現後殖民的情境。❼⓿

　　這兩部電影的導演魏德聖與洪智育都出生於一九六八年，成長於七〇至八〇年代臺灣接受日本流行文化的時刻，故他們對於日本文化的想像，試圖跳脫親日／抗日兩種立場，而運用電影鏡頭與音像符碼將臺灣歷史與當下多元文化觀點作連結。《一八九五》強調多元族群，敘事角色有吳湯興及其妻等客家族群文化的呈現，有閩南族群土匪頭子林天霸的角色，還有一同參與抗日少數民族賽夏族人，另外，對於客家婦女能當家作主，作為穩定家族基業，勤儉刻苦的形象多所著墨，使得這部電影在兼顧臺灣各族群及性別議題上都作到平衡，也強化族群融合的意象。《海角七號》雖是以操作商業機制，被歸類於愛情音樂類型影片，但導演的企圖心頗大，一開頭主角阿嘉對臺北的咒罵，回到恆春老家展開敘事，即呈現導演這一代的成長經驗與新電影導演世代有所差異，以往城鄉差距下鄉村人口往城市流動，如侯孝賢所執導《風櫃來的人》、《戀戀風塵》等片。《海角七號》則呈現新世代年輕人在大都會求生存之不易，經濟低迷，使得從事文化工業的工作者（如：片中主角阿嘉），必須離開臺北，返回老家。這裏所呈現不再是城市進步／鄉村落後的城

---

❼⓿　關於日本大眾文化與臺灣之間的關係，可參見李天鐸、何慧雯：〈遙望東京彩虹橋〉，邱琡雯：〈文化想像──日本偶像劇在臺灣〉，兩文收錄於李天鐸主編：《日本流行文化在臺灣與亞洲》（臺北：遠流出版事業公司，2002年）。

鄉差距議題，而是新新世代在全球化激烈競爭下，即便擁有學歷、才氣等文化資本，仍然在資本市場下被淘汰，這是新世代面臨嚴酷的現實。緊接著女主角日籍助理友子與當地恆春的主事者要共同籌劃墾丁春吶音樂會，則突顯在地化／全球化的議題，而傳統樂器茂伯又與阿嘉西方樂團形成世代差異，也是日治世代與哈日新世代對照，手寫書信郵遞與電腦網路數位世代的兩相對照。導演細心地安排各個族群在電影中顯影，失意的原住民警察，勤勞儉僕的客家馬拉桑，海派略有江湖氣的閩南人。臺日之間的歷史傷痕、各族群之間的誤解差異，世代之間的溝通不良，都在濃厚的感情與悠揚的音樂合唱下交融和解。這也是新世代導演對於臺灣的文化想像，走出新電影時期的悲情美學而進入庶民美學，走出歷史長鏡頭的沈重，翻新為文藝聲腔的輕美學。❼在新世代導演的眼中，臺灣的文化因子必然包含著中國傳統、日本時尚、西方科技等混雜元素，亦無法自外於歐美現代性及資本主義的全球在地化的現象，因而臺灣的文化土壤不要拘泥於意識型態的對抗，而應回到草根生命力與庶民哲學，從歷史的悲情回歸到日常生活的堅韌，以開放包容與多元的態度，重組不同的文化遺產，調解多元異聲的在地社群，創造新生的文化意涵，迎向新世紀。

## 六、結論

臺灣於一九七○年代在國際外交上的迭遭挫敗，由保釣運動開

---

❼ 參見《美學與庶民：2008臺灣後新電影現象國際研討會論文集》。

啟的反美日帝國主義風潮，青年知識份子採取兩條進路做為文化及政治上的具體行動，其一是「回歸社會主義祖國」的風潮，由於臺灣在外交的連續受挫，致使其象徵「中國」的合法性被解消，「中華人民共和國」成為代表中國的合法政府，遂吸引當時海外青年學生回國報效祖國，引發當時「回歸祖國」熱潮。另一條青年知識份子文化實踐之路則是關心臺灣本土內部的鄉土現實，作為中國文化認同的再次銘刻過程，這條路徑則深掘臺灣主體的本土化。再加上七〇年代至八〇年代政治上晉用臺籍人士，促使政治的本土化，以及社會經濟工業化、現代化的變遷，城鄉人口流動，傳統性與現代性的互疊與交鋒，使得臺灣社會內部主體性更加浮現，並加速邁向本土化之路。本章試圖爬梳鄉土文學論戰所引發的臺灣現實關懷，並從六〇至七〇年代臺灣電影健康寫實運動及八〇年代臺灣新電影中對於鄉土的呈現，小人物形象，及族裔的複數化，予以詮解及剖析。在六〇年代至七〇年代的健康寫實風格所呈現的鄉土仍不脫「戰鬥文藝」所要求的健康及光明美善的宣導，時有政府文藝政策中意識型態的斧鑿刻痕，其突顯的是以西方現代性的形式（表現形式）召喚中國／臺灣之傳統性（表現內容），並涉入中國／臺灣的鄉土現實。在影像文本裏鄉土的意涵，有時是相對於西方而言的國族鄉土，有時是相對於中國的臺灣鄉土，有時則是相對於都市的鄉村鄉土，甚至臺灣內部的鄉土因為身份認同與族裔之間，亦使鄉土意涵有所差異。八〇年代的鄉土影像呈現庶民細瑣的歷史記憶，及「真實」的臺灣鄉土空間，具有臺灣身份認同的指涉意義，影片內容意涵走向小人物的寫實敘事來突顯社會階級的不公，及歷史情境的謬誤，並試圖將觸角深入到少數族裔的社會位置及身份認同等問

題,使臺灣人的音像增加了深度,對臺灣人身份圖象的論述,以主體複數化的形象,建構臺灣的本土化的認同,肯定其他族裔的在地性及其臺灣人的身份。進入九〇年代之後,臺灣電影的鏡頭空間不再只鍾情於前工業化的鄉土,反而轉向正在經歷國際化跨國資本的都市空間,並且對於影像與史實之間是否存在寫實的關係,持著相當自覺且質疑的態度,書寫歷史的影片往往強調史實與記憶的建構性,斷裂性,因此,都會化的臺灣經驗,及傾向後設的多元美學風格形構成九〇年代臺灣影片。至於目前仍在持續進行的「後新電影現象」,新世代導演將如何演繹自我與鄉土之間的關係,在全球化,後殖民的情境下,新世代導演對鄉土與殖民經歷有另一重詮釋。本章作了文學與鄉土電影敘事初步的脈絡整理,更有待未來持續關注與深究。

# 第二章　言情敘事與文藝片
## ──瓊瑤電影之空間形構與跨界想像

## 一、前言

　　臺灣文學改編電影，文藝片佔了相當重要的份量，其中最具代表性的莫過於瓊瑤電影。❶一九六五年間，具官方色彩的中影公司和民營的天南電影公司相繼推出《婉君表妹》及《煙雨濛濛》，此兩部作品皆根據瓊瑤暢銷小說而改編，受到市場熱烈的歡迎，開啟瓊瑤文藝愛情片濫觴。自一九六五年《婉君表妹》（李行導演，中影出品）至一九八三年《昨夜之燈》，瓊瑤小說改編電影歷時約二十年，將姓名變成一種類型，已成為華語電影圈一個重要的文化現象，男女主角二秦二林也成為華文世界言情敘事的象徵圖騰。

　　從六○年代到八○年代女性作品與文藝片之間的關係，可謂密不可分。早期的言情小說到八○年代高舉女性意識的文本，性別文化、女性書寫與電影文本之間的關係，值得進一步探究。臺灣女性

---

❶　關於文藝片的研究，可參見蔡國榮：《中國近代文藝電影研究》（臺北：電影圖書資料館，1985）。

作家以言情小說的類型公式，轉化為影像上通俗劇的想像，可以瓊瑤的作品為代表，傳統價值觀與現代婚戀觀之間的世代衝突，為其小說的主題核心。六〇年代女性作家的作品，瓊瑤、郭良蕙、孟瑤、徐薏藍等皆曾被改編為影視文本，至七〇年代瓊瑤與玄小佛並列為最常被文藝電影改編之暢銷作家。❷大眾媒界與通俗文類之間的互動流通，一直是學院知識份子視女性作家作品為次等作品及區隔的重要憑藉，而閨秀文學往往被貶抑為通俗／言情／公式化，缺乏描寫真實及美學品味的書寫，不值得閱讀，而所改編的電影也不值得觀賞。這些女作家被置於學院批評的邊緣位置，卻是位於當時大眾文化場域的重要發聲位置。從一九六五，李行改編瓊瑤作品開始，一直到二〇〇七年的電視劇《又見一簾幽夢》，近期引發爭論的《新還珠格格》，❸圍繞著瓊瑤小說而衍生的影視文本不計其數，此種「瓊瑤文本」對於當代華人圈是相當重要的文化現象，然而對瓊瑤作品影視化的研究，至今仍少見。❹

　　文學研究上，將瓊瑤視為言情小說，前行研究者林芳玫《瓊瑤愛情王國》（臺北：時報文化出版公司，1994）將瓊瑤小說與文化工業

---

❷ 郭良蕙早期有《春盡》改編為電影《此情可問天》（1978），孟瑤《飛燕去來》改編為電影《家在臺北》（1970），徐薏藍《河上的月光》改編成電影《葡萄成熟時》（1970）。

❸ 參見瓊瑤博客。http://blog.sina.com.cn/qiongyao。上網查詢日期為 2011 年 8 月 10 日。

❹ 學位論文專論瓊瑤電影，有林譽如：*Romance in Motion: The Narrative and Individualism in Qiong Yao Cinema*（中央大學英文系碩士論文，2009）。但以瓊瑤影視文本及其影響力而言，研究的比重實在太少了。

作了相當細膩的分析。目前學位論文探討言情小說者，大致可分類如下：一是以瓊瑤作品作為研究文本，應用社會學視野，並結合性別政治論述，探索女性身體政治代表意義之演變，如：許哲銘《言情小說中的女性身體政治──瓊瑤小說與一九九○年代後言情小說之比較》（南華大學，教育社會學碩士，2003）；另有以瓊瑤小說一九六○至一九九○年代為例，闡明通俗文學與嚴肅文學的對立與消融，如：林欣儀《臺灣戰後通俗言情小說之研究──以瓊瑤 60-90 年代作品為例》（中興大學，中國文學系碩士，2002）。二是以言情小說作為文化研究之分析文本，如：范翠玲《席絹小說及其流行現象之研究》（東海大學，中國文學系碩士，2006），以一九九○年代興起的言情小說作家席絹為對象，就其小說文本與所引發的流行現象作深入探討；賴育琴《臺灣九○年代言情小說研究》（淡江大學中文系碩士，2001），以一九九○年代的言情小說為範圍，觀察文學與社會的關係；鄭雅佩《言情小說女性讀者與文本關聯性研究》（中國文化大學，新聞研究所碩士，1998）研究言情小說的女性讀者與文本之間的關聯性；鄭伊雯《女性主義觀點的語藝批評──以幻想主題分析希代「言情小說」系列》（輔仁大學，大眾傳播學碩士，1996）。上述論文由消費文化、性別意識、文化工業等議題探討文學商品化對小說創作的衝擊與影響。三是從教育觀點去研究言情小說對青少年的影響，探討羅曼史小說對中小學生性別觀念的形構有何影響。一九六五至一九八三共有約五十部瓊瑤電影產生，❺本文試圖從中探

---

❺　《幾度夕陽紅》分為上集、下集，作為兩部計算，則為五十一部。參見本書附錄。

析其空間再現，作為探索言情敘事的一個起點。

　　言情小說主要是書寫人間情愛，特別是男女情愛的敘寫。以浪漫愛情故事為基軸，鋪陳男女主角的戀愛事件，經過重重的考驗，包括兩人誤解，父母的反對，時空離別等等磨難，更加堅定愛情意志，營造出愛情的堅貞不渝。瓊瑤的小說是以愛情作為命題中心，但改編成電影時，社會文化的時尚氛圍則從電影空間中傳遞出來，並且強化傳統價值觀與現代自由婚戀的世代衝突等問題；六〇年代瓊瑤的言情小說著重在愛情的鋪陳、世代衝突，八〇年代廖輝英、蕭颯的婚戀小說則透過兩代女性不同的價值觀，或者社會變遷下外遇問題、職場衝突、親子關係與婆媳問題等等，更強調女主角的自我成長與女性意識。雖然瓊瑤言情小說與廖輝英、蕭颯的作品，在內涵上有所不同，然而從六〇年代至八〇年代文學場域中，仍將女性言情敘事視為軟性文類，女性作品等同於閨閣文類，也等同於暢銷作家，仍被劃歸為通俗作品，並不為學院所重視，一直到九〇年代才有女性主義學者將這些女作家納入學院研究的範疇，並且從文化研究、女性意識、性別研究等開拓女性書寫的先鋒意義。❻在改編為電影時，不論是瓊瑤式的言情小說，或學院所認定的八〇年代女性成長小說，皆改編成三幕式通俗劇（melodrama）的戲劇結構，並強化女性怨憤形象，作為劇情的轉折及衝突點。❼然而除了西方

---

❻　諸如：林芳玫對於瓊瑤言情小說的研究，張小虹從流行文化中解讀性別意涵，邱貴芬研究女性鄉土敘事與國族關係，范銘如深究臺灣女性小說的書寫發展等。

❼　通俗劇（melodrama）一般指以煽動的劇情引發觀眾情緒認同感，帶著感傷浪漫的主題，且具道德世俗觀，結局往往邪不勝正。參見 Dr. John

影視類型傳統－通俗劇的影響，瓊瑤電影在早期，尤其是邵氏電影及國聯電影時期，尚有中國傳統文藝影劇的概念，文藝愛情電影的文本範式，影視語言，以及與女性電影之間的關係，一直未有深入的探討，究竟瓊瑤電影與西方的通俗劇，以及華語電影的文藝片之間如何互滲轉化，是故本文試圖探析六〇至八〇年代的文化場域，透過女性書寫、文化研究及視覺影像的再詮釋，女性言情敘事與臺灣電影之間的互文轉化的關聯，以及女性書寫在臺灣影像上的影響，如何將軟調的言情敘事轉譯為異國想像及家國之愛。再者，電影與文學的關係，著重於小說的敘事空間如何轉化成電影場景，以及小說人物如何具象化為影像角色，這兩者皆有空間上的意涵，實質空間上的轉化，由小說敘事空間轉變為影像地點場景，抽象空間上，則是人物身份地位（position）轉化為影像上的形象姿態（figure）。小說的影像化，著力在場景轉換與人物塑造上，將文學文字的抽象符號轉化為具象實體。文學與電影的關係即在表意文字轉化為表象影像，寫意的小說敘事則被轉化為寫實的電影敘事。從文學改編的視角來解讀，臺灣電影文化的複雜性應涵攝反共氛圍及國語政策對影視語彙的影響，瓊瑤電影現象在臺灣、香港、東南亞的傳播，以及許多仿瓊瑤符碼語彙的文藝電影，亦是改編的文化產品。本文試圖以瓊瑤言情小說被改編成電影為例，在小說被改編的

---

Mercer, Martin Shingler. *Melodrama: Genre, Style, Sensibility.* (London: Wallflower Press, 2004). 及 Ben Singer. *Melodrama and Modernity: Early Sensational Cinema and its Contexts.* (New York: Columbia University Press, 2001).

電影裏，其視覺化的空間，如何將現代性的想像，異國的想像，與言情敘事綰合在一起，並且成為推動電影敘事的重要元素。

# 二、瓊瑤電影的發展與特質

女性小說在戰後與主流媒體關係相當密切，多數臺灣女作家作品的問世來自於作品的暢銷，以及主流媒體的支持，其中暢銷的女性小說素材更是經常被電影媒體網羅，改編成為電影文本。六〇年代的瓊瑤小說在《聯合報》及《皇冠雜誌》連載，迅速建立起言情小說類型的「作者品牌」，而在文化場域中，她是屬於遠離學院討論的文本，被標誌為大眾文化的位置。六、七〇年代成為電影改編的寵兒，並在七〇年代自組電影公司，自此從小說創作、電影攝製到電影歌曲全由瓊瑤一手掌控。❽八、九〇年代則引領風潮製作電視劇，重新改寫昔日的小說文本，如《幾度夕陽紅》、《煙雨濛濛》、《庭院深深》、《在水一方》，造成收視熱潮。九〇年代以清末民初為背景的《雪珂》，及接下來的《青青河邊草》、《梅花三弄》等，遠赴大陸取景，造成熱烈迴響。直到二〇〇七年瓊瑤再次將《一簾幽夢》搬上電視螢幕，並將小說情節、人物身份大幅改寫，以《又見一簾幽夢》為名改編為四十集的電視連續劇。二〇一

---

❽ 根據廖金鳳的研究，從一九六五到一九八三年瓊瑤電影共拍攝四十九部，參見廖金鳳：〈瓊瑤電影意義的「產生與停滯」之初探〉，《藝術學報》，58 期，頁 357。然而根據筆者的考察，廖金鳳未將《苔痕》、《橋》等電影計算在內，故正確的瓊瑤電影片目，究竟確切為五十部或五十多部，需要進一步考察。請參閱本文附錄。

一年新版《還珠格格》更引發兩岸觀眾在網路上支持瓊瑤／反瓊瑤的討論熱潮。這個「瓊瑤現象」所形構的言情類型，橫跨小說、電影、電視不同的文藝媒介（medium），在臺灣、香港、大陸及東南亞所造成的文化影響，堪稱是個最持久的「超文本」，並隨著時代變遷產生出新的詮釋與意義。

六〇年代瓊瑤小說言情類型的建立，到七〇年代跨足大眾傳播媒體，形成小說創作，電影拍攝，電影配樂文本生產行銷作業線自上游到下游一體成型，大眾傳媒的特質遂介入文本敘事的創作活動中，強調世代衝突的早期小說，到七〇年代電影拍攝時期，則轉為年輕世代的愛情糾葛。在瓊瑤小說早期複雜多元的人物角色漸漸趨於平面化，主題也由大敘事的家仇國難化約為個人情愛苦惱，早期敘事策略的多線交錯也簡化為單一直線敘事。如：後期的小說《我是一片雲》、《女朋友》等就多為單線敘事。電影的拍攝在情節上也是到後期趨於單線敘事。❾但是轉戰電視連續劇之後，則將直線敘事擴張成多線的敘事，並多為改編早期有世代衝突的小說，如《幾度夕陽紅》、《煙雨濛濛》、《庭院深深》等。瓊瑤小說早期所建構的世代衝突及價值觀的妥協，強調浪漫愛情為基礎的自主婚姻，並強化五四思潮所追求的民主自由，成為早期電影改編的特色，如一九六五年李行導演的《婉君表妹》。但到了七〇年代瓊瑤自組電影公司之後，大眾傳播媒體的特質則反過來影響作者的書

---

❾　關於瓊瑤小說的敘事研究，請參見林芳玫：《解讀瓊瑤愛情王國》（臺北：時報文化出版公司，1994）。此處的前期、後期是根據小說完成並拍攝為電影的時間作為依據，請參見附錄「瓊瑤作品改編電影目錄」。

寫，瓊瑤在構思小說情節時，已預先思考電影的改編，小說的書寫受到電影劇本的影響，如同林芳玫所指出：早期冗長的段落及詳細的描述消失了，取而代之的是簡短的句子及人物的對話；古典詩詞的引用也顯著減少，換上白話，口語的小詩。這些押韻的短句譜上旋律則變成穿插在情節中的電影主題曲。❿此種瓊瑤小說受到影視媒體影響，因為變成劇本化，影像化，因而小說文本／影視文本／歌詞文本形構成「瓊瑤」類型重要的互文特質。

　　瓊瑤婚戀小說深受五四傳統影響，針對五四話語所帶來的啟蒙民主、婚戀自由、青年革命思潮，臺灣及香港如何以在地實踐，轉譯移植，對瓊瑤言情小說進行跨界想像與改編詮釋，是值得玩味的議題。瓊瑤電影除了延續五四時期所推崇的個人自主，以及自由戀愛為基礎的婚姻，以浪漫愛為中心而不斷強化其言情類型的意義外。應該要再從華語電影相關的脈絡及傳統，思考文藝片的形構歷程，以及言情敘事與文藝片之間，跟西方通俗劇電影的互涉轉化異同，在東方／西方跨語際的實踐中，瓊瑤電影其實蘊含相當豐富而複雜的跨文化現象。文藝片主要意指改編文藝小說的電影，⓫早期由日本傳入「文藝」一詞，在五四語境裏，帶有啟蒙大眾及現代性的意涵，後與言情敘事通俗劇合流，形構成華語電影的文藝模式。葉月瑜認為：「文藝模式」明顯地跟清末民初時期鴛鴦蝴蝶派小說有所關連，言情片更顯見其文藝特點。一九二〇年代「文藝」已經有兩個很清楚的主要源流，一為以鴛鴦蝴蝶派為首的文藝片，基調

---

❿　同上。

⓫　參見徐卓呆：《影戲學》（上海：華先圖書，1924）。

溫情、浪漫、感傷、有點濫情；另外一個源流則是五四文學，訴諸社會政治的左派文藝。雖然文藝片類型分道揚鑣，但兩者的主要特徵皆為改編、翻譯自外國文學，包天笑、洪深、侯曜、顧肯夫、朱瘦菊等人為當時重要的作家。一九四〇年代戰後，中國的文藝全然傾向左派文藝；香港的社會政治文藝片依然存在，但將人性由政治範疇擴充到人類情感的表現，溫情的文藝片也持續生產；臺灣則有瓊瑤電影、健康寫實主義、李行、白景瑞等位於左右光譜之間的文藝類型。⓬瓊瑤電影與文藝片之間的關係密切，但之前的電影研究，林譽如以生產者不同將瓊瑤電影分類為臺灣模式與東南亞模式，⓭筆者認為在電影類型意義上，大致可分為三大特色元素，一是從六〇年代邵氏電影公司與國聯電影公司所拍攝的文藝片，言情敘事結合哥德式風格（Gothic）的氛圍，在一個大宅院裏發生的故事，充滿著家族秘密，亂倫與畸戀，如：《菟絲花》、《尋夢園》、《庭院深深》、《陌生人》等。二是以李行與白景瑞為主導的文藝片，言情敘事與當時健康寫實風潮連結，並隱含國家政宣，將民族振興之微言大義與個人愛情自主結合，如：《婉君表妹》（李行，1965）的革命敘事與戀愛連結，《女朋友》（白景瑞，1975）的男主角放棄歌唱選擇為國家造林，《秋歌》（白景瑞，1976）最後男主角在臺中港工作，為國家建設付出心力。三則是一九七七年之後

---

⓬　參見葉月瑜：〈文藝作為電影研究的概念〉，放映周報 http://www.funscreen.com.tw/head.asp?period=237，2011 年 3 月 21 日瀏覽。

⓭　參見林譽如：*Romance in Motion: The Narrative and Individualism in Qiong Yao Cinema*（中央大學英文系碩士論文，2009）。

以瓊瑤成立巨星公司為起點，由劉立立導演所拍的文藝愛情片，言情敘事與明星光環，主題歌曲，三廳場景連結。七〇至八〇年代的瓊瑤電影文本，對於臺灣閱聽群眾所產生的文本愉悅，以及影像世界所產生連結的符碼意義，對臺灣電影文化以及社會脈絡而言值得進一步探索。瓊瑤電影所建構的想像世界，偶像明星，三廳電影，文藝腔對白成為瓊瑤文本可資識別的類型元素。但是筆者認為早期瓊瑤短篇小說及改編電影風格多元，需進一步釐析探究，而且香港邵氏與國聯電影時期，將言情敘事與文藝現代性，以及五四思潮語境連結，並未得到充份的重視與論述。另外，瓊瑤電影裏的現代化生活、異國情調、時尚品味更是造就瓊瑤文本能獲得閱聽人認同的重要因素。❹根據費斯克（John Fiske）的研究，閱聽人並不是被動接收訊息，通俗文化的商品化過程是一個實踐或運作的過程，人們對於文本的「消費」，會依照自己的需求與想像去解讀文本，從賦予文化產品意義與傳播的過程中，獲得愉悅感。❺閱聽人在自己的社會身份地位與文本之間產生互動情境，將文本與日常生活實踐互相結合的過程下，使得文本得以扮演刺激意義與產生愉悅的角色。

---

❹ 「異國情調」一詞，於一九二〇年代末由曾樸翻譯「Exotisme」一詞，他援用的是法文，原指法國文學中一支描寫遠方事物見聞的文學思潮，它在十九世紀一度與浪漫主義思潮結合，在巴黎文壇造成流行，而曾樸將之譯為「異國情調」。參見曾樸序、張若谷：《異國情調》（上海：世界書局，1929），頁 1。亦可參見 Pierre Jourda, *L'exoticisme dans la Littérature Française depuis Chataubriand* (Paris: Boivin, 1938). 在此本文則指影像中呈現異國符號與想像，以及異國空間的場景再現。

❺ John Fiske, *Reading the Popular*. (London: Routldge, 1989).

而通俗文化的意義也就在閱聽人與社會脈絡之間互文的動態過程中
產製出來。

# 三、文藝愛情片與哥德式敘事

　　瓊瑤電影橫跨六〇至八〇年代，曾被改編約五十部電影，由不
同的導演，不同的電影公司合作攝製，因而對瓊瑤言情小說產生多
元的框架詮釋。早期的瓊瑤小說改編，一九六五至一九七一年主要
由中影公司（二部）、邵氏公司（四部）及國聯公司（七部）等所製
作。中影公司由〈追尋〉改編而成的《婉君表妹》（1965）、改編
自短篇小說〈啞妻〉，電影更名為《啞女情深》（李行，1965）。
《婉君表妹》的場景設定在民初，描述表妹婉君與三個表兄弟糾葛
的愛情，最後表哥從軍報國，捨棄兒女私情而投身革命，整部影片
大部份場景在中影文化城搭景完成，再現傳統中國建築符碼，如亭
臺樓閣，飛簷畫壁，中式廳堂廂房，以及花園造景。影片內容頗有
當時感時憂國的敘事氛圍，以戀愛加革命作為其敘事主軸，電影的
鋪陳亦可看出中影作為官方媒體，建構革命青年使命感而強化愛國
論述。《婉君表妹》延續五四思潮改編於電影之中，以家庭倫理連
繫五四話語「革命＋戀愛」的敘事傳統，並開展「革命敘事與五四
文藝思潮」，並轉化為愛情文藝片與通俗劇類型，形構成現代性的
另類衍異。

　　瓊瑤僅有二部電影是由臺灣官方電影機構中影改編，其影片延
續著五四話語，強化革命與傳統婦德，敘事場景則充滿中國符碼。
其他由邵氏、國聯製作的影片，除了延續五四話語，以在家庭中進

行感性革命，強調自由浪漫愛，另一方面則致力於開發瓊瑤小說中通俗言情的元素，融入現代都市小資品味，並且將「文藝」形構為歌舞形式，穿插歌舞或男女主角對唱形式，如：《寒煙翠》（嚴俊，1968）、《船》（陶秦，1969），並挖掘其奇詭、神秘、戲劇化的情節，以增添愛情故事的情節張力。瓊瑤早期小說著重在大時代敘事，從大陸流亡到臺灣的外省敘事，兩代情愛糾葛，戰亂所造成親人流離失所。內容鋪敘充滿著神秘詭異的氣氛、情節的推動與秘密的揭露，而秘密的揭曉往往導致主角或配角的自殺或退隱。林芳玫認為這些特色顯示瓊瑤受到歐美哥德式小說的影響。❶從電影類型的角度而言，哥德式敘事與文藝片的結合，添加了文藝傾向中西化、進步、前衛與現代性的元素。哥德羅曼史小說（Gothic romance）指有懸疑推理成分及異常人格描述的愛情小說。常見的敘事元素有年代久遠的巨宅、幽深的園林、瘋女、智障但忠心耿耿的女僕。❶一般認為哥德小說的濫觴是十八世紀由霍勒斯・渥波爾（Horace Walpole, 1717-1797）所寫的《奧托蘭多城堡》（*The Castle of Otranto*, 1764）。其敘事元素有廢棄的古堡或修道院，一個凶惡掌控

---

❶ 參見林芳玫：《解讀瓊瑤愛情王國》（臺北：時報文化出版公司，1994），頁 73。

❶ 關於哥德小說的發展，可參見 *The Cambridge Companion to Gothic Fiction*, Jerrold E. Hogle, (Cambridge University Press, 2002)。林芳玫將歌德小說（Gothic novels）視為歌德愛情小說總稱，但歐美學者將 Gothic Fiction 所指稱的類型範疇不只是言情小說，故本文以哥德羅曼史小說（Gothic romance）更明確指出哥德式小說與言情敘事的複合連結。另，Gothic 的翻譯，筆者以「哥德」作為譯名，不以「歌德」，以避免與文學家歌德混淆。

欲極強的家長（通常是父權家長，或惡棍 villain），一個受困於古堡或修道院的天真柔弱少女，雙重角色（重像 double）的出現。其哥德式敘事風格延續到十九、二十世紀，不僅將場景置於古堡或修道院，而是更與現實世界連結，可能是在一座富麗堂皇的豪宅，昔日壯麗而今廢棄的莊園，或者陰鬱的現代大都會，如哥德風格與言情敘事連結的《簡愛》（Jane Eyre）、《咆哮山莊》（Wuthering Heights）即有豪宅、莊園出現。❸十八世紀作品中的人物常受到種種鬼魂、幽靈、怪獸或不可知物的侵擾，因而出現瘋狂或焦慮。到了後期作品，出現的鬼魅不一定是所謂的鬼（ghost），而可能是某種不知名魅影（haunting）糾纏著主人公，其魅影的象徵意涵更加多元化，有時化身為言情小說裏昔日愛人（上一代恩怨）的鬼魅，或者十九、二十世紀的科學執迷，如：《科學怪人》（Frankenstein; or, The Modern Prometheus, 1818）、《化身博士》（Strange Case of Dr. Jekyll and Mr. Hyde, 1886），有時是資本社會的金錢執迷，法律的僵固煩瑣，如在狄更斯（Charles Dickens, 1812-1870）的著作所展現的大都會黑暗面。❹哥德式小說中恐怖魅影（Gothic haunting）旨在揭露人的潛意識、心理創傷、精神錯亂、瘋狂根源、禁忌、夢魘和性。❹這種由內在

---

❸ Ruth Robbins, and Julian Wolfreys, eds. *Victorian Gothic: Literary and Cultural Manifestations in the 19th Century.* (New York: Palgrave Publishers Ltd, 2000).

❹ Valdine Clemens, *The Return of the Repressed: Gothic Horror from the Castle of Oranto to Alien.* (Albany N.Y.: State University of New York Press, 1999).

❹ 參見黃祿善：〈哥特式小說：概念與泛化〉，《外國文學研究》（2007 年 2 月）。

恐懼與外在環境的陌生異化（城堡、大都會）連結則更增添情節的神秘與浪漫，可說是驚悚、恐怖電影的重要先驅，故泛稱為哥德式恐懼（Gothic Horror），時至今日哥德式一詞往往也與黑暗、荒涼、怪誕、頹廢等聯繫在一起。

　　早期由國聯及邵氏所拍攝的瓊瑤電影，除了瓊瑤小說本身即有歐美哥德小說影響之流風遺緒，電影的拍攝上更擴顯其哥德式敘事恐怖成份（Gothic Horror）。哥德式小說往往安排一個天真柔弱少女來到陌生化的空間，居住在這個空間時，常常會有鬼魅或者家族秘密隱藏其中，這個少女則一方面身陷在神秘詭異的空間裏，另一方面又因一步步揭露秘辛，而使自己身陷險境。早期瓊瑤電影的哥德敘事與中國符碼連結，形成中國想像式的哥德言情敘事。國聯電影公司於一九六五年所拍攝《菟絲花》一開頭即女主角孟憶湄（汪玲飾），因母親逝去，從高雄火車站出發，投奔臺北羅教授家，到達羅家門口時，已值深夜，羅教授凶惡的模樣在小說文字和電影中都顯示家長式威權，近似哥德敘事裏 villain 人物形象：「我聽到門裏有了腳步之聲，這聲音沈重而迅速的『奔』向門口，接著，大門豁然而開，一張滿面鬍子的臉龐突然從門裏伸了出來，是個碩大的腦袋，張牙舞爪的毛髮之中，一對炯炯有神的眼睛近乎獰惡的瞪視著我……一聲低沈的怒吼對我捲了過來……我接連向後退了兩步，瞠目結舌，不知所云，這顆刺蝟狀的頭顱嚇我。……他對我掀了掀牙齒，像一隻猛獸。『你滾開吧！』在我還沒從驚嚇中恢復過來以前，門已經『砰』然一聲闔上了。」❹影像中也強調女主角瘦弱無

---

❹　瓊瑤：《菟絲花》（臺北：皇冠文化出版公司，1990）。

助的模樣，隻身來到臺北，卻遇上一個凶惡又可怕的怪人，沈重的腳步聲、碩大腦袋、濃密毛髮、猙獰的瞪視，都讓觀眾與女主角同處在驚恐的心理狀態。

隨著敘事的鋪陳，影像引領觀眾跟隨女主角的視線，一同進入這個幽深陰鬱的家庭，羅家空間擺飾，充滿中國傳統以及西化交融符碼，堂堂紅木座椅，中國字畫，西式鋼琴，佈置在氣派洋房客廳中，走上長長階梯才上了二樓。隨著女主角上二樓，一個景深鏡頭帶領觀眾視線往後延伸，看到一個長髮白衣，似女鬼般魅影一閃而過，深夜裏則聽聞到隱約歌聲唱著：「君為女蘿草，妾作菟絲花，百丈托遠松，纏綿成一家。」❷❷在小說中女主角閱讀李白〈古意〉一詩，而在電影中則轉化成背景配樂，形成電影的主旋律潛臺詞，不斷迴盪在羅家詭秘的空間裏。此是早期瓊瑤電影的特色，常會以中國象徵詩詞穿插其中，顯示其文藝片的特質，後期雖然較無大量的中國詩詞引用，但往往將古典詩詞意象隱身於電影配樂的歌詞中。❷❸此神秘白衣女子為羅教授夫人，整天禁錮在房間裏，每次出現總是全身白衣，長長直髮，神態消沈，時間似乎也遲滯禁錮在此空間中。有一次女主角憶湄闖入書房，想探索這個家族的隱秘，陰暗的光線和揭露秘密的緊張氣氛下，羅夫人突然出現，眼露凶光，

---

❷❷ 此段引用取材自《菟絲花》「君為女蘿草，妾作菟絲花。輕條不自引，為逐春風斜。百丈託遠松，纏綿成一家。誰言會面易？各在青山崖。女蘿發馨香，菟絲斷人腸！枝枝相糾結，葉葉競飄揚。……」瓊瑤：《菟絲花》（臺北：皇冠文化出版公司，1990），頁252-253。

❷❸ 如〈庭院深深〉、〈在水一方〉、〈卻上心頭〉、〈月朦朧　鳥朦朧〉等電影主題曲，皆轉化脫胎自古典詩詞意象。

發狂抓住她，加添本片鬼魅恐怖氣氛。羅家其他幾位人物，羅教授陰沈嚴肅，兒子皓皓常在外浪蕩，女兒瞪瞪則常面無表情如冰山美人。至於在花圃中出現的痴傻女子嘉嘉則蒔花種草，吟唱歌曲。女主角憶湄如一個外來者，闖入一個有著鬼魅、瘋癲、陰沈、痴傻、頹廢空間，而羅夫人不知為何對她懷有恨意，更使空間中充滿焦慮、不安及神祕氛圍。

廢棄荒涼的莊園是哥德式小說常見的空間場景，昔日女主人幽靈或者上一代的恩怨成為飄盪在陰森幽暗廢墟裏的魅影，過往秘密更糾結著每個人的內心。一九六七年所拍攝的《尋夢園》，改編自瓊瑤《幸運草》中的短篇同名小說，小說是按照時間敘事，唐心雯（唐寶雲飾）應同學方思美之邀到尋夢園來小住幾天，然後一步步發掘尋夢園上一代與下一代的恩怨故事。電影則將之安排的頗富戲劇性，影片一開始是個倒敘，白色窗紗隨風飄動，風雨欲來，一個女子躺在床上，門外男子焦急地吶喊，衝入房內之後，女子已自殺氣絕身亡，男子瘋狂哭喊，雷聲大作，嚴厲的母親斥責男子，接著才銜接片頭字幕。轉換為現在場景：春光明媚，郊外風光，女主角唐心雯坐著三輪車登場，到尋夢園同學家小住數天。這座尋夢園位在荒郊野外，偌大的園子似乎沒有盡頭，唐心雯遇到的大少爺行為乖張，頹廢荒唐，長工鐵牛痴痴傻傻，方伯母老是板著一個面無表情的臉，女僕則時時在窺伺著她的行動。唐心雯原本羨慕同學思美可以住在這麼美麗的花園，這麼講究的大房子，但思美說：「我想去美國讀書，這裏沒有自由，媽不准我離開這園子。」少爺說：「這是一座死氣沈沈的大園子」。晚上在幽暗的花園，女僕說大太太可能就是殺死少爺女友海珊的凶手，「大太太精神變態，將少爺

整個關在尋夢園。」上一代老爺心愛的姨太太徐夢華病死，為紀念她，因而蓋了這座尋夢園，少爺愛上了徐夢華的姪女海珊，遭到母親嚴厲的反對，處處折磨海珊，使她在尋夢園自殺身亡。唐心雯在聽完尋夢園的故事之後，小說裏女主角聯想到另一部著名哥德言情小說《咆哮山莊》，凱撒玲的幽魂一直搖著窗子要進到山莊內。影片裏則是女主角夜晚睡不安寧，窗外雷雨交加，呼嘯聲大作，彷彿在哭喊：「讓我進來！讓我進來！」心雯嚇得躲進同學思美的房間。影片透過聲音，鏡頭的凝望，營造出死者的一縷幽魂彷彿仍徘徊在尋夢園內，引領觀眾跟著女主角一起思索害死海珊的真凶是誰？在陰暗的大園子，空曠陰森的大宅院，漆黑裏似乎有一雙不知名的眼睛正在窺伺著女主角，使她在此空間中常常不寒而慄。往事如同魅影般糾纏住在尋夢園的每個人，最終那壓抑不了的怨與憤隨著女主角的發現，一步步使線索趨向明朗。

宋存壽在一九七一年所拍攝的《庭院深深》，故事場景也是發生在莊園內，歸國學人方思縈（歸亞蕾飾）來到昔日的含煙山莊，這個山莊已被祝融所燒毀，僅遺留下斷垣殘壁。在這片廢墟荒涼的空間裏，方思縈遇到山莊男主人柏霈文，他已因火災而失明。這個情節設計與另一名著《簡愛》相當雷同。❷⁴方思縈來到柏家作家庭教師，小女孩圓圓介紹山莊，說這是個鬧鬼的地方。有一天夜晚方思縈跟蹤男主人，到廢棄的莊園，黑暗的深夜裏，男主人究竟要做什麼？只見一身白衣，眼盲的男主人從斷牆內拿出一個厚實的本子，無限深情的撫摸著。待男主人離開之後，方思縈找到紅色皮本

---

❷⁴　瓊瑤另一部小說《寒煙翠》則提及女主角陳詠薇嗜讀西洋小說《簡愛》。

子，邊緣已被火舌所燒焦，書皮寫著含煙日記。在影片視覺上，觀眾跟著女主角的視角，彷彿也跟著一起揭開謎底，深夜裏慘白衣著、眼盲怪異的男主人，荒涼廢棄的莊園，又令觀眾感受到幽魂鬼影幢幢。男主人霈文誤以為含煙已死之後，順從母命娶了第二任妻子愛琳（李湘飾），然而愛琳終日因得不到霈文的愛而鬱鬱寡歡，借酒澆愁，常瘋狂地哭喊「他心裏只有那個死人，他整天待在那個鬼地方（燒毀的含煙山莊）」。最後謎底揭曉方思縈即是多年前被大水沖走的章含煙。雙重角色的設計（方思縈／章含煙），㉕死而復生，廢棄莊園，深夜出沒到廢墟（墳墓），昔日的愛人鬼魅皆是哥德式敘事的元素。

另一部電影《遠山含笑》（林福地，1967），改編自瓊瑤早期短篇小說〈深山裏〉，描述二對熱戀中的大專生登山旅行，電影場景在臺灣溪頭拍攝，一路上甄珍和白宇不斷吵架鬥嘴，徐珮和康凱（即秦漢）則卿卿我我，影片前半段天真青春的四個青年男女針對感情議題辯論個沒完沒了，在深山中迷失方向，差點失足於山溝中，他們在雲深不知處，意外發現一座似桃花源般的小木屋，木屋裏住著一對怪異的中年夫婦。丈夫（田野飾）沈默寡言，粗魯蠻

---

㉕ 瓊瑤電影多有雙重角色（一人分飾兩角，或稱重像 double），如在《彩雲飛》、《海鷗飛處》、《雁兒在林梢》、《夢的衣裳》等。七〇年代瓊瑤小說改編電影相當流行，許多導演自行編導類瓊瑤電影的文藝愛情片，其中李行編導《白花飄雪花飄》（秦漢、林鳳嬌主演）也有雙重角色的設計，與《彩雲飛》同樣是兩個個性迥異的孿生姐妹，只是李行的影片是姐姐死後化身為鬼魅，夜夜在世外桃源與男主角約會，此則結合中國誌異小說，志怪敘事中書生與女鬼的敘事傳統，可與瓊瑤電影作參差對照。

橫，像是山裏的惡漢野人，妻子（汪玲飾）總是身穿白衣，披散長髮，近乎痴呆瘋傻。男主人為他們準備飯菜，但總是一言不發，女主人一直倚躺在吊床上，睜著空洞的大眼睛，亦不言不語，彷若一個沒有靈魂的軀殼。對這怪誕的情景，大學生隱隱感到恐懼威脅，男大學生認為丈夫可能是殺人犯，而給他們吃的是「最後晚餐」，空間裏瀰漫著一股詭異神秘又帶著危險的氣氛。因風雨將至，大學生們晚上借宿一夜，夜半狂風怒嚎，丈夫要去關窗戶，但被女學生誤會為想非禮她們。夜晚惡漢丈夫拉長的身影投射在牆上，窗臺上，鬼影幢幢，營造緊張恐怖的氣氛，使得女大學生們驚聲尖叫。清晨，兩個男大專生則認定這個丈夫為逃亡的通緝犯，故想偷其獵槍，纏鬥一番之後，二個大學生反被其制服。最後因風雨來襲，橋梁斷裂，大學生幫忙修復斷橋，此時交叉剪接，女大學生們在屋裏找到妻子的日記，影片倒敘這對夫婦的感情故事，為什麼妻子會精神崩潰，變成痴呆，而丈夫如何無怨無悔地守候她。深山裏的這番經歷使四個大學生下山時，對於感情都有了一番新的體悟。小說敘寫裏，這對中年夫婦在深山中過著與世無爭的生活，先生的個性溫和，與大學生們的相處頗融洽，但改編為電影之後則強化了夫婦身份懸疑性，荒山空間對於大學生的危險性。故這部影片亦有哥德元素，如廣茂的森林與荒山野地本身就充滿危險威脅，粗魯的惡漢（villain），精神崩潰而瘋癲的女人，無知天真的少男少女，充滿傷痛的往昔，構成言情加怪誕魅影（haunted）的敘事。

　　早期瓊瑤電影因改編自早期小說，受到歐美哥德式小說影響，敘事上除了男女愛情糾葛，常安排一位年少純真的女孩在無意間闖入一個陰森陌生的空間，或邂逅一位成熟世故的男子，如：電影

《陌生人》（改編自瓊瑤《幸運草》〈陌生人〉，楊甦導演，1968），少女（甄珍飾）在寫日記時，窗外有位陌生人在窺伺她，小說裏女主角常因這陌生人而受到驚嚇，心魂俱碎，「他的忽隱忽現使我想起幽靈和鬼怪。」之後這位神秘陌生人成為女主角音樂導師，此情節安排頗類另一哥德小說《歌劇魅影》（*Phantom of the Opera*）中 phantom and Christine 的師生關係。小說情節常鋪陳少女天真好奇心的驅使，一步步揭開秘密，卻也使她置身於危險的境地，少女日漸愛慕這位音樂導師，然而他的真實身份卻是少女的生父，雖是師生身份卻又糾葛著曖昧的亂倫關係，因而導致女主角的情傷。

　　瓊瑤小說敘事較為平鋪直敘，尤其早期幾部短篇小說合集，如：《六個夢》、《幸運草》、《潮聲》，故事較簡短，敘事者採較旁觀的第三人稱視角，像是一個個時代切片故事。小說影像化之後，其敘事視角較集中於女性角色身上，女主角來到一個陌生空間或者與陌生人的邂逅，女主角的恐懼、擔憂、害怕牽引著觀眾的窺奇心理，在情節設計及空間營構更強化女性心理所遭遇到的神秘懸疑氣氛，將言情敘事、文藝氣息和懸疑怪誕連結在一起，往事如幽魂般時時回返其事故空間，失蹤、離散、死亡、瘋癲、幽靈迴繞於情節故事中，使瓊瑤電影不只是不食人間煙火的愛情敘事，也增添大時代離散背景，音樂、詩詞、日記、戲劇等營構影像中的文學意象，再加上豐富多元的視覺場景，有豪宅、莊園、山林，室內及戶外場景兼俱，上一代與下一代情愛糾葛，世代衝突，使得早期瓊瑤電影言情敘事綰合著哥德式恐怖元素，女性恐懼心理及感傷鬼魅的敘事空間。

# 四、異國情調與想像臺灣

　　縱觀瓊瑤電影的拍攝，早期香港電影（主要是邵氏公司與國聯電影公司）拍攝相當多瓊瑤小說改編電影，也反映當時臺灣與香港之間的影壇互動密切。❷在冷戰時期的背景下，臺灣為鼓勵香港右派影人拍攝「國語影片」，以鞏固自由中國文藝政策，強化意識型態與文藝形式之合作關係，使得香港電影大量到臺灣取景或拍攝符合國家文藝政策的作品。❷從香港導演眼中如何衍譯文本中的臺灣風貌地景，促使臺港兩地文化視域的互動與交流，這是值得深入探討的議題。另一方面，六○、七○年代臺灣封閉農業社會漸漸走向工商業社會，出口貿易導向加上留學美國成為那個時代臺灣走向世界的出路，因此在瓊瑤電影亦轉化此種對「出國留洋」的欲望觀想，

---

❷　根據左桂芳的研究，1956 年之後香港製作高素質之國語片為主的電懋公司，以及改組之後的邵氏公司所拍之大量影片，提升國語片的水準，拍片量大，人力需求增加，香港電影公司向臺灣尋求人才，已知名的臺灣編導及演藝人員絡繹不絕往來臺港之間。另 1963 年李翰祥來臺成立國聯公司，引進香港經營觀念，培植一批優秀人才，也為臺灣電影創造輝煌歷史。參見左桂芳：〈臺港電影的互動（一）：1945-1967〉收錄於《跨世紀臺灣電影實錄 1898-2000》（臺北：國家電影資料館，2005），頁 20-21。

❷　1961 年臺灣政府在一項決議中，撥款三百二十萬扶植國產影片，供臺港拍攝國語影片低利貸款之用。並且擬議把日片配額進口辦法，交由行政院新聞局研議處理，把每年盈餘之款，用以輔導攝製國產影片之用。參見臺灣電影資料庫 http://cinema.nccu.edu.tw/cinemaV2/search_list.htm，瀏覽日期 2011 年 4 月 10 日。

形構成六〇至七〇年代瓊瑤電影「臺灣鄉土」以及「異國風情」兩個視覺凝視的影像再現。此種再現滿足觀眾窺奇的好奇心，異國風情或是他人私密的情慾世界激發觀看的慾望。在瓊瑤電影裏臺灣豐富的地景及國外場景的拍攝，成為當時文藝片受歡迎的因素。臺港之間的交流互動，影像的空間地景，及國共分裂的政治潛意識，透過瓊瑤文本的改編或可管窺在冷戰時期下，言情敘事的文藝片如何加入國家文藝政策話語。

臺灣豐富的地景，多變的風光地貌，乃是瓊瑤電影所帶來的觀影樂趣之一。邵氏與國聯時期所拍攝的瓊瑤電影，從文本創作者的角度而言，香港電影公司對於臺灣地景文化風情，最感興趣的是臺灣豐富多元的地貌，以及原住民所展現出的奇風異俗。當時邵氏公司有幾部瓊瑤改編電影，皆在宣傳時強調在臺灣實景拍攝，將各地的山光水色，如畫風景盡收影像中，並且皆穿插原住民歌舞的片段。如：《紫貝殼》（潘壘，1967）、《寒煙翠》（嚴俊，1968）、《船》（陶秦，1969）等片。當時香港由英國所殖民，透過其視角所呈現出的臺灣，充滿著南國異域風情，對於臺灣地景文化的普遍再現，有著某些共通特徵：偏遠地域裏的自然風光，原住民（山地人）停留在原始狀態，還未完全進化，由於原始社會的結構及禁忌，使得文明在此缺席。相較於香港高度都市化及現代化，臺灣南國風情，展現原始自然風貌，彷彿是個逃離文明、僵化法律、工業生產的理想家園。

在一九七六年由知名臺語片導演林福地，加入國聯之後拍攝的瓊瑤電影《遠山含笑》，四個大學生登山的鏡頭即是臺灣各個知名景點的匯集。根據報導，為了呈現臺灣多變的地形風貌，外景隊從

臺北出發，先至陽明山，再赴嘉義阿里山，橫貫公路，恆春墾丁公園，屏東三地門，高雄田寮鄉「月世界」及旗山甲仙河谷等地。❷⑧女主角甄珍在影片中讚嘆「月世界」地形的奇特，還詢問男主角如此寸草不生的地形如何產生？高雄的月世界「星羅棋布，有如幻景」，從未在大銀幕上出現，此片拍攝月世界是難得而特殊的取景。不過，熟知臺灣地景形貌的觀眾，大學生的登山路線，居然由溪頭大學池直接可奔赴月世界，恐怕會嘖嘖稱奇！雖不符合寫實，但此次的拍攝取景，電影的空間再現，也帶給觀眾特出景致的「奇觀幻影」。大學生偶遇山間小屋，帶著「外來者」目光，凝視著男女主人奇異的打扮，觀察著他者遠離塵世，過著與世無爭耕田、打獵的原始生活。

另一部電影《寒煙翠》，瓊瑤自述其寫作靈感來自於一次與友人從花東太魯閣，走橫貫公路，經過合歡山，霧社，埔里，日月潭等地，回來之後美麗的碧湖之景久久縈繞其腦海，也就成了小說中如詩如畫的「夢湖」。❷⑨其書名取自范仲淹著名詞作「碧雲天，黃葉地，秋色連波，波上寒煙翠」，寒煙翠即是意指夢湖之美，瓊瑤述及到霧社、埔里等地感覺自己像是個「闖入者」，所以在書中形塑其女主角陳詠薇即是來自於臺北的女孩，因父母要處理離婚事宜

---

❷⑧　本報訊，〈國聯《遠山含笑》在阿里山取景〉，《聯合報》第八版，1966年 7 月 15 日。本報訊，〈《遠山含笑》拍外景　美麗甄珍幾晒成黑炭〉，此篇報導中，甄珍說她對月之世界的特殊地形印象最深。參見《聯合報》第八版，1966 年 7 月 22 日。

❷⑨　參見瓊瑤：《寒煙翠》，「瓊瑤小築」，檢閱日期 2011 年 7 月 10 日。http://www.qyhouse.com/。

而暫時居住在親友章家。影像一開始即以「埔里」路標，宣告著女主角脫離臺北都市化、現代化的日常生活秩序，進入一個遠離文明的世外桃源。面對著迥異於都會的生活步調，景致，山地人，女主角帶著一個「外來者」的視角，心思縝密地觀察，青青草原曠野的蒼茫，牧羊女帶著一群綿羊漫步，優美的湖光山色，給予詠薇奇異的新鮮感。❸

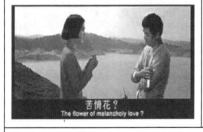

影片呈現臺灣純樸美好的地景地貌，並以高山原住民的「苦情花」傳說故事，為美麗的風光增添一份淒美神秘的色彩。

＊ 影像取材自嚴俊編導《寒煙翠》，邵氏公司，1968。

---

❸ 瓊瑤電影裏女主角常帶有旁觀的「外來者」視角，除了《寒煙翠》，如《遠山含笑》、《尋夢園》、《菟絲花》等，多有女主角來到陌生環境，帶著闖入者或外來者的觀看角度，引導觀眾進入電影敘事世界。

　　小說原本要以兩代之間的恩怨作為敘事主軸，但是改編為電影之後，女主角詠薇（方盈飾）的視角，以及她的表演為敘事主線，故許多鏡頭刻劃詠薇陶醉在美麗綠色草原中，甚至情不自禁地歌詠這自然美景，電影插敘一段女主角歌唱的片段。在自我與他者的相遇中，女主角一邊觀察「異己」，另一方面則重新形塑自我。女主角的外來視角，形構成電影的「主觀鏡頭」，即是旅客凝視（tourist gaze）。❸轉化為導演嚴俊的鏡頭，埔里、青青農場如世外桃源的風光，以及對於山地風情的臺灣在地化想像。影片呈現詠薇第一次遭遇到原住民頭目的情景，赤裸上身的原住民以不知名的語言大聲斥喝，女主角驚慌失措，兩人一路的追趕，猶如荒野中柔弱的文明女性，遭遇到野蠻原始民族的驚恐。另外，詠薇遇見原住民女孩綠綠，她的出場是從青翠的湖水中游泳上岸，對女主角說：「我知道為什麼章家喜歡妳，因為妳是這麼一個文明的小姐，我知道你是從大城市裏來的。」導演呈現臺灣原住民女孩野性率真的個性，面對性的態度是自然純真，毫不矯情作態，再加上性感裸露的健美體態，在鏡頭的凝視下皆成了某種異國情調（exotic）。

---

❸　尤瑞（John Urry）《觀光客的凝視》（*Tourist Gaze*）一書全面分析了旅行中的「看」的意義。這種凝視含義豐富，並且是一種生產性、創造性的行為，可以說，正是旅行者的凝視創造了想像的「他者」，而正是這種被塑造的他者滿足了旅行者對世界的理解和對自我位置的安放。旅行者消費同時生產著旅遊地的種種標誌符號，這種凝視常常帶有權力的欲望。旅行創造了「異國」與「稀奇」的經驗和概念，旅行成為歷史長河中「新事物」的主要源泉。*The Tourist Gaze*, (Sage publications Ltd., 2002).

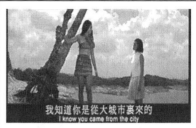

詠薇遇見原住民，文明／原始的兩元對照。

\* 取材自《寒煙翠》，邵氏公司，1968。

　　根據報導，《寒煙翠》佔全片二分之一的外景，導演遍尋臺灣各地取景，埔里、阿里山、臺南珊瑚潭、高雄澄清湖、墾丁、恆春等地。而片中最主要呈現夢湖之美，原先是預定新竹的青草湖，後來覺得青草太茂盛，拍不出湖水的感覺，轉而到石門水庫附近八結，但不夠具有神秘感，導演嚴俊認為臺南的珊瑚潭雖可呈現神秘的氛圍，但不夠優美，最後取一部份臺南珊瑚潭的景致，以及高雄澄清湖，兩者剪輯在一起，才完成「夢湖」的取景拍攝。❸❷所以雖然片頭有一個路標鏡頭顯示女主角搭車來到埔里，標示敘事空間在埔里，但實際戶外場景則剪輯自臺南與高雄的外景拍攝。邵氏公司與國聯電影公司拍攝臺灣的地景及原住民時，雖將風光地貌作了紀錄，然而所採取的視角，帶有一種凝視他者的眼光，在《寒煙翠》中熱情活力十足，坦胸露背的原住民女孩綠綠，與原始、野性及自然山水符碼連繫在一起。

---

❸❷　嚴俊：〈從籌備到攝制——《寒煙翠》的回味〉，《香港影畫》，第 20 期（1967 年 8 月），頁 30-31。

原住民女孩綠綠的形象與原始、自然、野性美連繫在一起。

\* 取材自《寒煙翠》，邵氏公司，1968。

　　除了呈現原住民天真、純情、原始的一面之外，導演呈現當時臺灣輔導退役榮民到南投地區拓墾、放牧，以及原住民與外省人之間衝突。影片刪減大陸來臺的上一代情感糾葛，而強調原住民與外省人之間族群歧見，原漢通婚等等問題，透過綠綠與幾位青年之間的戀情，將國家文藝政策之「族群融合」話語潛藏於愛情敘事中。臺灣政府對於香港電影予以優惠，並加以攏絡為「反共」文化陣營之一環，文藝愛情片雖以愛情蜜糖作包裝，實質上則傳播國語政策、國家文藝方針，由此可見當時的瓊瑤文藝片並非一般所言不食人間煙火，其實包覆著冷戰時期的政治潛文本。

男主角希望詠薇不要離開青青農場，一同幫助改善山地同胞的生活，顯見國家政策與文藝敘事之結合。

外省退役中校章伯伯與知識份子韋校長針對山地人（原住民）與漢人之間的衝突，種族的歧見，進行溝通。

　　瓊瑤小說原著中鋪陳山地人的處境，政府的輔導與原漢相處的衝突問題，此點並非如香港評論家黃淑嫻所言，電影只是將原住民女孩綠綠作清涼裝扮，以裸露姣好身材作為女明星宣傳話題。❸❸其實電影將原漢衝突問題透過人物章一韋鋪敘，從影片開始羊群走失，引發他對原住民的歧視偏見，到結局接受綠綠嫁進章家，族群關係成為一個次要敘事線。章家伯父章一韋是一位耿直的外省退役榮民，個性暴躁，來到青青農場屯墾之後，一直對於原住民懷有種

❸❸　黃淑嫻：〈從流行文學的改編看邵氏和電懋——杜寧和瓊瑤的例子〉，《邵氏電影初探》（香港：香港電影資料館，2003），頁 179。

族偏見，認為原住民落後野蠻、游手好閒、不務正業。但後來接受了大兒子與原住民女孩綠綠的婚姻，呈現當時族群融合的文化視域，也間接傳遞國家政策之文藝宣傳。

影片雖是香港導演的作品，改編瓊瑤小說的愛情故事，然而臺灣政府的輔導榮民、改善原住民生活、平地與山地同胞族群團結的政宣話語形成文藝片潛在的敘事框架。

　　在邵氏所拍的另一部影片《船》，大學生請原住民引導入山打獵，沿途鏡頭再現艱險崇山峻嶺，帶著獵槍追尋獵物，野地宿營，並插敘一段大學生與原住民歌舞「卡保山之歌」。一開始原住民身著紅色衣飾，彈奏樂器伴奏。接著大學生群舞在畫面中央為主體，原住民散落四周，以鼓聲、營火、律動傳達原始冒險及青春活力。導演改編原著中在山林裏跳華爾滋的段落，以原始山林、動感節奏化為更具「臺灣風味的山地歌舞」。《船》融入原住民的影像、音樂、歌舞，傳達「樂融融」，各族群團結，歌舞昇平之意象。符合當時的文藝政策，同時增強臺灣在地性。在香港電影公司的拍攝下，不免帶著某種「帝國凝視」將臺灣特殊風土人情予以「異域」化、「他者」化、強調了原始自然未開化的一面。

火邊的人們臉泛紅
Faces glowing bright around the fire

樂融融，樂融融，樂融融
Happy faces, cheerful joy abounds

《船》插敘「卡保山之歌」呈現大學生上山下鄉，以及臺灣較原始的風貌。

* 影像取材自《船》，邵氏公司，1969。

　　除了臺灣風土，瓊瑤電影中的異國想像與外國風光也是閱聽人喜愛的元素。由白景瑞執導的電影《一簾幽夢》，於一九七五年上映，小說敘事圍繞在兩姐妹同時愛一個男人，個人戀愛與傳統倫理之間產生愛恨糾葛的三角戀情。姐姐向來品學兼優，一心想要出國留學，卻在取得獎學金之際遭逢人生巨變，成為只剩一條腿的殘疾人士，此種三角或四角戀情在瓊瑤的作品是常見的主題，然而姐妹之間的情敵競爭，因意外造成的人生境遇不同，使敘事增添「出走／束縛」的寓意，健康的妹妹可以海闊天空的遨遊；殘缺的姐姐被迫停在原點而遲滯不前。此種出走／束縛的符碼寓意，改編成電影之後，敘事線從臺灣／異國兩者的對比拉据而產生更為戲劇性的張

力。這部電影有大半的情節並不發生在臺北，而是在充滿浪漫氛圍的義大利鄉間，白雪皚皚的自然風光，以及歐風的建築空間。男主角費雲帆（謝賢飾）與女主角紫菱（甄珍飾）為了離開臺灣糾葛的三角戀情，結婚之後，遠赴異鄉，展開一段令人稱羨的環球旅行。在義大利鄉間雪景讓女主角欣喜若狂，因為下雪代表一個異國的象徵符碼，而男女主角的滑雪活動，更是在亞熱帶的臺灣難得一見。接著，他們一同前往希臘、英國、埃及、美國，此蜜月旅行持續一年，共同體驗異國風情。雖然義大利的雪景實際上是在韓國搭景而成，而那個夢幻的環遊世界旅程，則是一幕幕由各國的地標明信片剪輯而成的蒙太奇（montage），疊映上紫菱對於這個異國之行種種新鮮、驚喜的臉部表情。對於觀影觀眾而言，那個環球夢幻與跨國旅行，卻是一場真切的透過幻影蒙太奇得到的異國情調饗宴。

　　另一部亦為白景瑞所執導，於一九七七年上映的《人在天涯》，強調全片在義大利實際取景，片頭一開始即臺灣留學生志翔坐在飛機裏，即將啟程到義大利學繪畫藝術，並找他哥哥志遠依親。透過幾張明信片，畫外音淡入哥哥的旁白，切換到哥哥身著歌劇戲服，背景為羅馬歌劇院，正演唱著歌劇，受到觀眾的喜愛。飛抵義大利之後，開車先至羅馬雄偉競技場，穿越凱旋門，環繞羅馬市區一周，隔天則在壯麗繁富的國會大廈停留，志遠說：在羅馬是學藝術最好的天堂，街上的每一個雕塑都是美感的泉源。引領觀眾進入歐洲藝術殿堂的美好想像。但如同《一簾幽夢》，外國美景雖吸引人，但畢竟是異鄉，《一》片最終男女主角回臺灣解決內心的衝突與家鄉的牽掛。《人在天涯》透過兩組情侶的對照，也對照出傳統／西化之間既矛盾又交錯的關係，尤其兩個女主角，一為憶華

（胡茵夢飾），一為丹荔（夏玲玲飾）來突顯東方與西方之間的差異。憶華此姓名本身就具有懷念中華，追憶故土家鄉之意，故憶華的形象是溫柔婉約，黑色直長髮，服膺傳統價值觀，充滿東方女性含蓄之美，對於志遠的感情一往情深，含藏在內心，她出現時的場景大多數是自己家所經營的中國餐館，狹小的空間，中間置有祖先牌位，每天幫助父親計帳，那碩大的傳統中式算盤，搭配她中式的服飾，以及每天餐桌上的中國菜餚，為父親所準備的中式酒瓶、酒杯，處處突顯她傳統婦德，東方色彩的一面。另一位是丹荔，則完全是西化的華僑，志遠為阻止弟弟志翔的戀情，時常批評丹荔是個不中不西的女孩，丹荔一出場就是俏麗短髮，常身著馬褲馬靴，舉止大方率真，活潑好動，對志翔的愛意溢於言表，主動示好，帶著志翔到處遊覽，如：羅馬著名的西班牙廣場（由奧黛麗·赫本所主演的羅馬假期重要場景之一），鏡頭跟著兩人繞過船型噴泉，一級級登上面向教堂的階梯，觀眾隨著男女主角享受歐洲景點，並將四周美景盡收眼底。接著志翔跟著丹荔到瑞士旅行，在白雪覆蓋的阿爾卑斯山上，兩人互打雪仗，搭乘對臺灣人而言很稀有的高山纜車，俯瞰瑞士山區的美景，湖濱散步，談文論藝，構織兩人的未來，兩旁行道樹與歐風建築形構優美浪漫的異國風情。丹荔出場的場景幾乎全是歐洲的風景（羅馬、瑞士、外國飯店），代表她的西化，開放，放縱任性，但最後憶華、丹荔和兩兄弟全都在中國餐館用餐，顯示丹荔受到東方價值觀的教化，所有的華人最後仍回歸到傳統以孝為核心，兄友弟恭的道德倫理。最後在薄曦中乘車遊逛羅馬，哼唱著「火車快飛，火車快飛……回到家」，老伯坐在雕像前老淚縱橫，呼喊著：「我想回家！我要回家！」片尾兩兄弟回國，隱隱呼應七

○年代健康寫實的風潮，反映臺灣在嚴竣的國際情勢裏，需要留學生返鄉回國，號召有志青年能學成歸國，將心力奉獻給臺灣，建設美好家園。

## 五、三廳場景與現代戀愛想像

　　一般對於瓊瑤電影總歸之於「三廳電影」類型，然而在早期一九六五至一九七二約二十三部電影中，場景變化多元，有室內搭景，有戶外拍攝，並到臺灣各地風景名勝取景。到一九七六年瓊瑤自組巨星公司，電影風格漸趨一致，演員大多為二秦二林，遂使此類型愈形單一僵固。以下筆者以七○年代至八○年代的電影文本為例，進一步說明瓊瑤電影的空間再現如何建構閱聽人心中對於現代愛情的浪漫想像。

　　瓊瑤小說裏青年男女有強烈追求自主愛情的意願，然而女主角的形象卻是清靈，娟秀與纖弱的外貌，在電影螢幕上，我們卻發現另一種觀看瓊瑤女主角的方式，女主角的衣著時尚，個性則略為活潑任性，並且有一種積極向上自主獨立的氣質，如《我是一片雲》裏，女主角一出場即活潑的蹦蹦跳跳，且以帥性的褲裝出現，上衣則搭配類似今日的小可愛，專科畢業之後積極投入職場工作。每個場景設計中，女主角或女配角衣著顯示中上富裕生活，女性角色的出場總是精心修飾，衣著入時，電影敘事背景多為紡織公司，如：《心有千千結》紡織女工勞動場景，男主角日夜研究紡織品作設計；《奔向彩虹》男主角亦是紡織公司的小開，有好幾幕場景是模特兒展示今年流行春夏裝，這些場景的建構與設計都滿足女性閱聽

人對於時尚服飾的追求，也再現臺灣七〇年代邁向工業化，都會邊緣衛星市鎮（如三重、新莊）小型紡織工廠、鐵工廠林立的時代背景。❸

　　在七〇年代瓊瑤電影展現中上階級家庭的理想圖像。《我是一片雲》（陳鴻烈，1977）、《一顆紅豆》（劉立立，1979）、《月朦朧鳥朦朧》（陳耀圻，1978）女主角的家庭充滿父慈母愛，家居擺設華麗優雅，天真無邪地成長，住在頗整潔舒適的臥房內，展現新興的臺北中上階級的生活空間。男主角或女主角父母住在一座美麗的花園洋房，空間明亮寬闊，客廳的佈置整潔，西化沙發茶几，甚至有壁爐的出現，而且大多數氣派富裕的客廳中都有一架平臺式的鋼琴，此種場景設計滿足著女性觀眾對於中上層社會居家佈置的渴望想像。男主角除了英俊瀟灑，多半為高級菁英份子（大學生、碩博士）或帶有國外經歷與學歷的背景，如：《一簾幽夢》（白景瑞，1975）的男主角費雲帆，即旅居歐洲多年。另外，當感情出現挫折時，出國（歐美）象徵遠離現實生活的一切紛擾。瓊瑤的言情敘事中，常面對強勢父母的阻撓，或是親情的召喚，最終男女主角總是會屈服，或者以戲劇的方式營造男女主角的悲劇，男女主角死亡或女主角自我放逐或精神流亡。強勢的父親／母親所代表的傳統勢力，以及衛道思想，如《我是一片雲》男主角的寡母，主觀地厭惡

---

❸　在 1980 年李行導演拍攝的文藝愛情片《又見春天》，由秦漢、林鳳嬌主演，其敘事背景也是服飾設計公司，女主角在電影中換著多套設計服飾，一方面再現臺灣紡織產業之發展，另一方面也反應了當時風行類瓊瑤電影，常以女主角時髦服飾吸引女性觀眾的目光。

女主角，以孝道要求男主角，使得男女主角愛情破裂。❸⑤此時男主角就以出國留學暫時遠離一切現實紛擾。在瓊瑤電影中，臺北的現代生活，中產階級的價值觀，知識菁英留學歐美的想像，都構築電影的浪漫元素，也增添敘事的張力。

　　瓊瑤電影予人最鮮明的印象即是「三廳場景」，因為電影大部份的場景是在客廳、咖啡廳及餐廳（舞廳），故瓊瑤電影又被稱為「三廳電影」，這三廳往往標誌著戀人之間情感的進程，推動著敘事線的進行。其實瓊瑤電影也多有外景拍攝，多選在美麗的大自然或優美的大學校園，讓戀人互訴情衷，如《一顆紅豆》裏淡江大學中式建築，及美麗的宮燈道。電影中自然美景、大學校園場景與愛情符碼連結象徵著純真、質樸、美善，也是瓊瑤面對臺灣日漸商業化與資本主義化的批判。林譽如檢視瓊瑤電影中被浪漫化的個人主義，其電影裏的「自然」與「文藝」強調了個人價值、自由精神、與純真美德。自然景觀優美的外景鏡頭、詩意的名字、與主角的藝文相關職業或傾向是瓊瑤電影的類型傳統。❸⑥然而瓊瑤電影描寫戀人之間美好的時刻並不多，很快地就因為各種家庭、內心的衝突而導致戀人猜疑或分手。三廳場景各有其功能及符碼，餐廳（舞會）是情人邂逅，青年朋友聯誼以及象徵流行時尚的場合，如：最早期

---

❸⑤　對於浪漫愛在中國的發展，以及到臺灣之後的發展，還有對於瓊瑤敘事策略的詮釋，可參酌林芳玫：《解讀瓊瑤愛情王國》（臺北：時報文化出版公司，1994）。

❸⑥　針對七〇年代瓊瑤電影自然場景如何成為批判人工化、商業化、資本化的電影語言，參見林譽如：*Romance in Motion: The Narrative and Individualism in Qiong Yao Cinema*（中央大學英文系碩士論文，2009）。

由邵氏所拍的《船》（1969），故事即從歲末年終，詳和的聖誕歌曲拉開序幕，歡樂的青年男女準備到同學家中開聖誕派對。或者《月朦朧鳥朦朧》（陳耀圻，1978）的聖誕派對，帶入八〇年代流轉的水晶球，俗艷彩帶，迪斯可舞步。另一種常在家中餐廳舉辦的是生日派對，標誌著女主角成長的重要轉折時刻，如：《我是一片雲》（陳鴻烈，1977）慶祝女主角二十歲生日，《一簾幽夢》（1975）的家庭舞會場景，《風鈴風鈴》（李行，1977）盛大的生日派對，《夢的衣裳》（劉立立，1981）的派對都將當時年輕人流行的舞步，西洋音樂，時尚穿著等展露無遺。瓊瑤電影經常出現聖誕派對及生日派對的場景，融入現代化，西化的元素，相對六〇至八〇年代的臺灣人生活，很少慶生派對，傳統生日時應是吃壽麵，拜祖先，或者給紅包，party 是相當西化的產物。客廳常象徵著家庭的和諧美好，但也是世代之間衝突發生的地點，如《我是一片雲》女主角去見男主角的母親，三次都在客廳發生嚴重的口角衝突，因為母親的強勢阻撓而摧毀戀情。《女朋友》也是在客廳發生世代衝突，女主角的父母義正嚴詞地規勸男主角高凌風，應腳踏實地去做事，而非在夜總會等不良場所唱歌。咖啡廳則往往是戀人之間表露愛意及展現內在衝突的地方，在咖啡廳約會或爭辯成為瓊瑤電影常上演的戲碼。七〇年代咖啡廳往往連結西餐廳民歌駐唱的形式或者西洋樂團，《一簾幽夢》、《女朋友》、《聚散兩依依》（1981）、《月朦朧鳥朦朧》等。文藝電影強調一對男女因文學與藝術而心靈相繫，成為彼此的靈魂伴侶，所以藝術氛圍的營構是相當重要，除了男女主角的文學詩詞對白之外，藝術感最常透過音樂、主題曲連結帶引出來，早期電影由國聯拍攝電影《明月幾時

圓》（1968），甄珍所飾的女主角在花臺月下彈奏古箏，使兩個男主角為之傾心。再者，客廳的鋼琴、民歌的吉他，或者西餐廳樂團等成為瓊瑤文藝電影裏不可或缺的元素，女主角常留著飄逸長髮，彈著鋼琴，如《彩雲飛》（1973）、《在水一方》（1975）、《彩霞滿天》（1979）、《燃燒吧火鳥》（1982），男主角則帶著流浪飄泊特質的吉他，如《一簾幽夢》、《夢的衣裳》、《聚散兩依依》，演繹著瓊瑤自譜的典雅歌詞或流行歌曲，以傾訴戀人絮語。文藝電影的歌曲敘事代表在傳統倫理霸權下的情感偷渡，使女主角藉著歌曲享受短暫的浪漫情愛與個人無羈束的自由。❸❼這三廳場景都強化現代都會的戀愛氛圍，同時展現進步、西化且現代化的生活空間，提供閱聽人一種對於現代戀愛敘事的空間想像。

## 六、結論

　　從一九六○年代至八○年代瓊瑤電影的空間建構，早期瓊瑤電影充滿哥德敘事元素，有古老廢棄的莊園，豪宅，或陰暗的森林，花園，建構懸疑緊張的情節。邵氏及國聯公司來臺灣取景的鏡頭，將各地明媚風光，自然原始地景地貌，特殊原住民風土人情展現在螢光幕前，透露一種旅客凝視的觀看，及異國情調；後期劉立立導演（主要由巨星公司攝製）影像空間則展現對都會現代化生活的嚮往與追求。一九六○至七○年代臺灣觀眾的生活環境與瓊瑤電影所呈

---

❸❼　參見葉月瑜：《歌聲魅影──歌曲敘事與中文電影》（臺北：遠流出版事業公司，2000），頁 20。

現的現代化都會生活，以及自由遨翔於異國天空顯然是存在著差距。六○至七○年代的臺灣尚在前現代工業時期，其產業主力仍是農業社會，小型企業及家庭手工業分佈於都市及周邊衛星城鎮（如：新莊、三重）。西化與現代化尚未完全深化到每個人的日常生活。然而透過這個消費瓊瑤電影的過程，臺北現代化的生活模式，知識菁英的文藝素養，男女主角的時尚品味，富足家庭裏的客廳華麗場景，勾勒出一個現代化與日常生活的想像。另一方面，自然原始地景提供一個擺脫日常生活秩序的空間，而異國元素則加添浪漫的成份，臺灣閱聽觀眾遙想歐洲異國，或者風光明媚的大自然成為發生浪漫愛情的最佳地點，能讓人不由自主墜入情網。異國或者原始大自然（海灘、深山、森林、小木屋）同時也代表著擺脫昔日的束縛，自由自在的生活，新奇事物的探索，一切指向開放與自由。觀眾透過影像的消費，對言情敘事中的浪漫場景產生移情與想像，臺北場景、自然風光與異國風情在觀眾心中成為載負著現代化、浪漫與自由等意義的意符。瓊瑤電影的客廳、咖啡廳、舞廳三廳式的電影文本，以及沙灘漫步，雨中訴衷情等經典場景的建構，異國元素的想像與添加，使得偶像明星、浪漫場景、流行歌曲以及瓊瑤式文藝腔的對白成為一個世代愛情劇的象徵符碼。再加上八○年代後期瓊瑤再次重寫原先的文本，改編成電視劇，造成一股旋風。這些文學文本與影視文本，跟隨著社會文化的脈絡予以詮釋及再建構意義，遂使得瓊瑤文本形成一個龐雜的超文本，評論家及閱聽人在瓊瑤文本上一層又一層地覆寫自己的觀點與詮釋話語，所以在建構瓊瑤超文本的意義時，此超文本也承載臺灣社會變遷，及文學與影視互動的文化象徵。

# 第三章　女性書寫與新電影
## ——八○年代女性小說之影像傳播

## 一、前言

　　從六○到八○年代臺灣言情小說敘事的發展，從瓊瑤的純愛言情敘事到廖輝英、蕭颯等人的社會言情敘事，這些女作家快速累積聲譽、作品的知名度，進而成為大眾媒體——影視，競相改編的素材。八○年代兩性關係日趨複雜，約會與自由戀愛亦不再是禁忌時，傳統婚姻與自由婚戀等世代衝突的主題意義削弱了它的社會功能，新型態的女性書寫遂開始有了她們發聲的位置。臺灣新電影的崛起與本土女性作家的發聲，是八○年代兩個最受矚目的文化現象。當時暢銷女作家的作品往往被改編為聲色俱佳的影像產品，在電影界粉墨登場。在八○年代臺灣電影新浪潮中，女性文本被改編的數量佔有一定的比例，獲得兩大報文學獎的文壇才女，幾乎都有一至兩篇作品被改編成電影文本，這個現象頗堪值得玩味。

　　八○年代的電影及女性創作的文化場域皆發生變化，新電影的開展試圖將電影從通俗娛樂的文化位階，轉向藝術層次，而女性作家的書寫位階此時也從軟性通俗的文類，試圖通過文學獎機制走向

嚴肅／菁英品味與取向。中產階級知識女性在八〇年代的都會發展裏，所面臨的自我價值觀與婚戀觀的矛盾與衝突，成為女性小說主要的探討主題，其中蕭颯及廖輝英的小說可謂是其中的代表作家，而八〇年代改編的女性文學電影也以蕭颯及廖輝英小說被改編的較多，且多是探討婚戀之言情小說，有別於朱天文與侯孝賢的合作模式。❶廖輝英從八〇年代開始，書寫了一系列有關女性婚戀的小說，致力於描繪女性在新舊夾縫中如何奮力掙扎，透過言行舉止表達內在的女性意識，以反抗父權的壓抑。廖輝英婚戀小說中的女性，可發現女性在成長歷程中總有盲點、痛苦與困惑，經過人、事、物之歷練後，女性有了覺醒的意識，找到真正的自我，掌握生命的意義與價值感。蕭颯是八〇年代新女性主義文學的代表人物之一。她以女性的觀點和社會境遇出發，著眼於婚姻結構、家庭模式、愛情觀念、事業前程和角色衝突等問題，寫出了臺灣婦女從傳統女性到現代女性之間的角色轉換。蕭颯將創作筆觸深入社會各階層之中形形色色的人物，透過這些人物形象，生動的描寫男女愛情、家庭親情、外遇婚變，或青少年的社會問題。我們可從作品人物的互動關係中，了解女性在人倫關係中角色的改變、心態的轉換以及心境的調適，同時也反映出女性的價值觀和道德觀在社會轉型中的嬗變。

此時的電影及女性創作的文化場域皆發生變化，新電影的開展試圖將電影從通俗娛樂的文化位階，轉向藝術層次，而女性作家的書寫位階此時也從軟性通俗的文類，試圖通過文學獎機制走向嚴肅

---

❶　蕭颯、廖輝英小說所改編之電影片目資料，請參見本書附錄。

／菁英品味與取向。中產階級知識女性在八〇年代的都會發展裏，所面臨的自我價值觀與婚戀觀的矛盾與衝突，成為女性小說主要的探討主題，其中蕭颯及廖輝英的小說可謂是其中的代表作家。而另一位備受爭議的作家——李昂對於性議題的探討，也開展女性情慾的書寫。本章試圖以蕭颯、廖輝英的社會言情敘事被改編成電影為例，其小說文本觸及女性主體及在社會上的現實處境，藉由八〇年代女性小說文本／電影影像之間的互文，探索當女性小說文本介入電影之後，以往女性在電影象徵系統裏，被意識型態建構為刻板形象與符碼，強化父權社會性別符碼，在新電影導演的鏡頭中是否有新的敘事模式及敘事動力進入電影文化產業，以表述小說中女性的聲音與主體性。另外，在小說被改編的影像敘事，情慾的想像與影像之間如何轉化，其視覺化的空間，如何將現代性的經濟發展與女性成長連結。從六〇年代瓊瑤的言情小說到八〇年代愛的故事，言情敘事的焦點產生位移，由愛情為中心題旨，轉向女性對於婚姻戀愛以及母職的探究與思索，故本章在八〇年代婚戀小說改編電影的文本，以蕭颯及廖輝英為主，以集中議題探討的焦點，至於以情欲書寫見長的李昂，則另章處理。本章試圖從空間再現這個視角，來探索新電影如何以新的電影語言及形式來改編言情敘事，從而使八〇年代強調新女性特色及女性主體的小說，擴大成為家國敘事，並將女性成長與經濟發展互文轉喻，女性主體與臺灣意象連結在一起。

## 二、新電影／文學獎／象徵權力

　　八〇年代臺灣新電影現象的建構，主要是以「藝術電影」來作為區隔主流「商業電影」，並以導演特殊觀點與風格形塑成「作者電影」，透過「作者論」的鼓吹與建構，以提昇電影作為文化場域裏菁英品味的形象。❷從新電影的發展脈絡而言，新電影運動在推展之初即與藝文界互動頻繁，由於影評人一直想要論辯的論述即「電影做為一門藝術」及「電影作為一種文化」（film as a culture），故他們積極與藝文界人士結盟或爭取奧援，再加上當時臺灣社會對電影這門領域的認知仍然歸屬娛樂產品（film as commodity），在文化位階（hierarchy）裏屬於通俗低層的商品，故對「電影」當時未完全獲得藝術正當性的形式而言，藉由其他已被大眾所認可之藝術領域的重要作者（文學、劇場、舞蹈等）接軌及推薦，或者參與，自然對於強化其論述之正當性頗有助益。❸當導演作為一位「作者」時，

---

❷　臺灣「新電影」現象在八〇年代出現，與六〇年代後逐漸傳入臺灣的「作者電影」影評系譜，以及西方藝術電影典範，有若干思想及意識上的關連性。這樣的特徵，不但展現在「新電影」工作者自述其思想傳承及影響源由上，並反映在支持新電影者的「作者」評論策略上。這皆使得「新電影」評論者及工作者，在意識上與上一代電影工作者，有若干世代差異。參見張世倫：《臺灣「新電影」論述形構之歷史分析》，政治大學新聞傳播研究所碩士論文，2001 年。

❸　例如小野在談論《光陰的故事》時便說：「我認為文化界的人，應該要用對待『雲門舞集』、『蘭陵劇坊』、『雅音小集』的態度來看我們這部電影……」（小野：《一個運動的開始》，臺北：時報文化出版公司，1986，頁 106）。

而電影創作作為文化藝術的表徵時，文學與電影的對話逐朝向典範小說文本的詮釋及改編，新電影改編文學作品或與小說家合作之例，可以放在作者論中，作者成為一種「品牌」，而改編小說名家的作品，也產生一種小說家為這部電影背書或者提昇其藝術層次的作用。

　　男性文學名家大師如黃春明、王禎和、白先勇等已經在臺灣文學場域裏累積一定聲望的「作者」，電影工作者試圖改編他們的作品提昇電影的文化位階，形成「導演作者」與「文學作者」的對話，也是「大師影像」與「大師文字」互文改編之後的藝術盛宴。但是以瓊瑤為代表的女性言情小說創作者，其作品類型往往是被改編成文藝類型電影，而且與主流商業機制形成強大的結盟，除了瓊瑤因受到大眾媒體的注目而引起評論者的爭議，其他如玄小佛等女性言情作家在當時「純文學」、「通俗文學」分類裏，是被歸類為距離文化場域權力核心相當遠的「通俗文類」，一般學院裏的學者或者是文化評論家都很少予以嚴肅正視與評論。❹八〇年代瓊瑤言情小說仍有幾部被改編成電影，但在一九八三年《昨夜之燈》的票房不佳之後，瓊瑤結束巨星電影公司，從此告別電影銀幕，轉戰電視圈，此亦宣告臺灣電影言情小說與商業類型電影結盟的銳減。取而代之的是臺灣新電影強調「藝術」品味、「作者論」的文學電影，由於新電影強調影像作為一個藝術主體的自覺性，七〇年代知識份子回歸鄉土風潮的鄉土小說，即成為改編的名家要角。另一方面則是從當時文學獎的機制裏，尋找藝術性高、美學品味高的文學作者。

---

❹　參見林芳玫：《解讀瓊瑤愛情王國》（臺北：時報文化出版公司，1994年），頁 43。

　　臺灣電影在強調自身作為一個藝術電影的表述裏，積極尋找嚴肅文學作品改編，以嚴肅文學作品所產生的文化象徵資本，以及文學家所累積的讀者與藝術聲望，作為電影在文化場域裏形構成一門嚴肅美學的藝術。在八〇年代文學獎機制所出現的文學名家，及其作品也成為電影改編所搜尋的文本。文學獎所象徵的意義代表文化場域裏透過一套評鑑機制，將具有個人原創性及美學性的作品擇取出來，授予獎項。雖然不同的文學獎可能牽涉到評選者的美學品味、不同藝術風格流派、主流／非主流的意識型態，因而無法有一個完全相同標準尺度，但是在八〇年代臺灣兩大報（中國時報、聯合報）的文學獎仍有一定的公信力與影響力，牽動著文壇的美學品味與藝術走向。在八〇年代臺灣新崛起的女作家藉由文學獎累積自己的藝術聲望，取得接近文壇核心的大眾傳媒資源，所以這些女作家雖然不同於男性作者大師已累積一定的成名作品與文化地位，但是透過文學獎的擇取機制，她們也獲得傳播媒體與閱聽群眾的關注，並且成為文壇權力核心標榜文學品味裏所認可的「作者」。

　　在八〇年代透過文學獎機制獲得名聲的女作家，不僅得獎作品在文學獎裏得到藝術成就的肯定，其後一系列的作品也長居在暢銷排行榜上，如：李昂、蕭麗紅、廖輝英等。在八〇年代電影論述強調「作者論」，主因在於藝術作為「個人表述」的形式載體，以作者來區隔藝術性位階，以及美學品味的高低。再加上，文學獎裏的女性作者與新電影的新電影人，都是約二十、三十歲上下的年輕人，在臺灣戰後成長共同背景，彼此在電影文本／小說文本互文改編上有相同的理想。在藝術電影與嚴肅文學缺乏一致的風格與分類下，文學獎脫穎而出的女作家通過文藝品選機制，故被劃歸在「作

者論」系譜下，遂與臺灣新電影的導演作者連結。作者的名字成為藝術作品的個別標籤，成為某種殊異觀點、獨特風格或者是類型的表徵人物，有如品牌利於市場行銷。另外，「作者」成為文化場域裏一個清楚的「對象」，電影出資人與電影工作者，當他們要改編文學作品時，文學獎裏的得獎「作者」，成為他們挹注資金時清楚的目標。是故八〇年代女性小說創作者獲得文學獎的作品，被改編成電影機率相當大，而女性小說家得到文學獎的肯定之後，也成為有名聲的作者，其作品也成為電影工作者積極改編的對象。❺

　　女性的文學創作在一九八〇年代漸漸成為臺灣文壇不容小覷的現象，這批女性寫手紛紛摘下各大文學獎的桂冠，這時期的女性小說，家庭生活等題材之作明顯較多，特別是中長篇小說有相當多佳作，如蕭麗紅《千江有水千江月》、蕭颯《霞飛之家》、李昂《殺夫》、蘇偉貞《紅顏已老》、《世間女子》，廖輝英《不歸路》、李黎《傾城》等，九〇年代中國時報百萬文學獎由朱天文《荒人手記》及蘇偉貞的《沈默之島》競逐，更是臺灣女性小說一次輝煌的戰果。❻女性小說也有著階段性發展，從傳統的認命認份過渡到追

---

❺　請參見筆者所製附錄，八〇年代女作家的作品被改編成電影影像者，大多數導演是屬於新電影的工作者。

❻　八〇年代以來女作家透過參加文學獎成就文名，享有優渥酬勞，有的多次獲得評審的青睞，如朱天心即曾獲中時、聯合文學獎總計 7 次，外加洪醒夫文學獎、臺北文學獎；而蘇偉貞也曾獲中時、聯合文學獎共計 5 次，外加國軍文藝獎、中華日報、中央日報等等，合計 13 次。針對女性小說獲兩大報獎項的記錄，可參看陳明柔：《臺灣八〇年代小說的感覺結構》，臺中：東海大學博士論文，1998 年。

尋自我的過程，從含蓄內斂到情慾自主，如李昂〈殺夫〉、袁瓊瓊
〈自己的天空〉、廖輝英〈油麻菜籽〉等作震撼力與影響十分重
大。八〇年代社會轉型期前後，還出現不少探討家庭問題的小說，
以及處理老人或青少年問題的作品，如蕭颯〈我兒漢生〉、朱天文
〈尼羅河的女兒〉，朱天心〈天涼好箇秋〉。為數眾多的愛情小說，
從早期有情無慾，中期愛欲交戰，近期則是情慾橫流，題材也從校
園式純情愛戀，到都會男女戀情，以至於近年盛行的同性戀議題。
小說的發展變遷並非在表面上所選擇的題材，而是在詮釋題材的態
度上產生意涵的轉變。晚近後現代小說特重形式，已凌越主題，超
出近二十年的主流類型。從得獎小說類型來看，可見兩報小說獎得
獎作品有率先帶動一時文學風潮的作用，促成文學的演進。❼

　　文學獎不僅帶動文學風潮，同時也帶動文藝走向，文學獎機制
的形構，也同時建構了文學正典（canon），以及文學批評典律，並
影響女性作家創作過程文類的擇取和文章風格偏向，簡言之，文學
獎機制成為主流媒體、文學典律、文學資源分配等等權力政治的操
演場域。兩大報獲得文學獎殊榮的作品，得以在媒體造成高度的曝
光率，吸引一定的閱讀人口，因此，獲得文學獎，則促使作者知名
度的提昇，也就成為書本的銷售票房保證。這些能夠掌握時代脈
動，以及當時女性議題的小說，往往也成為電影片商所喜愛改編的
題材。自一九七六年至一九八五年獲得文學獎的小說曾被改編成電
影的作品如下：

---

❼　參見莊宜文：《中國時報與聯合報小說獎研究》，中央大學中國文學研究
　　所碩士論文，1998 年。

## 聯合報小說獎與時報文學獎

| 小說得獎時間 | 作者 | 篇名 | 改編電影片名 | 得獎類別 |
|---|---|---|---|---|
| 1976 聯合報 | 朱天心 | 天涼好箇秋 | 小爸爸的天空 | 佳作 |
| 1979 聯合報 | 蕭颯 | 我兒漢生 | 我兒漢生 | 中篇小說獎<br>第二名 |
| 1980 聯合報 | 蕭颯 | 霞飛之家 | 我這樣過了一生 | 中篇小說獎 |
| 1982 中國時報 | 廖輝英 | 油麻菜籽 | 油麻菜籽 | 小說甄選獎首獎 |
| 1983 聯合報 | 朱天文 | 愛的故事 | 小畢的故事 | 愛的故事徵文 |
| 1983 聯合報 | 李昂 | 殺夫 | 殺夫 | 中篇小說獎<br>第一名 |
| 1983 聯合報 | 廖輝英 | 不歸路 | 不歸路 | 中篇小說<br>特別推薦獎 |
| 1984 聯合報 | 黃凡 | 慈悲的滋味 | 慈悲的滋味 | 中篇小說獎 |

　　臺灣新電影所標榜的菁英知識品味與純文學的藝術傾向不謀而合，再加上文學獎機制的桂冠加冕，使得文學獎得獎作品成為臺灣新電影改編文學的重要素材。另外，臺灣新電影的重要作品《小畢的故事》，乃改編自朱天文參加民國七十一年聯合報「愛的故事」的徵文比賽，侯孝賢等人在聯合報上閱讀到這篇佳作十分喜愛，遂與朱天文洽談購買電影版權的可能性，也促使朱天文與電影劇本結上不解之緣，其後與侯孝賢、陳坤厚等人合作多部臺灣重要的電影。❽這個成功的示例也促使多位女性小說家與新電影導演的合

---

❽　朱天文在八〇年代與新電影導演合作的相關文學作品，後集結為《朱天文電影小說集》一書（臺北：遠流出版事業公司，1991 年）。計收錄六篇小說與電影結緣的作品：〈小畢的故事〉、〈風櫃來的人〉、〈安安的假期〉、〈最想念的季節〉、〈童年往事〉、〈尼羅河的女兒〉，皆與新電影導演侯孝賢、陳坤厚、吳念真等合作的作品。

作，如：萬仁與廖輝英、蕭颯與張毅。在這個時期年輕的女作家要
能展露頭角，多依循文學獎模式，電影改編的機緣往往也是來自這
頂文學桂冠，文學獎常勝軍如李昂、廖輝英、蕭颯皆有多部小說被
改編成為電影❾，另外，知名的臺灣電影劇作家吳念真當年亦是文
學獎的常客。可知文學獎與電影改編之間的確存在密切的關係，首
先文學獎反映著時代議題及美學走向，已為改編題材淘選出優良的
文本，再者文學獎對於創作者個人帶來加冕光環，透過傳播媒體的
宣傳聚焦之後，創作者不再是個人手工業，而是進入龐大消費市場
的重要商品，持續筆耕的創作者以一系列題材類型相似的文本，形
成個人品牌，營造出名家手筆，女作家正是得到報紙副刊及文學獎
的青睞，得以在主流媒體開疆拓土，增加曝光率及知名度，如八〇
年代的廖輝英及李昂、蕭颯等人都是從文學獎出發，繼而在副刊發
表更多作品，以獲得更廣大的閱讀群。呂正惠教授認為八〇年代這
群女作家應劃歸於「閨秀文學」類別，並認為這群女作家書寫「不
夠寫實」❿，然而若重讀廖輝英、李昂、蕭颯等女作家，我們發覺
她們的小說筆法是以寫實主義為依歸，試圖剖陳商業社會裏蒙受道
德崩潰，信仰淪喪的種種亂象，從家庭與情愛的權力糾葛出發，呈
現時代徵候，引發閱讀者強烈的共鳴，及社會廣大的回響，其作品
並力陳女性在經濟活動及社會父權的壓制裏所佔領的位置，突顯出

---

❾ 李昂的作品：《殺夫》、《暗夜》；廖輝英作品：《油麻菜籽》、《今夜
 微雨》、《不歸路》；蕭颯：《我兒漢生》、《霞飛之家》（電影名稱：
 《我這樣過了一生》）、《唯良的愛》（電影名稱：《我的愛》）；蕭麗
 紅：《桂花巷》等皆曾被改編成電影搬上大螢幕。

❿ 參閱呂正惠：《小說與社會》（臺北：聯經出版公司，1988 年）。

女性在社會邊緣的弱勢及強悍的生命力。

　　相對於一九七〇年代以來臺灣內外局勢的動盪不安，「閨秀文學」似乎呈現內囿的女性世界，專事描繪愛情、婚姻、親子關係等等課題，事實上「閨秀文學」中所隱含的批判父權思維，展露性別權力的課題，鬆動既有價值觀，以及暴露社會體制、家庭機制以及校園問題，再再都呼應著整個社會政經結構的變遷，因此也成為臺灣電影片商所喜愛改編的體裁。在八〇年代，女性文本除了透過文學獎機制得到注目，其餘的作品則是直接介入大眾文化中承受商業壓力，而在文學典律、菁英文化與商業作用三者共謀的狀態下，女性文本裏所關注的女性議題與女性文化沒有受到應有的重視，被簡化地歸類為軟性的通俗文本，排斥女性作家參與當時文學典律的建構。❶由於文學獎的冠冕使得女性小說進入菁英文化，象徵的權力核心，而與八〇年代所形塑的新電影論述，所標榜的菁英口味、知識份子影像美學契合，故八〇年代女性小說受到傳播媒體的大量關注，並且有多部小說文本改編成為新電影文本。但另一方面由於文化場域的商品化、大眾消費的暢銷機制，女性小說文本往往被簡化為由女性角色所塑造的「情愛故事」，在影像媒介及大眾文化大量地剝削利用女性的形象。女性意識的訴求與商品化之後女性形象之間的對應關係，這是在八〇年代文化場域裏相當值得深思與玩味的現象。

---

❶ 邱貴芬認為戰後臺灣女性小說創作十分豐沛，然而卻無法進入臺灣文學史的論述裏，形成臺灣女性創作在臺灣文學史上有顯著不對稱的地位。請參照邱貴芬：〈臺灣（女性）小說史學方法初探〉，《後殖民及其外》（臺北：麥田出版社，2003 年），頁 30。

# 三、《油麻菜籽》的女性／臺灣現實生存空間

　　女性作家軟調抒情的文風與陰柔婉約氣質總被直接或間接串連，使得閨秀作家隱然被貼上保守中產階級品味的標籤。**⑫**然而此種所謂「閨閣文類」在八○年代產生更多元的書寫傾向，由於傳播媒體介入市場機制的力量漸漸強大，遂逐步將原本主導文化中傳統價值觀予以傾蝕消解，女作家們也在市場機制及文學獎的競逐裏，展露頭角，透過文學獎桂冠光芒，這些女性文本往往受到媒體青睞，得以改編成電影電視。在這批崛起的女作家中，廖輝英的作品展現對於女性的生存處境，愛恨情仇，婚戀關係寫實細膩的描繪，並與八○年代的社會脈絡緊密扣連。她的作品指出女性不僅身受傳統價值觀的壓迫，同時也受到社會結構，經濟結構的束縛。廖輝英在一九八二年以《油麻菜籽》奪得《中國時報》第五屆時報文學獎短篇小說首獎，一九八三年由萬仁導演，侯孝賢、廖輝英編劇，改編為同名電影，由萬寶路有限公司出品。這部電影在臺灣新電影中代表著臺灣女性成長敘事，深刻探討臺灣女性受到傳統父權文化的壓抑，以及現代工商社會的衝擊下，女性如何從過去傳統依附角色，轉變成獨立自主的新女性。

　　在《油麻菜籽》中，廖輝英透過「女兒的凝視」來表現了一個傳統母親三十多年的婚姻生活。同時也深刻地揭露母親角色的多面性與複雜性，擺脫傳統母親溫柔敦厚、犧牲奉獻的形象，凝塑出臺

---

**⑫**　參見張誦聖：《文學場域的變遷》（臺北：聯合文學出版社，2001 年），頁 96-97。

灣本土母親的現實形象。再者，母女之間矛盾而愛恨交織的關係，
亦在女兒的敘說口吻及女兒的視角裏，顛覆偉大母親的形象，形塑
出母女兩代不同的價值觀與主體性。在小說文本裏，敘事的視角主
要是女兒阿惠的詮釋，依循著她自幼至長的成長歷程，透過幾個具
體的人生事件來描述父母親的關係，親子之間的關係，以及兄弟姐
妹之間的關係。文本裏的敘事者是位已經長大成熟的女兒，回溯既
往童年時期、青少年時期的成長歷程，母親深受父權思想的禁錮，
而使得女兒童年充滿著挫折與辛苦，但回首前塵往事，女兒是帶著
諒解而寬容的口吻，敘說著父權宗族威權與重男輕女教養下的臺灣
女性童年。

　　小說文本的敘事是屬於線性時間的散文式抒情筆調，以女兒阿
惠成長的歷程為經，而以家庭生活細瑣事件為緯，密密細織成一幅
臺灣女性自童年至成年的剪影。在電影影像的敘事結構裏，大致上
仍依循著線性的時間結構，並且仍以阿惠為敘事視角，但為求影像
及敘事節奏的影視效果，分別在人物造型、情節、場景，予以相當
程度的創造性改編，以場面調度與敘事角色的視線凝視營造出吸引
觀眾目光及閱聽人詮釋的空間。首先是女性勞動場景的介入，揭示
家庭空間中的家務勞動，以及家庭代工的生產，連繫了資本社會底
下勞動階層的經濟體制脈絡。有別於以往文藝片所呈現的整潔光亮
的客廳，在《油麻菜籽》的第一幕是母親靠著一臺小紡織機，正在
從事家庭代工，往後還有許多片斷詮釋母親在廚房烹飪，女兒忙於
打掃，照顧弟妹等等的瑣碎而繁重的家庭工作。鏡頭聚焦於母親與
女兒的勞務生產，召喚出集體觀眾記憶，那個「客廳即工廠」的年
代，則是臺灣經濟飛騰背後數百萬勞工家庭的成長經驗，而場景的

變動及人物造型的轉換，則呼應著《油麻菜籽》影片所蘊含的龐大企圖心，藉由一位女性成長的故事，將臺灣經濟發生與變化嵌入敘事之中，所以影片的審美意義，可由阿惠形象的創造及場面調度的形塑予以呈顯。❸《油麻菜籽》的電影敘事結構可由下圖解析之：

| 阿惠 | 童年 | 少年 | 青年 | 成年 |
|------|------|------|------|------|
| 飾演的演員 | 李淑禎 | 佩佩　張毓芝 | 蘇明明 | |
| 場　景 | 日式房子 | 違章小矮房 | 公寓 | 大樓華廈 |
| 劇情轉折點 | 父親外遇 | | 初戀 | |
| 戲劇的衝突 | 母親剪破父親西裝 | 母親剪女兒頭髮 | 母親剪斷花 | |

　　電影通過母親三次剪刀的戲劇衝突，以及兩個劇情轉折點（父親外遇，初戀），形成三幕式通俗劇的劇情結構。影像的場景，由鄉村而城市，由臺北貧民區到中產階級公寓，結合著阿惠從童年到成年的歷程，正反映臺灣工業化變遷的腳步。阿惠童年時期外公所給的日式房子是寬闊明亮，屋外即是隨風搖曳的山芒與綿延的田野，片頭的幾個鏡頭先是以遠景拍攝暮色中的日式房子，畫外音是童稚

---

❸ 場面調度（mise-en-scéne）一詞借自劇場，原意是「舞臺上的佈置」，在劇場裏泛指在固定舞臺上一切視覺元素的安排。電影的場面調度觀念較為複雜，混合劇場和平面藝術的視覺傳統。在拍攝過程中，電影導演也是將人與物依三度空間觀念安排，但經過攝影機後，即將實物轉換成二度空間。由此，電影的場面調度在形式與形狀上，有如繪畫藝術一樣，是在景框（frame）中的平面影像。一般來說，寫實主義者傾向視覺化的戲劇表達：如劇情、角色和戲劇連戲觀念。表現主義者則傾向繪畫性，視覺豐富，形式複雜，影像不只由敘事來主導。參見 Louis D. Giannetti 著，焦雄屏譯：《認識電影》（臺北：遠流出版事業公司，1991 年），頁 60。

的童謠遊戲聲，接著鏡頭切到屋內以中景略帶俯角的鏡頭拍攝兩個稚子，母親正以紡織機抽繹出毛線，伴隨著機杼聲，鏡頭由母親的視點與兩個稚兒的純真遊戲互相切換，背景音樂則由片頭音樂延續著，是由李宗盛作曲的主題曲，以純粹旋律鋼琴伴奏引領出家庭通俗劇裏，流露母親關愛及家庭溫馨恬適的氣氛。

童年時期，女兒阿惠在家庭空間中時常在家務勞動，對比於兒子阿雄則是放任地與鄰家小孩玩耍，電影強化家庭分工與性別角色的差異相當明顯，阿惠跟隨著母親，以母親為角色楷模榜樣，學習家務，照顧弟妹，所以童年的影像裏，阿惠不是彎著腰在擦拭地板，就是背著小弟弟，善盡姐姐的職責，女性在家庭空間裏是無時無刻都在勞動當中；而哥哥阿雄卻是在田野玩騎馬打仗，或者與爸爸一起出去玩，並且內化父權的價值觀。此段影像是呈現在廖輝英的文本敘述裏，所描繪阿惠與阿雄不同的童年際遇：

> 其實我（阿惠）心理是很羨慕大哥的。我想哥哥的童年一定比我快樂，最起碼他能成天在外呼朋引伴，玩遍各種遊戲；……爸媽吵架的時候，他（哥哥阿雄）不是在外面野，就是睡沈了吵不醒。而我總是膽子小，既不能丟下媽媽和大弟，又不能和村裏那許多孩子一樣，果園稻田那樣肆無忌憚的鬼混。
>
> 哥哥好像也不怕爸爸，說真的，有時我覺得他是爸爸那一國的，爸爸回來時，經常給他帶《東方少年》和《學友》，因為可以出借這些書，他在村裏變成人人巴結的孩子王。有一回，媽媽打他，他哭著說：「好！你打我，我叫爸爸揍

　　你。」媽聽了，更發狠的揍他，邊氣喘吁吁的罵個不停：
「你這不孝的天壽子！我十個月懷胎生你，你居然要叫你那
沒見笑的老爸來打我，我先打死你！我先打死你！」打著打
著，媽媽竟大聲哭了起來。❹

　　這段小說的敘事，轉化為電影的橋段時，是阿雄偷拔鄰居未成
熟的水果，媽媽為了教訓他，所以以籐條打他，鏡頭以中景拍攝母
親抓著小孩的手，使勁地鞭打著小孩的身體，待小孩冒出「你打
我，我叫爸爸揍你！」的話時，母親更使勁的抽打著，一邊叫罵咆
罵著，終至嚎啕大哭。母親的痛心顯示出下一代的兒女又再度複製
父權的壓迫，兒子能意識到自己身為男性的權力，並請出父親的律
法來壓制母親。另外電影的橋段裏又增添父親每天騎著腳踏車載著
兒子阿雄去上學，女兒阿惠則是自行步行到學校；父親常帶著兒子
去市鎮玩，有一次兒子帶著不認識的阿姨所贈送的塑膠劍，被母親
所識破，自此之後，母親得知父親有外遇。這幾個橋段都在鋪敘著
性別角色分工的不同，兒子與女兒就如同父親與母親似乎是切割在
不同的國度裏，母親訓練著女兒家務及理家的本領，而兒子則跟隨
著父親，學習著父權的價值觀及行為，童年時，女兒與兒子就承受
著不同的角色期待與性別職能。

　　由於父親的外遇，再加上外公過世，阿惠青少年時期舉家北
遷，由鄉村進入都市，成為都會邊緣討生活的勞工家庭。電影的鏡
頭裏，先以大遠景俯瞰大片的違章建築（此是十四號公園預定地，原在

---

❹　廖輝英：《油麻菜籽》（臺北：皇冠文化出版公司，1983 年），頁 15。

中山北路晶華酒店後，現已拆除），而阿惠全家則生活在其中的一間違章小矮房子裏，屋內的光線是晦暗的，破舊的飯桌兼工作桌，母親和阿惠在房子裏操勞作手工，父親和哥哥則在二樓，父親有時利用工作餘暇在畫畫，順便監督兒子阿雄的功課，所以這個場景裏，我們很清楚地看到母女兩人在家庭中持續地以家庭代工貼補家用，而父親和哥哥則在另一個空間中，哥哥要專心讀書考試求取功名。至於阿惠的升學之路，鏡頭 take 在阿惠的臉上，光線是沈暗的，她要上二樓喚醒沈睡的哥哥起床讀書，畫外音則傳來父母的商量聲音：「沒有錢讓阿惠讀書，讓阿惠去做女工好了。」在家庭經濟資源有限的情況下，只能全力栽培兒子，以傳宗接代，養兒防老，女兒將來是婆家的財產，不須刻意地栽培，甚至在女兒求取成就及自我實現時，往往招致的是周遭貶抑的負面聲音。如阿惠有一次美術比賽得了第一名，拿到家庭所買不起的水彩獎品，母親的回應卻是：

> 妳以為那是什麼好歹事？像你那沒出脫的老爸，畫，畫畫畫出了金銀財寶嗎？以後妳趁早給我放了這破格的東西！**⓯**

在影像上則是阿惠志得意滿地拿著水彩獎品，站在母親面前，此時鏡頭視角是略為低矮的中景，蹲踞在地上的母親正操持著家務，對著阿惠破口大罵，而阿惠則神情黯然，鏡頭較低角度的拍攝，人物面對面一站一蹲的場面調度，以及灰撲撲的影像色調都顯示出阿惠與母親在性別觀念上的相左。

---

**⓯**　同前註，頁 30。

在阿惠考上第一志願之後，父親到菲律賓工作，家境漸漸獲得改善，電影場景由違章建築到公寓房子，到電梯大廈，影片則先由畫外音父親獨白自己所寫的家書，女兒阿惠正在書桌前仔細地閱讀，阿惠身著綠制服黑裙，象徵著臺北第一女子中學，剪著西瓜皮的頭髮，父親勸戒她勿再兼家教，專心讀書，意味著阿惠的品學兼優，乖巧懂事。然後隨著阿惠的居家生活，鏡頭也帶領觀眾瀏覽屋內的陳設，公寓房子的客廳是竹製的籐椅，簡單樸實的家具，但已經擺脫了家徒四壁的窘迫。影像鏡頭在陳述完阿惠的高中時期初戀之後，就以長長的跟拍鏡頭，跟隨女主角阿惠走在路上，阿惠由身著大學服轉變為成熟的裝扮，來作為凝縮情節的過場，畫外音則是阿惠的聲音獨白，簡述這幾年自己的成長與變化。接著場景則切換到阿惠任職的公司，此時阿惠的形象是盤著頭髮，身著上班套裝，透顯著成熟幹練的女強人形象，反觀在家庭裏的母親，其形象則是燙著媽媽爆炸頭的捲髮，身著睡衣，正在家裏敷臉，父親則閒賦在家看報紙，鏡頭由家裏的客廳酒櫃裏的國外舶來品慢慢地橫搖至電視，沙發，潔淨明亮的居家空間，指涉著這幾年家庭經濟的好轉，也呼應小說文本裏，所描述的：

> 那些年，一反過去的坎坷，顯得平順而飛快。遠在國外的父親，自己留有一份足供他很愜意的再過起單身生活的費用。隔著山山水水，過往尖銳的一切似乎都和緩了。每週透過他寄回的那些關懷和眷戀的字眼，他居然細心的關照到家裏的每一個人。偶然，他迢迢託人從千里外，指名帶給我們一些不十分適切的東西⋯⋯

　　然我們也有了能買些並不是必須的東西的餘錢了。她（母親）也不必再為那些瑣瑣碎碎的殘酷生計去擠破頭了。**⑯**

　　除了突顯女性意識與成長經驗之外，影片刻意在空間上的營造，從日式的房子，充滿鄉間風情，到離開鄉村遷徙到都會，但住在大都會邊緣的違章建築內，最後因為經濟的改善而住在臺北的電梯華廈。因此，在阿惠從兒童而少女，由少女到成年的每個轉折中，情節的鋪陳緊扣著臺灣經濟的發展，從前現代到現代，從鄉村到都會，從農村產業到工商業社會。而影片亦著意刻劃女性意識在臺灣社會發展的特殊性，父親雖會對母親展現父權壓制，但對於女兒卻是透過血緣宗族的認同，而支持女兒的成長。在心靈空間上，電影敘事透露出阿惠的懼母和戀父，聯考獲勝時母親的奚落（豬不肥，肥到狗去），對比於父親給予由衷的支持；珍藏情書和初次幽會的緊張和憧憬，卻被母親硬生生打斷的初戀，父親在家庭空間裏的缺失和在女兒心靈空間中的存在（父親從菲律賓來信成為阿惠的精神支柱），中學時代戀人的失而復得和婚姻自主的堅定不移，貫串著女性心理在曲折中成熟的軌跡。在小說文本強調著女性主體性及自覺意識的開啟，影片文本除了以母親及阿惠的人物造型來描繪兩個女性身處不同時代，但在影片中，我們更感受到編導的強烈企圖，以各個不同的場景來塑造一個臺灣家庭跟隨臺灣經濟變遷的歷史，以各個不同時期的家庭場景，具體而微地隱喻臺灣經濟資本的起飛與擴張。

---

**⑯**　同前註，頁 36。

## 《油麻菜籽》的空間場景

童年時光：日式榻榻米屋。

國小時光：臺北邊緣違章建築。

青少年時期：公寓房子。

成年時期：電梯華廈。

\* 取材《油麻菜籽》，萬寶路有限公司出品，1984。

　　在小說中，母親的言行是由女兒阿惠聲音視角所描繪出來，經由女兒聲音複述母親的話語，然後再加以詮釋，母親並未自己發聲，女兒詮釋之後的代言觀點，突顯了女兒所關注的性別不平權的視角。然而在電影《油》片，母親皆是由陳秋燕飾演，女兒則從小至大分別由四個不同的女演員及童星所主演，母親有了自己的身影及聲音，不再有代言人，母親在此整個生命歷程反而有了一致的連貫性，其性格的轉變也使得母親的主體性得以確立，《油麻菜籽》影像的特殊之處，在於塑造一個備受父權壓抑，卻又在家庭場域內複製父權的臺灣母親形象。在影像空間的編導方面，母親翁秀琴的

強烈情感藉由三把剪刀的衝突性戲劇情節突顯出來。這三把剪刀極
具象徵意味，剪刀所具有的破壞力與創造力，正隱喻著解構父權的
宰制支配，與創造新生的女性主體，同時也象徵剪斷女兒與父母之
間的臍帶。女兒的生命由四個不同演員所切割，其成長的斷裂，反
而使女兒的主體性只能獲得切片式的窺探。影像亦從一個家庭的變
遷入手，細緻地描寫臺灣兩代婦女的命運，透視轉型期社會中女性
意識的甦醒。

## 《油麻菜籽》母親的三把剪刀

剪破丈夫的西裝
象徵夫妻婚姻關係的斷裂

剪斷女兒的頭髮
象徵女兒戀情的斷裂

剪斷花朵
象徵母女之間關係的斷裂

\* 取材《油麻菜籽》，萬寶路有限公司出品，1984。

經歷過婚姻的風暴，秀琴認為結婚不一定能帶來幸福，但對已獨立自主的女兒阿惠而言，她已斷然拒絕再成為父權下犧牲自我的客體，片尾身穿白紗的阿惠，與母親相擁修復兩人的關係，同時也強調自主地選擇婚姻，仍能飛向幸福的天空，如同電影片尾主題曲所闡釋的：「誰說我的命運好像那油麻菜，只是你不知將它往哪裏栽；就算我的命運好像那油麻菜，但是我知道了怎樣去愛，……經過了那些無奈和期待，我好高興有了自己的將來。」❶⑦《油麻菜籽》一片的場景營造將臺灣社會變遷與臺灣女性成長敘事緊密扣連，並以三把剪刀的空間場景，具象地塑造一位臺灣母親所隱藏的矛盾衝突，負面情緒，以及對父權觀念的內化複製。影片敘事的視角，不僅在傳達女性自主意識的展現，而是以兩代女性典型，闡述對於傳統／現代、女性主體／臺灣經濟成長之間的互文轉喻。

## 四、《霞飛之家》影像改編之家國想像

《我這樣過了一生》改編自蕭颯一九八〇年（民國六十九年度）得到聯合報中篇小說獎的《霞飛之家》。❶⑧蕭颯擅長用簡潔的文筆呈現臺灣女性面對情感及家庭的歷程；在臺灣電影中描述女性情感的文藝片相當多，以母女兩代的情感世界作為敘事主軸的，在新電影中便有萬仁的《油麻菜籽》，《油》探討了兩代女性對感情的態度。小說《霞飛之家》的結構也是如此；前半段寫桂美，後半段寫

---

❶⑦ 《油麻菜籽》電影主題曲，作詞、作曲：李宗盛，演唱：蔡琴。
❶⑧ 蕭颯：《霞飛之家》（臺北：聯經出版公司，1981 年）。

桂美的繼女正芳。小說文本第一部份以桂美嫁作人婦之後，如何面對嗜賭的丈夫，經歷一番拚搏奮鬥，終於拉拔五個小孩成長，並開創自己的餐飲店《霞飛之家》。第二部份則以正芳為敘事視角，面對繼母桂美衰老的心情，自己面對追求者時的感情態度，以及如何處理餐廳「霞飛之家」為敘事鋪陳的主題。轉變成影像的《我這樣過了一生》亦是大致可分為二個大段落，前半部以桂美為主，後半部以正芳為主，但是正芳的心情，心緒的轉折，以及面對情感的問題跟小說版本有相當大的出入，並且正芳的角色在電影中作了很大的濃縮。

　　在小說的部份，是以母女兩代對於情感處理的態度作為敘事的主軸，並以桂美的傳統隱忍包容，無怨無悔地奉獻付出，一再原諒丈夫的嗜賭，依附於家庭及父權制度下，含辛茹苦地度過一生，最後因過勞得到肝癌過世。相反地，小說第二部的女主角，正芳則能夠理智地處理感情問題，展現新女性自主獨立的形象，不願依附在婚姻制度及父權的掌控之下，堅定而有自信地承擔「霞飛之家」的經營事業，並自願收養哥哥的小孩湯米，做個堅強獨立的單親媽媽。電影則完全以桂美為主角，二次重要的衝突作為戲劇的轉折點，一次是桂美為了先生嗜賭，憤而拿刀子想要同歸於盡，卻導致羊水破裂，緊急生產，另一次則是桂美因為先生外遇，整夜未歸，獨自面對遭逢颱風肆虐過後的家園，憤而以掃帚打破窗玻璃，此二次劇情轉折點形構成電影三幕式通俗劇結構，有別於小說桂美、正芳的二元結構。電影的片名也由原先小說強調《霞飛之家》的外省女性自主獨立，變成象徵母親含辛茹苦的《我這樣過了一生》。

　　改編成電影之後的《我》片，對小說的敘事結構作大幅度的改變，女性身體的勞動記憶與臺灣經濟的成長則成為互相引喻的象徵符碼，並且以影像上女主角的造型作為象徵性的指涉意涵與商業賣點。鏡頭一開始是在一個幽暗狹小的廚房，桂美瘦削的身形與中長的頭髮，在悶熱逼仄的空間裏，穿梭忙碌著，畫外音則是幽遠的唱機傳來京戲聲，傳遞出外省家庭的氛圍。短暫而靦腆的相親之後，桂美嫁給侯永年，此時桂美的形象則是溫柔飽滿的妊娠婦女，宜室宜家的操持家務並關照前妻的三個小孩，由於丈夫的嗜賭，導致家庭經濟的困窘，桂美與家裏兩個較年長的小孩奮力地作家庭代工。電影鏡頭拍攝家庭內黯沈的色調，在昏濁的燈光下，一角錢一角錢地營聚著，勉力撐持著家庭生計。接著桂美與侯永年兩人到日本幫傭，桂美則是一襲工作服，圍裙，鏡頭時常是俯視著她，而她的身影則是全身幾乎俯貼在地上，使勁而勤奮地刷地，操勞著家務性工作，或者是有關餐飲的工作。桂美一直抱持著一個心願，要在自己的土地上，開一家屬於自己的店，不再寄人籬下，全家能夠團聚，所以結束在日本的勞力輸出，回到臺灣之後，她經營起自己的店面「霞飛之家」，此時她的身體變得豐腴渾圓，髮型則是典型捲捲的媽媽頭，家庭的經濟成長，隱喻著臺灣的經濟起飛，促使臺灣得以自主茁壯，而經濟的卓越，是透過母體的孕育成長，女性的勞動生產力化為血汗滋養了臺灣這塊土地。以女體來表達女性的犧牲奉獻、刻苦耐勞，恰如以女體暗喻國體，女體的豐饒如同國體經濟的富裕神話。如同沈曉茵所言：她的圓胖身形已在影像上形成一種奇觀，完全被化約為一個孕育生產的子宮，既孕育著生命、萬物、社

會，同時也護佑著小孩，家庭，甚至社會的成長。❶

颱風夜全家依靠在母親身上，父親是缺席的，強化女性與臺灣母土堅忍孕育的喻意。

＊ 取材自《我這樣過了一生》，中影，1985。

　　由《霞飛之家》到《我這樣過了一生》，可知原先小說的主題隱含著大陸來臺的外省人色彩，在蕭颯的小說敘事裏，「霞飛之家」這個桂美所經營的餐廳，是相當代表外省社群的象徵，對於顛沛流離半輩子的外省群落而言，擁有一方可安身立命之所，不再飄零遊走是一種奢侈的企盼，而這家店「霞飛之家」本身就帶有明顯地懷舊色彩、外省色彩，滿足著異鄉遊子的鄉愁：

---

❶　參見沈曉茵：〈胴體與鋼筆的爭戰——楊惠姍、張毅、蕭颯的文化現象〉，《中外文學》，第 26 卷第 2 期（1997 年 7 月），頁 98-114。

> 她（桂美）在老家鄉下時，聽說有個親戚住在上海城裏霞飛路，於是小時候對上海的豪華印象，也就只有霞飛這二字，於是她要她的小飯館叫「霞飛之家」。❷⓿

> 自動門進去，地毯般紅，金粉飾壁。桌椅是實心的木頭外貼柚片，感覺十分重實，再鋪上淡褐色粗麻桌巾，到了黃昏，玫瑰花換成蠟燭盞，整齊排列的刀叉銀光閃爍，加上肥墩富態的老闆娘坐櫃臺邊一口上海鄉音，使人不由得聯想起老式上海西餐廳的俗麗卻又故作高雅的派頭。「霞飛之家」賣的就是這份聯想。❷❶

　　一九四九年，國共的戰爭迫使國民黨退守臺灣，當時的統治者帶來近百萬的流亡軍民，桂美與侯永年也是跟隨著國民黨來到臺灣。當桂美要在臺北開餐館時，她展現對大陸鄉土、現代化都會的想像。自己擁有餐館，不再為外國人打工、不再寄人籬下，這是自我主體性的開展。這個主體性更具體展露在她為這個餐館「命名」時，她對「遙遠的歷史中國」的回憶與想像，此即趙彥寧所謂流亡主體對中國之「慾望觀想」，此經由這觀想過程，對於家鄉文化凝視、認知、期望，用以建構自我主體認同與主體自我再現。流亡主體「是由鏡像的投射中認知自己，在民族國家意識型態下鏡子將影像投向一個遙遠的歷史中國。」透過此種象徵認同來尋求「較親密

---

❷⓿　《霞飛之家》，頁 53。
❷❶　同前註，頁 58。

地結合領袖、正統歷史、與家鄉（與「中原」）的途徑。」❷這份文化想像是相當有趣而貼近兩岸近代歷史變遷，出身於鄉下的桂美，嚮往當時十里洋場的大都會——上海，其觀想聚焦在上海繁華的情景。她對自己餐館的想像是在繁華的都會裏，一個現代化、西化的西式餐廳，此切合當時臺灣已經從鄉土前工業的社會正慢慢轉型為工商業繁榮的消費社會。而且，她在外國

經歷離鄉背景的打工生涯，桂美終於擁有自己的一個小餐館。

\* 取材自《我這樣過了一生》，中影，1985。

一心一念想回去的是臺灣鄉土，她雖然想複製對上海繁華的文化想像，但是她了解這是個商品上行銷的「氛圍聯想」，與原先的懷鄉情緒想要再返歸的認同是不同的。這可說明外省流亡女性立基於現實上，帶著對於大陸原鄉的記憶來到臺灣，在這裏展開新的生活經驗、鋪衍新的生命故事，於是新的認同也被建構出來。

---

❷　趙彥寧：〈國族想像的權力邏輯——試論五〇年代流亡主體、公領域、與現代性之間的可能關係〉，收於氏著，《戴著草帽到處旅行》（臺北：巨流圖書公司，2001年），頁151-202。

　　但是這份上海懷鄉式的聯想，轉換到電影影像上，則伴隨著臺灣經濟成長的模式而有所轉變。影像上二個「霞飛之家」的場景，一個是剛開店時的家庭式的簡便小館，家裏的客廳就是餐廳，就是營生的所在，這個在臺灣大多數小型家庭式的小館子隨處可見，在電影中這個家庭小館，簡單的塑膠墊餐桌椅，賣著中式簡餐，配上一杯紅茶。第二個「霞飛之家」則是在十年之後，擴充原本的小館子，變成有著高雅情調的西餐廳，播放著古典音樂，販賣西式套餐，在這兩個場景裏，並沒有與上海能夠連繫的象徵符碼，影像文本裏桂美及侯永年則是標準的國語發音，也沒有上海鄉音，影像主體的焦點視角由「霞飛之家」轉向女主角桂美。在《我》片，外省人的主體意識及生活氛圍被淡化，主要是以桂美（由楊惠姍飾）堅毅卓絕的一生作為敘事的主幹，以楊惠姍明星的光環，其戲劇主題強調母性形象與大地之母式的身體，以迎合主流意識型態。

### 霞飛之家的場景

|  |  |
| --- | --- |
| 家庭式小館 | 西餐廳情調 |

\* 取材自《我這樣過了一生》，中影公司，1985。

　　《我》整部片子以楊惠姍所扮演的桂美為主，正芳只是最後出來陪襯著病老的桂美。角色編導上，傳統母性形象的桂美取得重要戲份，使得這部影片變成歌頌母愛，符合主流意識型態的電影。這個奉獻犧牲，象徵母性代碼的傳統形象，相較於瓊瑤電影裏現代化、獨立、自力更生的女性，反而顯得相當保守。這個母性的身體象徵著受難的過程、生育的辛勞、包容與愛，經歷臺灣經濟發展中的家庭代工時期、到外國當「外勞」時期、最後終於回到臺灣成為「頭家娘」，擁有自主的一間店。夫婦在國外打工的國家在小說和電影有所不同，這個外國的場景原先在小說裏是放在美國，但是在電影開拍之後則變成日本，夫妻在日本環境下受到僱主的欺侮，被迫到中國餐館非法打工。雖然場景由美國變成日本，主要是節約拍攝經費的考量，但是這個場景的改變，其實象徵著來臺的外省人對日本一種複雜的國仇家恨，故當男主角得知要去日本打工當外勞時，不禁脫口而出，自己的家鄉對日抗戰的歷史傷痕，對要去日本做事，內心充滿不堪與矛盾。但桂美說服先生，忍辱負重，故這個母性身體不僅是下一代的子女生育，也象徵臺灣經濟成長的家國寓言體。

　　在原先小說《霞飛之家》裏，桂美與正芳的篇幅是等量齊觀，蕭颯想要以桂美和正芳來作為傳統女性／現代新女性兩者的對比，來突顯傳統／現代兩代女性價值觀上的衝突、異同。雖然《我》片被歸類為新電影，但是其敘事結構，明星角色，意識型態，以及改編刪節上，皆類同通俗商業影片。《我》片以形塑桂美這個角色來貫穿整部片子，讓明星得到最大的曝光率，以符合商業市場運作機制，而女主角的肢體表演正符合觀眾所需求的「奇觀式」、「大地之母」的窺奇心理。正芳的故事被刪便能加重楊惠姍的戲份，此種

刪節也牽涉到電影真正在戲院上映時,其片長的限制。❷雖然正芳的戲份遭到刪節濃縮,但在病老的桂美身邊,正芳扮演著一個母女傳承的重要角色,在陪伴年老桂美拜訪親友時,桂美得知昔日大陸初戀情人的家人正等待在香港,希望有人能接濟他們到臺灣,桂美將這個最後的遺願及餐館「霞飛之家」,在影片的最末,病房的場景,託付給正芳,傳遞母女之間的連繫,同時也將兩岸三地的大歷史敘事融入了電影敘事的場景。

從小說上的《霞飛之家》到影像上的《我這樣過了一生》,由於考慮到商業市場的運作,再加上編導企圖將桂美的生命歷程與臺灣經濟發展的歷程連結,遂呈現主要以桂美為主軸的生命故事,以承載各種編導想要投射的主觀意義,將桂美的母性渾圓身體連結生育、成長的主題,連結臺灣社會的成長,甚至以桂美來連繫兩岸三地親情人倫的包容、涵攝,因此而成就了桂美這個在臺灣電影裏多重豐富意義的母性符碼。

## 五、結論

本章研究對象主要以八○年代女性作家:蕭颯、廖輝英的小說文本改編成電影為主,探析深具女性意識的小說文本,在男性導演

---

❷ 《我》片拍攝過程,中影曾向張毅發出最後通牒,警告他不得繼續超出預算,後製作期間,張毅又被通告片子不得太長,必須剪輯在兩小時之內,以便利於戲院的放映。參考小野:《一個運動的開始》(臺北:時報文化出版公司,1986 年),頁 225-228。

的凝視與詮釋之下，其女性議題及女性書寫特質，是更為彰顯、飽滿，或者是被消弱、削滅。男性導演的詮釋又與臺灣社會文化產生何種互文現象？再者，本章考察臺灣電影／文學互文現象、女性小說文本改編成電影之後如何處理女性形象、女性身體等等議題。經由上述篇幅探討，新電影導演面對八○年代女性文本，一方面試圖表達原著女性主體意識，並刻意地避免物化女性，希冀展現有別於好萊塢通俗電影中女性性感尤物的影像，或者言情電影中的俊男美女形象。在新電影導演鏡頭下，臺灣女性與母土形象是縮合在一起，《油麻菜籽》、《我這樣過了一生》中女性堅毅生存與家國成長歷史形成互喻象徵符碼，透過場景變化，人物塑形強調臺灣經濟快速成長，社會面貌的種種變遷，此種影像敘事將新女性自主的意涵擴延至家國大敘事，並延續鄉土文學所關懷的議題。在男性導演的凝視下，自主女兒的聲音往往被強大的母親（鄉土）敘事所壓抑，女性書寫中重要的「女性聲音」、「女性慾望」、「女性意識」是被削減，而改編成臺灣鄉土經驗中強悍求生存的母親，或中國傳統符碼裏包容堅忍的母體。

# 第四章　母性鄉音與客家影像敘事

## ──臺灣電影中的客家族群與文化意象

## 一、前言

　　臺灣電影長久以來受到整體政治環境以及流行文化所牽引，臺灣電影的敘事內容、美學形式與產製環境在國民政府接收臺灣之後，受到國語政策推行及官方藝文政策的主導，自一九五〇年代以來反共政宣為主軸，推出許多大型製作的反共影片及抗日影片，一九六〇年代李行導演等人則提倡健康寫實，開啟鄉土意象的視角，但其對鄉土的詮釋大多以中華文化論述視角予以詮釋。在大中華的論述與一九七〇年代鄉土文學風潮所帶起的新電影，臺灣電影的論述多著重在七〇、八〇年代之後臺灣所建構的鄉土認同與寫實視角。歷來在臺灣電影研究上，多注重臺灣新電影裏長鏡頭的電影美學，或者是臺灣新電影的導演個人風格，對於臺灣電影史料的論述多著重在臺語片的分析與整理，甚少從客家文化的視角切入，探討客家族群與影像傳播之間的關係，本章試圖爬梳臺灣電影的影像裏對於客家族群的形象，以及客家族群播遷的記憶。

　　本章試圖要從客家文化視角去檢視臺灣電影，其中可能要面臨

的問題是：是否有所謂的「客家電影」？「客家電影」又該如何定義？從臺灣社會對於客家族群的界定，從官方政策、高等教育建置、大眾媒體機構等面向來看，臺灣社會所認定的「客家社群」，若非「文化客家」（cultural Hakka），便是「語言客家」（linguistic Hakka）。「文化客家」者，將客家生活形態視為人類文化學的研究標的，蒐羅、分析、研究客家社群的飲食、衣著、建築、藝術等文化內容；「語言客家」者，以血統上是客家人，並且母語是客家語言者，近年來，則以「客語」作為劃分社群界線的主要依據，並以客語教學為擴大客語社群的教育策略。若以「語言客家」作為客家影像的認定標準，那麼自一九五〇年代至二千年（1950-2000）臺灣戰後所出現的客語電影只有二部，一部是在一九七三年劉師坊所執導的《茶山情歌》，另一部是在一九九三年由周晏子所執導的《青春無悔》，近年來在客委會的推動下，又有二〇〇七年《插天山之歌》及二〇〇八年《一八九五》，其餘在劇情片裏只有零星出現客語片段，如在侯孝賢導演的《童年往事》。另一方面若我們以「文化客家」作為一個閱讀觀看的視角，試圖檢閱歷來的臺灣電影（以劇情片為主）是否含蘊客家元素？則我們會發覺到有些電影片段述說客家族群的歷史記憶，生活空間，文化內涵，但是甚少有學者從客家觀點切入作探討。相較於臺灣電影研究裏對於臺語片的重視，❶客語片、或者客家族群在電影中的呈現，無疑地在電影論述

---

❶ 關於臺灣臺語片的文化論述請參閱：黃仁著：《悲情臺語片》（臺北：萬象圖書公司，1994 年），本書論及臺語片類型：「臺語片中的文學作品」、「取材社會新聞的刑案片」、「戲曲電影篇」、「民間故事篇」等

中呈現弱勢的情況。本文則嘗試從臺灣電影裏連結客家族群的影像再現，以及其客家族群的身份認同與文化意象。

## 二、臺灣電影中的客家意象

　　臺灣在二〇〇四年與二〇〇五年由桃園縣文化局委託「桃園縣社區營造協會」舉辦「客家影展」，先後放映十二部臺灣電影，從一九七三年《茶山情歌》到二〇〇二年張作驥導演的《美麗時光》，主辦單位從「文化客家」的觀點出發，選擇十二部或有客語發音、客家族群呈現，或者客家庄影像，以影片內蘊有客家文化意涵者選入於此「客家影展」中。❷茲將這十二部電影以及二〇〇七、二〇〇八兩部客家電影，羅列如下：

### 客家影片（劇情片）

| 片名 | 出品時間 | 導演 | 語言 | 客家族群敘事與客家文化意象 |
|---|---|---|---|---|
| 茶山情歌 | 1973 | 劉師坊 | 客 | 山歌音樂影片 |
| 小城故事 | 1979 | 李行 | 國 | 場景設定在苗栗三義木雕產業，敘述一位受刑人與啞女的愛情故事，有客家大戲的片段 |

---

等，以類型作為臺語片文化意象的劃分。另一位學者廖金鳳所著：《消逝的影像——臺語片的電影再現與文化認同》（臺北：遠流出版事業公司，2001 年）則以文化符碼及再現體系作為論述焦點，對於本土電影文化的符碼化及知識體系作論述上的辯證。

❷　請參考桃園縣文化局的網頁：http://www.tyccc.gov.tw/news/news_content.asp?NKey=718。

| 原鄉人 | 1980 | 李行 | 國 | 客籍作家鍾理和的傳記敘事 |
|---|---|---|---|---|
| 源 | 1980 | 陳耀圻 | 國 | 清朝時期廣東地區嘉應州客家移民到臺灣，並在苗栗地區開採石油的拓荒敘事。有客籍婦女染藍布衫的片段。客家族群與原住民族群爭執石油開採權衝突爭執的場景。英商提供技術開採石油，洋人居住在客家聚落內亦引起華洋衝突。 |
| 大湖英烈 | 1981 | 張佩成 | 國 | 客籍抗日英雄羅福星的傳記敘事，對於日治當時閩客抗日的事蹟多有著墨。 |
| 在那河畔青草青 | 1982 | 侯孝賢 | 國 | 影像敘述一位臺北來的代課老師與小鎮女老師的愛情，影像中有客家聚落的鄉土呈現及對現代化生活的反思。 |
| 冬冬的假期 | 1984 | 侯孝賢 | 國,臺 | 小男孩冬冬在暑假時回到苗栗銅鑼的一段經歷，有客家聚落及客家日常生活場景的呈現。 |
| 童年往事 | 1985 | 侯孝賢 | 國,客,臺 | 以客家少年阿哈咕成長作為敘事主軸，呈現外省客家人在國共戰爭後移居到臺灣，上一代懷鄉反共，下一代落地生根的敘事。 |
| 魯冰花 | 1989 | 楊立國 | 國,臺 | 根據客籍作家鍾肇政原著改編。 |
| 青春無悔 | 1993 | 周晏子 | 國,客,臺 | 影片敘述一位美濃客家青年愛上家鄉女工的愛情敘事。全片主要以客語發音，場景設定在美濃，呈現多個菸田空間。 |
| 好男好女 | 1995 | 侯孝賢 | 國,客,臺,粵,日 | 以客家青年鍾浩東受到白色恐怖迫害為敘事主軸，以後設手法呈現歷史與現實交錯。 |
| 美麗時光 | 2002 | 張作驥 | 國,客,臺 | 客家青年小偉與朋友阿傑面對都會現 |

| | | | | 實，混跡幫派街頭，客家人，閩南人，外省人共同蝸居在都會生活空間。 |
|---|---|---|---|---|
| 插天山之歌 | 2007 | 黃玉珊 | 客,國(客語發音) | 改編自鍾肇政《八角塔下》、《插天山之歌》。影片刻劃日治時期客家山區生活。 |
| 一八九五 | 2008 | 洪智育 | 客,國,臺(客語發音) | 改編自李喬劇本《情歸大地》，講述一八九五客家族群抗日故事。以吳湯興、姜紹祖事蹟為主，有苗栗及北埔天水堂等客家場景。 |

　　最後兩部電影《插天山之歌》、《一八九五》，已有相當的客家意識，製作之初也以客家歷史為主要敘事觀點，而且全片大多為客語發音，《插天山之歌》是黃玉珊導演獨立製片，《一八九五》則是由官方行政院客家委員會所出資，這兩部電影即為彰顯客家族群下製作的客家電影，一為獨立製片，另一為官方色彩；一為個人敘事，另一為歷史大敘事，在即將跨入新世紀時，兩部客家電影的對照比較實是一個值得深入探究的課題。本文並非認定其餘十二部電影就是客家電影，因為其中《小城故事》僅有三分鐘客家大戲的片段，而《在那河畔青草青》只片段有客家庄的影像，再如《魯冰花》雖是改編自客籍重要作家鍾肇政的小說，可是整部電影並沒有客家意識或是客家影像再現。不過，我們可以從上述這十二部電影裏看到臺灣影像對於客家族群、客家文化的再現。文化本身並非是有形可看見的，唯有透過再現的過程，文化才得以透過具體的形象顯露出來，而被認知，被建構。客家文化需要經由社群成員，透過行動及文本表述出來，以往在臺灣電影的論述上，缺乏對客家文化視角的關注，另外，影像工作者也甚少從客家意識、文化的角度去

出發。但是在歷來的臺灣電影裏，我們可以窺見七〇年代、八〇年代乃至九〇年代，臺灣電影有些客家族群敘事，及客家文化意象與空間場景被再現出來，成為臺灣劇情片中對於客家文化的詮釋與建構。本章透過昔日臺灣電影對於客家族群及客家文化的呈現，可以了解臺灣電影工業在不同世代，不同的社會文化脈絡裏，影像對於客家傳統、族群形象是如何記憶，如何想像，又是如何建構。這些影片中當然不乏大中華論述，或大中國意識，以及漢族強勢文化凌架於客家意識之上，然而其彌足珍貴之處在於客家族群的歷史敘事，以及二、三十年前臺灣客家庄空間影像記錄。透過對臺灣客家影像再現的探討，上述的十四部電影裏，可以大略分為三個與客家文化再現有關的議題：

㈠客家文學與電影改編：客籍作家作品改編為電影

  1.鍾理和小說《原鄉人》與李行電影《原鄉人》

  2.鍾肇政小說《魯冰花》與楊立國電影《魯冰花》

  3.吳錦發小說《秋菊》與周晏子電影《青春無悔》

  4.鍾肇政小說《插天山之歌》、《八角塔下》與黃玉珊電影《插天山之歌》

㈡臺灣電影中的客家族群影像再現與歷史敘事

  1.早期客家族群的播遷與拓荒歷史：陳耀圻導演《源》

  2.日治時期客籍抗日英雄敘事：張佩成導演《大湖英烈》

  3.外省客家族群的敘事：侯孝賢導演《童年往事》、《冬冬的假期》

  4.客家族群五〇年代白色恐怖的歷史敘事：藍博洲《幌馬車之歌》與侯孝賢電影《好男好女》

5.客家族群於一八九五乙未的抗日事蹟：洪智育導演《一八九五》

㈢臺灣電影中的客家文化意象與客家空間影像：以新竹、苗栗、美濃為主。

　　這十四部電影裏，雖然有些電影的敘事角色並非客家族群，但在影像空間的呈現上多以客家庄為主要敘事場景。影像裏客家文化意象呈現出苗栗、新竹、美濃客家的聚落與民居，以及人文特徵、族群互動、變遷與調整的軌跡。現將各部以竹苗為敘事場景，或苗栗客家族群遷移敘事的電影，以表格表列於下：

| 片名 | 出品時間 | 導演 | 語言 | 新竹、苗栗敘事場景 |
|---|---|---|---|---|
| 茶山情歌 | 1973 | 劉師坊 | 客 | 在苗栗客家庄拍攝，由客家著名的山歌演唱家賴碧霞主演，片中演唱多首客家山歌。 |
| 小城故事 | 1979 | 李行 | 國 | 場景設定在苗栗三義木雕產業，有客家大戲的片段 |
| 源 | 1980 | 陳耀圻 | 國 | 清朝時期廣東地區嘉應州客家移民到臺灣，並在苗栗地區後龍溪流域出礦坑地區（石圍牆）開採石油的拓荒敘事。 |
| 大湖英烈 | 1981 | 張佩成 | 國 | 客籍抗日英雄羅福星的傳記敘事，對於日治當時間客抗日的事蹟多有著墨。苗栗火車站及苗栗市街是電影的重要場景。 |
| 在那河畔青草青 | 1982 | 侯孝賢 | 國 | 場景在客家庄內灣，影像中有客家聚落的呈現。 |
| 冬冬的假期 | 1984 | 侯孝賢 | 國,臺 | 影像敘事場景在苗栗銅鑼，有客家聚落及客家日常生活場景的呈現。 |

| 魯冰花 | 1989 | 楊立國 | 國,臺 | 根據客籍作家鍾肇政原著改編。取景在苗栗明德水庫,及新竹關西客家庄,採茶、抓茶蟲為重要場景。 |
| 五月之戀 | 2004 | 徐小明 | 國,臺 | 以苗栗三義桐花場景作為影片重要的意象,貫穿整部影片。以桐花和雪景連結兩岸國族敘事。 |
| 插天山之歌 | 2007 | 黃玉珊 | 客,國 | 以竹苗山區為重要場景。 |
| 一八九五 | 2008 | 洪智育 | 客,國,臺 | 竹苗山區及北埔天水堂,再現客家吳湯興、姜紹祖家族的居住地。及客家的祭拜儀式。 |

　　除了上述表格內電影對於竹苗地區的空間再現,概觀這十四部影片以客籍作家作品改編為電影,以及電影中客家族群影像再現,電影中的客家文化意象為主。而影像取材大多來自文學改編:鍾理和先生在一九五九年所創作的〈原鄉人〉,由李行導演於一九八〇年根據其作品拍攝成《原鄉人》,是一部講述文學家鍾理和的傳記電影。電影中的劇情情節是張永祥根據鍾理和的文集加上日記等資料改編而成,事後鍾肇政先生再根據電影劇本寫成《原鄉人》小說,而在鍾理和先生的小說創作裏亦有一篇作品名為〈原鄉人〉,此電影拍攝之前及之後所輻射出去的相關文本,彼此之間可謂形成互文的文本,形成互相參照指涉的現象。從鍾理和小說到電影《原鄉人》,並參酌鍾肇政《原鄉人》,我們可以再進一步探析臺灣客家人面對大陸原鄉的種種情意結。鍾肇政先生一九六〇年所作〈魯冰花〉透過孩童的眼光所描繪的色彩世界,來挑戰成人的既定觀念,以及當時僵化的美術教育,其所改編成的兒童電影(1989)亦成為深具教育意義的影片。吳錦發是成長於鄉土文學論述,隨著本

土意識萌發而崛起的一代。❸其所創作的《秋菊》（1990）雖以愛情故事為主軸，但在其青春敘事底層，則以野菊形象來比喻客家族群流徙變化的文化認同，其敘事場景由城市到鄉村，其認同的視角從客家到福佬，從本省到外省，可視為客家族群認同的一個縮影。新生代導演周晏子在一九九三年將《秋菊》改編為電影《青春無悔》，拍攝場景選擇小說背景美濃鎮，而且大部份以客語發音，是臺灣電影史上客家影像的重要突破與嘗試。而最近的兩部客家電影則改編兩大德高望重的客籍作家文學作品，《插天山之歌》（2007）是改編自鍾肇政自傳小說《八角塔下》及同名小說《插天山之歌》，影片中有他在日治時期求學的親身經歷，以及抵抗殖民的意識。《一八九五》（2008）則改編自李喬《情歸大地》劇本，由官方支持拍攝，將原先李喬作品中黃賢妹的視角，改為以吳湯興、姜紹祖為主，加上原住民、閩南人共同抵禦日本接收臺灣，營造族群合作抵抗帝國侵略的想像共同體，並嘗試拍攝出客家大敘事的史詩電影。

　　臺灣電影呈現客家母語及客家族群形象，侯孝賢的《童年往事》描述一群外省籍客家人族群認同流動的文化經驗，影像呈現出第一代的國族認同與第二代國族認同之間的變化。《冬冬的假期》則是描繪出客家人的形象與記錄苗栗縣銅鑼的鄉土影像。侯孝賢導演在一九九五年的作品《好男好女》取材自客籍作家藍博洲的《幌馬車之歌》，其文學作品是述說一群在白色恐怖陰影下被遺忘的客

❸　彭瑞金：〈應是屬於荖濃溪的作家──吳錦發〉，《吳錦發集》（臺北：前衛出版社，1991 年），頁 303。

籍青年，從湮滅的歷史裏重新建構被消音被迫害的受難者，侯孝賢的電影重新改編角色，以現代的年輕人與歷史中的青年對話，現實與過去虛實交錯的電影剪接手法，拍攝成《好男好女》。

　　在二〇〇二至二〇〇四年臺灣客家桐花祭的文化活動，在全球化的文化創意產業的影響下，依據桐花所創作的文學意象以及文學作品被轉化為休閒產業的文化資本，林秀姿認為：客家抒情文化地景的塑造是透過文學家，以及文學創作，桐花祭透過客家人的詩文意境，引導遊客參與其中，並形塑出客家文化形象──古樸而有歷史。❹在臺灣客家桐花祭的形塑下，油桐花成為客家地區的文化象徵，而在二〇〇三及二〇〇四年廣告片及旅遊文宣上，更連結文藝創作、客家文化與油桐花盛開美景，因此，油桐花所形構的文學意象與文化意涵成為苗栗地區重要的文化資本。在二〇〇四年由資深電影人焦雄屏所監製，徐小明導演拍攝的《五月之戀》，將苗栗三義地區的油桐花及桐花意象作深一層的詮釋，並透過網路 e 世代的角度，連結傳統京劇文化與現代流行音樂，哈爾濱雪景與苗栗三義的桐花盛開如雪，從文化層面延展大陸與臺灣之間對照，及外省族群親情故事。

　　綜合上述所言，歷來臺灣電影在客家族群上的呈現擺盪在大中國論述、臺灣意識、客家文化之間，往往客家族群的聲音及文化被抑制與壓縮。九〇年代之後客家影像呈現較大的突破，《青春無

---

❹　林秀姿：〈文學作為休閒產業的文化資本：客家桐花祭〉，第四屆臺灣客家文學研討會，2004 年 12 月 14 日，苗栗縣政府主辦，國立聯合大學全球客家研究中心執行。

悔》嘗試以美濃在地化客家意識及客家視角去呈現客家族群在現代生活的處境及認同危機。另外，近年來出現的客家紀錄影像，行政院客家委員會自二○○三年起，每年舉辦客家影像人才培訓，如「客觀」系列紀錄片由二○○三年「客家影像製作人才培訓計畫」結訓學員的影片所組成，積極地塑造客家形象，以影像推廣並凝聚客家文化意識，展現客家社群在影像傳播的投入與努力。試圖以影像紀錄社區發展，族群關係及文化遺產等議題，並促進客家地區文化的發展與保存。由於本章著重以劇情片為探討文本，故紀錄片不列入本文的探討範疇，然而客家紀錄片的發展方興未艾，值得我們持續關注。❺

　　在解嚴前後的這段時期，正值各種文化思潮及新舊意識型態不斷的交鋒辯證，臺灣的文化場域糾葛著複雜的家國認同，以及族群、階級、性別的種種差異，還有現代化生活裏離鄉背景的疏離感，對商品消費的空洞感，交織在八十年代之後的文化語境中。但是此種多元而豐富的當代文化現象，作為學術研究分析的對象時，往往對於福佬族群著墨甚多，但對於客家文化的關照相對不足。從族群或社群的觀點而言，客家文學的研究在近幾年有許多專家學者相繼投入，成果已漸漸豐碩，然而在客家族群於電影影像再現這方面的論著，卻付之闕如，本研究希冀能透過客家文學改編而成的電影，以及臺灣電影當中客家族群影像再現，兩個方向進行研究，以

---

❺　由於本文主要以 1950-2000 年臺灣電影作為主要研究對象，跨入新世紀之後兩部重要的客家電影：《插天山之歌》、《一八九五》未能納入作深入討論，未來可更進一步深究研討。

期能豐富客家文化與影像的研究。本章試圖在七〇年代、八〇年代、九〇年代各擇一部電影作為深入討論的文本，探索臺灣電影如何在不同時代脈絡，對客家影像有不同呈現，時代氛圍及社會環境對於導演、編劇等影像工作者有不同的文化刺激，對於客家文化的詮釋遂產生不同的文化視角。本章的研究視角以影展十四部電影為出發點，聚焦於七〇年代末期的電影《源》，八〇年代臺灣新電影時期的《童年往事》，九〇年代解嚴之後步入多元文化時期的電影《青春無悔》為論證示例，探討臺灣客家影像在不同世代影像創作者如何再現，如何詮釋客家文化意象。

## 三、原鄉意象：陳耀圻《源》

原鄉意象往往包含豐饒的土地意象，而傳統上大地之母的意象，即傳遞出母土與母性、鄉土等意象、意涵的重疊。回鄉象徵回歸安全家庭，回歸母親溫暖懷抱。正如張寧對原鄉的闡釋：

> 原鄉往往是一種被對象慾愚了的複雜的情感意象──它是家、是祖先流動的血脈，是一種根植在每一個「原鄉人」生命中的文化記憶，也許用佛洛伊德的觀點來看是一種回歸母體欲望的象徵。❻

---

❻　張寧：〈尋根一族與原鄉主題的變形──莫言、韓少功、劉恆的小說〉，《中外文學》，第18卷第8期（1990年1月），頁155。

此種追溯本源、回歸鄉土的渴望，透過時空距離在原鄉作品裏的重要性，束縛、壓抑、困苦等負面印象被美化或排拒於書寫之外，而溫馨、美好的一面則成為作家構築原鄉世界的素材，起著撫慰心靈的作用。原鄉作品的書寫是取他鄉的經歷史回看故土的一切，從而用選擇性的符碼構築原鄉的意象。此種選擇性的符碼所建構的鄉土，早已不只是地理上的故鄉，更隱含作者追溯生命本源、尋找生活意義、重建人間倫理的理想。❼

　　「懷鄉」不只是空間上對生存地域的認同，有時更是一種時間上追本溯源的渴望。這種渴望擴大而言，是對家族血緣的追溯、對祖先的懷想。此外，懷鄉常表現為童年鄉土經驗的懷想，對個體生命起源的追尋。陳玉玲〈女性童年的烏托邦〉認為，童年記憶歷經時空距離與反覆書寫，已構成隔絕於成人現實世界的心靈烏托邦。❽隨著歲月流逝與不斷反芻，童年的鄉土遂成為作家內心深處純潔的淨土，而傳統文化價值也成為作者生活觀照的源頭。

　　電影《源》（*The Pioneers*），拍攝於一九八〇年，由王道、徐楓、石雋、關山、張盈真、周丹薇、歸亞蕾等人主演。本片是根據張毅連載於《新生報》的同名小說改編而成的，描寫一百多年前，由大陸渡海來臺的移民，攜手同心、闢疆拓土的血淚故事。《源》本身即有尋根溯源之意，講述先民拓墾彰顯臺灣連結大陸，同為中

❼　王德威：〈原鄉神話的追逐者──沈從文、宋澤萊、莫言、李永平〉，收入《小說中國》（臺北：麥田出版社，1993 年 6 月），頁 249-277。

❽　陳玉玲：〈女性童年的烏托邦〉，《中外文學》，第 25 卷第 4 期（1996年 9 月），頁 104-106。

華民族共同體之意涵，是中影公司第一百部作品，投資最大，耗時最久的鉅片之一。演員王道將戲中男主角演的入木傳神，徐楓更把中國婦女堅貞賢淑的形象表現的栩栩如生。影片的技術和內涵都值得稱道，因而被影評人協會評為年度十大佳片第二名。民國六十八年中影與外國展開合作。陳耀圻以六千萬元鉅資拍攝《源》片，引進日本技術，聘請歐美著名演員約翰菲力普勞等參加。❾當時有幾部電影是以尋根探源的敘事視角呈現。諸如：《唐山過臺灣》、《源》、《香火》、《原鄉人》等片，《源》片及《香火》均在意識型態上肯定臺灣與大陸之血緣關係，同時肯定早期移民之貢獻。❿

　　《源》影片敘事情節按照時間順敘，描述大陸人民橫跨驚險黑水溝移民到臺灣的歷程。清朝有大量的閩粵居民遷徙至臺灣，至乾隆年間，移民人口漸多，因而產生土地資源缺乏與分配不均之問題，在經濟利益及文化衝突下，閩客衝突及械鬥時常發生，據史料記載，在下淡水地區，高達十二次。⓫影片描述客家人來到臺灣，

---

❾　參見臺灣電影資料庫 http://cinema.nccu.edu.tw/cinemaV2/film_show.htm?SID=2795，檢閱日期 2011 年 5 月 2 日。

❿　民國五十至六十年代（1960s-1970s）是政宣電影盛行的年代，所謂「政宣電影」，就是主政者將電影當宣導政策，啟迪民智的工具。根據黃仁的研究，二二八事變後，因為政府極須溝通本省人與外省人之間的感情，強調本省人的祖先都是從大陸移民，因而政府發動各公營片廠，多拍「尋根電影」，於民國六十九年拍攝完成的「源」片，也是在這波政宣電影風潮下所產生的。參見黃仁：《電影與政治宣傳》（臺北：萬象圖書公司，1994 年）。

⓫　參見徐正光編：《臺灣客家族群史——社會篇》（南投：國史館臺灣文獻館，2002 年），頁 15-116。

懷抱著對海上蓬萊仙島的想像與寄望，先在北臺灣登陸，由於平地的土地資源有限，因而前往其他偏遠地區拓荒。在臺灣早期移民史，由於土地的開墾，客家人與閩南人、原住民產生糾紛，在臺灣北、中、南皆有劇烈的衝突。《源》改編自張毅同名小說，描述早期客家先民來臺，前往山區及偏遠地帶墾殖的歷程，以及與閩南人、原住民等族群之間的衝突。此部拓荒敘事以廣東客家人吳琳芳開墾並發現石油作為主要敘事軸線。今筆者檢閱「淡新檔案」，發現此敘事乃來自於歷史史實，根據史料所云：

> 竹南二保芎蕉灣雞壠山腳墾戶吳琳芳戶丁吳永昌為強霸祖業，擁塞泉油，號天給示諭止，以免滋鬧事。昌先祖吳琳芳，咸豐年間給墾，與隘夥邱大滿開闢出磺坑白石下一帶山場，內有天地生成泉油三窟，每日計出泉油六十餘斤。❷

檔案記載吳琳芳的後代吳永昌上書給當時的縣吏，闡明先祖拓墾之辛勤，並得到邱大滿等人的協助，在出磺坑白石下一帶山場，開採出泉油三窟，然近日受到蔡崇光等人糾集洋人黨眾將泉口堵塞，希望上位者能予以協調排解，以免聚眾滋事。此段史事記載成為《源》一片主要的敘事題材，取材於真實人事物，也使電影具備歷

---

❷ 參閱淡新檔案 ntnl-od-th14408-019：「一四四〇八・一九　墾戶吳琳芳戶丁吳永昌為強霸祖業，擁塞泉油號天給示諭止以免滋鬧事（竹南二堡墾戶吳永昌稟委員蔡崇光糾引洋人黨眾塞泉請縣給示諭止）」。成文日期：光緒 7 年 10 月 17 日（1881 年）。

史敘事大片的雄心。主角吳琳芳上山開墾,來到今日苗栗一帶,由於當地原住民常與漢人發生嚴重的衝突,原住民「出草」祭祖靈的文化信仰令漢人膽顫心驚,因此為了與原住民保持友善,透過通譯邱苟的協助,以付墾租的方式,達成與原住民之間的協議。吳琳芳與屯墾居民一同搭建具守備功能的石頭圍牆與柵欄,使得移民於此的客家族群得以安居及進行拓墾,此地也因而得名為「石圍牆」。在影片中所搭建的移民屯墾聚落即名為「石圍牆」,據考證乃為今日苗栗公館石牆村(訪查當地居民仍習慣稱之「石圍牆」)。從此之後,吳琳芳與移居的客家族群在石圍牆的保護下,開發偏遠而貧瘠的土地,男性勤奮農作,女性則嘗試織布藍染的技術。在開發土地的過程裏,吳琳芳發現一種神奇的黑水,一點火即會燃燒,通譯邱苟教導他這種黑水的用途,並告知此為「地油」,「三步之內,一點火苗,它就起火」。吳琳芳上書清朝官吏以進行開採,地方士紳杜老師借閱古籍《天工開物》,再加上西方洋人工程師的技術,成功地鑽取臺灣的第一口油井。《源》一片中發現火油的番界即位於今日苗栗後龍溪流域的「出礦坑」(又名為「出礦坑」)。

《源》片除了尋根敘事作為情節主軸外,對於當時客家人與原住民之間衝突,以及清末進入現代化的進程皆有所觸及,東方傳統與西方現代化之間,漢人與洋人之間的衝突,透過要運用西方技術鑿井的過程,呈現出來。由於土地資源有限,當漢人入侵到原住民的地域時,往往發生劇烈的衝突事件,而原住民以血祭祖靈之「出草行動」,亦令漢人畏懼,不敢越雷池一步。吳琳芳在無意間發現「地油」,即位在番界,當他越過番界採油時,周圍原住民突襲,幸得通譯邱苟的協助,使衝突不致擴大。在清末原漢之間的衝突層

出不窮，在此我們可看到客家拓墾歷史過程，原客之間的糾葛及爭鬥。另外，影片描述開採石油的艱辛過程，除了面對原住民的襲擊，如何鑽取石油是另一項重大的挑戰，影片呈現主角請教地方有識之士，並參閱古籍《天工開物》，了解古人即有此鑽取之智慧。

　　影片後半段主角借重外國人的工程技術，並呈現外國洋技師及其女友，來到臺灣生活磨合的過程。洋人來到臺灣時，暴雨傾盆，牛車陷落泥中，動彈不得，似乎喻示著從西方的馬車到臺灣的牛車之間，外國人與漢人文化格格不入。洋人開放的風俗不為東方保守傳統所接納，再加上對於漢人民情風俗與生活習慣隔閡，語言亦無法順利溝通，造成雙方許多衝突與誤解。例如：當地漢人婦女認為小孩被外國人驚嚇到，需要拿一件外國人的衣服焚燒，以達收驚之效，然而外國人覺得是迷信的作為。再者，外國工程師看到客家婦女吳琳芳的兒媳婦（月春）在艷陽下日日工作，因此做了一頂草帽送給她，卻被吳琳芳以不成體統而拒絕。另外，影片也試圖呈現族群融合，如：撫墾首領吳端娶原住民妻子席孚洛，顯示當時客家人與原住民通婚的現象。而來協助鑿井開油的外國人漸漸融入東方生活，雖然中間經歷許多中西之間磨擦與文化衝突，影片一方面展現洋人在適應異鄉生活時，以口琴吹奏民謠以傳達思鄉之情，另一方面則以中國過年節慶來突顯洋人逐漸融入華夏文化。在中西文化交流中，西方人是以技術取勝，帶來理性與科技，而中華民族則透過儒家文化與博大精深的古老智慧感染洋人，此所演繹與承襲的仍是「中體西用」（中學為體，西學為用）之觀點。故在影片中呈現洋人盧瑪與士紳女兒在過年時節，穿中式旗袍，背景音樂則是西方的 folk song，以西洋民俗風的樂曲與舞蹈搭配中國節慶與服飾，象徵

西方與東方跨文化的互動，影片呈現一種中西文化交流的想像。

　　《源》這部影片乃中央電影公司服膺政府政策所拍攝的政宣電影，強調尋根溯源的意涵，以及國語影片的特質。雖受限於政策宣導及電影檢查法等束縛，無法在語言上呈現多元文化互動（如：閩南語、客語、原住民語皆付之闕如，頂多是洋人英語的穿插），但改編自小說並取材於史實的「再現」，影像傳播上來自於大陸廣東客家的族群意象及文化元素，仍大量地呈現於影片中。影片敘事開展於吳琳芳追溯童年往事，描述其先祖渡海來臺的艱辛，強調原鄉尋根的意涵，故事的主人公來自廣東嘉應州（今廣東梅縣），對照歷史，確有大批臺灣客家族群的先祖其籍貫來自於廣東梅縣，影像傳播藉此召喚海峽兩岸鄉土之親。另外，影片人物如吳琳芳的母親（歸亞蕾所飾）、江婉、月春等女性所穿著的服飾為客家藍衫，而女主角家的福生染坊，場景佈置長幅的藍染布，以及吳琳芳開闢土地所形構的客家聚落「石圍牆」，皆形構客家意象與元素。❸整體而言，此片在歷史敘事、衣著設計、聚落場景呈現客家的文化與相關元素。

　　此部影片另一特點是突顯客家女性的堅毅形象。吳琳芳的太太江婉，由徐楓所飾。徐楓在當時臺灣的影壇乃著名的俠女，其不屈不撓及巾幗之風頗深植人心，因而在《源》這部影片也發揮徐楓不

---

❸　筆者於 2006-2007 年曾執行行政院客家委員會計畫，引領學生一起從事客家影像的研究。考證片中石圍牆聚落即為公館鄉石牆村，舊時所建的柵門與石牆，柵門已無跡可尋，石牆剩下庄北門號一五九號的鄧民開先生正門前的一段，已不若往昔樣貌。

讓鬚眉的形象特質。女主角江婉出身於藍染坊商賈之家，父親為殷實商人，身為富家千金，江婉從小備受寵愛，她一心向學，熱衷讀書識字，受到家中僕傭以傳統觀念揶揄她，但她不為所動，依然勤奮讀書，並教導吳琳芳識字。此顛覆客家傳統男性晴耕雨讀，而女性一向識字不多，只需作家務及照顧家人的刻板形象。江婉掙脫傳統觀念的束縛，並跨越貧富階級的差異，承受著眾人的訕笑及鄙視眼光，她不循媒妁之言，決定自我的婚姻，不顧一切地追尋自我，並鼓起勇氣追隨吳琳芳到山區拓墾。婚後江婉下田耕種，任勞任怨，並試著製作藍布衫，經營染坊，並有一位原住民女孩席孚洛作為其得力的助手。此呈現原客之間和諧共處，互助合作之情況。由於江婉親嘗染料，內外勞務纏身，身體虛弱，最後難產而死，其所詮釋的犧牲奉獻客家女性形象，令人印象深刻。另一位客家溫婉女性是月春，她身為吳家的媳婦日日勤奮操持家務，遵循客家女性美德，雖然丈夫長年不在家中，但她仍盡心侍奉公公，照顧小叔，耕田、洗衣、祭祀準備等工作全仰賴她，江婉過世之後，她延續片中客家女性堅毅形象。

《源》這部影片建構早期移民「石圍牆」客家聚落的場景，呈現客家族群胼手胝足拓墾的先鋒精神，清朝時期來臺的先民聚落場景，今日已不復見，只能藉由地方方志及歷史文獻去尋訪，考察出乃位於苗栗公館鄉的石牆村，今日石牆村的活動中心前有一指示牌，說明吳琳芳帶領屯民開墾及名為「石圍牆」之由來。而吳琳芳所開採「地油」之處，則位於苗栗後龍溪流域出礦坑，今中國石油公司大樓旁有一個油礦陳列博物館，紀念出礦坑的第一號古油井，

旁有紀念碑，碑上的文字即記載著吳琳芳開採石油之艱辛過程。❹
二〇一〇年客家電視臺，重新拍攝《源》這部史詩鉅著，改編為電
視劇，於苗栗取景，張毅小說也重新結集出版，未來可將連續劇與
電影兩者針對《源》這部小說改編的異同，以及不同媒介之間的詮
釋與轉化作互文比較。

以下將客家影像元素予以表列：

### 1.客家遷移與拓荒

| 影像 | 秒數 | 客家元素分析 |
|---|---|---|
| | 00 | 陳耀圻導演所拍攝的《源》即是紀錄客家先民來臺的一部歷史影片。 |
| | 44秒 ｜ 50秒 | 牛車上的婦女穿著客家藍衫服飾，此批遷徙是要到山上拓荒的隊伍。 |

---

❹ 《源》故事發生地於苗栗，舊稱貓裏，石圍牆聚落，位於今日苗栗公館。
吳琳芳所開採石油，則位於後龍溪流域。出礦坑及石圍牆的田野調查及實
地探戡，由聯合大學語傳系陳敏勤、陳采蘋、石耀宇同學協助執行，以及
客委會專題計畫補助，筆者在此一併致謝。

| | | |
|---|---|---|
| | 1分40秒<br>｜<br>1分55秒 | 「各位，我們是從海這邊上來」這句話說明了準備遷徙的這群人屬於客家族群。 |
| | 5分18秒<br>｜<br>6分33秒 | 這是吳琳芳回憶他們全家渡海來臺時的記憶，廣東嘉應州是他的家鄉，是他不能忘記的原鄉。 |
| | 10分20秒<br>｜<br>10分48秒 | 江婉身上所穿的即是客家藍衫。 |
| | 10分48秒<br>｜<br>10分50秒 | 福生染坊是專門染「藍染布」的染坊。 |

| | | |
|---|---|---|
| | 25分35秒<br>｜<br>26分14秒 | 邱苟告知吳琳芳「地油」會起火。<br>這是客家人與原住民的相處情況。 |

## 2.客家人與原住民之間的衝突與融合

| 剪輯 | 秒數 | 客家元素分析 |
|---|---|---|
| | 27分06秒<br>｜<br>27分36秒 | 墾荒首領吳端娶原住民妻子席孚洛，說明客家人與原住民的通婚。 |
| | 27分36秒<br>｜<br>28分50秒 | 客家人與原住民的衝突，導因於客家人佔據了原住民的領地。 |
| | 28分51秒<br>｜<br>29分00秒 | 吳琳芳提出付墾租的條件。<br>在苗栗公館的《石圍牆記事》中曾提到，吳琳芳帶領墾荒的人付墾租，並建立石圍牆。 |

| | | |
|---|---|---|
| | 29分02秒<br>｜<br>29分06秒 | 石圍牆正在搭蓋的情況。 |
| | 29分07秒<br>｜<br>29分09秒 | 客家聚落屬於集村建築，因為要團結起來抵禦外敵，所以皆會有「圍屋」或「圍龍屋」的建築形式出現。 |
| | 30分19秒<br>｜<br>30分55秒 | 徐楓在戲中的勞苦戲份很多，不過也表現出了客家婦女勤於耕作，吃苦耐勞的傳統美德。 |
| | 37分48秒<br>｜<br>37分58秒 | 客家戲曲的演出，是許多客家庄重要慶典不可或缺的大眾娛樂。 |

## 3.客家族群聚落與洋人之間的合作與衝突

| 影像 | 秒數 | 客家元素分析 |
|---|---|---|
| | 41分16秒<br>—<br>41分44秒 | 吳琳芳與杜老師在《天工開物》中找到開挖石油的方法。 |
| | 1小時<br>30分29秒<br>—<br>1小時<br>32分59秒 | 華洋衝突起因於彼此的不了解與風俗的差異。 |
| | 1小時<br>33分51秒<br>—<br>1小時<br>34分28秒 | 洋人眼中看見的客家婦女是辛苦的,但是這裡也說明了客家婦女無怨的為家庭付出。 |
| | 1小時<br>46分51秒<br>—<br>1小時<br>48分04秒 | 客家人的正廳屬於家族共同使用的活動空間,都是族人用來祭祀祖先的地方,很少供奉其他神明。 |

| | | |
|---|---|---|
| | 1小時<br>48分04秒<br>｜<br>1小時<br>53分11秒 | 吳琳芳終於開採到石油，他所開採的油礦坑，位於今日苗栗後龍溪出礦坑。 |
| | 1小時<br>55分49秒<br>｜<br>1小時<br>56分09秒 | 客家的傳統三合院建築，門前有禾埕，是客家建築中一個多用途的空間，農忙時禾埕可供曬穀、堆放農作物，晚上還可乘涼聊天、聯絡感情，遇有婚喪喜慶及祭祖時，禾埕亦為請客、舉行儀式的場地，具多功能用途。 |
| | 2小時<br>01分46秒<br>｜<br>2小時<br>02分00秒 | 「取之鄉里，用之鄉里。」庭蔭完成父親的遺志，將石油開採出來，讓家家戶戶都能夜夜通明。也造就了石圍牆的傳奇故事。 |

\* 圖片資料取材自《源》，中影公司出品，1980。

　　另外，尋根敘事與客家意象，在七〇年代末，八〇年代初尚有文學家鍾理和傳記電影《原鄉人》，此片中雖探討客籍鍾理和對原鄉中國與臺灣鄉土的認同問題，但在當時大中華論述底下，所呈現的客家元素主要以鍾平妹來呈現，如影片開場時，鍾平妹以客家藍衫，以及客家婦女頭飾等裝束出場，另外則是回到臺灣之後，幾場

在美濃山區的場景，鍾平妹的農作生活，以及當地農民生活情景，仍保留著當地客家的風味。健康寫實時期的影片仍然帶有黨國教化的色彩，《原鄉人》則藉由文學家鍾理和的人生旅程，受日本教育長大，因嚮往祖國而到中國大陸，最後又回到臺灣。其影片觸及中國與臺灣鄉土的認同，以及身份的定位。中影所拍攝的《源》及李行所執導的《原鄉人》，有健康寫實影片「再現」的幾項特質：諸如主要以明星演員擔綱演出，雖有農村戶外實景的拍攝，但攝影棚的室內拍攝及搭設的場景仍佔多數，敘事結構以鮮明的情節，以及懲惡揚善倫理道德為主題，對於場面調度，畫面的色調，燈光安排皆有設計，且為配合政府國語政策，當時客家語言被視為方言，故無論旁白或者對白皆以華語作為配音。影像雖展現部份的客家聚落文化及客家移民歷史，但轉化之後的「寫實」敘事世界，仍與現實世界有某種落差。此正如廖金鳳所言，健康寫實影片傳遞黨國教化色彩，其寫實是一種美化的現實。❶

　　總言之，陳耀圻《源》、李行的《原鄉人》，一為描繪客家族群移民敘事，原客衝突與華洋相處之情景。另一為刻劃客籍作家鍾理和在臺灣鄉土、日本統治與大陸原鄉之間自我認同與定位。雖然已觸及客家元素，及臺灣歷史現實，希冀建構一種寫實的影像美學，然而其影片的敘事結構隱含大中華論述，以及黨國教化的意識型態。透過《源》、《原鄉人》尋根探源的主題，將臺灣、大陸緊

---

❶ 廖金鳳：〈邁向「健康寫實」電影的定義——臺灣電影史的一份備忘筆記〉，「一九六〇年代臺灣電影健康寫實影片之意涵」專輯，《電影欣賞》，第 72 期（1994 年 11/12 月），頁 43-44。

密聯結，血濃於水之一脈相承，以達到召喚國族認同，推行國語，強化中華圖騰等等目標。這類影像對族群的再現是服膺於黨政政策，以泯除差異，強調同化，其內涵大多隱含肯定人性光明面，中國歷史觀的建構，以期達到影像傳播的教化功能。

## 四、母性鄉音：侯孝賢《童年往事》

在臺灣電影裏，第一部以客語發音的影片是劉師坊於一九七三年所拍攝的《茶山情歌》，這部影片是以採錄當時客家山歌，並以客家採茶場景作為敘事主體。香港邵氏公司也曾有袁秋楓導演的《山歌姻緣》，及羅臻導演的《山歌戀》。此種影片的拍攝是以當時風行的音樂片類型為主，一首首山歌的對唱與回應串連起一段情感故事。語言的問題在七〇年代鄉土文學的呼籲裏，日益顯得重要，但是電影對此問題的回應，尚要在八〇年代才反應在影像作品上。在臺灣新電影開啟的八〇年代，其中的新電影導演健將侯孝賢所拍攝的電影中，歷來論述他電影的論文多推崇他為臺灣新電影重要的導演，其所拍攝的《戀戀風塵》、《悲情城市》更使他成為以鏡頭說臺灣故事的代言人。從《兒子的大玩偶》（1983）開始，童年記憶與回歸鄉土成為侯孝賢電影的主要題材，另外，現代化的主題也一直存在於侯孝賢的作品之中，只不過在八〇年代的社會政治氛圍中，這個主題總是被掩蓋在國家認同的論述之下。

除了對現代化的反省之外，侯孝賢為廣東梅縣人，他是客家人，在他的電影中，觸及客家影像及元素：如《冬冬的假期》（1984）述及城市小孩冬冬暑假時到客家苗栗外公家，所經歷的成

長敘事。《童年往事》（1985）述及外省客家族群於一九四九年之後播遷到臺灣的身份認同問題。《好男好女》（1995）則以苗栗客籍作家藍博洲報導文學作品《幌馬車之歌》為本，拍攝客籍青年鍾浩東於國民政府執政期間所遭受白色恐怖的迫害。侯孝賢作為外省客家移民的第二代，面對大陸原鄉，以及父祖輩在國共戰爭之後來到臺灣的歷史，第一代的客家移民到第二代之間，其對文化認同及歷史記憶，成為《童年往事》這部電影所觀照的課題。再者，朱天文與侯孝賢之間的合作，也給侯孝賢許多拍片的題材，朱天文的母親劉慕沙，為苗栗客家人，母親的童年，以及朱天文小時候到外婆家過暑假的童年，皆轉化成為朱天文筆下的兒時記趣，朱天文小說中的安安則轉化為電影《冬冬的假期》，從小女孩安安到小男孩冬冬，從文字到鏡頭之間性別視角轉換，亦饒富興味。往昔的研究者，忽略客家文化在侯孝賢與朱天文兩人作品中的呈現，筆者重新檢視侯孝賢電影與朱天文的文字，從客家文化研究的視角，再探《童年往事》青少年的敘事，說明影像與文字之間互文的關係，以及朱天文文字上童年鄉愁如何轉化為鏡頭上凝視的鄉土。以下就從《童年往事》對於客家族群影像、客家鄉音化作朱天文的文字與女性歷史記憶再深入探究。

　　《童年往事》主要是以男主角客家人「阿哈咕」⓰成長歷程為敘事文本，朱天文說：「民國七十四年春末侯孝賢開拍《童年往

---

⓰　電影中出現男主角的名字，有時是「阿哈咕」、有時是「阿孝」、有時是「阿哈」，本文為貼近客家語言，以「阿哈咕」為主。「咕」為客語稱呼小男孩。客語稱小女孩為「細妹」。

事》，七十六年仲春拍《尼羅河的女兒》，這兩部都是直接寫成劇本，小說則是後來再寫的。」❼可知這兩篇短篇小說皆是類同故事大綱，可謂是以影像來引導出文字敘事的作品，而其青少年敘事者，一個是第三人稱男性敘述聲音「阿哈咕」的童年往事；一個是第一人稱女性敘述聲音「林曉陽」的青春記事，這兩個不同性別，不同口吻的敘事聲音，也分別展現臺灣鄉土時期與資本化時期的變遷。侯孝賢一九八五年的電影作品《童年往事》大致上被公認是描述五、六〇年代臺灣歷史文化經驗的經典作品，當年尚處於戒嚴的緊張氛圍裏，陳國富便寫道：

> 《童年往事》的記憶成為時代的記憶，民族的記憶，當片尾代表新的一代的四兄弟凝視著祖母的屍體，那彷彿長達一世紀的凝視見證了另一個世紀的逝去，電影找到了最後的觀點，而被注目的對象是觀眾。❽

這個記憶的形式是以「阿哈咕」的成長過程與家庭變動為故事主軸，透過「阿哈咕」的眼光來看臺灣社會的變遷，與成長的經驗。此片有濃厚的自傳式色彩，以導演侯孝賢自己的成長經驗來詮釋戰後的臺灣社會與自身認同的轉化。侯孝賢所詮釋「鄉土式」的臺灣

---

❼ 朱天文：《朱天文電影小說集》（臺北：遠流出版事業公司，1991年），頁8。

❽ 陳國富年〈《童年往事》——時代的記憶〉，收入焦雄屏編著年《臺灣新電影》（臺北：時報文化出版公司，1990年），頁140-143。

風貌,與官方式的臺灣與中國圖像的描繪,有很大的不同;卻也延續了七〇年代鄉土文學風潮與本土論述的傳統,在電影影像上建構出另一種「本土」的國族形象,結合社會上尋溯臺灣鄉土的思潮。同時,《童年往事》所處理的外省客家族群來臺後生活及認同轉變,也在臺灣身份認同的問題上,提供一個詮釋的視角。

　　《童年往事》陳述的是來自大陸的外省客家族群如何在臺灣社會生根,轉移認同;劇中以阿哈咕的成長過程作為軸心,家族成員的關係與凋零為故事發展的脈絡。小說文本以第三人稱旁觀視角,男性的敘事口吻講述阿哈咕家三代同堂,原為廣東梅縣人,屬客家族群,國民黨遷臺後全家都到臺灣。電影開場白是導演侯孝賢的畫外音旁白:「我父親是廣東梅縣人……」,鏡頭攝入一個日式房子,拉門窗格內是小孩子在嬉戲的聲音,影像上的自述更增添其自傳性的色彩。小說一開頭登場的人物是年長的祖母,電影影像先是凝視著小鎮的大樹,畫外音遠遠傳來阿婆(客語稱祖母為 A-Po)在找她最疼愛的孫子「阿哈咕……阿哈咕……」,但是時常找不到回家的路。這位最年長的阿婆一心想回老家去祭拜祠堂,念念不忘家族的根源在廣東;但卻無法理解由臺灣到廣東梅縣,不只是地理上的遙遠,更有複雜的政治因素隔絕著兩地。影像裏客家祖母與母親都操著客家語,姐姐則是國語,阿哈咕則國、臺語交混使用。在影像上強調阿婆在臺灣,面臨無法與他人溝通的困境,說的話外人不能懂,離家找阿哈咕也會迷路;與臺灣呈現著疏離隔絕的狀態,隨著阿哈咕的長大,阿婆終於陷入無法與任何人溝通的狀態,寂靜的死去。阿哈咕的父母一代,也始終認為回大陸老家是遲早的事,因此購買家具以方便丟棄為原則,未能料到最後竟死在這南方的島上。

　　到阿哈咕這一代，「故國」成為遙遠陌生的地方，同學把「反攻大陸」當作玩笑話，平日阿哈咕所使用的語言也以福佬話為主而不是原來的廣東客家母語；臺灣對阿哈咕而言，才是熟悉的家鄉。在經過三代後，阿哈咕家族終於在臺灣落地生根，把臺灣當作家鄉；在身份認同上也自「大陸人」轉化為「臺灣人」。在《童年往事》裏記憶是阿哈咕的記憶，屬於阿婆及父母那一代的記憶已隨著他們的死亡而凋零，《童年往事》所鋪陳的記憶是屬於在臺灣成長這一代的記憶，臺灣成為阿哈咕的母土與故鄉，與阿婆及父母那一代的認同已有所轉變，焦雄屏指出：

> 片中的人物與行為讓我們看到臺灣自一九四九年以來的變化，政治上的本土紮根意識，由老一代的根深柢固鄉愁……中一代的抑鬱絕望……乃至下一代的親炙土地與臺灣意識成長……清清楚楚呈現世代變遷中的政治意識變化，上一代的鄉愁與大陸情懷，隨著時代凋零，全片雖環繞著阿孝咕的成長推展，卻一直未脫離這個自片頭就設立的政治基調，而且隱約呈現對這些年代的惋嘆及悲哀。❶

這個影響深遠的閱讀，成為對《童年往事》的標準詮釋。到一九九三年，陳儒修依舊指出《童年往事》所呈現的歷史經驗，指的是臺灣島上的居民逐漸脫離中國意識的經驗，他認為《童年往事》說明

---

❶　焦雄屏：〈《童年往事》——臺灣四十年〉，收入焦雄屏編著：《臺灣新電影》，頁305。

對於大陸的記憶，以及所謂家鄉的意義，已隨著世代交替開始有了變化。當年輕的一代在臺灣這塊土地成長而且茁壯長大，老一代的人卻相繼去世，結束了過去的歲月。

《童年往事》的影片意義無論是「另一個世紀的逝去」，「隨著時代凋零」，或是「結束了過去的歲月」，我們可以看到評論者藉由對該片的詮釋傳達外省族群對於臺灣土地的認同，把這個認同的建構過程以政治隱喻的方式，將片尾祖母的逝世做為舊時代結束的象徵。與其說這種詮釋所採取的觀點立基在影片一九六○年代「真實的時代紀錄」，不如說它其實是一九八○年代的歷史觀點建構。《童年往事》對話的互文對象，其實是面對八○年代臺灣政治發展的文化氛圍，從這個角度而言，侯孝賢在他描述對童年及青少年回憶時，他的電影變成了臺灣轉換成現今社會的隱喻，可以被解讀是具有詹明信所說的政治潛意識下的國家寓言（national allegory）。這部電影也正在參與一個歷史及空間建構的過程。焦文所談的「本土札根意識」其所隱含的意思是懷鄉的上一代並沒有去親身實際的接觸到臺灣這塊土地，而在臺成長的下一代卻聽到了土地的召喚，實際與這塊土地產生親切的互動。❷⓿

「童年往事」以阿哈咕的成長經驗來召喚觀看者的認同，給予過去的歲月一個新的詮釋。在五、六○年代臺灣本土意識受到壓抑的時期，臺灣的歷史，文化甚至生活方式都被貶為次等；因此，在文學上總是強調著過去大陸時期的豐功偉業或五千年來悠久的歷

---

❷⓿　李振亞：〈歷史空間／空間歷史〉，收於沈曉茵等編：《戲戀人生：侯孝賢電影研究》（臺北：麥田出版社，2000 年），頁 113-139。

史，對於生活在臺灣的民眾而言，與生活經驗差距過大，很難有共鳴。在電影上政策電影更是極力建構出一個令人「景仰」的國族認同，有偉大的英雄，廣闊的土地，悠久的歷史與深遠的文化，雖然在教育的成果上顯示這種「中國意識」的建構仍有一定成效，但脫離生活與土地的文化建構終究無法長久存在。七〇年代鄉土文學與本土論述興起，新電影在八〇年代延續這個風潮，並與鄉土文學有某種程度的結合。

　　《童年往事》所表現的鄉土關懷與鄉土文學類似，以小人物在臺灣的生活經驗以及臺灣風味的景致，如日式房子中家人一起吃甘蔗，用煤球做飯，在鐵路上的嬉戲，大樹下打撞球，中學生的幫派恩怨等等，同時臺灣的社會情況也在影片中呈現，如軍隊走過鄉鎮，陳誠逝世，臺海關係；可以說侯孝賢提供了一個對於臺灣五、六〇年代生活經驗的詮釋，因為在過去臺灣經驗一直被忽略，所以侯孝賢的詮釋很快就獲得認同。侯孝賢從個人的成長經驗去詮釋當時的臺灣，以懷舊的心情與眼光來呈現他的經驗與記憶，契合許多戰後一代成長的記憶。隨著新電影風行後，許多成長經驗的影片也受到歡迎，新電影成功後，也使得臺灣過去經驗的詮釋開始有不同的呈現，打破了過去電影中單一的圖像；幾位新電影導演也逐漸走出個人經驗的題材，開始深入國族的記憶、認同、詮釋等題材。

　　在《童年往事》的詮釋中，由於以阿哈咕的男性視角作為論述的主軸，所以少有論述者以性別觀點再切入這部影片，以下筆者就嘗試從性別論述的觀點，再探《童年往事》父系國族的認同建構，與母姐以身體、感官形構記憶所形成的互文對話，以及對於下一代阿哈咕的影響。

在電影影像裏，先是畫外音男性聲音獨白，倒敘父親如何來到臺灣，接著影像裏幾段陳述歷史的片斷標誌出線性的父性時間：父親以父系宗族系譜講述伯父秋明的死亡，建元堂哥的出生，廣播傳出戰爭的消息；建元堂哥死亡在兩岸的戰事「八二三砲戰」；阿哈咕成長之後在軍人之友社打彈子，與社內的老兵起衝突，原因當天是副總統出殯之日，老兵顯然認為在國殤之日，卻在打彈子消遣作樂此舉是大不敬；最後影像裏出現父親的自傳，又與片頭侯孝賢回溯家族歷史的聲音相互呼應，回顧這個家族如何在國共對立的背景下來到臺灣的歷史記憶。這些陽性敘述的父性時間觀點，將人物的出生、死亡以及其他生命中重要的事件連結到國家歷史的重要事件上，公共政治的歷史與個人敘事的網絡所產生的糾葛看似將男性與臺灣的國族命運連結在一起，但是上一代對陳誠過世視為國殤，強迫下一代聽廣播收音機的葬禮訊息，並對國旗立正，阿哈咕這群年輕人卻是將軍人之社的空間視為消遣遊戲的空間，對於「效忠領袖」、「居安思危」等反共意識在下一代的認同裏已逐日消逝。此種父性的時間意識在影像裏以線性敘事呈現，並且將個人生命史與大敘事裏的國族史互相聯繫，展現出陽性敘事的特色。

電影和小說敘事者皆以阿哈咕為主，透過阿哈咕的視角，穿插家族三位女性在臺灣的生活，祖母、母親、姐姐，正具體而微地呈現三代客家女性的處境與身份、認同。恰與父系國族歷史觀形成互文參照。客籍母親的回憶則是環繞在家鄉剛出嫁時，面對新環境、新人事的生疏、不適感，對母親而言，離開原生家庭就是離開故鄉，嫁到婚約家庭裏就要不斷調適對他鄉的陌生感，甚至是對自己丈夫的疏離感，母親對姐姐以客語說道：「你爸很嚴肅，一轉屋家

就看書，無聲無息。我才嫁過來的時候，還叫我讀英文，看不識再問他。」對於新嫁娘的生活，是清苦、拮据的日子，記憶裏最深刻的並不是國共戰爭的對立局勢，反倒是身體感官的記憶：「轉梅縣睡阿婆給的老眠床，被臭蟲咬得要死。」接續的日子對母親而言，則是生育的重責，母職的操勞，她的子宮先後孕育過六個小孩，生到第二個小女孩阿琴，被婆婆嫌棄淨生女兒，後來二女阿琴在當時醫療情況差又交通不便的情況下早夭。對女性而言生產生育的身體記憶才是刻骨銘心，這個身體承載著母性空間，通過身體的記憶，家的定義也不斷在變更與重建。離開原生家庭，到婚約家庭，養育生子之後，隨著丈夫來到臺灣，在臺灣重建家園。大陸的前塵往事彷若變成是不堪回首、回歸的過往，其記憶清晰連結著喪女痛楚與新嫁娘時期的疏離感，透過身體孕育才與夫家有根深蒂固的連結，此種記憶模式與男性懷鄉敘事呈現的性別觀點有所不同。

　　《童年往事》更多的客家意象是從祖母、母親和姐姐身上看到客家人的文化特質。如：祖母對於客家婦女的觀念，母親的刻苦耐勞，姐姐的犧牲奉獻。當年阿哈咕（阿孝）考上省立鳳中時，影片出現下列的對話：

　　阿婆：「給你（阿婆打開布包著的錢，拿一個銅板給阿孝）。」
　　阿婆：「你真行。」
　　姐姐：「阿孝就是靠聰明跟運氣，他從小運氣就好……，我是 41 名考上的，算術還考 100，好可惜喔！都不能唸一女中，要是那時候唸一女中就好了。」

　　當年阿哈咕（阿孝）父親先在臺北工作，所以姐姐聯考考上今日北一女中，但由於家境貧困，無法供給她讀書，只能去讀公費的師範學校。影像呈現姐姐低頭哭泣的模樣，雖然心有不甘，但還是為家庭犧牲。阿婆心目中最看重阿孝，但對成績優異的姐姐，則常以傳統觀念的客語叨唸：「女孩子不用讀太多書」，只要「田頭地尾」、「灶頭鍋尾」及「針頭線尾」三項婦工作好就完成女性的任務了。在客家文化中有所謂的「學會三尾好嫁人」，除影片中所談到的三項之外，有時再加上「家頭教尾」，「四尾」或諧音「四美」的庭訓，即為客家女性的四項重要婦德婦工。女性未出嫁前要能學會這四項本事：清晨即起，照顧一家大大小小事情，看顧年幼及年長者（家頭教尾），意即出嫁之後能將家務處理得井井有條，上侍翁姑，下撫幼子。然後在田裏勞動農務（田頭地尾）、烹煮料理三餐（灶頭鍋尾）及織布縫紉（針頭線尾），即是客家婦女所需具備的工作技能，故阿婆常叨念姐姐，只要「三尾作得」就好了，不用讀太多書。❷①母親以客語談及：「妳教了幾年書，還不是嫁作人

---

❷① 「家頭教尾」、「田頭地尾」、「灶頭鍋尾」及「針頭線尾」此四項婦工，稱為「四尾」或諧音稱為「四美」，就好比是客家人的庭訓一樣。所謂「家頭教尾」，就是要客家婦女養成黎明即起，勤勞儉約，舉凡內外整潔，灑掃洗滌，上侍翁姑、下育子女等各項事務，都料理得井井有條的意思。所謂「田頭地尾」，就是指播種插秧，駛牛犁，除草施肥，收穫五穀，不要使農田耕地荒蕪的意思。所謂「灶頭鍋尾」，就是指燒飯煮菜，調製菜、湯，審別五味，樣樣都能得心應手，學就一手治膳技能，兼須割草打柴以供燃料的意思。所謂「針頭線尾」，就是指對縫紉、刺繡、裁補、紡織等女紅，件件都能動手自為的意思。引自陳運棟：《客家人》（臺北：聯亞出版社，1978年），頁 17-18。

婦」，所以在有限的家庭資源下，只能讓姐姐放棄一女中，而要栽培男孩讀書作大官。姐姐的記憶呈現大時代顛沛流離之下，犧牲小我，成就家庭，無法上大學的遺憾與無奈。

祖母以客語說：「女孩子讀那麼多書做什麼？灶頭鍋尾、針頭線尾、田頭地尾，三尾都會了，這樣就可以了。」

* 圖片取材自《童年往事》，中影公司出品，1985。

要是那時候唸一女中就好了

姐姐在就讀師範之後，聽聞阿孝（阿哈咕）考上省立鳳中，思及自己當初放棄北一女中，用著遺憾的口吻回憶當初北上考試情景，說著說著，不禁淚滿衣襟。

\* 取材自《童年往事》，中影公司出品，1985。

　　侯孝賢曾提及：「我拍戲很希望能拍出當下人的神采，我覺得這是很重要的元素。……那是描寫一個動亂的時代，人很瘦的眼神裡，充斥著不安跟認命，那是我們這個年代很難找到的角色，現代人演不出那種對生命默認的神情。」[22]由於時代的動盪，造成生命的許多無奈時刻，這也就是在《童年往事》裏透過祖母的懷鄉心情，母親的叨叨絮絮，姐姐的升學阻礙，傳達出一整代人對於生命的憾恨。

---

[22]　參見《青春叛逃事件簿──1983-1986 侯孝賢經典電影系列》（臺北：三視影業，2001 年）。

　　老一輩的外省族群其時空意識被放置在過去（離鄉）——未來
（返家），這兩個時空點不斷地流浪游移，在臺灣寄居的一切都是
暫時的，是為未來返鄉所做的準備，但是擱置的反攻大業，使得這
群來到臺灣的外省群落，只能延遲返鄉的欲望，心理亦遭逢茫然的
失落感。但是阿哈咕的客家祖母，來到臺灣之後無法理解現實地理
的距離，時常以脫離現實性的思考邏輯，要帶著阿哈咕「轉去大
陸」，並且離開家門之後，拎個包袱就將返鄉付諸實踐，此開啟了
母性空間的重構，以及精神返鄉的可能。如當阿哈咕考上省立鳳山
中學，祖母鄭重帶阿哈咕展開返鄉之旅：

> 祖母收拾包袱，有兩件衣服，一包麻花零食，很鄭重的邀阿
> 哈咕陪她回大陸：「同我轉去大陸吶，阿哈咕，帶你去祠堂
> 稟告祖先考中啦。這條路，一直行，行到河壩過梅江橋，就
> 進縣城，全部是黃黃的菜花田，很姜。行過菜花田，彎下何
> 屋，就是我們等的屋子咧。」[23]

> 他跟祖母走著那條回大陸的路，在陽光很亮的曠野上，青天
> 和地之間，空氣中蒸騰著土腥和草腥，天空刮來牛糞的瘴
> 氣，一陣陣催眠他們進入混沌，年代日遠，記憶湮滅。祖母
> 不明白何以這條路走走又斷了，總也走不到。但是菜花田如
> 海如潮的亮黃顏色，她昨天才經過的，一天比一天更鮮明溫

---

[23] 朱天文：《朱天文電影小說集》（臺北：遠流出版事業公司，1990
　　年），頁43。

　　柔了。有火車的鳴笛劃過曠野，像黃顏色劃過記憶渾茫的大
海，留下一條白浪，很快歸於無有。❷

　　由祖母所開啟的返鄉歷程，展現客家母性空間的鄉土想像，與
父親的回憶式的鄉土想像，呈現出性別差異。父親的鄉土想像是線
性時間性的，他的鄉土想像是在腦海中的浮光掠影，以國族歷史大
事為經，以父祖的、兄弟傳嗣為緯，所構織的鄉土想像是父系家譜
式，子孫傳遞、血緣綿延具線性時間意味；客家祖母的返鄉歷程與
鄉土記憶卻是空間性的，充滿顏色，氣味等感官記憶，非線性的、
斷裂式的，「路走走又斷了，總也走不到」，但是卻是踏實地走在
回鄉之路上，沿途的菜花田、土腥草味等嗅覺的知覺，使這段返鄉
之路具象而有真實感。這段返鄉之旅，既現實又虛構，路的延伸與
斷離，像是記憶裏故鄉圖像既在眼前，卻又遙遙在望，此亦象徵父
系國族的線性時間傳續，如五○年代的口號「一年準備，二年反
攻，三年掃蕩，五年成功」所建構的返鄉路是不復可行。❷
　　電影影片裏的客家祖母並不了解政治情勢的演變與地理空間的
變化，她執意認為只要找到了通往梅縣的那條橋，過了那條水，就
能回到家鄉。她重新建構自己的空間感，在臺灣這個土地覆上自己
對家鄉的記憶，將現實的空間與家鄉的環境連結在一起，臺灣海峽
變成了梅縣外的「那條水」，只要再找到通往梅縣的「那條橋」，

---

❷　同上註。

❷　參見楊翠關於性別與鄉土的相關論述，見氏著：《鄉土與記憶——七○年
　　代以來臺灣女性小說的時間意識與空間語境》，臺北：臺灣大學歷史研究
　　所博士論文，2003 年。

就能返鄉回家了。在電影這場祖母帶阿哈咕展開返鄉之旅的片段，是令人印象深刻的，沿路上侯孝賢的鏡頭展現臺灣鄉土景致，明亮溫柔的陽光照在鄉間的小徑，樹影及草香似乎透露鄉土的一份閒情。祖母和阿哈咕到小吃店吃冰，順便問店員，「梅江橋在那？」年輕的店員無法聽懂她濃重客家語音，以閩南語頻頻問著「什麼橋？什麼橋？」還順便問坐在旁邊另一位年紀大的阿婆：「她是在問什麼橋？聽不懂……」祖母雖然無法以言語與其他臺灣人溝通，但是她卻只是莞爾一笑，並不以為意。接著祖母帶著阿哈咕在路邊採果子，在洗滌戶外採來的野果時，祖母突然在這戶外場子，開心地用三顆芭樂拋擲玩耍起來。這個返鄉歷程雖然鄉音無法溝通，路走一走就迷失方向感，找不到回鄉的路，影片鏡頭明朗溫暖色調顯示出整個過程沒有沮喪感，反而是相當愉快美好的一次出走經驗。

　　我們在侯孝賢的鏡頭裏看見他對臺灣鄉土，大自然的田野山林和村落型社區的渴望及依戀，以鏡頭避免都市化的影像，全力營造一種「前現代」時期的臺灣形象。我們在片中看到的盡是臺灣鄉土的明媚風光：紅磚、綠樹、碧竹、木造的日式建築、米黃色的榻榻米，在透明、溫暖、明亮的光影之中，臺灣鄉土並不匱乏單調，反而景致嫣然，也因此祖母雖找不到回鄉路，但是在鄉土母性的歡快自在的空間中，祖母仍然得以愜意自得。這部影片裏找不出任何現代都市的暗示或象徵，此種對現代／後現代都會型消費的刻意刪減，是侯孝賢八〇年代初期主要的隱喻及主題。這種對臺灣鄉土的凝視與依戀，使得在侯孝賢鏡頭詮釋底下，記憶與想像中的亮黃菜花田，以及現實世界中的土腥味、草腥味和芭樂相互交織錯雜，祖母的返鄉之路有了一幅新的家鄉語境。李振亞所言：

> 因為在阿婆的理解裏，它一開始就已然是回鄉的路了。這就
> 是阿婆為什麼那麼高興的原因，她成功的走出了魯賓遜式的
> 孤絕狀態，雖然依舊臣服於歸鄉的意識型態，但是她能夠將
> 現居的環境與家鄉的環境關連在一起……❻

此種重新的建構，以及空間感的互文關連，開啟「日久他鄉是故
鄉」的可能性，也開啟下一代臺灣新故鄉的空間感❼，朱天文小說
結尾時，阿哈咕的記憶與觀點是：

> 畢竟，祖母和父親母親，和許多人，他們沒有想便在這個最
> 南方的土地上死去了，他們的下一代亦將在這裏逐漸生根長
> 成。
> 到現在，阿哈咕常常會想起祖母那條回大陸的路，也許只有
> 他陪祖母走過的那條路。以及那天下午，他跟祖母採了很多
> 芭樂回來。❽

相同的，電影也在三個後輩子孫凝視祖母的過世身軀，旁白緩緩道
出子孫懷念祖母那條歸鄉之路中，宣告一個世代的結束，而另一個
世代的新生。

---

❻ 李振亞：〈歷史空間／空間歷史〉，收於沈曉茵等編：《戲戀人生：侯孝
　賢電影研究》（臺北：麥田出版社，2000 年），頁 127。
❼ 參閱范銘如：《眾裏尋她——臺灣女性小說縱論》（臺北：麥田出版社，
　2002 年），頁 15。
❽ 朱天文：《朱天文電影小說集》，頁 61-62。

在《童年往事》這部影片裏，其時空背景是一九五〇至六〇年代的臺灣，當時的國共敵對讓臺灣內部仍處於一種戒嚴時期閉鎖狀態，而政治上肅殺的白色恐怖陰影也仍籠罩在臺灣的整體氛圍。無法返回大陸的祖母，透過在臺灣實際經驗的旅行：返鄉——迷路——回家，重新建構在臺灣鄉土家園的記憶。雖然這部電影是傳述一九四九之後外省客家（唐山客家）的家族故事，但在多元文化的語境裏，我們不能排除外省客家（唐山客家）的記憶及影像進入臺灣客家文化的建構中，因為唯有臺灣客家論述、外省客家論述、福佬客家論述都能被吸納及詮釋，客家的文化主體才得以豐饒，並展現其多元包容的文化特色。所以《童年往事》這部電影所建構的外省客家族群播遷的記憶，我們清楚看到上一代父母、祖母仍操持客語，文化價值觀上仍是大中國意識，但是下一代的客家子弟阿哈咕則操著閩南語或國語，唱著閩南語歌曲，客家文化及語言在第二代外省客家人身上已經漸漸消失及勢微，阿哈咕融入臺灣社會的過程雖然認同臺灣鄉土，但是卻被福佬化，這部影片反映著外省客家族群在臺灣落地生根的複雜身份認同，並再現出客家族群在一九八〇年代主流的中華論述及庶民閩南文化中，漸漸失去其族群認同系譜，下一世代則轉化與再生為鄉土臺灣的成長記憶。

## 五、新寫實鄉土：周晏子《青春無悔》

電影《青春無悔》改編自臺灣客籍作家吳錦發《秋菊》，不過電影與原著存在明顯情節不同的樣貌，電影應屬於重新編排的再創作，周晏子導演認為他的創作要能有「詩意寫實主義」的審美趣

味。❷其創作融入導演自身對於藝術追求的執著與思考,將場景架設在美濃,刻意凸顯客家文化與客籍族群生活,希望以影像來呈現在大中華論述與臺灣(臺語片)論述之外,仍弱勢存在的客家族群。導演周晏子提及拍這部電影的動機:「起意拍這樣一部電影,必須追溯至一九九〇年,當我放下一切,決定正式向電影投石問路。我計畫找一個在題材和風格上都與近幾年大多數國片迥然不同的故事,當吳錦發將他甫出版的小說《秋菊》寄給我看後,我立即被他描述的故事所感動;身為美濃子弟的他,筆下所描繪的客家風采,也使我興起拍一部客家電影的衝動。」❸鏡頭彷彿投身於自然恬靜的田園景致,從遼闊的菸田風光,到古樸典雅的菸樓,再移向樂天知命的客家人,這部電影的焦點不僅是在國片常見的青少年敘事,同時更要強調客家味道的存在。

《青春無悔》主線是客家青年阿義(小說中的發仔)與幼眉(小說中的秋菊),阿義一方面在高雄讀書,青春歲月為了聯考而寄居在都市,另一方面為了美濃家裏的菸業而時常返鄉幫忙。阿義往返高雄與美濃之間,正如出入於鄉土與城市,這段路程也象徵著客家人跨越著城鄉,從客家庄到龍蛇雜處的都會區,城鄉差距,以及都會中客家與閩南,外省與本省之間的省籍族群衝突,再現客籍族群在錯綜複雜的大環境的生存問題。小說中高雄與美濃的書寫比重是較均衡,以突顯族群衝突及城鄉差距,改編成影片之後,由於導演

---

❷ 周晏子:〈站到一個不一樣的位置〉,《青春無悔》(臺北:幼獅文化事業公司,1993 年)。

❸ 吳孟樵、周晏子編著:《青春無悔》,頁 7。

要突顯客家場景，所以高雄場景的比例縮減，而主要敘事線多放在美濃場景。導演以美濃鄉土出發，要拍一部清純客家小鎮電影，片中男女主角對於愛情的誠摯態度，是九〇年代年輕人所缺乏的，周晏子認為這部電影要將七〇年代愛情故事再現出來，不僅是一種懷舊心情，更盼能呼喚一種返樸歸真的新鄉土觀，以對應於九〇年代時下青少年複雜的情愛關係。❸

《青春無悔》延續八〇年代臺灣新電影所關注的鄉土議題，並聚焦於客家的意象，包括綠色的菸田、菸樓、製菸產業、美濃紙傘、客家話等的影像呈現。男女主角陳昭榮、王渝文飾演。

＊影像取材自《青春無悔》，三一影業，1993。

---

❸　周晏子：「放諸眼前，各類污染當道，於是大家渴望各種物質或心靈上的環保，這正是處於世紀末的人類對現實不滿或感到恐懼的反射行為，也是大家對於返璞歸真的一種嚮往心態的流露，基於此，我期望帶給電影觀眾一點清新的空氣，找回一點我們曾經熟悉的純潔和樸素——我也相信，我們一直擁有它們，只是被競爭和功利擠到了心靈的角落。」周晏子編著：《青春無悔》，頁9-10。

　　此部影片為了彰顯銀幕的戲劇效果，對於小說《秋菊》的對白有多處增刪，由吳孟樵，周晏子編著的《青春無悔》劇本，此劇本先以客家話書寫，再以國語在括弧中說明，此種改編為了更符合影像視覺的需求，同時也更突顯客家文化意涵。一九四九年之後，國民政府在社會上普遍宣導國語運動政策，規定民眾在公共場合必須要使用國語，包括學校、大眾媒體、集會場合等。官方運用此種國語政策欲達成二個目的，其一是斷絕臺灣與日本文化的關係，其二是便於新政府對全民的統治。在此種高壓制度下，大多數臺灣民眾所使用的閩南語被邊緣化，客語與原住民語變成更為弱勢，各種母語只能在私下與家人鄰里聊天時使用，孩童若在學校講母語，會受到處罰。《青春無悔》這部影片最值得注意的是創作者本身對於客家文化的意識與自覺，所以他在影片裏使用相當多的客家話，角色場景大多數在美濃，故演員的對話多半使用客家話，片中人物較年長的一代全用客語交談，年輕人在長輩面前多使用客家話。但是影片也呈現出當代客家族群混雜文化的情景，年輕一代語言使用上受到教育及同儕文化影響，則是多種語言一起使用，影片裏幼眉與阿義國語、客語各佔一半比例，受到臺灣福佬文化影響，偶爾也說閩南語，在兩人一起去採青草的這場戲裏，就出現三種語言交混的情形：

　　阿義：你籃子裏這些長柄菊要做什麼的？
　　幼眉：做青草茶給我大姊昌（姊夫）喝啊，你不知道用紅糖煮來喝，可以降火氣的咩？
　　阿義：我知道啊！

　　幼眉：這個是……

　　阿義：我知道，恰查某！（閩南語發音）按翻躺！（客語：這
　　　　　麼難聽）

　　幼眉：它可以治高血壓呢！又叫咸豐草（國語），咸豐皇帝
　　　　　的咸豐，夠好聽了吧！

　　阿義：乀……你看，那邊有過貓（閩南話發音）！炒起來味道
　　　　　真不是蓋的我幫妳摘一些好不好？

　　　同一種青草卻有不同來自閩南語、客語、國語（北京話）等等
的不同命名，也具體代表著臺灣這塊土地文化混融複雜的情況。不
同政權的更迭，再加上各族群之間互動交流，使得臺灣文化覆寫上
多元歧異的現象，語言也呈現出混融交雜的後殖民情境。另有一場
景則象徵著純樸山城的客家特質，女主角幼眉坐著阿義的腳踏車，
奔馳在美濃山間，唱了一段客家歌謠：「勤儉姑娘，雞啼起床。梳
頭洗面，先煮茶湯，洗淨衣裳。上山撿柴，急急忙忙。」❸❷這段場

---

❸❷　此片段呈現出客家地區廣泛流傳的《客家姑娘歌》，歌詞明白地呈現了客
　　家婦女的社會角色，以及她們在家庭經濟生活中所承擔的責任。其歌詞如
　　下：
　　「勤儉姑娘，雞啼起床。梳頭洗面，先煮茶湯。灶頭鍋尾，抹得光亮。煮
　　好早飯，剛剛天光。灑水掃地，擔水滿缸。未食早飯，先洗衣裳。上山打
　　柴，急急忙忙。養豬種菜，熬汁煮漿。紡紗織布，不離間房。針頭線尾，
　　收拾柜箱。唔講是非，唔亂綱常。愛子愛女，如肝似腸。礱穀做米，無穀
　　無糠。人客來到，細聲商量。歡歡喜喜，樂道家常。雞春鴨卵，豆腐酸
　　薑。有米有薯，計劃用糧。粗茶淡飯，老實衣裳。越有越省，唔貪排場。
　　米房沒米，甘用風霜。撿柴去賣，唔蓄私囊。唔偷唔竊，辛苦自當。不怨

景呈現客家人的音樂與生活結合，同時也展現客家女性勤儉刻苦的美德，佛瑞德・布拉克教授（C. Fred Blake）對於客家婦女在社會中的角色扮演，認為較中國其他婦女擁有更多社會影響力。他認為客家婦女從事耕種，保護祖傳土地，維持家庭經濟，防衛村莊，忍受貧窮和抗拒壓迫的能力，在華南處處可見。各種報告指出：客家婦女從未纏小腳，比其他中國婦女更自主。❸女性與鄉土在這部客家影片裏更是個鮮明突出的象徵：女主角所象徵的清純愛情，以及母土家鄉所象徵的純樸，彷彿是與現實不斷解離的美好烏托邦。最後男主角阿義在追求聯考成功之後，女主角得血癌而逝世，阿義考上大學之後則從此要離開家鄉，所以客家女性與客家鄉土在此片則意喻著美好清純的情感特質，隨著加深的都市化與現代化，一併消逝。

此部影片另一個焦點則是聯考制度對於青少年身心的影響，聯考制度作為一條敘事線推動著電影情節的發展，每當阿義和幼眉在一起時，阿義父親總露出不悅的表情，有一次阿義和幼眉兩人在河岸，一邊洗鍋一邊嬉戲，幼眉為了撿鍋蓋，不慎掉進河裏，遂著涼生病了，義父得知之後以客語大聲斥責阿義：

---

丈夫，不怪爹娘。人人讚賞，客家姑娘。」

轉引自中央大學客家學院電子報 75 期，〈傳統客家婦女形象〉，2008 年 4 月 5 日出刊。

❸ 轉引自江運貴著，徐漢彬譯：《客家與臺灣》（臺北：常民文化，1996 年），頁 194。

敘事主軸以青春戀曲輔以客家文化呈現，美好鄉土＝純真青春＝甜美愛情，以呈現鄉土／城市之二元對照。

　　義父：過來！哼（憤怒拍桌）嘴講愛歸來讀書，結果總係交
　　　　　細妹……（說是回來自修，就只想交女朋友……）

　　義母：吃飽再說。

　　義父：書無讀好無相關，還差一點害死人，看愛怎麼辦？
　　　　　（自己書沒讀好不說，還差一點把人家女孩子弄死，看怎麼
　　　　　辦？）

　　義母：愛過年咧，毋亂講話！（快過年了，不要亂說話！）

　　義父：（更火）現在什麼年頭，不讀書，將來怎麼跟人拼？
　　　　　去年也是一樣，愛讀不讀的，難道想和我一樣，一輩
　　　　　子耕田？

　　在這裏呈現世代交替間客家族群對下一代的期許，客家人對於讀書一事甚為重視，文教的風氣在美濃地區相當興盛。此種聯考與

讀書的壓力一直是男女主角無法順利發展愛情的主因，但另一方面又成為考驗兩人愛情的正面推動力，本片在阿義聯考放榜時，將情節推到最高潮，阿義全家守著古老的收音機，正在聽取放榜名單，幼眉也在家裏聆聽，此時運用交叉剪接，當幼眉得知阿義錄取時，強撐孱弱的病軀，親自向阿義道賀，此時幼眉的生命已走向盡頭。阿義的金榜題名與幼眉的生命消逝形成強烈對比的畫面。此刻傷悼的是青春生命的逝世，也是在哀悼一個純樸世代的消逝。

另一方面美濃這個城鎮也面臨著產業轉型的衝擊，傳統客家農民在土地上種植菸葉，使用老舊的菸樓烤菸，取出來賣給菸酒公賣局，片中幼眉（秋菊）和阿義（發仔）的家庭都是美濃客家村內的菸農戶，其敘事線也透過菸葉的種植、收割及烘烤來串接兩人的愛情敘事發展，他們相識於菸業集體勞動時期，一同參與串菸、掛菸、烤菸。在這些菸業的場景，除了鋪陳兩人的愛情敘事外，也藉由生產方式點出菸農產業的危機，阿基哥和阿義父親有如下的對話：

> 阿基：本來就是，這樣掛菸葉又辛苦又危險，聽說有一種全
> 　　　自動烘乾機，一等好用！
> 義父：全自動有什麼好？菸樓用了幾十年不是一樣用得很
> 　　　好！

此段對話淡淡點出美濃地區菸農保守的想法，以及城鄉差距，現代化對於傳統產業的衝擊。影片場景對於菸田的刻劃分量很多，綠意形成這部影片的基調，一開頭阿義返鄉的街道上，鏡頭就呈現美濃的田園景色，順著阿義對於家鄉充滿情感的目光，綠意盎然的

菸田映入眼簾，古樸的菸樓矗立在其間，背後高聳的山脈護衛著這片世外桃源。片中紀錄許多美濃代表性的地標，如金字面山、菸田，另外有伯公祠（土地公祠）和風水地（墓地），以及夥房和菸樓的內部結構，隨著情節的推展，一一呈現在觀眾目前。戶外實景的拍攝，則以天地磊落的大塊構圖，開放式的場景，讓美濃的綠野平疇、山巒起伏、河流蜿蜒，都在導演長境頭的凝視裏，展現自然鄉土與客家人文的結合。

原著吳錦發的《秋菊》以一位青少年的愛情故事為主軸，除了描繪純樸農村少年對愛情的傷逝外，也藉由純樸的美濃對照複雜的高雄都會，其心情徘徊在愛情與聯考之間，生活也在調適著城市與鄉村的衝突，面對族群之間的紛爭則對友誼築起一道防衛線。因此，影像《青春無悔》在主敘事線愛情故事之外，也試圖呈現客家族群面對聯考制度，城鄉差距，族群關係等，透過一位青少年在美濃與高雄之間生活，跨越城市與鄉村，客家與福佬，乃至本省與外省之間的界線。

## 六、結論

本章試圖將臺灣電影中，以客語發音，或者呈現客家族群歷史／生活為素材者，作為探討對象，從鄉土敘事的角度出發，了解客家文化意象在臺灣電影中的呈現。以《源》、《原鄉人》、《童年往事》、《青春無悔》作為主要討論的電影文本，這幾部影片分別拍攝於七〇、八〇、九〇年代，具體而微地呼應著臺灣政經文化脈絡對於客家族群的議題。《源》、《原鄉人》以健康寫實風潮作為

其特色，雖然觸及原鄉中國與臺灣鄉土等情意結，但在大中華論述及健康寫實的脈絡下，仍要服膺黨政教化文藝政策，因此客家意涵並未深入與凸顯。一九八五年的《童年往事》則呈現不一樣的思考渠徑，客家鄉音在一開始祖母的出場就成為電影的基調，再加上侯孝賢鏡頭對於臺灣鄉土的詠歌，我們看見有別於國族歷史建構的另一種鄉土記憶，此種鄉土記憶包含著母性的孕育、感官身體的具象實感。以祖母、母親的客家鄉音建構著家族的歷史記憶，並且也以上一代客家鄉音對照於下一代的國語或閩南語，說明客家文化的失落，象徵著原鄉的失落，以及臺灣新家園的認同感重組。此種女性敘事走出父親律法（father's law），祖母的空間感、時間感混淆，不依照父系的國族戰爭規範（兩岸隔絕，不相往來），而以母性空間內混沌無序、超脫現實、既現實又虛構的方式展現認同的圖象。此種認同建構的方式有別於在影像裏父親的文字自傳、國家國語廣播、公共媒體報紙時事等記錄歷史，所形構的國族／宗族的大敘事。一九九三年的《青春無悔》相當自覺於客家身份認同，所以在語言、土地、文化的呈現，都努力牽繫著客家文化意象，在這部電影裏，已擺脫昔日大中國的意識型態的記憶圖騰，試圖以臺灣青翠的鄉土與現實的菸農產業，以及混雜著國、臺、客三種語言的敘事，形構出客家族群庶民記憶的新家園。

# 第五章　影像史學與記憶政治
## ——以《好男好女》與《超級大國民》為主

## 一、前言

　　臺灣在經歷一九八○年代的衝撞體制，狂飆街頭的各式運動之後，舊有的價值觀及信仰土崩瓦解，在一九九○年代試圖回溯歷史，重塑臺灣的主體性，並重新建構政治記憶。臺灣電影在九○年代試圖從不同的角度切入個人的、集體的歷史記憶，轉化創傷的苦難悲戚，重新詮釋歷史與個人身份認同的關係，特別在臺灣這塊土地，歷經多種政權的交替，彰顯與壓抑的歷史記憶，一直以來都是學界重視的問題。林文淇認為臺灣新電影時期所開展的懷舊鄉土風，以及回溯成長經驗，並凝塑臺灣認同的電影符碼，在九○年代電影工作者轉向凝視「都市」之後已不復見。取而代之的是臺灣處於跨國資本主義全球結構中的都市經驗。當臺灣從前工業時期的鄉土轉向國際化、全球化的都市發展之際，在臺灣電影中對於日益全球化與異質化都市空間與生活經驗的呈現，讓新電影所建構的臺灣

經驗與鄉土認同，反而變成陌生化的影像。❶另一方面，在新電影傳統之後，九〇年代的臺灣電影對於影像與史實之間的寫實關係抱持自覺與質疑的態度，不僅影片的形式傾向後設的後現代化風格，回顧歷史的影片大多同時凸顯歷史與記憶的建構性，否定影像能「再現」史實。陳儒修〈歷史與記憶：從《好男好女》到《超級大國民》〉，其文主要在探討歷史與影像之間的關係，對於《好男好女》及《超級大國民》兩部影片雖然觸及，但對於由歷史書寫到紀錄片、劇情片之間的辯證，似乎留有進一步論述探討的空間。❷歷史與記憶的關係是建構式的，也是受到全球化影響之後，歷史記憶已遭抹銷，徒留下歷史的虛無及個人的創傷。以臺灣這個跨國資本主義的第三世界衛星國家而言，全球化的意義正是國際都市化、美國化。因為，西方的資本－帝國－殖民主義並未隨著所謂的後現代性與全球化而消解。九〇年代的臺灣電影中所呈現的似乎是斷裂的歷史感。❸

　　本章在上述學者的觀點啟發下，試圖再進一步思考，九〇年代臺灣電影對於歷史的處理，是斷裂的、游移的，還是在八〇年代狂飆之後試圖重構及重建。本章以九〇年代歷史敘事觸及白色恐怖影片，作為分析的文本對象，探討臺灣「白色恐怖」的創傷敘事與記憶政治透過影片特定的形式結構如何呈現，挖掘影片對於歷史敘事

---

❶　參見林文淇：〈九〇年代臺灣都市電影中的歷史、空間與家／國〉，《中外文學》總第 317 期（1998 年 10 月），頁 99-119。

❷　參見陳儒修：〈歷史與記憶：從《好男好女》到《超級大國民》〉，《中外文學》總第 293 期（1996 年 10 月），頁 47-57。

❸　同註❶。

的重構，檢討其不足，試圖拋出一條可能的跨領域研究路徑，擴大
文學研究與歷史研究的範疇，從庶民記憶、口述史料作為連結的起
始點，為影片所重構的史觀及再現的個人記憶作延伸探索。本文試
圖論述在九〇年代全球化及資本主義發達的時刻，臺灣電影如何呈
現歷史敘事，以及再現歷史記憶，又如何在影像空間中展演。侯孝
賢的《好男好女》與萬仁的《超級大國民》分別處理臺灣白色恐怖
時期的記憶與歷史，隨著全球化的來臨，家國認同產生何種質變？
由影像的歷史敘事來看臺灣的國族身分認同，所呈現的是後現代社
會的朦朧、異質、游移而無法掌握的分裂／散主體？或者是後殖民
論述中的重塑、重建、重構，並凝聚其臺灣性主體？本文試圖透過
九〇年代臺灣電影的歷史敘事，探索家國主體與個人創傷記憶，如
何在全球化及後國家時代再現與衍異。

# 二、影像史學與歷史敘事

　　一九八〇年代臺灣解嚴之後重寫歷史及文學史的風潮出現，社
會從長久的封閉之後獲得解放，許多以往禁忌的白色恐怖歷史與噤
聲的弱勢族群，自威權的禁錮裏開始出走，在日趨自由、開放和多
元的社會氛圍裏，大量的個人口述歷史，如阿嬤的口述傳記、老兵
的口述歷史、二二八口述歷史、自傳、回憶錄、各種傳記書寫方興
未艾，昔日消音的政治議題透過詩、散文及小說等文學表現形式在
此時大量出現，向陽在〈八〇年代臺灣現代詩風潮試論〉中指出從
威權轉向民主最大的標誌即是八〇年代臺灣的歷史重寫，這個重
寫，重構歷史的風潮使得整個社會政經系統與文化傳播系統都受到

相當衝擊。❹彭小妍亦指出，一九八七年解嚴後從個人敘事視角重新詮釋歷史，以及大規模重建文學典律的趨勢已然成形，「重建文學史」，「重構文學典律」成為當前重要的議題。❺臺灣電影也在此時重新檢視臺灣的近代史，回顧國族歷史的電影風潮從侯孝賢的《悲情城市》及王童的《香蕉天堂》開始，展開九〇年代一系列處理歷史的影片，這些影片往往透過與當今臺灣社會的變遷，重新觀照昔日歷史詮釋，身分認同錯置與家國想像的建構。❻

　　在這波歷史重構風潮中，九〇年代臺灣電影關注於戰後初期至五〇年代白色恐怖之創傷記憶，正可以映證上述這波重寫歷史的因緣。一九四五年中日戰爭，由於美國的介入再加上日本國力的衰竭，因而宣告無條件投降，已受到日本統治五十年的臺灣，劃歸為中國的疆域，然而中國內政的種種貪腐，再加上長期戰亂所造成的內部矛盾，使得國共之間醞釀著另一場戰爭的危機。一九四九年國民黨政權從大陸退守到臺灣，在戰後初期一九五〇～五四年之間，為了鞏固政權，有鑑於大陸潰敗的歷史經驗，禁絕社會主義思潮與

---

❹　向陽：〈八〇年代臺灣現代詩風潮試論〉，發表於《第三屆現代詩學會議》，今轉引自《臺灣史料研究》第 9 期（1997 年 5 月），頁 98-99。

❺　學院裏對於臺灣文學史的重建與重寫正在進行，許多作家的全集也已出版或陸續由作家遺族，民間出版社或文建會及各縣市文化中心出版整理中。許多塵封的文學作家，文學作品此刻受到重視，而昔日的文學典律正在解構，重建之中。參見彭小妍：〈解嚴與文學的歷史重建〉，收錄於《解嚴以來臺灣文學國際學術研討會論文集》（臺北：臺灣師範大學國文系，2000 年 9 月），頁 11-14。

❻　如侯孝賢《戲夢人生》、《好男好女》，萬仁《超級大國民》、《超級公民》，王童《香蕉天堂》、《紅柿子》，以及林正盛《天馬茶房》等等。

左翼運動思想，全島陷入「反共復國」的神話建構，以及恐紅（紅色思想，紅色旗幟，紅色共產黨）的戒嚴肅殺氛圍，其間在臺灣持續進行嚴酷的軍事威權統治，以及左翼知識青年與左翼政治運動等撲殺行動，成為臺灣歷史上一段「白色恐怖」時代。藍博洲認為在五〇年代臺灣政府所採行的白色恐怖政策，乃是「國共階段內戰的延長，國際反共基地的整地作業之重疊。」他認為臺灣五〇年代的歷史是具有世界史的意義。❼本章所分析的電影《好男好女》基本上根植於藍博洲所著《幌馬車之歌》，而另一部電影萬仁《超級大國民》則觸及臺灣白色恐怖的政治犯敘事。❽

　　侯孝賢描繪二二八事件的電影《悲情城市》（1989），及重述歷史人物鍾浩東《好男好女》（1995），許多評論者認為電影並沒有重現「歷史的真相」。❾然而任何一種影片都是對歷史的某種詮釋及建構，尤其侯孝賢試圖從庶民歷史去重新檢視臺灣戰後初期的

---

❼ 藍博洲：〈「特赦令」歧視下的「另一種聲音」——追溯臺灣白色恐怖的源頭〉，《幌馬車之歌》（臺北：時報文化出版公司，1994 年），頁 321。

❽ 所謂「敘事」（narrative）即指有先後順序的事件安排，有情節佈局引導的故事講述。敘事非如實反映現實，而是組織、塑造「現實」，賦予事件特定的因果關係、時空關聯、意義等，經常涉及特殊人物角色的編派定位。

❾ 1989 年《悲情城市》上映之後，藝文界展開一場二二八史實的爭論，有論者感到安慰，認為一段禁忌的歷史，終於能在影像中呈現，有論者卻感到惴惴不安，因為電影並沒有呈現二二八的真相。而在《好男好女》上映之後，亦有論者認為本片並沒有真實呈現白色恐怖事件的史實。請參閱〈在虛構中透視歷史：《好男好女》座談會〉，《電影欣賞》，第 77 期（1995 年 9/10 月），頁 73-78。

歷史事件，庶民的經驗與記憶遂與歷史書寫重構，產生密切關係。歷史的巨輪不斷地向前挺進，生活於其中的人群、社會關係和空間形式不斷流轉變化，每個人對於歷史很難有整體或全貌的掌控，只有個人的生活敘事片段而局部的記憶。此即李歐塔（Jean-François Lyotard）所云：單一大敘事（great narratives）的逝去，多樣化的小敘事（small narratives）的來臨。他透過敘事模式的研究，認為過往脫離歷史脈絡與文化影響的權威話語將被打破，取而代之的是多元解放之後自由自在的小敘事。❿新歷史主義的觀點則在破除現代單一化論述，及權威的歷史敘述，使歷史呈現多樣敘事聲音，並重新反思歷史敘事，展現一種多元、去中心的思考，並消弭菁英文化與庶民文化之藩籬。⓫九○年代重述臺灣歷史的電影，試圖從這種史觀出發，展現有別於以往官方說法。因此，對於臺灣電影的歷史敘事，我們無法質疑是以偏蓋全，也不能僅僅抨擊這些電影是選擇性的再現。我們可以探問的是，影像的歷史敘事選擇了那些事件，為何如此選擇，以及電影如何呈現？如何再現？在過往刻板寫實理論的認知下，「再現」（representation）是一種對現實的模擬，一種鏡象式的投射，其主要目的在於捕捉、模擬現實。這顯然是因為過往在西方電影語言被視為是一種透明的媒介，能夠達成映照現實的任務。然而，在符號學與語言學日益興盛的近現代，此種觀點早受到

---

❿　Jean-François Lyotard, translated by Georges VanDan Abbeele: *Postmodern Fables* (Minneapolis: U of Minnesota Press, 1997).

⓫　參見張京媛編：《新歷史主義與文學批評》（北京：北京大學出版社，1993 年）。另可參閱盛寧：《新歷史主義》（臺北：揚智文化事業公司，1996 年）。

後結構、後現代主義者的批判與揚棄,取代的是對影像語言再現功能的質疑與反思。任何影像的再現都涉及誇張放大、移換增補、刻意模糊、重新排列組合,或者原本難以看見的,得以被放大檢視,甚至可以超出人類視角或奇觀式的凝視,或者對事件、人物加以戲擬、虛構。❷另外,新歷史主義學者海登·懷特(Hayden White)曾以影像史學(historiophoty)一詞來探索研究歷史表述的新方法,針對傳統歷史研究,以文字書寫歷史所成立的書寫歷史學(historiography),影像與書寫此兩者之間是否是涇渭分明,他認為不論是影像史學或書寫史學,都是透過某種觀點、立場,對於史實加以濃縮、分析,兩者的差異只是再現的媒介不同。影像史學也確實能夠再現某些歷史氛圍,或者紀錄當下人們的語言、動作、活動,敘說與回憶,很多細節恐怕不是文字所能承載,畫面反而能更清楚的傳達。因此,從某個角度來說,影像史學可以補足書寫史學的歷史再現。❸

　　從九○年代臺灣電影的再現政治,其歷史敘事主題及敘事策略,都大量運用記憶再現作為述說主要脈絡。本文所述及的幾部臺灣電影都將焦點放在記憶再現的歷史敘事,個人記憶被放大而國族建構似乎已成昔日魅影。八○年代末的解嚴,將強權政府象徵的威權瓦解,大中國論述受到多方的挑戰,在國民政府統治下,日本統

---

❷　Bill Nichols, *Representing Reality: Issues and Concepts in Documentary.* Bloomington: Indiana University Press, 1991, pp.30-40.

❸　Hayden White, "Historiography and Historiophoty." *The American Historical Review*, 93:5, 1988, pp.1193-1196.

治臺灣時期的歷史圖象長期受到壓抑消音，解嚴之後，一方面瓦解中華民族的國族論述，另一方面積極重構臺灣本土歷史，於是在八○年代末至九○年代，侯孝賢對於臺灣歷史建構的三部曲：《悲情城市》（1989）、《好男好女》（1995）、《戲夢人生》（1993），王童的臺灣三部曲《稻草人》（1987）、《香蕉天堂》（1989）、《無言的山丘》（1992）。上述影像皆勇於建構日治時期至國民政府接收來臺的歷史圖像，並對曾被迫消音的政治禁忌予以悲喜劇式或戲仿的再現。這些對臺灣歷史提出詮釋的電影，有著導演對於如何運用影像述史的嘗試，實驗手法，也有著對於臺灣歷史重探重構的企圖。另外，臺灣在整理近代角色認同的悲劇歷史中，有迷惘、困惑，但是，似乎正因為這種迷惘，使臺灣以影像述史的電影否定或質疑了父祖之國的威權角色，也從而不知不覺間顛覆了父權的歷史形象，急切地要擺脫「家」或「國」的權力結構，恢復更多個人的自我獨立意識。❹

　　九○年代歷史敘事影像的形式有虛構的劇情片如：《超級大國民》，擬紀錄片與劇情片混合類型：《好男好女》，以及紀錄片方式：《我們為什麼不歌唱》。其牽涉到敘事角色的「多元身份」，

---

❹ 蔣勳在〈家・國・歷史・父親〉一文論述一九九七前後幾部臺灣電影，他認為：臺灣在八○年代末期的政治解嚴，使長期成為禁忌的歷史圖像大量在電影中出現，以侯孝賢《悲情城市》為代表的「家」、「國」、「歷史」的探索成為一種史詩的美學，成為侯孝賢個人風格，也成為臺灣電影的一種世界性符號。蔣勳：〈家・國・歷史・父親〉，黃寤蘭編：《當代中國電影：一九九五～一九九七》（臺北：時報文化出版公司，1998年），頁48-49。

創傷救贖和慾望主體的召喚、主導性敘事吸納和認同位置等等。透過《好男好女》座談會，以及《我們為什麼不歌唱》對於白色恐怖紀實影片座談會，提供我們管窺如何由虛構劇情片處理歷史，或者是強調寫實紀錄片來處理歷史的兩種不同取徑。❶然而在臺灣九○年代想要突破威權禁錮的強大呼告，及挖掘蒼白歷史的社會正義，使得處理白色恐怖的歷史影像，導演們仰賴官方史之外的庶民記憶，其中大部份來自於學者所作的口述歷史。在以往歷史的書寫裏，口述歷史往往不被視為具有「深度」的歷史詮述呈現，而「記憶」本身是否可再現歷史現場，往往也備受史學家的質疑，因為「記憶」可能因為時光的淘洗而呈現某一碎裂的片段，也可能因為敘述者本身的緣故，刻意詳述某一事件卻遺漏某些時刻，因此記憶本身可能遭受到扭曲、遺忘、竄改、甚至「編造」的歷程。在傳統的歷史書寫以文獻資料為主，較不重視訪談和口述歷史，主要因為過往歷史書寫權掌控在官方或史學專家手中，而史家論述又因為威權體制尚未結束，如何詮釋及呈現所要處理的素材，其自主空間是有限制的。解嚴之後，大歷史的詮釋受到相當程度的質疑，以往庶民的歷史記憶是被消音的，但在官方及檔案資料裏，能夠對大歷史詮釋有所撼動者，反而是庶民的記憶及個人生命史，得以穿透歷史

---

❶ 參見〈在虛構中透視歷史：《好男好女》座談會〉，《電影欣賞》，第 77 期（1995 年 9/10 月），頁 65-72。以及〈《我們為什麼不歌唱》：白色恐怖紀實影片座談會〉，《電影欣賞》，第 77 期（1995 年 9/10 月），頁 73-78。

的縫隙，解構大歷史的巨大身影。❶口述歷史最直接的方式就是以紀錄片式的形式呈現，達到真實電影的企圖，保留庶民的、弱勢者的發聲，希冀可以打破一元的歷史觀，呈現多元歷史詮釋的對話空間，藉此傳達多元繁複的歷史面貌。

　　九○年代系列的臺灣近代史影片，我們看到紀錄片以訪談和口述歷史作為表現歷史詮釋的主要模式，如《我們為什麼不歌唱》。在侯孝賢《戲夢人生》、《好男好女》等劇情片方面對於影像與史實的寫實議題，影像創作者出現一種高度的自覺性與反省。為了擺脫昔日傳統史觀，反對官方的歷史敘事，同時也質疑歷史敘事所建構的線性時間與「同一」的認同觀點。試圖解決「單面向」歷史詮釋的問題，影片回顧歷史時突顯史觀與記憶的建構性，使影片的敘事形式傾向後設的後現代美學風格，並自覺於影片作為「史實再現」的話語權力。故劇情片強調以虛構特質作為載體，剪裁口述資料，歷史文獻，再重新「戲擬」一次史實發生的「現場」，強化其虛構特質。此外，影片的歷史敘事部份雖然是類紀錄片的方式呈現，但與紀錄片最大的不同是呈現現今臺灣的狀況與昔日歷史多線交錯，以戲中戲的方式質疑國族認同大敘事。影片試圖呈現角色、敘事者、史實之間複雜的關係，也試圖讓敘事者自我暴露其創作的過程、困惑與所想等等後設敘事手法。

---

❶　參見湯普遜（Paul Thompson）著，覃方明、渠東、張旅平合譯：《過去的聲音——口述歷史》（香港：牛津大學出版社，1999 年）。

# 三、《好男好女》的創傷記憶與史實「再現」

　　侯孝賢所執導的《好男好女》乃取材於藍博洲白色恐怖的報導文學作品，其中以《幌馬車之歌》一書作為歷史敘事的主軸。《幌馬車之歌》主要呈現一位左翼知識青年──鍾浩東（1915-1950）所追尋的理想與失落，最後受政治迫害被槍殺。他出生於日本統治下的臺灣，但相當具民族意識，對祖國產生憧憬之情，乃作家鍾理和同父異母兄弟。一九四〇年他與妻子蔣碧玉，為了參與祖國抗日行動，因此到了廣東，卻被當成日本間諜，幸好得到邱念臺先生的營救，得以免除間諜罪名，投入當時抗戰大業。在大陸前線工作及艱苦生活六年，連剛出生的孩子都無法撫育，而必須送給他人作養子。抗戰勝利之後，鍾浩東回臺擔任基隆中學校長，在二二八事件前後，為了啟蒙大眾對社會主義的認識，以及讓大眾了解國共內戰的發展，開始油印地下刊物〈光明報〉，並藉此推展反帝國主義，階級革命的理念。一九四九年八月〈光明報〉被特務機關查獲，鍾浩東及其同志多人被捕，在一九五〇年十月十四日遭到槍決。這個歷史史實，作為《好男好女》的主要歷史敘事軸。原著作者藍博洲不僅參與《好男好女》的拍攝工作，在片中飾演蕭道應一角，並且在拍攝《好男好女》期間，侯孝賢特別撥出一筆款項，讓藍博洲訪談倖存的政治受難者，並製作成紀錄片《我們為什麼不歌唱》。**⓱**

　　回溯過往，藍博洲曾經說：「由於幸運的偶然，我找到了二次

---

**⓱**　〈《我們為什麼不歌唱》：白色恐怖紀實影片座談會〉，《電影欣賞》，
　　第 77 期（1995 年 9/10 月），頁 73-78。

大戰結束,臺灣光復當時,臺北幾個最秀異的青年的足跡。他們全是臺北帝大醫學部(今臺大醫院)和日本名大學醫學部的高材生;他們也全部從抗日而熱情迎向臺灣的光復,到對陳儀體制的腐敗和獨佔慾念忿然抗議,繼之參與一九四七年臺灣二月蜂起,再經蜂起全面潰敗的絕望,幻滅與苦悶,然後在當時中國全面內戰的激越的歷史中,重新找到國家的認同。」❶這些居處在時代夾縫中的臺灣青年,在日治時期私下從事漢文的學習,以達成對中國的孺慕之情,然而當臺灣回到中國版圖時,此種回歸的喜悅與熱情卻被旋即而來的官僚惡政,以及血染的二二八事件所摧毀。藍博洲試圖從這些學生激越的青春所投注的社會運動,描繪出他們生命史,在這些臺灣青年社會運動思想的實踐中,他發覺與官方歷史迥然不同的版本。一系列的報導文學創作,企圖翻轉國家官方所建構的正史,讓五○年代集體失憶的那段恐怖歲月重新出土,使這些臺灣知識份子面對殖民與威權體制所受到創傷再次得到歷史的見證。

　　從藍博洲在一九九一年出版著作《幌馬車之歌》,一九九五年所拍攝的影片《好男好女》及《我們為什麼不歌唱》,以及後續藍博洲對臺灣五○年代白色恐怖所做的調查報告,包括《白色恐怖》等,以及左翼運動與臺灣歷史結合的報告文學作品,如《紅色客家人》、《麥浪歌詠隊》,小說《藤纏樹》等,其間不同文類的互文性,實足令人玩味。藍博洲的創作形式及史觀:不斷持續揭露臺灣

---

❶　藍博洲:〈美好的世紀——尋訪戰士郭琇琮大夫的足跡〉,原載於《人間》第 33 期(1987 年 7 月),後收入《幌馬車之歌》(臺北:時報文化出版公司,1994 年 5 月),頁 266-267。

歷史塵封的記憶，採取口述歷史與報導文學的形式，雖然呈現出的效果與小說極為類似，但是其創作內文穿插多種類型的文本，形構成敘述者對一個事件多種不同角度的參照，以建構歷史的實相；又從虛構文本的角度，穿插不同場景事件，這不同類型文本的參照足以再現歷史陳述者的建構性，以及文學書寫的虛構性。此種面對歷史，面對記憶的創作策略及書寫視角，形構成《好男好女》的後設性史觀及《我們為什麼不歌唱》的口述歷史紀實風格。

　　《好男好女》的敘事形式相當複雜，侯孝賢嘗試從九○年代高度資本化之後的臺灣回視這段白色恐怖的歷史——鍾浩東／蔣碧玉的生命史。敘事線可分為三個主軸，一個是「再現」鍾浩東的白色恐怖受難者歷史，一個是正在排演鍾浩東故事的片段，另一個則是飾演蔣碧玉的女主角梁靜的過去與現在的生活。透過女主角梁靜的敘述旁白，場景在女主角自身個人生活史與政治受難者的歷史交錯跳接。試圖從女性作為倖存者的創傷記憶連結五○年代蔣碧玉與九○年代的梁靜。影片使用不同的攝影，不同的造型來區隔混亂跳接的時間與敘事者，史實的部份以黑白攝影呈現，當下九○年代排戲及梁靜過去與現在的生活以彩色呈現。過去的梁靜放浪形骸，性感妖媚，情人阿威去逝之後，裝扮變得樸素而形容憔悴。《好男好女》的敘事發聲者是梁靜，以她的記憶為核心，她正在排演一齣關於白色恐怖歷史的戲，而所再現的歷史敘事則主要是蔣碧玉的記憶。「記憶」本身是這部影片的焦點，記憶不是理所當然的存在，應要加以質問、追究、詮釋和闡揚，《幌》一書主要以蔣碧玉的口述回憶，企圖對歷史提出不同視角，來質疑和補充原先不假思索的主流歷史書寫。同時以記憶場域為核心，聯繫延伸各種議題——平

撫創傷，在騷亂不安的快速變遷中自我定位。故影片環繞著蔣碧玉的敘事展開，穿插梁靜的生活因三年前阿威的死，而造成創傷記憶，她無法平撫傷痛，在騷動不安的當代社會，她重複讀著傳真機傳來的自己的日記，回憶與阿威過往的點點滴滴。從梁靜的視角，她在遙想五○年代的政治迫害，試圖進入蔣碧玉的生命史，連結兩個時代的女性是生離死別的悲慟情感。當梁靜回憶她和情人討論：「要不要生小孩，要不要生下一個小阿威？」下一個場景則是大腹便便的蔣碧玉，從事勞動工作，為了抗日的理想，只好將小孩送人。另一個場景是阿威突然在夜總會被槍殺，影像跳接到黑白攝影的再現史實部份，蔣碧玉得知鍾浩東被槍決，無法籌出錢為之收屍，最後影像跳接到現代排戲的時刻，梁靜飾蔣碧玉在排練場燒紙錢，痛哭失聲。以一種後設形式重構歷史，一方面呈現歷史開放而多元的敘事聲音，另一方面也在質疑九○年代的回溯歷史，是否能「再現」史實，恐怕只能以創傷記憶來連結兩代的好男好女，而無法真正透視歷史迷霧，重建歷史。

除了影片後設形式，並以戲中戲的方式「再現」史實，無法將九○年代與五○年代的家國認同作一致性的建構，影片透顯出來的：無法完全認同大中國，但當下臺灣的認同似乎也被消解。吳佳琪認為片中語言的混雜，以及戲中戲刻意敘述鍾浩東等人在大陸因語言隔閡被懷疑為日本間諜的經歷，形成對於中華民族認同的消解。❶⑨

---

❶⑨ 吳佳琪：〈剝離的影子──談《好男好女》中的歷史與記憶〉，收於林文淇、沈曉茵、李振亞編：《戲戀人生　侯孝賢電影研究》（臺北：麥田出版社，2000 年），頁 303-320。

透過兩代女性蔣碧玉與梁靜的觀點重探歷史，男性熱血革命之武鬥，身後留下遺孀幼子。五○年代的女性處於流離顛沛的大時代，大腹便便的身體經驗，與九○年代梁靜面對愛情，生育的掙扎猶豫。串接起兩代女性對於大歷史敘事的觀點視角。

\* 取材自《好男好女》，侯孝賢電影社，1995。

不僅如此，影片的敘事更指向一個新而多義的臺灣人身分認同，《好》片並置私人記憶與民族歷史，模糊了真實／虛幻、歷史再現（影像）的區別，創造一種「擬像」（simulacra），體現對歷史再現、影像、記憶的不信任，影像將歷史再現為一個後現代性的文本。希冀從多面向而歧義的歷史敘事，創傷記憶裏，衝擊出反思資本主義，抗衡國民黨一家之言的可能性，爭取對臺灣歷史的另類詮釋的空間，或可從中理解當代臺灣人身份認同的混亂與迷失。

　　《我們為什麼不歌唱》這部記錄片是來自於藍博洲對於以往白色恐怖歷史書寫的訪談人物，能直接面對鏡頭，敘說自己一段生命史。以往藍博洲一系列關於二二八、白色恐怖的歷史書寫，其根據的史料是透過訪談，而其文本形式則以口述歷史來進行，這樣的內容形式在於凸顯受難者的聲音，強調受難過程的歷史見證，但是這樣的訪談書寫紀錄牽涉到是把口語轉化為文字書寫，在此過程中藍博洲就扮演著採訪者與編輯整理者，事實上採訪者本身的現場互動，是報導成功與否相當重要的關鍵之一，採訪者的先備知識與提問問題常常深刻影響採訪的成果。❷因此，受訪者在不同的採訪者，不同的問題，以及不同的情境所提供的「答案」，也可能因對話的歷程而展現出不同脈絡式的思考點，因此最後研究者將口述資料整理、刪節、合理的文字潤飾之後，其文本如何進行歷史敘事，就會對歷史現場的「再現」展現出不同的風貌。如同懷特（White）所指出的，所謂的「歷史」必然暗示兩種以上的版本，否則史家就不會不厭其煩地重新敘述過去的事件或人物，賦予新的歷史詮釋，並在敘述當中企圖建立起自己的版本的權威性。❷而如何透過影像再現五〇年代白色恐怖歷史，並且能和《好男好女》作一個結合。當時藍博洲、關曉榮等電影工作者考慮許多方式，如以報導文學的方式，或是各別的故事，用人物去切入歷史，一方面擔憂內容上呈

❷　Dan Sipe, "The Future of Oral History and Moving Images", *The Oral History Reader*. Ed Robert Perks and Alistair Thomson. London and New York: Routledge. p.383

❷　Hayden White, *The Content of the Form: Narrative Discourse and Historical Representation*. Baltimore and London: Johns Hopkins U. 1987, p.20.

《好男好女》片頭一開始，霧色迷離，一群左翼青年在田埂間行走，隱隱傳來歌聲。吟唱之歌詞疊映於畫面上，根據藍博洲所紀錄這首歌是蔣碧玉常唱的歌曲〈我們為什麼不歌唱〉。歌詞之原作者乃詩人力揚〈霧季詩抄——我們為什麼不歌唱〉。

以紀錄片的形式，將經歷白色恐怖時代的理想志士，留下其音貌身影。

＊ 取材自《我們為什麼不歌唱》，侯孝賢電影社，1996。

現片面的觀點，但另一方面，影像要全盤講述五〇年代白色恐怖事件，則力有未逮，且容易變成內容生硬的歷史片。最後執導的藍博洲與攝影關曉榮認為無法以一部電影完整敘述整個白色恐怖的歷史，就以數個較具代表性的典型人物，讓這些歷史見證者重述事件，呈現這個時代。❷

這部紀錄片一開始是從蔣碧玉的喪禮開始，一位重要的歷史見證者已逝去，然後鏡頭帶到長久以來一直在找尋哥哥墓地的受難者家屬，一九九三年五月塵封快半世紀的六張犁公墓重新被挖崛出來，家屬終於找到當年受白色恐怖迫害者的墓碑。這些墓碑的矗立使喑啞的創傷記憶得到見證。接著影片讓倖存的政治受難者面對鏡頭訴說記憶。許金玉談光復時臺灣人的興奮，以及改朝換代，本省人無法作主的悲哀命運，以及計老師（計梅真）在獄中被求刑的情況，接著是郭琇琮的遺孀林雪嬌談被捕的過程。林書揚（臺灣最長刑期的政治犯）談戰後初期國際情勢，臺灣的位置，以及如何接觸到社會主義書籍。本片也記錄客家人羅坤春，黎明華以及原住民泰雅族人林瑞昌等人口述參與左翼運動情形，以及他們如何接觸共產思想及書籍，在鏡頭前娓娓道來。這些參與組織的昔日左翼青年，當面對鏡頭回顧往事，於垂暮之年仍對昔日農民運動及無產階級理想的堅持，認為自己並沒有走錯道路。這些貧農子弟在官方資料上往往只出現一、兩次人名，或者只有相當殘缺的資料。❸紀錄片先透

---

❷ 請參考〈《我們為什麼不歌唱》：白色恐怖紀實影片座談會〉，《電影欣賞》，第 77 期（1995 年 9/10 月），頁 73-78。

❸ 如謝其淡在《安全局機密文件》總共一百六十二件「歷年辦理匪案彙編」

過旁白聲音簡述影片中的人物,接著將他們參與地下組織汲取共產思想的過程,讓他們直接面對鏡頭回顧自己的生命史。本片的拍攝以紀實性為主,相當素樸的攝影手法,對於參與左翼運動的階級:包括知識份子及貧農,族群則含攝本省人、外省人、客家人、原住民,性別則兼及男性及女性,涵蓋層面廣泛,紀錄片隱含對白色恐怖等同本省人的政治創傷之批判立場。對於這群追求「祖國理想」的年輕人生命史之觀照,紀錄片也隱隱強調除了本土左翼知識青年的路線,另外有一部份的左翼青年,因民族主義及社會主義的信仰,而寄望隔海對岸中國共產黨對臺灣的農民解放,對少數族群實施自治的期盼,這也是在臺灣所形成的戰後左翼路線之一,❷他們的思考與奮鬥不應被臺灣的歷史所遺忘。

## 四、《超級大國民》之記憶召喚與贖罪意識

歷史的記錄和詮釋向來是國族國家的要務,展現為國史館、博物館、歷史課程和歷史教科書審定,以及各種節日儀典等記憶裝置

---

的官方檔案中,謝其淡的名字僅僅在第二輯「臺灣省工委會苗栗地區銅鑼支部黃達開等叛亂案」中出現過兩次。

❷ 陳芳明認為戰後左翼知識青年有部份對中國不信任,在臺灣社會醞釀獨立運動;另一部份則因民族主義的心態及社會主義的信仰,移情於跨越海峽的寄望,漸漸在臺灣本土上形成一個新的戰後左翼路線。在文學創作上葉石濤、藍博洲的創作,恰恰可以代表以上兩種傾向。參見陳芳明:〈白色歷史與白色文學——葉石濤與藍博洲筆下的臺灣五〇年代〉,《文學臺灣》第 4 期(1992 年 9 月),頁 220-221。

的設立，記憶產製和灌輸。解嚴前後釋放出衝撞既有秩序和想像的社會力量，正伴隨了記憶的重新書寫。主要有圍繞二二八事件和白色恐怖的創傷記憶，鄉土情感和母語等，相對於黨國「正史」的，相對於均質化的國族史觀的，以及後來瀰漫於文化消費中的。這些

今昔對照，沉沉的失落與歷史的荒謬，再次嘲弄了政治受難者。

日治時期臺灣人到南洋當軍伕。

國民政府實施戒嚴法，臺灣籠罩在反共復國的威權話語中。

白色恐怖時期許多政治犯家庭妻離子散。綠島作為一個撕裂主體及搗毀身份認同的異質空間。

九○年代臺北街頭各式抗爭活動，身著黑色西服的主角猶如一縷錯置時空的幽魂。

\* 取材自《超級大國民》，萬仁電影公司出品，1994。

新興記憶書寫類型，成為臺灣近十幾年來確認和爭議身份認同，並涉及實質政經權益之爭取的文化戰場。

《超級大國民》（萬仁，1995）透過黑白的影像回顧臺灣的殖民歷史，在政權更迭中，「大國民」主體是斷裂的，身份認同是混亂而無所適從的。

《超級大國民》也試圖處理白色恐怖的政治犯記憶。陳儒修認為這是一部政治影片，透過一開始的詩意鏡頭走向一段霧重雲深般的記憶。❷影片一開場是一個迷霧清晨，一輛卡車緩緩前進，一個穿白襯衫青年被拖下卡車，跪在地上，面向著鏡頭，背後的士兵朝他開槍，青年應聲而倒，濃霧依然瀰漫。這是主角許毅生（林揚飾）長久以來揮之不去的夢魘，經歷五〇年代的白色恐怖十六年的牢獄之災，隨後十年的自我放逐，大半的青春歲月就如此浪擲虛度，許毅生說：

> 青春與理想到底是什麼
> 對我這個只有過去
> 看不到將來的老人來說
> 就像一張遺失的照片

他夢境裏昔日的好友，明明已逃脫特務的追捕，但最後卻被槍決，為了追索好友生命最後的臨終時刻，他決定停止自我放逐，重新回到社會。他試圖尋找當年一同入獄的政治犯，當年押解他們的

---

❷　同註❷，頁 54。

調查局人員等，到處詢問：好友是怎麼死的？現在又葬於何處？在這趟追尋之旅中，他打開了塵封的記憶，召喚了內心深處不願面對的創痛。在記憶再現的過程中，記憶牽涉了主體認同的召喚和建構。寓居與穿梭於敘事過程中的記憶，指稱和構連了敘事內外的各種主體位置：敘事所言及或設定的主體（spoken subject）、敘事裡居於主位的言說主體（subject of speech），以及發動敘事的具體發言主體（embodied speaking subject）。三者可能對應一致，也可能有所差異，但共同構成了敘事認同的過程。❷記憶所召喚或建構的「言及的主體」，透過慾望和具體的主體發生關係，但發言主體的表達，以及言說主體的參與和認同化（identification），也都有含蘊慾望的流動。形塑記憶的敘事誘引和塑造了特殊主體位置和認同化，記憶書寫裡的主體據此尋找己身位置，辨認自身過去、現在和未來的軌跡，並賦予意義，獲得情感的平撫，或導引了快感的宣洩。時移事往，但影片中主角許毅生卻想回溯並回視創傷記憶，雖然是在尋找好友，但其實是與自我主體的對話，與過去歷史對話，透過證明自己曾活過的歲月，再次予以意義的建構。

在《沈默的經驗：創傷、敘事與歷史》一書的首章，克魯絲（Caruth）闡釋發聲者與創傷間弔詭的辯證關係，個體在經歷重大創傷後的發聲所突顯出的卻是一個個體不願意面對創傷的事實。克魯絲借用佛洛伊德創傷理論為依據，說明創傷事件不斷地藉由倖存者潛意識的重複展演——佛洛伊德稱之為「創傷官能症」（traumatic neurosis）——成為一個揮之不去的魅影。克魯絲之論點道出了創傷

---

❷　Anthony Kerby, *Narrative and the Self*. Bloomington: Indiana UP, 1991, p.107.

不只是個病徵，而且永遠是一個「傷口的故事」，不斷地爆發，創傷成為文本，此即克魯絲所強調：「歷史就像創傷」；「歷史所反映的正是我們每一個個體與另一個個體的創傷交織」。❷歷史的敘事中個體創傷彼此交織，個人的創傷經驗轉換成集體傷痛的敘述，歷史敘述不外是緣起於個體創傷重複展演／敘述的交織。

　　這個不斷覆現的創傷記憶，在導演萬仁的鏡頭底下，則是同樣事件的回憶如夢境般，不斷重覆展演，被調查人員逮補的過程，妻子到綠島探監的時刻，被切割成斷裂的記憶，以不同的視角，不同的鏡頭，不同的姿態，不斷地湧現，跳接穿插於追索好友的過程。在過去與現實之間，他看到昔日「老同學」有人患了創傷官能症，不斷妄想仍有調查人員要偵測他的言行，無法走出白色恐怖的夢魘，所以一天到晚帶著耳機聽反共愛國歌曲：「反攻，反攻，反攻大陸去……」以證明自己思想清白。有好友則是隱身於破落的貧民違章建築，有人則寄託鄉土，躬耕自足，鏡頭以俯瞰臺北，遠離喧塵，以獲得暫且的安寧。

　　許毅生暫時居住在女兒的家，他被錯置於九〇年代的臺北時空。從太多頻道的有線電視節目，到街頭運動，黨外的旗海飄揚，都是他所感到陌生的，在這個全球化快速變動的臺北都會，時代早已遺忘這群為理想犧牲的受難者。如同林文淇所言：進入快速變遷全球資本結構的臺北都會，空間產生劇烈變化，具歷史意義的空間快速消失，早已被國際資本所侵佔掠奪，大飯店、速食店、商辦大

---

❷ Cathy Caruth, *Unclaimed Experience: Trauma, Narrative, and History.* Baltimore: Johns Hopkins UP, 1996. pp.2-3.

樓等等侵蝕了空間所蘊含的地域性與社會性。❷象徵他們那一代悲情歷史的空間與建築都不復存在，他坐著車子行經臺北街頭，過去五〇年代警總保安處（日據時代的日本東願寺），乃刑求、監禁政治犯的地方，他旁白道：「這是人糟蹋人的地方」，現在變成獅子林商業大樓；原來的警總軍法處（日本時代的陸軍倉庫），是「無數朋友被判生判死的地方」則成了來來大飯店；昔日槍斃政治犯的刑場則座落著青年公園。行經來來大飯店時，導演特別以廣角鏡頭仰視來來飯店的建築，以其龐然大物的形象喻示資本主義的大舉入侵，而飯店內放大的餐廳用餐時的刀叉碰撞聲，彷彿大聲昭告商品化消費社會的無限擴張。❷當年為了鼓吹左翼思想，社會主義等無產階級烏托邦理想，而身陷囹圄十多年，今日的社會卻已是資本主義高度發達的怪獸，今昔對照，深沈的失落與歷史的荒謬，再次嘲弄了政治受難者。

影片另一個不斷回顧的場景，是政治受刑犯勞改的地方──綠島，敘事伴隨著主角對於妻女的愧疚心情，以及在一次面晤，他對妻子提出離婚之後，回到家，妻子一邊服食安眠藥，一邊彈奏丈夫最愛的曲子──蕭邦〈夜曲〉，自殺身亡。導演讓許毅生及妻女從多重回憶的觀點，去窺看這個在臺灣民主化過程中，曾經燒灼無數政治犯家屬記憶的神秘小島。導演試圖透過這些人物的心聲，歷史，生活寫真，來紀錄某程度的綠島「真相」，但這種記錄已雜染

---

❷ 參見林文淇：〈九〇年代臺灣都市電影中的歷史、空間與家／國〉，《中外文學》總第 317 期（1998 年 10 月），頁 99-119。

❷ 同上。

導演個人的認知，編輯與演繹在內，其想像再現的成分多於真實記錄的成分。在戒嚴時期，國家論述操控地方想像，在國家利益前提之下，國家的空間依照所謂的「絕對空間」意識型態被分化。社會空間依照政治需求被劃分，中央與地方、中心與邊陲、都市與鄉村、神聖與褻瀆、法治與逾越，成為空間區劃的準則。❸⓪綠島作為臺灣的邊陲小島，在這一套區劃系統裏，被規劃為逾越（transgression）與訓誡（discipline and punish）的地點；換句話說，在臺灣近代化的歷史上，不管是在行政區劃分的層面也好，或是地方想像的層面也好，綠島被監獄化，以保障國家的領域安全，穩固國家想像。監獄化時期的綠島的地方意義，可以從幾個不同的層面來解讀。對繫獄其中的臺灣人而言，作為臺灣獄政執行所在的綠島，原是一個搗毀認同，撕裂社會身份的空間。但導演試圖從探監的家屬視角來重新審視綠島空間，故其多次鏡頭呈現受刑人妻子千里迢迢探視，最後卻得到一紙離婚協議書，鏡頭緩緩往後拉昇，節奏緩慢地呈現妻子離去的最後一瞥，及絕決的悲痛心情。另外，導演亦著墨於年幼的女兒在學校受到老師另眼相待，調查人員的監視，以及到綠島探視父親之後，調查人員不停地盤查詰問：你爸爸跟你說什麼？這些影像鏡頭以喑啞的沈默，形容埋藏內心的創傷記憶，以過度曝光的蒼白色調，象徵昔日的歲月恍若一片空白，如同一場無法驚醒的夢魘。

---

❸⓪　參見 Neil Smith, "Homeless / Global: Scaling Places.", *Mapping the Futures: Local Cultures, Global Change*. Ed. Jon Bird et al. London & New York: Routledge, 1993, pp.87-120.

在當下的臺北，許毅生找不到昔日奮鬥受難的歷史足跡，在回憶中的綠島則是傷痛的不堪記憶，對於妻女更有滿心的虧欠，唯一的救贖之道一直捧著妻子的骨灰盒，並尋覓朋友的墳墓。由於父親是政治犯，母親自殺，女兒辛苦的成長，結婚之後，丈夫也熱衷政治，最後可能因賄選而入獄，面對父親與丈夫為了政治而不顧家人，不禁怨嘆：為什麼男人那麼愛搞政治？憤而質問父親：「母親生前不好好愛她，等她死了以後才捧著她的骨灰到處跑，又有什麼用？」政治受難家屬的悲憤透過女兒的心聲呈露出來。影片最後，許毅生在六張犁的亂葬崗，找到昔日友人的墳墓，他點燃兩百多支白色燭光，痛哭失聲，既哀悼過往的歲月，並撫慰歷史亡魂，只有在這歷史的墳場，許毅生好像才找到自己歸屬的空間。如同林文淇借用迷走的話所言：影片《超級大國民》其實是在嘲諷「國」的更迭與消逝。[31] 導演萬仁剪輯一些總統府前閱兵大典的片段，使我們得知主角許毅生有過日本認同，中國認同，也曾在追求社會主義理想時有過臺灣認同，是故他走過臺北的一些建築時，他能細數以往的歷史痕跡，然而在現今的全球化高度資本主義的臺北，他卻是如此的格格不入，宛入闖進「異質空間」而飄泊離散的孤魂。

《超級大國民》描述一個白色恐怖政治犯所背負的歷史被遺忘在快速變化的臺北都會空間。這個主題從主角許毅生旁白即點明：「一度以為自己是進步的青年，但是面對一個陌生的世界，不得不承認自己已是退化的老人。十六年的牢獄，加上十二年的自我囚禁；三十四年來被社會惡意的放棄，加上自己有意放棄這個社會的

---

[31] 同註❶。

同時，社會也將我忘記了。」在臺北空間中，主角不論是凝視象徵中國符號的中正紀念堂，植物園的天壇，或者象徵高度資本主義的來來大飯店，獅子林商業大樓，還是街頭流血衝突的政黨動員，他都彷若置身事外，無法尋獲屬於他的家國認同。導演萬仁在處理五〇年代白色恐怖的題材時，試圖要超越「國族」認同的限制，或者是政治控訴的範疇。他試圖探索：政治受難者平反之後，那些倖存者，包括遭受政治迫害的政治犯，及受難者家屬，他們如何生存，如何活過來，以及受難者的創傷記憶及對於親人的贖罪與懺悔，才是形構本片重要的核心價值。《超》片歷史敘事的視角則不僅限於探索國族想像，或者受難者的控訴平反，反而是想超越這一切，走向更進一層的人道關懷了。

## 五、結論

　　傳統的歷史書寫中，庶民的經驗較少受到史家的關注，庶民的歷史大多被當作統計數字以印證某些現象，或支持史家的論點，個人性與地區性的史料較不受重視，而被保留下來流傳下來的機率相對而言也較低。❸後結構或新歷史主義者指出，歷史的書寫並非一元或者是定於一尊，因為在書寫的過程中充斥著詮釋者的立場，以及詮釋權由誰來掌控，在官方歷史的背後，其論述隱含著權力運

---

❸　Paul Thompson, "The Voice of the Past: Oral History", *The Oral History Reader*. Ed Robert Perks and Alistair Thomson. London and New York: Routledge, 1988, pp.22-23.

作,以及意識型態的建構。在大歷史(History)的巨大身影下,暗藏著多元、分裂、甚至爭議不斷的小歷史(histories)。此種多元論述的歷史書寫觀,使得邊緣聲音得以浮出歷史地表。❸本文所探討的三部影片,《好男好女》以後設手法拍攝,重新檢視歷史的形構,而《我們為什麼不歌唱》則以紀錄片形式讓倖存者現身(聲)說法。《超級大國民》則以虛構的劇情片來重述白色恐怖的歷史,並著重在受難者創傷記憶與對親友家屬的贖罪意識。三部影片處理雖然形式及觀照焦點不同,但影片的歷史敘事,透過倖存者、受難者的家屬,以及親友所受到的政治迫害,讓弱勢階層的聲音得以呈現,讓受威權禁錮的創傷記憶得以釋放。透過影視史學的重新建構,再次閱讀與闡釋臺灣電影中侯孝賢、萬仁等導演所處理的創傷記憶,或許開展另類歷史再現或詮釋的方向。

---

❸　參見張京媛等著:《新歷史主義與文學批評》(北京:北京大學出版社,1993 年)。

# 第六章　想像國族與原鄉圖像
## ——黃春明小說與臺灣新電影之改編與再現

## 一、前言

　　一九七〇年代臺灣受到國際政局的影響，戰後隨著美援而來的西方現代化，以及勞力密集產業結構轉型，城鄉人口消長，再加上對於具現代主義傾向的文化菁英不滿，抗拒著國民政府嚴厲推行的「中國化」語言、教育、傳播政策等等，直接與間接催生鄉土文學，繼而在既有的族群經驗與政治意識型態的分歧與批判中，導致了一九七七～七八年的鄉土文學論戰。一九七〇年代鄉土文學論戰之後，鄉土小說作為一個文化主體，揭示臺灣文化與鄉土的認同；但另有一條隱藏的路線是以大陸尋根的認同，作為小說敘述的主體，諸如《源》、《原鄉人》等。這些鄉土敘事被視為關懷社會的文本，知識份子介入社會的實踐行動，受到大眾的喜愛。在一九七〇年代以鄉土尋根敘事改編為主，到一九八〇年代則因為黃春明小說《兒子的大玩偶》電影改編的票房成功，因此大量的鄉土小說被改編，成為臺灣電影影像的重要文本。在臺灣電影上六〇至八〇年代的健康寫實風潮與八〇年代的臺灣新電影風潮，電影導演都曾改

編鄉土小說，作為對鄉土文化思潮回歸與認同的一種方式。

本章以黃春明小說，以及改編電影作為分析文本，探討從鄉土文學論戰之後，鄉土的修辭與敘事策略，如何被挪用、消費成為臺灣電影的本土化符碼，並促使國族想像的臺灣主體浮現。雖然黃春明小說在論戰中屬於少數沒有落入意識型態兩難的作家，不過他的小說所使用的修辭策略卻經常浮現國族意象，在語言上大量使用閩南語及在地語彙則構築出濃厚的「地方感」氛圍，黃春明小說作為當時代的主要鄉土認同與文化建構，其中小說裏的鄉土敘事與原鄉圖像即開啟臺灣國族論述的文化符碼。

臺灣一九八〇年代，雖然鄉土文學論戰已止息，但在追尋本土化與臺灣國族想像的文化論述卻持續發酵，「臺灣新電影」的出現很明顯是承繼鄉土文學的論述，其中改編黃春明小說成為臺灣電影認同的重要符碼。文學典律的形成固然不取決於任何個人的品味或利益團體的壟斷，但卻和文化產品的創作、再製及市場消費有必然關係。換言之，討論典律亦即討論外在種種社會體制在文學作品的產生、流傳、消費過程裏所扮演的角色。

本章在分析黃春明小說中的鄉土意涵如何被吸納與轉化成為臺灣新電影再現的「原鄉」。前述鄉土文學論戰所爭議的鄉土意涵又如何被電影商業市場消費、挪置，而在國族想像所賴以建構的鄉土「文化本質性」（cultural authenticity），又如何在影像角色、場景、音樂等等電影再現之中被轉化成為跨族群與跨國的「文化混雜性」（cultural hybridity）。❶小說的鄉土意涵與電影影像的商業性質，兩

---

❶ 此處借用荷米·巴巴（Homi K. Bhabha）對於國族建構所提出的：民族並

者如何互文共生，但又如何變形轉化——將鄉土本質轉變為全球化混雜的文化特質。此種混雜性展現臺灣電影作為大眾媒體的特質，以及鄉土文化的普羅文藝性質，另一方面又涵攝臺灣各族群內部分歧與文化多樣性，使得全球資本化與在地化反而接軌。筆者希冀透過黃春明小說改編電影的歷程，可藉以再探臺灣鄉土文學與當代影視媒體的關係，以及文學圖像在影像改編過程中如何將後殖民與後現代特質，並置、混融、拮抗或挪置。

## 二、鄉土文學改編與
## 臺灣新電影典律化

回首七〇年代臺灣社會因遭逢內憂外患，退出聯合國，繼而臺日斷交，臺美斷交等一連串國際情勢驟變，知識份子遂展開回歸鄉土文化的思考，從六〇至七〇年代文化實踐的內涵不僅是藝術形式的問題，也包含社會衝突、階級矛盾、抵抗西化等等社會批判的觀點。由鄉土文學論爭所引發的思辯，漸漸將社會批判視角聚焦於臺灣現實，在此時「鄉土」一詞，在文本中所出現的符碼意涵，往往含攝臺灣／中國的國族想像。雖然在當時臺灣外交上的重挫，再加上農工經濟型態的轉型，接受現代化與西化的知識份子，對於以往黨國教化的詮釋體系，已有抗拒不滿的心緒，直接間接催生鄉土文

---

非自然存在，而是經由大量的敘事（narration）所構成，是一種文化產物。此文化產物在後殖民的情境中呈現混雜（hybridity）特質。參見 Homi K. Bhabha, *Nation and Narration*, New York: Routledge, 1990.

學的發展。鄉土文學即在反省國家機器介入臺灣經濟發展過程,整體經濟政策「重工商,輕農業」,以及農業產銷制度所產生的中間剝削等問題。另一方面工商化的持續發展,美日等帝國在經濟文化等影響臺灣日深,資本主義的價值觀與生產模式,所伴隨而來的是勞力的壓榨,勞資雙方的磨合,都會生活的壓迫及工人處境艱困等等社會問題。以上這些議題直接或間接在鄉土文學中得到開展,然而臺灣電影在七〇年代則仍停留在愛國政宣影片,主題內涵在宣揚黨國教化理念,或者是中華傳統倫理文化,對上述這些社會議題(social agenda)尚未有所回應。

　　從臺灣電影的發展上,公營片廠(黨營及國營的中央電影公司與中國電影公司)在七〇年代拍攝一系列愛國政宣電影,回應當時國際世局詭變,鞏固中華民族的國族想像,並且可以看到政治議題(political agenda)的發酵,諸如:《英烈千秋》(1972 籌拍)到《望春風》(1977),將時空背景放在對日抗戰,以日本為批判對象,宣洩當時中日斷交國人的悲憤之情,並試圖召喚與安撫因外交受挫而低落的民族信心。❷之後中影籌拍鄉土尋根主題的電影,一九七八年的《香火》、《源》(1979)、《大湖英烈》(1980),李行導演也在一九八〇年拍攝由文學家鍾理和生平所改編的《原鄉人》,這一些鄉土尋根敘事電影,所描繪的原鄉圖像仍以中國母土為主,連結中國與臺灣之間血濃於水的歷史淵源,訴諸尋根溯源的民族情感,執政當局透過電影檢查制度及劇本送審制度,鼓勵這類影片的

---

❷　參見盧非易:《臺灣電影:政治、經濟、美學(1949-1994)》(臺北:遠流出版事業公司,1998 年),頁 223。

拍攝，並以此來壓抑當時隱約出現的國族認同矛盾與鄉土文學論爭的爭議。

　　在七〇年代宣揚黨國政治理念的尋根電影，基本上仍帶有中國論述的框架，以黨國教化方向詮釋臺灣的歷史，強調臺灣自大陸移民遷徙過程中所銘刻的家國記憶，以及根深柢固的民族情懷，其鄉土敘事主體仍是中華文化敘事體。雖然在六〇年代至七〇年代中影曾有健康寫實影片將臺灣地域色彩納入電影音像之中，諸如：《蚵女》、《養鴨人家》，但影片內涵仍是黨國教化的詮釋體系。❸八〇年代臺灣新電影的展開，一方面反省政宣電影的僵滯敘事影像，另一方面承繼著鄉土文化運動所發展的「鄉土寫實」、「現實批判」的思想意涵，並延續著健康寫實電影臺灣地域文化敘事，在電影創作上對「鄉土寫實」美學的本土實踐。

　　從歷史脈絡而言，德國新電影及法國新浪潮之後，具高度個人特色的導演，以「作者電影」❹為名開始崛起，其美學策略常從文學與劇場文本中的現代主義借光，學者藉由電影文本的形式特徵區隔為「藝術電影」與「類型電影」（genre）。❺另外，藝術電影的

---

❸　對於一九六〇年代臺灣健康寫實風潮的討論，請參見〈一九六〇年代臺灣電影健康寫實影片之意涵〉專題，《電影欣賞》（1994 年 11/12 月），頁 14-53。

❹　所謂電影上的作者論是指在一組電影作品中，一位導演必須不斷重複的風格。這種風格猶如他的「簽名」一樣。而此種「作者」往往是侷限在男性作者。參見 Robert Stam 著，陳儒修、郭幼龍譯：《電影理論解讀》（*Film Theory*）（臺北：遠流出版事業公司，2002 年 9 月）。

❺　David Bordwell 在其著作《電影敘事》（*Narration in the Fiction Film*）區分出古典電影敘事與藝術電影敘事對於「再現真實」有不同的美學策略，

源起也常與各國民族電影工作者試圖建立本土電影美學，以抵制好萊塢電影工業的侵襲有關。❻臺灣受到歐美電影藝術思潮的影響，無論在創作方向上或評論標準上皆引用早期法國新浪潮對電影作者（auteur）風格的強調與重視。❼八〇年代臺灣電影還處在藝術與商業之間孰輕孰重，混沌不明的爭辯裏，而八〇年代臺灣工商業的發展，文化工業的運作與大量複製的手法，加上流行體系與行銷企畫等交互作用，使得文學加速商品化的現象。新電影運動在推展之初一直與藝文界互動頻繁，由於影評人建構的論述即「電影做為一門藝術」（film as an art）及「電影作為一種文化」（film as a culture），

古典電影敘事奠基於通俗小說等文類，將真實統一於事件的敘事裏，個人身分具有清楚的一致性。「藝術電影」的敘事法則常受到現代主義文學影響，對所謂連貫一統的「真實再現」多所質疑，故其敘事世界法則未必清晰，強調角色個人心理狀況與社會之間疏離迷惘的情境。藝術電影的敘事特徵，主要偏離古典的敘事模式，透過前衛的美學觀再現所謂的「現實」。

❻ David Bordwell, *Narration in the Fiction Film*, London: Methuen, 1985. pp.228-229.

❼ 在歐美電影評論界曾經盛極一時，自五十年代而降的「作者論」，基本上關心的，也經常只是男性作者。Alexandre Astuc（1948）用筆來譬喻攝影機，倡導電影導演脫離技術的宰制，達到一種「我手寫我心」的境地。他的呼籲鼓舞起一批正開始替《電影筆記》（*Cathiers du Cinéma*）寫影評的年輕人，也執起攝影機，拍起電影來，於是掀起所謂「法國新浪潮」。而圍繞這批新浪潮導演而衍生，與他們共同成長的一種電影評論方法，史無前例地以一個人，一個叫做「作者」（Auteur）的人為中心。游靜，〈回頭已是百年身——尋找香港電影中的女性作者〉，第 10 屆「女性影展國際論壇——回顧與前瞻——女性影像的社會、文化與美學」會議論文（2003.9.25-26）。

故他們積極與藝文界人士結盟或爭取奧援，再加上當時臺灣社會對電影這門領域的認知仍然歸屬娛樂產品（film as commodity），在文化位階（hierarchy）裏屬於通俗低層的商品，故對「電影」當時未完全獲得藝術正當性的形式而言，藉由其他已被大眾所認可之藝術領域的重要作者（文學、劇場、舞蹈等）接軌及推薦，或者參與，自然對於強化其論述之正當性頗有助益。小野認為文化界人士應以看待「雲門舞集」、「雅音小集」等藝術位階來看待新電影《光陰的故事》之放映。❽在一場吳念真與黃春明的對談中，吳念真曾說道：「黃春明的《鑼》雖然還沒有改拍電影，但首先吸引我的是『憨欽仔』這個活靈活現的角色，我希望憨欽仔能搬上銀幕，讓更多人看到。《鑼》發表的時候，當時的大學生多不看國片，我就想：若將知名度高、口碑又不錯的小說拍成電影，再加強品質控制，自然可以吸引知識分子走進電影院，慢慢讓他們重視國片，同時也會刺激國片品質的再成長。」❾因此在藝術與商業的互動糾葛中，運用文學名家的光環來提升國片的品質，成為當時臺灣電影工業行銷的模式之一。當導演作為一位「作者」時，而電影創作作為文化藝術的

---

❽　小野：《一個運動的開始》（臺北：時報文化出版公司，1986 年），頁106。新電影裏《兒子的大玩偶》上片宣傳時，更特別強調要以類似藝術季活動方式宣傳，招待藝文界人士觀賞。參見陳蓓芝：《八十年代臺灣新電影現象之社會歷史分析》（臺北：輔仁大學大眾傳播學系碩士論文，1991 年）。首映會時有數百位作家前來參加（小野：《一個運動的開始》，頁 116）。

❾　葉振富記錄整理：〈銀幕上的倫理──黃春明、吳念真對談電影文化〉，《中國時報》，1990.3.7，第 31 版。

表徵時，文學與電影的對話逐朝向典範小說文本的詮釋及改編，新電影改編文學作品或與小說家合作之例，可以放在作者論中，作者成為一種「品牌」，而改編小說名家的作品，也產生一種小說家為這部電影背書或者提昇其藝術層次的作用。

在一九七〇年代臺灣文學界正經歷一場鄉土文學論戰，影響所及遍及各藝文領域，在這場論戰裏隱然形成鄉土派與現代派兩大陣營，鄉土派一貫抨擊現代主義文學的晦澀，頹廢和玩弄形式。認為西化的作家們在模仿西方現代主義作品時僅在表層結構上下功夫。一旦鄉土文學的典範被樹立，對文壇新進來說，具有符號功能的鄉土作品表層結構（如：方言的運用）也立即成為現成的仿效對象。於是在七〇年代末，八〇年代初兩大報的文學獎出現許多仿效鄉土的小說，鄉土小說風潮在七〇年代末大量出現，隱然形成師法黃春明的小人物敘事模式，或者王禎和的嘲諷語態等等鄉土寫實的筆調。❿新電影開始之初，《兒子的大玩偶》的成功經驗，促使許多導演及片商願意投資文學改編的電影，再加上受到這股鄉土敘事風潮的推動，遂有多部鄉土小說被改編。另外，當時影評人積極介入文化場域，其所使用的評論術語及文化觀點，即與文學批評及鄉土文化運動緊密連結。八〇年代臺灣新電影所展開的作者系譜裏，主要想把電影擺脫商業的庸俗化，而提昇到藝術層級，所以電影雖然是個

---

❿ 關於兩大報文學獎的詳細論述，可參見張俐璇：《兩大報文學獎與臺灣文壇生態之形構》（成功大學臺灣文學研究所碩士論文，2007 年）。對於文學作品與傳播媒體之間的關係，可參見林淇瀁：《書寫與拼圖——臺灣文學傳播現象研究》（臺北：麥田出版社，2001 年）。

在商業產銷過程中的文化商品，卻經由新一派影評人的論述與評鑑，將新電影想像並建構為一個電影運動，藉此和他們稱道並推廣的國外電影運動及作者論進行接軌與想像上的連結（諸如：法國新電影、德國新電影），以確立新電影的作者系譜。這一批影評人多以「知識份子」自居，和藝文界關連較為密切，並且慣以「知識份子」的立場介入／針砭／引介國外「藝術電影」，並以電影專業的術語評析臺灣本土影片，透過他們的評鑑及影評，使電影作為導演個人表述的載體，形成新電影的作者論。再者影評人的評鑑著重在影片內涵延續鄉土文化運動所開展的議題，著重在鄉土寫實，及社會文化關懷。此種重藝術輕商業的作法雖引發臺灣兩派不同意見的爭議，**⓫**但是經由這批影評人所參與建構的臺灣新電影，形構成臺灣電影的經典，並且將臺灣文學家的作品，再次的典律化。電影導演與小說作者透過影評人在藝術文化場域的論述與評鑑，建構臺灣新電影與鄉土小說的藝術聲望。

　　新電影與文學作品的「結合」，是文化工業裏結構性的連結，新電影的重要劇本創作者皆是濡染於七○年代鄉土文學的運動中，

---

⓫　主要以建構臺灣新電影論述，以及非難新電影疏離美學的兩大影評社群為主，依據齊隆壬對於影評的分類，可以將臺灣影評的詮釋類型大略分為兩個社群：「作者電影」影評，以及「觀眾電影」影評，觀眾電影影評立足於一般觀眾口味來評論，以一種大眾消費指南的形式呈現；至於作者電影影評路線以西方電影研究的專業，分析導演風格與技法，試圖建構臺灣藝術電影的典範。此兩大不同的影評社群形構了臺灣影像文本的詮釋系譜。齊隆壬：《電影沈思集——風潮結構與批評》（臺北：圓神出版社，1987年）。

其創作無法離開鄉土文學的召喚。一九七七年以降臺灣文化從觀照鄉土出發，以臺灣為創作主體及發聲主體，雖然當時所指涉的鄉土定義模糊，但它為日後臺灣的主體性提供理論的基礎及論述的框架。在這樣的意義上，八〇年代重新詮釋改編黃春明的小說，成為這一代電影創作者整理過往臺灣經驗，並進而創發新臺灣主體的重要文化資產。吳念真在中影公司工作時，所提出的第一個企畫案就是改編黃春明的小說為電影，他也曾多次表示認同黃春明小說中的鄉土情感，與小人物生存情節的悲喜。❷侯孝賢也曾說道：「改編劇本難，改編一篇好小說更難，而改編一個自己尊敬的作家的好小說最難。老實說『黃春明』三個字對我們改編過程影響很大，無論我或編劇都相當沈迷於黃春明的小說，也就因為進入太深，有時候更不容易超然自在地發揮應有的想像力，增刪之間都怕傷了小說本身的成就，怕對不起原作者的創作動機。」❸改編黃春明的小說，變成對於臺灣鄉土的認同，也是一種對小說家的致敬。隨著吳念真所改編的《兒子的大玩偶》在票房上獲得肯定，將鄉土小說影像化的改編模式蔚然成風，黃春明、王禎和、楊青矗及七等生等作品都曾被改編搬上螢幕，連帶地被歸於現代派的白先勇及八〇年代新崛

---

❷　筆者是根據公視新電影二十周年播放「兒子大玩偶」之前，小野對吳念真的訪問內容。

❸　民國七十二年，八月九日上午十點三十分，在高雄舉行一場文學界與電影界的座談會，與會出席者包括：文學界的葉石濤、吳錦發、吳祥輝，電影界的陳坤厚、侯孝賢、萬仁、曾壯祥、吳念真等。余崇吉記錄整理：〈文學、電影、面對面——從「兒子的大玩偶」談起〉，《臺灣時報》1983.8.24，第 12 版。

起的女性寫手得獎作品亦紛紛躍上影像媒體，一時之間，在這些標榜小人物影像的鄉土電影，原本電影商業操作中，重要的電影明星被文學名家的聲望所取代了，「電影最重要的卡司，似乎成了小說家的名字」。❶

＊《黃春明電影小說集》，皇冠出版社，1989。

　　八○年代臺灣新電影改編當時富盛名的文學家，其中黃春明，王禎和，白先勇的小說改編為電影的數量較多，尤其是黃春明有七篇小說被改編成五部電影，請見下列表格。

---

❶　參見焦雄屏編著：《臺灣新電影》（臺北：時報文化出版公司，1988年），頁336。

## 表一：黃春明的小說改編電影片目

| 小說 | 片名 | 導演 | 編劇 | 演員 |
|---|---|---|---|---|
| 兒子的大玩偶 1968<br>小琪的那一頂帽子 1975<br>蘋果的滋味 1972 | 兒子的大玩偶 1983 | 侯孝賢<br>曾壯祥<br>萬仁 | 吳念真<br>吳念真<br>吳念真 | 陳博正，楊麗音<br>金鼎<br>江霞，卓勝利 |
| 看海的日子 1967 | 看海的日子 1983 | 王童 | 黃春明 | 陸小芬，馬如風 |
| 我愛瑪莉 1977 | 我愛瑪莉 1984 | 柯一正 | 小野 | 李立群，陳博正 |
| 莎喲娜啦，再見 1973 | 莎喲娜啦，再見 1986 | 葉金勝 | 黃春明 | 鍾楚紅，劉榮凱 |
| 兩個油漆匠 1971 | 兩個油漆匠 1990 | 虞戡平 | 吳念真 | 孫越，陳逸達 |

此五部電影的導演及工作人員幾乎全是新電影工作者（請參見表一），除了《莎喲娜啦，再見》這部電影由製片人葉金勝擔任導演，黃春明親自操刀電影編劇。❶另一部電影《我愛瑪莉》不僅導演，工作人員皆是新電影工作者，連劇中的一些客串演員都是新電影的核心人員，諸如：侯孝賢、小野、吳念真等人。❶可知黃春明小說與八〇年代臺灣新電影之間的緊密相關性，及其小說的鄉土意涵對新電影工作者所造成的深刻影響與啟發。假設我們將文學家與

---

❶ 關於臺灣新電影工作者簡歷，請參照李天鐸、陳蓓芝：〈八〇年代臺灣（新）電影的社會學探索〉，收錄於李天鐸編著：《當代華語電影論述》（臺北：時報文化出版公司，1996年），頁49。

❶ 電影《我愛瑪莉》（1984）導演：柯一正，剪接師：廖慶松，特別客串：侯孝賢飾 PP 方，萬仁飾離職同事，吳念真飾藥劑師，小野飾獸醫師，陶德辰飾公司同事，曾壯祥飾喬治李，杜可風飾獵人等，皆是屬於新電影工作者。

電影導演皆當作強而有力的作者，這兩位作家之間，並不只是存在
著前行世代對後學者的影響與啟發，更值得探究的是電影導演如何
重新汲取小說的養料，然後重新詮釋，重新創作出影像作品，電影
導演對文學名家的文本如何重寫，又是如何誤讀？以黃春明、白先
勇及王禎和為例，這三位小說家崛起於六〇年代，在現代主義的洗
禮及鄉土文學的浸潤之後，在八〇年代他們的藝術聲譽已漸漸成
形，成為知識份子所熟知的文學名家，其作品在社會上可謂引起廣
大的回響，而他們所創作的文本也形成典律化的地位。此三位創作
者在七〇年代鄉土文學論戰之後，分別被學院的閱讀社群
（interpretation community）、文學批評的機制及文學雜誌社團，貼上
現代派及鄉土派的標籤，在八〇年代，有五部電影改編自黃春明小
說（小說有七篇，其中《兒子的大玩偶》共改編三篇小說），四部電影改
編自白先勇小說，三部電影改編自王禎和小說。❶屬於政教機構的
金馬獎執委會於一九九三年在回顧臺灣電影，擇選臺灣電影作品中
的代表作時，亦將文學改編成電影的類型區分為現代派及鄉土派，
❶可知鄉土文學論戰的廣泛影響，以及文學的分析術語和工具被挪

---

❶ 八〇年代黃春明有七篇小說被改編成電影，請參照本書的附錄。白先勇共
有《玉卿嫂》、《金大班的最後一夜》、《孤戀花》、《孽子》四篇小說
被改編成電影。王禎和則是《嫁妝一牛車》、《玫瑰玫瑰我愛你》、《美
人圖》三篇小說被改編成電影。參見拙著：〈男性凝視，影像戲仿——臺
灣文學電影的神女敘事與性別符碼（1980s）〉，《臺灣文學學報》，第
5 期（2004 年 6 月），頁 186。

❶ 參見由金馬執委會主編，區桂芝執行編輯，蔡康永、韓良憶主筆：《臺灣
電影精選》〈臺灣電影與文學〉（臺北：萬象圖書公司，1993 年），頁
2-12。

用在電影文本的解析上，文學所帶給電影「影響的焦慮」不僅於此，在這本《臺灣電影精選》裏，黃春明及白先勇小說改編電影皆入選。由此可見政教機構積極介入臺灣電影經典化的工程，並試圖以文學品味與新電影導演作者的風格來建構臺灣電影的典律（canon）。由於鄉土文學改編電影獲得觀眾喜愛，出現大量跟風拍攝的鄉土電影，由此可知鄉土文化運動對電影美學的影響，很快地被消費市場所吸納，並形構鄉土影像語彙及類型。

新電影從觀照鄉土出發，以臺灣為創作主體及發聲主體，試圖呈現臺灣社會種種面向，鄉土文學事實上為新電影在形構臺灣的主體性時，提供理論的基礎及論述的框架。在建構臺灣主體經驗的重要意義上，八〇年代新電影或其他影像工作者重新詮釋、改編黃春明的鄉土小說，就成為這一代電影創作者回顧臺灣成長經驗時，對於臺灣主體文化的認同象徵。當時在知識份子心中，黃春明可謂是對鄉土文化的重要耕耘者及實踐者，再加上電影工業企圖以文學名家提振其文化位階，遂形成鄉土文學改編電影的現象。更進一步，這些被改編的文學電影，成為臺灣新電影的經典作品，形構成代表臺灣人的象徵圖像。此種典律化的現象，尤其以黃春明的小說改編最值得探究。以下針對臺灣電影對黃春明小說所改編的影片說明從鄉土如何過渡到本土文化實踐。在這些黃春明小說與電影改編中，又是如何建構臺灣人的身份認同與原鄉圖像。⓱

---

⓱ 詹明信認為第三世界的文本必然以家國寓言體（national allegory）形式，反映社會經濟的政治狀況。參見 Fredric Jameson, "Third-World literature in the Era of Multinational Coporations", *Social Text* 15 [Fall 1986], p.69.

# 三、傳統鄉土與美日經濟支配

　　《兒子大玩偶》作為一九八三年新電影起始的一部重要影片，它承載著電影改編鄉土文學的先鋒意義及開拓性。此部影片顛覆了明星形象，國語配音，抒情歌曲等國語片音像的窠臼，重新在人物塑造，場景選擇及口語對白等方面，努力實踐鄉土文學的音像符碼，創造另一種鄉土音像敘事的符號系譜，不同於李行或白景瑞所強調的健康寫實式的鄉土形象。

　　《兒子的大玩偶》由三部短片所集成，其主要角色皆來自於社會的底層，第一部短片由導演侯孝賢所拍攝，〈兒子的大玩偶〉主角坤樹為謀生工作所苦，好不容易得到一個廣告活動人工作，為戲院作宣傳，才敢讓妻子將小孩生下來。坤樹每日頂著烈陽遊街似地工作，其小丑模樣的裝扮日日引起路人側目與譏笑，其妻阿珠戲謔地稱呼他為兒子的大玩偶，當坤樹不再為工作扮成小丑時，兒子卻不認識他了。黃春明在這部小說裏蘊含相當豐富的敘述觀點及敘述聲音，小說一開頭以敘事者身份概說廣告人的工作性質，然後敘述慢慢聚焦到坤樹身上，接著以坤樹的觀點為主來凝視這個現實的世界，敘事聲音則透過外界對他工作的批評，及坤樹口白聲音與內心獨白的聲音交錯，敘事時間則交織著現實與回憶，突顯坤樹這個小人物的困境。然後敘事觀點轉向其妻阿珠身上，再以阿珠的視角來看待坤樹及其周遭環境的關係，小說最後他得到一個採三輪車宣傳電影的機會，得以卸除丑角的打扮，卻為了孩子重新粉飾自己的臉，當要說明自我行為時只有「我……」啞然而不知所云。黃春明在一次座談會曾表示：〈兒子的大玩偶〉是想提出一個「面具」的

問題──平常，我們對老闆是一種臉、對太太是一種臉、對兒子又是一種臉。如果一個人上班上太久，老是擺出面對老闆的那張臉，以後就拿不掉那張臉，離開那個工作也拿不掉，這就是「面具」的問題。他認為像「兒子的大玩偶」這樣的主題，在全世界各個地方，都用各種不同的方式在表達。❷在這篇小說中想要處理的是現代人工作時間長，個人的特質與個性被工作所形塑與拘束，久而久之，變成戴著面具的單面向的人。

雖然對原作者而言，電影處理「面具」的題旨似乎並未充份發揮，黃春明認為《兒子的大玩偶》第一段〈兒子的大玩偶〉，時間太短，未能將「面具」的意涵表達出來。他說：「影片中只用三十分鐘來介紹，我覺得是不夠的，譬如他戴著面具和小孩子玩的場景要多一點，才會讓人產生脫不掉面具的感覺，否則就太牽強了。當然，導演是不錯的，編劇也沒有不忠於原著，就是時間稍短。」❷不過電影敘事則將卑微小人物為五斗米折腰，以及「俯首甘為儒子牛」的親子之情發揮淋漓。電影音像的敘事上，鏡頭的呈現相當忠實於小說的敘事觀點，以鏡頭的跳接穿插坤樹的現況與回憶，並以畫外音來表達坤樹內心獨白的聲音。坤樹廣告人的活動畫板上宣傳的電影是《蚵女》，也形成某種潛臺詞，向中下層人物的致敬，也是與健康寫實的影片作某種互文連結，最後增添坤樹實際踩著三輪車以擴音器為戲院作宣傳。後半段黃春明小說裏尚穿插相當多坤樹

---

❷　參見黃春明主講，陳素香記錄整理，簡扶育攝影：〈從小說到電影〉，《婦女雜誌》（1984 年 1 月），頁 77。

❷　同上註。

對所有事情的內心話語，往往以雙括號的人物對白出現之後，就出現坤樹內心話語，並且將此話語置入括弧中，顯露小人物心聲被壓抑的痛苦。但在電影中，則以擴音器作為象徵，坤樹終於可以以自己的聲音發聲，自由自在地穿梭在大街小巷，而在最後為兒子重新粉墨登場時，也從遲疑的狀態到最後以肯定聲音道出：「我是我兒的大玩偶」，並停格在那張尚未打好臉，略顯羞澀的坤樹的臉。在此音像的處理上，更進一步去肯定小人物的身份、主體性與發言權，自我的認同與自我的命名，透過坤樹的聲音，隱約地顯露出悲喜交集，開放的結尾。

影片第二段則是導演曾壯祥拍攝，改編自〈小琪的那一頂帽子〉，敘述兩個剛踏進社會的青年王武雄與林再發，負責到鄉下推銷日本製的快鍋。林再發離開懷有身孕的妻子，為了推銷的工作下鄉，日日努力思索如何提高快鍋銷售業績，以期能讓懷孕的妻子過富足的日子；王武雄則初入社會，找工作難免眼高手低，在找不到理想工作的情況下，視這份推銷工作僅為糊口，省得家人叨唸，在鄉下推銷快鍋的日子裏，深感漫長寂寞，結識了一位總是戴著帽子的小女孩小琪，兩人之間有著淡淡的情誼。黃春明的小說文本裏，以第一人稱「我」作為敘事者，通篇以「我」——王武雄作為敘事觀點，從王武雄如何進入武田公司，對於工作的想法、態度，以及與林再發之間面對推銷事務不同的觀點，一一細膩呈現。在一次偶然的機會裏，王武雄忍不住好奇心的驅使，掀開小琪的帽子，發現原來長相甜美可愛的小琪頭上有個醜陋的疤痕，彷若可見其頭蓋骨。小琪被推銷員突如其來的動作驚嚇，慌忙逃走，小說後半部則詳細描繪「我」——王武雄的內心獨白，先是擔心小琪事件，及小

琪父親登門興師問罪，後來又思考現實工作的去留問題，最後接到林再發妻子的信，以及警察告知林再發的快鍋示範發生爆炸的意外事件，小說結尾是主角「我」默默跟在警察後頭，內心堅定，什麼都不怕了。

在影像改編時，這篇小說的題旨究竟為何？實在是耐人尋味，導演究竟是從什麼角度去增強，擴大其題旨，是個有趣的問題。根據一九八三年一場座談會的報導，吳錦發曾問導演：「三段中我比較偏愛〈小琪的那一頂帽子〉，因為這篇小說本身相當複雜，而且題旨隱晦，導演在處理上看得出費盡心力，然而，這也使我產生一點疑問，全片自始即隱伏了許多問題，張力十足，但是結束在王武雄悲痛地撕去海報，把整個劇作的點落在外來的『物質侵略』這個角度上，這樣是不是反而把整個戲劇張力給削弱？」此時導演曾壯祥說：「站在一個導演的立場上，我認為文學與電影在表達方式上有基本的不同。小琪這一段我會作這樣的處理，是因為我熟讀這篇小說之後，它給我們的感覺是這樣的，然後我便站在這個『感覺』上出發，然後用畫面傳達我的感覺。誠如吳先生所說的，這篇小說題旨隱晦，十個讀者可能有十個以上完全相異的感受，我指的可能是其中之一罷了。」❷❷可知電影導演根據他所掌握到的小說題旨及創作精神，作「再創造」的詮釋，形成一個帶有導演詮釋視域的創作作品。

此篇小說是以我（王武雄）作為第一人稱觀點，電影影像敘事

---

❷❷ 余崇吉記錄整理：〈文學、電影、面對面——從「兒子的大玩偶」談起〉，《臺灣時報》，1983.8.24，第 12 版。

觀點亦跟隨著王武雄，但在情節上則作了改編，利用影像媒體的剪接手法，一方面鏡頭呈現林再發示範如何使用快鍋，能夠將豬腳快速煮熟，下個鏡頭則交待王武雄與小琪坐在門口正在拔豬腳，將兩個推銷員的敘事情境作交叉剪接，使情節更緊湊。當快鍋示範的場景發生爆炸，碎片插入林再發的脖子時；王武雄也正受到好奇心的誘惑掀開了小琪的帽子，兩個緊張的場景交叉剪接，營造出時間感上的共時性，同時亦將劇情推導到高潮。這兩個場景又有互相指涉，互相轉喻的意涵：「日本快鍋」象徵著食物不再慢火細燉，而是在短暫時間內能快速地烹調食物，「日本快鍋」意謂著舶來品、現代性，科學與進步，推銷員基於信任現代化科技，因此向鄉村農婦行銷這便利的產品，然而這舶來品卻是不可信的，因此發生爆炸事件。「小琪的帽子」意謂著現代社會人際之間無法信任，另一位推銷員與小女孩小琪之間原本有著友善的人際關係，可是現代社會人與人之間情感已不再慢慢累積培養，往往步調快速地聚散離合，推銷員在尚未取得小女孩的同意，就任意揭開帽子，踰越人際的界線，也因此破壞人與人之間信任的情感。影片最後為了強調批判的意涵，特別在結尾時增加王武雄既悲憤又激動地撕毀牆上日本快鍋的海報，其鮮明的意象揭示影像背後臺灣經濟社會脈絡，再次控訴跨國產業對在地的市場和人力的剝削，以及對現代性的省思。

第三段是由萬仁導演拍攝，改編自〈蘋果的滋味〉敘述建築工人江阿發被美軍撞斷了腿，卻因禍得福，不但得到美國人經濟上的資助，他的殘障啞巴女兒還能到美國接受免費的治療和特殊教育，最後，在醫院裏全家人圍著受傷的江阿發，開心地慶祝時，他們嚐到平生第一次蘋果的滋味。小說中以小標目提示段落的場景，分別

闡述這件意外事件發生後每個人內心不同的想法與觀點，警察與美國人的觀點：對於江阿發一家人寄予同情，以金錢補償；阿發的妻子阿桂的觀點：丈夫不能工作，對未來日子十分茫然；女兒阿珠的觀點：認為父親發生意外之後，自己將被賣掉當養女等，小說文本裏小人物的悲喜之情溢於紙上。小說的每個小標目彷若是影像場景的提示，整篇小說文本影像感十分強烈，似乎是一幕又一幕剪輯的影像場景，以擬劇本式的簡要情節與人物對白鋪陳，洗練的文字象徵性地傳達批判性。

在電影影像中，則強調以影像色調與場面調度，象徵臺灣與美國的互動關係，以及美臺權力位階的懸殊對比。如第一個車禍場景裏，龐大的黑頭轎車與破舊的腳踏車形成強烈對比，而黑白的色調，陰沈的天空，使地上鮮紅的血跡更加觸目驚心。緊接著下一個場景則色調更加陰森晦暗，百葉窗條紋後面是一個高階軍官，畫外音則是英文說明已處理好意外事件，整個情境在比擬美國與臺灣私下所運作的種種協商，對於一般社會大眾而言是神秘曖昧，晦暗不明。在滂沱大雨中美國人與外事警察探訪江阿發的家人，在簡陋曲折的巷弄裏差點迷路，電影影像場景選擇臺北市七號公園預定地的大片違章建築，以影像紀錄臺灣昔日市民生存的空間文化，在都會繁華的中山北路精華地段，卻隱藏著居住在違章建築裏邊緣家庭。電影中當美國人與江阿發妻子阿桂見面時，由於雨勢太大，所以阿桂與美國軍官無法溝通，高大的軍官與警察，對比著低矮屋簷下無依無靠的婦孺，更形構成強烈的意象。影片空間調度則強調臺北空間裏邊緣的生存，以及底層人民生活的窘境。

影片後半段則以仰角拍攝醫院的外觀，並呼應小說中，將醫院

比擬為「白宮」，所以醫院內寬敞潔淨，並列著羅馬大理石柱，當
阿桂和四個小孩走進醫院時，彷如鄉下人走進宮殿，不禁發出驚嘆
及崇敬之心，鏡頭以俯瞰的角度，形成高雅輝煌的醫院，與卑微渺
小的小人物對照。往後的情節再以小孩玩弄衛生紙象徵美國現代
化，江阿發與啞巴女兒的治療象徵美國醫療的先進，軍官以金錢補
償象徵美國的經濟，在醫院服務的修女象徵美國宗教文化的入侵。
在一家人品嚐蘋果的滋味時，旁人不禁羨慕江阿發的因禍得福，然
而這蘋果的滋味究竟是酸？是甜？影片最後聚焦凝視那鮮紅的蘋
果，象徵著美臺關係猶如地位卑下的勞工階級與高高在上的美國軍
官，不平等的權力位階使得臺灣勞工階級處於被剝削的最底層，撞
人的美國軍官雖然以金錢賠償，表面上是仁至義盡，實際上，決策
的背後所隱含的複雜政治意義，暗喻著臺灣在七十年代承受強勢美
國經濟、文化的支配，以及浮動詭譎的國際情勢，必須面臨新殖民
主義所帶來的危機。

　　在此三段式的電影改編，導演的詮釋觀點主要掌握在小人物造
型、鄉土空間的掌控，以傳達底層人民的矛盾與悲喜，同時增強批
判美、日資本主義所帶來的經濟、文化上的宰制。電影音像上所再
現的臺灣人的身份則主要是單一的漢人，或者閩南族群，所再現的
原鄉圖像則指涉美好的農田鄉村，如〈小琪的那一頂帽子〉有幾個
夕陽餘暉的鏡頭，前有芒草搖曳，充滿顯露田園牧歌式的農村之
美；另外〈蘋果的滋味〉這段影片也以女主角阿桂（江霞飾演）坐
火車，跟著丈夫離鄉背景到都市打工這個場景，顯示眷戀鄉土，不
願到都市生活的心情。《兒子的大玩偶》改編仍忠於黃春明小說的
創作動機與主題，並切合鄉土文學所標示的抵拒西化，反美、反日

傾向，並批判現代化、資本主義對於鄉土文化的傷害。

## 四、女性受難與原鄉圖像之互文轉喻

女性形象與身體在電影中一向是觀眾注目的焦點，也是影視新聞所報導的重心。黃春明小說中的女性，轉換到電影框架中，為了突顯父權壓迫、經濟宰制與美日的資本主義支配控制，女性往往成為鄉土的象徵，也成為反映集體社會受苦受難的符碼（code）。在電影中，〈小琪那一頂帽子〉裏的小琪，清純甜美一如美好的鄉村，王武雄粗魯地掀開小琪的帽子，彷彿喻示著現代科技的快速入侵，對於美好的鄉土可能有所傷害。黃春明小說，揭示美日帝國以強勢經濟文化再次入侵臺灣，形同在跨國資本全球經濟架構中，臺灣再次淪為美日次殖民地。殖民論述常以性別作為隱喻符碼，具侵略性格的殖民者被男性化，而被殖民者往往被女性化，再加上土地也經常帶有陰性化的特質，征服土地和征服女人在殖民論述裏成為互喻的象徵意義。❷❸電影改編特別喜歡風塵女性的題材，因為從商業的角度，酒家女或妓女可以暴露女性身體，也可以在影像上暗含情色，創造票房話題，並且滿足男性觀眾凝視的觀點。黃春明小說中觸及風塵女子〈看海的日子〉及〈莎喲娜啦，再見〉的題材，都曾被改編成電影。從後殖民論述觀點而言，〈莎喲娜啦，再見〉小說情節正是在諧擬（parody）幾百年來臺灣被殖民史裏外銷主導的

---

❷❸ 邱貴芬：《仲介臺灣女人──後殖民女性觀點的臺灣閱讀》（臺北：元尊文化公司，1997 年），頁 164-165。

商品貿易經濟模式，雖然買辦者黃君採「誤讀」、「誤譯」的方式，在口舌上批判日本「買春觀光」團，及崇日的大學生，然而這位仲介者仍外銷臺灣本土資源（女性），滿足壓迫者「千人斬」的虛榮。買春團的「七武士」及「千人斬」之語言符號，正是以男性陽性符碼作為入侵女性陰性土地的表徵。在黃春明小說中結合鄉土受難形象及風塵女子的題材，並引起廣大的回應，則是〈看海的日子〉這篇作品，以下則從電影女性形象與原鄉符碼的視角再探小說〈看海的日子〉的改編。

　　〈看海的日子〉的女主角白梅八歲時被生母賣給人家當養女，而於十四歲稚齡又被養母賣入娼寮，從此身陷火坑十數載，一次偶然的機會裏，她在火車上遇見過去同在妓院的朋友，這位朋友從良後，產下一個男嬰，並享受著為人母的喜悅與滿足。此事帶給白梅相當大的感觸，決心也要擁有自己的孩子。因此，在返回娼寮後，白梅找上一位上門嫖妓的討海人阿榮讓自己懷孕，並在有身孕後隨即返回故鄉山裏頭的一座小村落待產。最後，經歷險些難產的分娩過程，白梅生下一個兒子，並抱著兒子走到海邊看海。小說文本經由原作者黃春明的改編，所以影片的敘事結構與小說相差無幾，而在片頭幾個海洋豐收漁獲的鏡頭，呼應著小說文本以「魚群來了」的段落開始，刻劃著海洋的意象，以象徵的手法描述海洋賦予土地源源不絕的生命力。這是「四月到五月鰹魚成群隨暖流湧到」的季節。各地的漁船都聚集在南方澳漁港，「準備撈取在潮頭跳躍的財富」，而海水吸取溫熱的陽光，「釀造出鹽的一種特殊醉人的香

味」，「飄舞在人們的鼻息間。」❷❹在這段描述中，海洋所象徵的
熱情、活潑、生命力，源源不絕資源的感覺完全表露無遺。接下
來，黃春明描寫到許多漁船進港，熙攘往來的人潮埋首在繁忙的漁
撈作業當中的情景。櫛次比鄰的漁船，點點漁火成一路縱隊，整齊
地駛入港內，而隨即也傳來魚群湧入的訊息。影像上則以烈日晴
陽，蔚藍的大海，以及一船豐富的漁獲正在粗礪的大漁網裏，傾洩
而下，視覺上那龐大豐蘊的漁獲及海洋的意象象徵一連串孕育過程
的開始。而這些漁船帶來阿榮，達成白梅為人母的願望。

　　電影《看海的日子》在一九八三年由王童導演拍攝，當我們以
性別符碼及身體政治（the body politics）來重探此片時，可以發覺鄉
土文化形構裏，相當重要的「偉大的母親形象」，經由影像上女主
角白梅再現，白梅由一個妓女升級到一個母親，這個過程裏亦呈現
出臺灣斯土「集體受苦形象」，此種集體受苦的象徵符號透過一個
女性的身體充分地傳達出來，在其他新電影中的女性，我們也可以
看到女性作為受苦受難的主角或者一個悲情事件的旁觀見證者。❷❺
此種敘事視角在見證受虐與自身被虐的反覆辯證裏，閱聽人逐連結
自身的遭遇與臺灣的苦難，而沈浸於集體受苦的悲情中，而女性受
難圖象，遂轉喻為臺灣人集體受難的象徵。這部小說以往的論者常
以母性的光輝來讚揚其結局，並盛讚主角白梅身份的正確性，捨娼

---

❷❹ 黃春明：〈看海的日子〉，收錄於《看海的日子》（臺北：皇冠文化出版
　　公司，2000 年），頁 10。

❷❺ 齊隆壬認為新電影的女性在父權制度下，為求獨立自主的天空，必須付出
　　慘痛的代價，因此其女性形象，呈現出集體受苦的形象。請參考齊隆壬
　　著：《電影沈思集》（臺北：圓神出版社，1987 年），頁 59-62。

妓身份而以一位偉大的母親自許，展露人性與道德的美善。然而女性主義論者則批評白梅依然受控於父權網絡裏，藉由一個兒子來抬升自己的身份地位，與昔時三從四德的傳統父權思想暗合，白梅終究無法獨立自主，依舊被父權所壓迫。女性主義批評亦指出男性作者以女性受壓迫成為書寫或影像敘事的象徵符碼，主要是女性與性被視為轉喻封建思想與父權獨裁的有效論述工具，放在臺灣遭受殖民的論述裏，女性形象往往只是抵殖民論述裏待解放的「他者」，其性別位階並無瓦解，雖然文本透顯女性受壓迫的苦難，卻無質疑或動搖兩性在權力架構中的傳統位置，只是借喻著女性身體來傾訴鄉土的苦難。白梅一開始的形象是低俗的妓女，回顧自己誤入風塵的往事，彷若是枝可憐的雨夜花，她在當妓女時身體飽受污穢，影片中粗鄙的男性嫖客與白梅在相交時，色調晦澀陰暗，男性在上位，並憤怒的摑掌白梅，象徵踐踏著白梅的身體與自尊；而與阿榮的交媾裏，則是在晨曦時刻，象徵黑暗將過去，黎明將起；導演鏡頭下，白梅俯身在阿榮身上，充滿歡愉，暗喻白梅掌握自主的命運（白梅依然是受制於父權資本體制下，但在鏡頭詮釋裏，她即將脫離妓女生涯，是自主選擇的展現）。之後白梅以一身全白的衣服出現，表徵她生命的重要轉折點，雖然身體遭受苦痛摧殘，但心靈仍是純潔而有尊嚴的，她獨自離開娼寮，踏上回鄉的歸途，此時白梅的形象驟然改變，回歸可親可愛的鄉土之後，她就洗盡鉛華，依靠勞動的雙手踏實過日子，並盡心幫助鄉人，成為渾身沾滿泥土，飽受日晒風霜的樸實村婦，以映襯昔時營生的裝扮是庸脂俗粉，神女的生涯是緣於養父母的狠心變賣，那種皮肉生涯不值眷顧。

　　影片前半段舖陳白梅一直為本身不幸的遭遇暗自神傷。但是，

一趟返鄉參加養父忌日的旅程卻成為她生命的轉捩點。在上火車後不久，她就遇見一位過去的嫖客。對方一眼認出她來，並且用十分猥褻的字眼調戲她，白梅深感無比屈辱。而從良的朋友鶯鶯抱著自己的孩子所流露出幸福，滿足的神情進一步促使她決定懷孕生子，重拾新生。生產後，白梅帶著孩子到南方澳看海。在火車上，有人看見她抱著嬰兒，立刻起身讓座，並親切地扶持她，與先前遭受屈辱的情景有天壤之別。從象徵的層次而言，這兩個影像片段所形塑的白梅形象正是在男性的凝視下，好女人／壞女人的刻板性別符碼，妓女＝壞女人＝受人鄙視＝庸脂俗粉；母親＝好女人＝受人敬重＝雖蓬首垢面但有內在美（品德）。影片高潮在於白梅難產，十多分鐘在闡述母親生產的痛苦與偉大，鏡頭不斷以伸縮鏡頭（zoom in）特寫在白梅充滿汗水的臉部表情，以及醫生凝重的表情，白梅母親焦慮的祈求要給白梅一個兒子的交錯片段中展開，「他（醫生）內心欽佩這位產婦，從頭至尾都是那麼聽話，那麼認真，每一陣的催陣都將痛苦化成力量在那裏掙扎。」❷在此片段裏，不論影像上或文字裏，女性身體都成為一個「場域」，成為一個意義銘刻的「空間」，女人在鄉土與家國建構裏承擔著家族血緣的孕育，文化傳承（如母語，傳統飲食文化），家國的象徵，作為男人保家衛國的理由，以及直接參與土地的戰鬥，換句話說，女性的身體承載種族與家國對維持自身疆域與傳衍孕育的渴望，女人的身體遂成為家國與鄉土孕育的符碼，故女性作為鄉土的具體肉身，是家國話語所意指的對象。白梅極為痛苦而艱辛的生產過程，借喻臺灣鄉土雖遭

❷ 黃春明：〈看海的日子〉，《看海的日子》，頁 70。

受無情摧折與蹂躪，但其母性的光采與生產勞動的汗珠，值得我們予鄉土更深的敬重與愛意，母親／母土／原鄉遂形成鄉土論述重要互喻符碼。

　　殖民論述裏經常將土地女性化，在性別權力結構的隱喻裏，具侵略性的殖民者被比附為男性，被殖民者被區分為女性，征服一塊土地和征服女人在殖民論述裏經常具有同構的象徵意義。❷❼事實上在鄉土論述裏往往也隱含性別架構，經濟繁榮的市鎮代表著經濟殖民的雄性，不斷侵略剝削鄉下人的生存空間，而鄉土及生活於其間的小人物遂成為沈默受壓制的陰性。影片中白梅回鄉之後，是一個獨立自主，意志力堅韌的女性，代表土地與母親的形象。國家話語也藉由一位象徵好母親的女人予以承載，白梅回到故鄉村落待產前，政府決定收回原本當地用於種植蕃薯的林地；村民正為日後沒有土地耕種，無以維生，陷入一片愁緒中。未料，白梅歸來不久，報紙突然又報導政府改變主意，打算將林地放領。於是，大家議論紛紛，都認為是白梅所帶回的好運。此外，當季村裏的蕃薯收成特別豐碩。白梅教導村民如何販售蕃薯以提高效率和利潤，帶動山村環境轉變，生活改善，白梅與土地／原鄉的意象緊密結合在一起。在〈看海的日子〉裏以一件賣蕃薯的事件來隱喻鄉村小人物不懂市場經濟運作的原理，雖然田產豐收卻只能賤價賣出，在此商品經濟／純樸鄉土又形成二元對立的結構，但透過白梅的居中調解，使得農民得以運作商品經濟的知識，讓農產賣得好價錢。白梅由苦命的

---

❷❼　邱貴芬在《仲介臺灣女人——後殖民女性觀點的臺灣閱讀》曾將此種觀點剖析地十分精闢。

養女、悲情的妓女，到純樸的村婦，最後成為偉大的母親，經由實踐母職的道路，一步步在性別位階裏向上爬升，在影片結尾白梅時常在火車月臺徘徊，坐在火車上，經過山洞時一明一暗的燈光，暗喻著她起伏不定的心情，是否要為這孩子尋找生父呢？影片結束在白梅抱著孩子，坐在車窗內望向明媚湛藍的大海，呼應著小說文本：「不，我不相信我這樣的母親，這孩子將來就沒有希望。……太平洋的波瀾，浮耀著嚴冬柔軟的陽光，火車平穩而規律的輕著奔向漁港。」❷此時女主角的生平挫折正表徵著臺灣原鄉的遭遇，雖然屢屢受到殖民者、當權者的摧殘蹂躪，最後仍能堅毅而勇敢地孕育下一代。影片喻示著母親／鄉土雖帶著昨日悲情的記憶，但仍鼓足勇氣向未來奔馳。

## 五、複數族裔與混雜文化

　　一九八六年由柯一正所執導的電影《我愛瑪莉》，以及一九九〇年由虞戡平所執導的電影《兩個油漆匠》，在影像上所再現的臺灣人圖像與之前的幾部影片有所差距。鄉土文學論述的主體，一個是底層的小人物，另一個則是鄉土空間與文化，這也形構成支持鄉土文學的「文化本質性」（cultural authenticity），是故在前述的小說改編成的影像中，鄉土人物是底層小人物，生存在鄉鎮或都市邊緣的鄉下人，通常是漢族閩南族群，操著庶民語言——閩南語，電影場景所構築的鄉土空間是農村，或者是都市邊緣相當破舊的貧民窟。

---

❷　黃春明：〈看海的日子〉，《看海的日子》，頁 78。

此種現代化過程中小人物的悲哀，電影語彙在〈蘋果的滋味〉中表現最明顯，美國／臺灣，現代／落後，軍官／工人，醫院（影像亮白柔焦）／貧民窟（影像灰暗深沈）。然而一九七七年黃春明所創作的〈我愛瑪莉〉，雖然延續著〈蘋果的滋味〉辛辣反諷美國經濟文化對臺灣的支配與控制，但主要人物是中產階級的知識份子，在電影改編之後，片頭的漫畫式線條，大量的英文對白，都會化的生活，誇張諧謔式的女主人與瑪莉（狗）相處情境，使得原先黃春明小說的抵殖民意涵被轉化變形為後現代的戲耍和表演。劉亮雅在處理臺灣小說的文學圖像時，她認為：臺灣主導文化的思想氛圍是後現代與後殖民的並置、角力與混雜。臺灣的後殖民與後現代雖都強調「去中心」（de-centering），但又代表兩種不同趨向，彼此合作或詰抗：

> 臺灣的後現代主義朝向跨國文化、雜燴、多元異質、身份流動、解構主體性、去歷史深度、懷疑論、表層、通俗文化、商品化、（臺北）都會中心、戲耍和表演性；而臺灣的後殖民主義則朝向抵殖民、本土化、重構國家和族群身分、建立主體性、挖掘歷史深度、殖民擬仿，以及殖民與被殖民都會與邊緣之間的含混、交涉、挪用、翻譯。㉙

　　後現代的特質展現在《我愛瑪莉》影片空間場景，以臺北都會為主，主角陳順德的家庭空間是西化的客廳，現代化的廚房，色調

---

㉙　劉亮雅：〈第五章　後現代與後殖民：解嚴以來的臺灣小說〉，《臺灣小說史論》（臺北：麥田出版社，2007年3月），頁326。

純白，強調其現代感而潔淨，客廳的裝飾則混雜西洋現代繪畫與西洋古典雕塑作品，然而室外則養殖了陳順德珍視的蘭花。黃春明小說雖然強調陳順德喜愛說英文，但通篇小說是以中文寫成，在對英文諧謔的部分則以「大衛＝大胃」，「來叫 come，去叫 go」，以及女主人玉雲老把「瑪莉」念成「美麗」。轉換成電影之後，整部影片的英文對白幾乎快佔盡三分之一，並且將女主人學習英文的過程誇大，所有英文翻譯全成了以中文註解的「番易」（mimicry）。後殖民學者荷米・巴巴（Homi K. Bhabha）認為殖民與被殖民的關係不是二元對立敘述可以簡單概括，對於二種異質文化的接觸、對抗與轉化，他提出「hybridity」（混雜）、「mimicry」（番易）等觀念❸。荷米・巴巴此種「雙語發聲，雙語符碼」意指弱勢的被殖民者雖然壓抑在社會的最底層，卻能透過學舌模仿，產生一種顛覆的潛能，翻轉自身的位階。❸不過改編成電影影像之後，大量英文對白，以及添加一段外商公司以英文面試的場景，強勢語言的英文仍然佔據發言位置，女主人學習英文貼滿家中每個角落的英文單字／學舌翻譯，流於戲謔橋段，卻削弱其批判意味。

另一篇黃春明小說《兩個油漆匠》，創作於一九七一年，虞戡平改編的電影則在一九九○年才拍攝，原先小說中單純鄉下小人物到都市工作的敘事，吳念真重新予以大幅度改編。黃春明小說中的

---

❸ 此處的詞語參照廖炳惠的翻譯，見〈後殖民研究的問題與前景：幾個亞太地區的啟示〉，收錄於簡瑛瑛主編：《認同、差異、主體性：從女性主義到後殖民文化想像》（臺北：立緒文化事業公司，1997 年），頁 111-152。

❸ Homi K. Bhabha, *The location of culture*, New York: Routledge, 1994.

主角是來自於東部的鄉下人，阿猴與阿力，在都市裏當油漆工，日日重覆畫著自己也不明所以的巨大廣告看板，有一天兩人在大樓看板的鷹架上休息，卻被圍觀的路人誤以為是鬧自殺的事件，引來大批的新聞記者及警察，眾人圍觀及電視臺訪問裏，一問與一答之間呈現出鄉下人在都市生存的邊緣處境，最後阿猴因為失足而墜樓身亡，留下荒謬的結局。此小說所關照的鄉土意涵是對立於都市生活而言，在黃春明原著小說中，這兩個油漆匠的身份是從臺灣東部來的本省籍年輕人，他們在臺灣六〇年代經濟轉型時，被社會及時代巨輪所吞噬。但影片上則將鄉土意涵與身份認同概念連結，呈現更複雜而多元的臺灣人身份圖像。

　　吳念真在改編時對於小說進行相當大幅度的更動，他說閱讀到這篇小說時最先引起他注意的是移民、都市邊緣人，和霸道的大眾傳播工具。㉜故電影改編最主要的變動就是將阿猴與阿力的身份變成一位老兵與原住民，由孫越及陳逸達分別飾演兩個油漆匠。影片另一個重點則強調媒體傳播工具的強勢、放大效果，所造成的荒謬結局。此種身份認同及弱勢族群的關懷呼應當時臺灣的社會議題。在解嚴前後臺灣陸續出現兩個以族群（ethnicity）身份為主的社會運動，一是原住民運動，另一是外省老兵的運動。原住民運動所訴求的是尊重原住民文化，地域及姓氏的正名，停止一切對原住民歧視與經濟剝削，希冀政府能運用公權力歸還他們被侵占的土地，讓他們有自治權能做自己的主人。外省老兵運動則爭取戰士授田證的補

---

㉜　葉振富記錄整理：〈銀幕上的倫理──黃春明、吳念真對談電影文化〉，《中國時報》，1990.3.7，第 31 版。

償，希望政府能開放返鄉探親，並且能改善他們的生活困境。這兩類社群經常處於臺灣社會的底層，由於歷史的、政治權力的種種因素，使他們在以閩南人為主流的臺灣生存不易，認同問題及族裔消失更是他們每日所面對的嚴重課題，老兵因為時間的流逝而凋零，原住民則因為漢族政經文化的侵略壓迫，而面臨同化滅種的危機。

老兵與原住民處在社會下層，處境是艱辛險惡，影片基調十分悲觀，但提出的質疑與批判也更尖銳。影片敘事分三條線進行，電視記者崔如琳要報導一幅巨大，引人爭議的上空裸女廣告，退伍老兵（孫越飾）與原住民少年阿偉則是畫這幅廣告的油漆匠，由此分別引伸出三人各自的故事。其中著眼於老兵與原住民阿偉在都市邊緣的生存處境，老兵在臺灣的生活十分不如意，他娶了一位脾氣潑辣好賭的本省籍太太，他的兒子則是不良少年，整日遊手好閒，由於家庭生活不美滿，再加上時時陷溺於思鄉情緒之中，他的心情低落，常感受到現實的挫折。他喜歡畫畫，心情苦悶時就窩居在家裏的畫室裏畫畫，他一直想畫出故土家鄉風光，卻是無法如實再現，如同他的妻子曾經想煮家鄉菜來安慰他思鄉的心情，然而他總是認為味道不對。這個退伍老兵處在一種邊陲擺盪的位置上，失落的故土與現居的臺灣都無法解決他的認同困境。另一位主角阿偉則是一位來到都市打工的原住民青年，他在家鄉受到一位山服隊女孩的鼓勵，因此阿偉與好友決定來到都市闖盪，但是在一次爭執之中，好友不幸意外從鷹架上墜落身亡，成為阿偉所背負的心靈上夢魘。老兵與阿偉一起負責巨大的廣告看板，兩人剛結識時，退伍老兵總是以粗暴威權的態度對待阿偉，常叫他「山地鬼」，但阿偉並不以為忤，仍然溫和地回應著老兵，所以兩人之間漸漸建立友誼。影片的

高潮即是兩人原本坐在高樓畫看板的鷹架上喝酒聊天，沒有注意到時間的流逝，使得圍觀的群眾誤以為他們兩人想要自殺，遂引來大批的電視臺記者及警察。而影片敘事結構就在現實鷹架場景與兩人互吐心事，回憶過往，過去／現實交叉剪輯，時空跳躍穿梭在老兵退伍來臺，在臺灣的生活，憶念大陸故鄉，及原住民思考自己來到都市打拼的過往，及東部家鄉情景。

　　老兵在現實生活裏所遭遇的挫折：本省妻子無法了解他的心情，他與兒子之間感情冷漠，無法溝通，再加上工作不如意有志難伸。老兵回憶與想像的場景經常是在一間色調詭異的畫室，一邊畫畫，一邊回憶家鄉風光，以及入伍之後來臺的生活情形。原住民阿偉的回憶場景則隱含著神祕的靈視文化，他有時會回想起好友墜落死亡的那一幕，有時會看見祖靈生活的情景，牽引出他內心對於自己文化的依戀感。在描繪原住民阿偉的部份，則透過原住民的觀點重新詮釋臺灣這塊土地，並對漢人體制剝削原住民的生存權，土地權提出批判。在都市邊緣求生存的阿偉，只能透過騎著機車在大馬路上狂飆奔馳，騎上快車道，越過安全島，或者騎到對面車道逆向行駛，這一段影像象徵著原住民在都市生存那種不願受拘束的生命活力。回想起家鄉，影像更尖銳地批判漢人體制：阿偉的家鄉花蓮秀林鄉被「亞洲水泥挖去半座山」，此說明漢人追逐經濟活動，肆意開發山林，破壞原住民生活環境；漢人設置國家公園禁止原住民打獵，以「亂殺野生動物」崩解原住民傳統生活方式。來到繁華的都市，原住民只能成為都市打工遊民，找工作不易，只能從事高危險，低工資的勞動工作，並時時受到雇主權力的壓迫。另外，對於原住民看待臺灣這片土地的觀點，影片將原住民「還我土地運動」

的紀錄片穿插在敘事之中,包括示威遊行,立院請願及與鎮暴警察的衝突。而影片中的情節與原住民土地問題呼應,原住民所認同的「家」,早已經變成國家公園;又年老的原住民,不按照政府規定,搬到山下去,老原住民說:「以前日本人叫我們搬上來,現在政府又要我們搬下去。」他對此感到很困惑懷疑,認為那一天政府又會要他們再搬上去,所以他乾脆不搬。因此影片結尾原住民阿偉墜落鷹架所造成的悲劇,並不只是一個意外,它批判嘲弄鄉愿的警察,空有學識卻作出錯誤分析的心理醫生,滿腔義正嚴詞卻只關心收視率的電視臺主管,故阿偉的悲劇其實象徵著這個社會對原住民的強權與壓迫。迷走認為:這些情節的舖陳點出國民政府對待原住民的方式,其實與日本殖民政權沒有多大差異;再者臺灣的原住民長期受到外來政權的治理,被強迫放棄家園鄉土,除了深沈的無奈,感嘆自身的無力感外,也對不斷更迭的政權及政策則有強烈的不信任感,對他們而言「家」彷彿是離鄉背井的家,「國」是個不斷更名的「國」,「家」與「國」在臺灣這個島嶼是不穩定的存在,卻時時威脅吞噬他們的生存處境。❸面對著經濟的困境與國家機器的粗暴控制手段,象徵著烏托邦的原鄉,對於外省人與原住民而言是永恆的失落了。

　　黃春明小說的鄉土意涵,以及小人物的故事,透過八○年代新電影作者的改編與詮釋,我們見到以影像另種觀看六○年代歷史的方式,以批判的精神,寫實的風格,發掘黃春明小說裏對於小人物

---

❸　迷走〈有關原住民的劇情片〉,《電影欣賞》「臺灣電影中的原住民」專
　　輯(1993年11/12月),頁64-65。

的同情，對於臺灣受到美日經濟新殖民的關注，並在影像上重新定位及尋找臺灣人的身份及主體。新電影創作者讓小人物的真實生活細節，在演員平實表演，實景，自然光源，長拍，深焦鏡頭等表現手法下，有了不同於以往的「再現」。新電影工作者從黃春明小說的精神意旨出發，以鄉土運動的批判視角，擴張黃春明式的小人物，鄉土文化及語言，將身處於臺灣底層的邊緣人，以及當時社會運動的議題融入到影像中。這些影片意圖詮釋老兵及原住民在社會的邊緣位置，並將他們定格在臺灣的歷史脈絡裏，成為臺灣歷史關注的主體。此時鄉土的意涵，並不僅僅站在西方，或者都市的對立面，鄉土內在必須包括更豐富的意義，鄉土並不只是閩南人的臺灣鄉土，它亦涵蘊外省人大陸鄉土，以及原住民的家鄉鄉土。在此，臺灣人的主體就不只是閩南漢人，同時也擁抱原住民、外省人。臺灣的國族與原鄉圖像則從單一的閩南漢族，透過電影再現被轉化為跨族群與跨國的「多元文化混雜性」，並且轉繹成多元族群的想像共同體。

## 六、結論

　　本章試圖透過黃春明的小說被改編成電影的過程，爬梳鄉土文學論戰所引發的臺灣現實關懷與臺灣電影之間的關係，並從六〇至七〇年代臺灣電影健康寫實運動及八〇年代臺灣新電影中對於鄉土的呈現，小人物形象，及族裔的複數化，予以詮解及剖析。在六〇年代至七〇年代的政宣電影，以及健康寫實風格所呈現的鄉土仍不脫「戰鬥文藝」所要求的健康及光明美善的宣導，時有政府文藝政

策中意識型態的斧鑿刻痕。八〇年代文學電影改編的現象，主要在於「文學名家」與「作者電影」之間連結，臺灣電影對於小說作者與電影作者之間的合作與爭執，呈現出相當多議題的交集與糾葛，七〇年代的鄉土論戰所開展的鄉土派與現代派的語彙符碼，以及文學界所積累的藝術聲望與名家作者地位，一再地被電影工作者所吸納及轉化，使電影能夠在影像創作及影像批評獲得某種加冕，以及藝文界的奧援與背書，逐漸樹立電影影像藝術性的正當位置。八〇年代的黃春明小說所改編的電影，直接與間接促使臺灣新電影的典律化，鄉土影像呈現庶民細瑣的歷史記憶，及「真實」的臺灣鄉土空間，具有臺灣身份認同的指涉意義。影片內容意涵走向小人物的寫實敘事來突顯社會階級的不公，及歷史情境的謬誤，並試圖將觸角深入到少數族裔的社會位置及身份認同等問題，使臺灣人的音像增加了深度，對臺灣人身份圖象的論述，以主體複數化的形象，建構臺灣的本土化認同，肯定其他族裔的在地性及其臺灣人的身份。❸❹

　　但是在小說改編電影的實際創作上，往往很難擺脫商業運作的機制，前述鄉土文學論戰所要批判的社會議題，被電影商業市場消費、挪置，反而女主角的女性身體、情色所提供的視覺愉悅，女性生活受難的增強與放大，又成為商業行銷的焦點。為了符合戲劇的高潮與笑點等橋段，將原著情節變形扭曲及誇大化，如電影《我愛瑪莉》，反而削弱原著批判力道。而在國族想像所賴以建構的鄉土

---

❸❹ 新電影「複數化」臺灣人的形象，相關論述參見葉月瑜：〈臺灣新電影：本土主義的他者〉，《中外文學》，第 27 卷第 8 期（1999 年 1 月），頁43-67。

「文化本質性」（cultural authenticity），在影像角色、場景、音樂等等電影再現之中被轉化成為跨族群與跨國的「文化混雜性」（cultural hybridity），如《兩個油漆匠》。小說的鄉土意涵與電影影像的商業性質，兩者互文共生，但又變形轉化——將鄉土本質轉變為全球化混雜的文化特質。此種混雜性展現臺灣電影作為大眾媒體的特質，以及鄉土文化的普羅文藝性質，另一方面又涵攝臺灣各族群內部分歧與文化多樣性，使得全球資本化與在地化反而接軌，所謂「臺灣」的國族想像也重新建構成為一個具後殖民與後現代特質的「多元混雜的新國族」。

# 第七章　現代主義與異質發聲
## ——白先勇小說與電影改編之互文研究

## 一、前言

　　八〇年代臺灣文化場域漸漸從封閉威權的社會氛圍，走向多元開放、資本主義深化的消費世代。複雜的家國認同，以及族群、階級、性別的種種差異，還有現代化生活裏離鄉背景的疏離感，對商品消費的空洞感，交織在八〇年代的文化語境中。但是此種多元而豐富的當代文化現象，作為學術研究分析的對象時，往往對於小說文本分析著墨甚多，但對於其所牽涉到的文化傳播議題，其關照相對不足。一九八三年《兒子的大玩偶》，及後續《看海的日子》等文學電影改編獲得成功，使得臺灣影壇熱衷於文學改編的題材，文學名家也變成了明星商品。在商品市場的機制運作下，六〇、七〇年代的知名小說時時被改編成電影，躍上大螢幕粉墨登場，轉化成聲色俱佳的文化產品，電影文本與文學文本之間頻繁地互動與對話，形成複雜的文本互涉（intertextuality）現象。❶其中白先勇的小

---

❶　此處所指是電影與小說兩種不同文本的互相指涉，即「互文」。文本互涉

說不論在兩岸都曾被改編成為電影，二〇〇三年由臺灣公共電視製作，曹瑞原導演所製播的電視劇《孽子》，更引起臺灣同志文化及影視文化的熱烈探討。在《孽子》電視劇獲得廣大迴響之後，二〇〇五年曹瑞原導演再詮釋白先勇小說〈孤戀花〉，攝製女同志的電視劇《孤戀花》，並再加以剪接成為電影版《孤戀花》。兩部電視劇及電影的製作，我們看到同志主體的呈現，以及同志異質發聲在商業影視運作的可能性。往前回溯，白先勇小說《孽子》與〈孤戀花〉在八〇年代即曾改編成電影，以妓女及同志為主角的身影展現在臺灣文化場域內，但是相關論述卻較少關注。本章探討白先勇小說在八〇年代與臺灣電影之間的關係，作家、演員與導演以敘事文類／電影文本作為演練場域，以電影敘事改編、影像形塑、符號語言的表述，如何再現當時臺灣生活經驗，並且透過白先勇小說的電影改編如何展現當時藝文工作者對於社會議題的關懷，對歷史文化的反思。

本章研究範圍以白先勇小說作品改編成電影為主，並以八〇年代臺灣文化場域範疇，針對電影改編對於女性角色、外省族群、同志族群的影像再現，以及小說到電影中的性別議題、離散文化意象

---

即文本（text）與文本之間的互相指涉，狹義而言是陳述一具體，容易辨別出的文本和另一文本，或數個文本間的互涉現象；廣義而言則是一篇文本與更廣闊、更抽象的文學、社會和文化體系，以及作家本身受特定社會時空的影響，即創作前便以吸納、消化他曾閱讀過或接觸過的文本。參見 Heinrich F. Plett ed. *Intertextuality*, Berlin; New York: W. de Gruyter, 1991. 及〔法〕蒂費納‧薩莫瓦約著，邵煒譯：《互文性研究》（天津：天津人民出版社，2003 年）。

為主。本章將以互文研究作為其研究方法，探討小說文本與電影文本的差異性，及共同性。其研究文本包括〈孽子〉、〈孤戀花〉、〈玉卿嫂〉、〈金大班的最後一夜〉，此四部文學電影皆拍攝於臺灣八〇年代，是故，透過此四部小說／電影以探究臺灣八〇年代的文化場域，對於性別議題、族群認同、同志影像再現等課題作進一步爬梳。本章亦嘗試從臺灣電影進程的歷史脈絡與文化，分析在八〇年代所呈現文學電影，以及影像美學與改編小說之間的關係在臺灣文學／電影發展上有何意義，作為對臺灣文化的剖析觀察。

　　本章所研究的對象，分別為白先勇小說以及八〇年代所攝製電影，茲將其創作時期表列如下：

| 小說／電影 | 小說初版時間 | 導演 | 編劇 | 主要演員 |
|---|---|---|---|---|
| 玉卿嫂 1984 | 1960 | 張毅 | 張毅 | 楊惠姍、林鼎峰 |
| 金大班的最後一夜 1984 | 1968 | 白景瑞 | 章君穀、林清介、孫正國 | 姚煒、慕思成、歐陽龍 |
| 孤戀花 1985 | 1970 | 林清介 | 孫正國 | 姚煒、陸小芬 |
| 孽子 1986 | 1983 | 虞戡平 | 孫正國 | 孫越、姜厚任 |

　　除了上述幾部電影在八〇年代由臺灣的導演及製片公司攝製之外，有兩部電影《最後的貴族》、《花橋榮記》由大陸導演謝晉、謝衍相繼改編。臺灣文學的研究在近幾年有許多專家學者相繼投入，成果已漸漸豐碩，然而在小說文本於電影影像再現這方面的論著，卻相對薄弱，本章希冀能透過白先勇小說改編而成的電影，探索性別、族群與離散意象，以期能連結小說、媒體與臺灣文化場

域，並豐富白先勇小說與臺灣電影的研究。

## 二、現代主義技法與通俗劇的敘事模式

臺灣八〇年代的文學逐漸與資本社會裏的商品消費關係密切，由於文化工業的運作與大量複製的手法，再加上流行體系與消費規律的交互作用，促使文學加速商品化的現象。文學商品化簡言之就是文學成為資本家牟利的工具，作品存在的意義是以交換價值而非美學價值來衡量。❷文化產品逐漸如同工業產品一般，必須不斷地被產出，交換為資本家積累的財富。八〇年代臺灣邁入學者所謂消費社會的階段，在學界的論述裏開始產生一些分析概念：商品化，商品美學，並且不時地交叉穿插著文化批評的論述，此時「文學商品化」的現象亦為當時知識份子所關注，並引發諸種不同的論點及觀察。若從表象而言，文學商品化所指涉的是：文學文本在市場機制下，注重包裝，行銷，內容也傾向於通俗化及普及化。而在八〇年代電影文化場域，出現許多由鄉土派或現代派小說作品改編成電影的創作影片，文學與影視媒體的合作，亦回應臺灣進入消費社會階段，小說經由影像的詮釋與再現，配合強勢的行銷與卡司的魅力，

---

❷ 阿多諾（Theodor Adorno）和霍克海默（Max Horkheimer）認為大眾文化並非為啟蒙大眾，反而受制於一整套規格化的生產和商品消費模式，傳播主流意識型態，達成社會控制，文化支配，所以提出「文化工業」此一概念。參見 Max Horkheimer and Theodor Adorno, "The Culture Industry: Enlightenment as Mass Deception" in *Dialectic of Enlightenment*, CA: Stanford University Press, pp.94-136.

使小說文字重新被包裝成新穎而通俗的文化產品，在八〇年代這個「文學電影」的現象令我們不禁思索：是那些小說家的作品被拍成了電影？在當時的文化場域裏是否有那些迎合觀眾的題材？小說與電影之間分屬不同的符號體系，在轉換框架時會產生什麼問題？為了符合影像的產銷體制，又會將小說的敘事做怎樣的挪置與轉化？

　　電影與文學之間的改編關係，亦可從「文學商品化」及臺灣進入消費社會的脈絡視之。雖然在六〇至七〇年代瓊瑤小說改編為電影蔚為風潮，然而瓊瑤小說本身所具有大眾通俗文學的特質，服膺於電影這個大眾媒體娛樂性質，再加上瓊瑤自己組成公司，擔任編劇、製片、選角等等工作，成為影像產銷的主導者，此與八〇年代之後現代文學改編電影現象有所不同。白先勇的小說在文化場域裏是屬於學院、精英的位置，他的小說如何進入大眾媒體，被改編為電影？又被如何地詮釋？瓊瑤小說與白先勇小說，改編之後是否符合商業電影與藝術電影的區隔？歷來對於商業電影／藝術電影的二分法，最常見的意識型態是藉由電影導演來策略性地標示出藝術／商業的「差異」，商業電影就是因襲好萊塢的模式，追求利潤；藝術電影則追隨世界電影美學思潮及重要的導演風格，追求創意；商業電影就是標準化的商品，藝術電影則是個人原創性的表徵等。瓊瑤電影的導演大部份是劉立立所掌鏡，被歸類為明星取向的商業電影，而白先勇小說所改編者，其導演多具個人原創表現，並在臺灣影史上佔有一席之地。八〇年代臺灣電影界對於電影本身不只視為娛樂產品，同時也是藝術展現，因此現代小說內涵有許多社會、文化、美學的先鋒元素，為電影所承繼。

　　在黃春明〈兒子的大玩偶〉及〈看海的日子〉兩篇小說被改編

成電影,分別受到廣大迴響之後,引起鄉土小說的改編熱潮,鄉土
電影也成為鄉土文化運動的具體實踐。文學改編成電影一時蔚為風
氣,文學名家白先勇先生的小說也成為導演及片商感興趣的對象。
至於在商業機制下,電影導演、製片家、編劇及作家這幾位主導電
影敘事的「作者」,各自在文化場域中佔據什麼發言位置,掌握如
何的文化象徵資本,則是饒有興味的問題。法國電影創作者亞歷山
大‧阿斯楚克(Alezandre Astruc)提出「攝影機鋼筆」論(caméra-
stylo/camera-pen),電影導演能夠像小說家或詩人一樣的自稱「作
者」。導演是一位具有創造力的藝術家,掌握電影「整體藝術」。
❸法國重要的電影評論雜誌《電影筆記》(Cahiers du cinéma)推升作
者論(auteurism)的理論傳佈,其評論將導演視為負責電影美學及
場面調度重要的關鍵人物。隨著六○年代的法國新浪潮導演將作者
論具體實踐在電影作品,與當時的新小說產生複雜的互文關係,並
且結合藝術家浪漫的表達、現代主義和形式主義風格上的不連續與
斷裂。❹歐美六○年代盛行的「作者電影」論在八○年代由一群新
銳導演及影評人強調並援引至評論界,使得當時臺灣電影商業電影
與藝術電影的爭論更為尖銳化。八○年代的臺灣電影,一方面從風
格、形式上強調導演作者特徵,另一方面又從文學改編來提昇電影

---

❸ Alezandre Astruc (1948) "The birth of a new avant-garde: la caméra-stylo",
   Peter Graham (ed.), *The New Wave*, London: Secker and Warburg, 1969,
   pp.17-23.

❹ Robert Stam 著,陳儒修、郭幼龍譯:《電影理論解讀》(*Film Theory: An
   Introduction*)(臺北:遠流出版事業公司,2002 年),頁 124。

藝術位階，以及導演與作者論的密切關聯來強化影像美學。❺白先勇小說的藝術美學歷來已為方家所細究探討，尤其他身為現代派美學之精神領袖，不禁使人想一探其小說美學如何被轉化為電影影像？在八〇年代臺灣糾葛於商業／藝術的文化場域中，其具象化之後的影像文本究竟呈現何種面貌？

　　一九六〇年代白先勇創辦《現代文學》雜誌，承接一九五六年所創辦的《文學雜誌》，以引介、傳播現代主義思潮為主，並且另有些前衛、小眾的文學雜誌諸如：《筆匯》、《劇場》等也積極介紹西方美學、現代電影美學，六〇年代遂被史家定位為移植西潮的「現代主義時期」。在文學技巧上，「現代主義」（modernism）挖掘內心幽黯，情慾深淵，在語言的實驗上以超現實，意識流等種種技巧。現代主義小說在臺灣開展於六〇年代，七〇年代與鄉土／寫實分裂鮮明對比的兩方，然而臺灣的現代派文學，其實有其「在地性」，甚至現代主義與鄉土文學也非壁壘分明，江寶釵以為：「現代主義和鄉土文學一樣也是現代化的反動（anti-modernization），是針對現代化不同反應的結果。」❻白先勇於八〇年代被改編為電影的四部小說有兩部創作於六〇年代，一部是七〇年代，一部是八〇年代。白先勇的小說筆法兼融古典與現代，以現代主義技法書寫一

---

❺　臺灣八〇年代電影改編文學的概況，請參見焦雄屏：〈改編文學及其庸俗化〉，焦雄屏編著：《臺灣新電影》（臺北：時報文化出版公司，1988年），頁 335-352。

❻　江寶釵：〈現代主義的興盛、影響與去化──當代臺灣現代小說現象研究〉，收入陳義芝主編：《臺灣現代小說綜論》（臺北：聯合文學出版社，1998 年），頁 126。

群放逐漂泊的異鄉人,以潛藏的意識流、豐富的意象營構出人性內心幽微之處,成為現代派重要的文學名家。再者,白先勇小說中的家國之思,今昔對照又奠定其歷史縱深的層次感。小說文本場景桂林、上海、臺北、香港傳達濃厚的地方感,各地方言、俚俗語又加深其地域文化的「鄉土感」。歷來研究者,以新批評細究白先勇小說的美學及藝術手法,並將其定位為現代派小說家,聚焦於小說所展現的外省族群流亡的焦慮,外省族群的國族關懷。然而白先勇小說筆下的女性主體及情慾書寫亦是相當重要的主題,在近期的研究中,由於同志書寫的發展,探討白先勇小說中的性別與情慾的研究取向漸漸受到青睞,但仍不是研究主流。❼筆者想探究的是一向被劃歸現代主義流派的白先勇小說,在八〇年代作者電影論述爭取發言空間,藝術電影(另類電影、新電影)試圖與商業電影分庭抗禮,白先勇小說電影改編之後,影像的再現上,是否透露前衛、先鋒,並循著現代主義美學觀?或者在商業體制下被曲解與消融?而白先勇小說三大主題「女性主體/情慾探索/國族關懷」在電影改編之下放大那些議題,又消解那些議題?

雖然現存最早的兩部電影《玉卿嫂》、《金大班的最後一夜》攝製於一九八四年,事實上,早在一九七〇年,甫留美歸國的電影導演陳耀圻就曾與白先勇合作改編小說〈玉卿嫂〉成為電影劇本,

---

❼ 朱偉誠曾指出:「近來經典化白先勇的過程中,國族關懷已成為他作品的(唯一)想像中心,而其他重要的呈現主題——「女性主體」和「怪胎情慾」——因而遭到邊緣化或從屬化。」朱偉誠:〈(白先勇同志的)女人、怪胎、國族:一個家庭羅曼史的連接〉,《中外文學》,第 26 卷第 12 期(1998 年 5 月)。

另一位電影導演但漢章也很想拍攝〈謫仙記〉、〈寂寞的十七歲〉，❽可知當時白先勇小說的現代派美學已吸引新銳導演想要嘗試以影像重新詮釋。一直到八〇年代臺灣才出現四部由白先勇小說所改編的文學電影，這跟當時臺灣新電影所引領的電影改編風潮，對電影定位為藝術表徵，及小說家投入影視的拍攝，成為電影工作者有密切關係。❾白先勇曾說：「從小我就愛看電影，可以說是跟著好萊塢影片長大的，倒是沒有料到有一天自己也參加電影製作起來，我一共有六篇小說改編成電影，有幾部我曾參加編劇。一九八四年的《金大班的最後一夜》是集體創作，我跟孫正國、章君穀先生組成了編劇小組，孫正國的專業是電影，擅長場景設計，章君穀先生是位有豐富編劇經驗的作家。那部電影姚煒把金大班演活了，《金》劇劇本其實也就是為女主角量身打造的。後來我跟孫正國又合作編寫了《玉卿嫂》、《孤戀花》、《最後的貴族》，《玉卿嫂》導演張毅自己另編寫了演出本，女主角楊惠姍表演優異，是她的代表作。」❿白先勇對於作品改編為電影，往往身兼編劇、製片、藝術總監，與電影導演深刻溝通，並關注男女角色的選角，可謂視改編電影文本為自己另一個文學分身。⓫

---

❽　參見白先勇：〈「玉卿嫂」改編電影劇本的歷程與構思〉，《玉卿嫂》（劇本）（臺北：遠景出版事業公司，1985），頁 1-2。八〇年代遠景出版公司結合電影、劇本、小說出版，並將當時導演及作家之間改編歷程收錄。

❾　參見焦雄屏分析新電影改編小說風潮的原因。《臺灣新電影》，頁 336。

❿　參見白先勇：〈全家福〉，《聯合報》，2008.9.12，E3。

⓫　白先勇曾說：「我跟電影公司訂契約，其中有一條是男女主角需經過作者同意，電影才可以開拍。」臺灣大學主辦「白先勇的藝文世界」，座談地

在八〇年代改編文學的電影風潮中，我們經常見到男性文學名家的作者身影，諸如黃春明、白先勇、王禎和等，這些小說之所以被改編成電影，因為作者業已經典化的文學地位，故電影改編乃借重於作者文學知名度，以及迎合中產階級消費品味的知識份子心理。在八〇年代藝術電影論述的脈絡下，電影編劇由文學名家親自操刀，更增添電影文藝氣息。❷白先勇小說所改編的文學電影，有多部經由作者與電影博士孫正國兩人共同參與電影劇本，並決定電影情節及敘事觀點，唯一由導演張毅改編的《玉卿嫂》，在張毅版本之前，《玉卿嫂》討論改編的電影劇本多達四個版本，也讓謝家孝先生不禁感嘆：金（金大班）玉（玉卿嫂）二嬌的命運有所不同！❸作家面對改編的電影，及再創作的電影劇本是否具有權威的解釋權？原本但漢章也寫了一個《玉卿嫂》的改編劇本（但本），白先勇與他經過一個月的討論，發覺但漢章對「玉卿嫂」的看法與原著距離愈來愈遠。後來但漢章自己承認他並不喜歡玉卿嫂這個動刀殺人的女人，他認為如果按他的意思，結尾玉卿嫂應該放走慶生，不

點：國家圖書館，2008.9.20。

❷ 黃春明親自改編《看海的日子》、《莎喲娜啦·再見》，王禎和有三部小說改編為電影，皆親自改編電影劇本。原為小說家的吳念真則改編多部小說為電影劇本，成為新電影重要的劇作家。

❸ 電影《玉卿嫂》改編版本計有：陳耀圻、白先勇版（陳白本），但漢章版（但本），孫正國、白先勇版（孫白本），張毅版（張本）。遠景公司所出版的《玉卿嫂》劇本則為孫正國、白先勇所改編的孫白本。白先勇：〈「玉卿嫂」改編電影劇本的歷程與構思〉，及謝家孝：〈苦命玉卿嫂「難產十四年」〉，皆收於《玉卿嫂》（劇本）（臺北：遠景出版事業公司，1985年）。

必置之死地。由於但漢章對「玉卿嫂」的詮釋與原著差距太大，終於退出「玉」片製作，因此「但本」也就沒被採用。❹從《玉卿嫂》改編的歷程可知，八○年代的電影產銷過程，由於作者電影論述影響，再加上新電影所引發對於國片反思，極需提昇國片品質，因而對於文學家、編導者的發言位置是頗為尊重，白先勇在這幾部改編電影的製作過程，對於影像需「忠於原著」的堅持，也擁有較大的詮釋權及發言權。

從小說敘事如何改編為電影影像，這過程涉及對於小說具像化之後，人物、聲音、色調、場景、場面調度等等影視美學上的投射與想像。白景瑞導演當初拍攝〈金大班的最後一夜〉時，曾提出一個對於電影敘事影像的構想：「金大班的三個男人，三個不同的性格，不同年齡的男人，每人各拍一段，然後將三段戲整個揉在一起，因為三段所用的色彩，調子都不一樣，代表一個女性三種感情的顏色，完全不考慮時空，金大班進巴黎只是一個引子，一進夜巴黎，三個男人的景像交錯，一出夜巴黎馬上結束。」❺此種三段式的拍攝手法，在白景瑞所導的另一部影片《家在臺北》（1970）就曾發揮過，其現代化前衛的美學嘗試，展現在影像前兩段：現代拼貼風格、快速剪接，分割畫面等。此種影像再現運用六○年代電影現代主義的手法，以切割畫面強調多重敘事觀點，主觀鏡頭的建

---

❹　同上，頁 2。

❺　趙曼如記錄：〈「金大班」下片後的話題〉座談，與會者：白先勇、白景瑞、曾西霸、蔡國榮、毛瓊英。收錄於白先勇：《金大班的最後一夜》（劇本）（臺北：遠景出版事業公司，1985 年 5 月），頁 116-117。

立，以及濃厚象徵意義的配樂，在視覺上傳達臺北現代化及西化的意涵。在金大班這部片子，白景瑞導演原先提出以色調區隔三段不同的情感，打破傳統線性敘事，將三個男人，三段情交叉剪接，增強小說主角金大班意識流中時隱時現的三段回憶，展現導演現代前衛的功力。不過此種現代主義前衛大膽的拍攝手法，並沒有被製片及原著者採納。❻影片仍以色調來呈現不同的時代氛圍，現在的時刻是黯淡的黑色，金兆麗所穿也是一襲黑紗旗袍，當年遇見月如時，是她畢生的第一次真誠的愛戀，色調是以白色為主，金兆麗幾場出場的戲全穿上全白的旗袍，而失去月如重回到上海百樂門的那段歲月則以一場熱鬧的群舞，以及紅艷色調的舞廳布景及戲服來強調金兆麗當年的風華與十里洋場的炫目耀眼。以此來呼應白先勇以今昔對比來象徵墮落／美好，負／正價值判斷裏的雙重視角。

　　當時金大班的編劇小組有六個人，包括導演及原著者白先勇，❼共同討論敘事主軸。按原著的結構，一夜講完一個女人一生的故事，這一生的故事橫跨兩個時代。現代主義敘事上常使用的技巧，透過獨白或意識流串接回憶與現況，雖然現實時間只過一小時或一日，但敘事時間卻能因時空跳接縱橫古今，驀然回首，以展現人的

---

❻　白景瑞說：「我曾經很大膽的跟先勇提過另一個方式（三段式），但被先勇否決掉了。『金大班』是最容易考導演的，因為先勇的小說在海內外都很有名，我接他的東西來拍，拍成了，好的是他的，壞的是我的，這種東西，一般人不願意接……（如果照我的構想拍），就是我導演的功力了，對我來說有表現的機會。」同上註。

❼　〈金大班的最後一夜〉，編劇小組有六個人，三個編劇：章君穀、林清介、孫正國，再加上策劃謝家孝、白導演和白先勇。同註❺。

內心情感糾葛與焦慮。小說的金大班敘事軸線：西門町夜巴黎——現況：下嫁陳榮發——回憶：秦雄——現況：朱鳳——回憶：二十年前往事月如——現況：筱紅美——回憶：上海百樂門吳喜奎——現況：夜巴黎最後一夜，最後一支舞。電影敘事結構上，白先勇及編劇小組盡量符合小說的敘事，以回溯（flash-back）技法，現在－過去來回跳接，將時間濃縮，避免平鋪直敘。❶轉化為影片的敘事結構則以兩段金大班的回憶作為戲劇轉折點，一段是二十年前初戀月如，一段是船員秦雄，並以此加深月如及秦雄兩位男主角的戲份，雖然影像上現在－過去來回跳接，避免傳統敘事的平鋪直敘，然而其敘事結構則符合好萊塢古典（classic）三幕劇結構，以兩段回憶作為敘事轉折點（月如、秦雄）來突顯主角的內心變化及情節推進。影像美學及場面調度則近似好萊塢歌舞文藝片，在歌舞場面、夜巴黎場景及訓練舞女的過程，則呈現通俗劇的敘事模式，在影像敘事而言，此片是相當典雅而精細，符合古典美學，是將商業與藝術結合的佳作。

　　雖然白先勇及編劇小組是擁有發言權，在電影產銷結構裏，市場的利益仍需要考慮，拍攝經費的不足，製作重現昔日風華相當困難，有許多劇本上的構思難以執行，上海三十年代場景，及西門町五十年代的場景很難如實呈現，所以白先勇小說明顯特色：今昔對照，國族情懷，則在影片通俗化及以女主角為主的情感世界中被消融。

---

❶　同註❶。

### 《金大班的最後一夜》：小說／電影敘事比較

| 小說文本 | 電影文本 |
| --- | --- |
| ◆現況：西門町夜巴黎 | ◆今：西門町：金大班最後一夜 |
| ◆現況：下嫁陳榮發 | ◆昔：**回憶過去邂逅月如（轉折）** |
| ◆回憶：秦雄 | ◆昔：月如與金大班終遭拆散 |
| ◆現況：朱鳳 | ◆今：金大班排解糾紛 |
| ◆回憶：二十年前往事月如 | ◆昔：**回憶戀人秦雄（轉折）** |
| ◆現況：筱紅美 | ◆今：金大班再遇陳董 |
| ◆回憶：上海百樂門吳喜奎 | ◆今：金大班離別秦雄 |
| ◆現況：夜巴黎最後一夜 | ◆今／昔：最後一支舞／月如初戀 |
| ◆回憶：月如第一次到百樂門 | |
| ◆現況：最後一支舞 | |

　　導演白景瑞認為小說中所呈現的臺北人是一種懷舊情懷，從一個上海紅舞女到臺北一個舞廳大班，以小人物呈現大時代的變遷，情感上對於昔日風華絕代，雖無限神往，卻已然無法回首；現實上千瘡百孔，卻必須面對無法逃避。這是兩個時代的無奈，既不堪回首，卻又要在現實中生存。他很想將這樣的心緒情懷搬上螢幕，而不止是一個女人的一生。但是拍攝過程中，不但難以建構三十年代的上海文化，甚至連五十年代西門町文化也難以尋覓，當時的臺北夜巴黎早已改變了形貌。⑲在臺灣速食的、斷裂的文化語境中，影

---

⑲　白景瑞說：「本來我們想把很多那種五十年代的西門町拍進去，比如那時候的彈珠汽水啦，獎券西施啦，在騎樓下下棋啦，但是無法完整地重現五十年代的西門町，因為這部片的製作成本，足以給你拍『金大班』，卻不足以再現兩個時代，而剛好再現兩個時代是最花錢的，這是我們最薄弱的一環。劇本中有很多東西我都無法執行，雖然我們收集了很多資料，那時

像難以呈現深刻歷史感，而只能聚焦於女主角心境的滄桑及一生的情愛故事了。

　　另一部影片《孤戀花》則大幅度地改編原著形貌，不僅完全剝除現代派意識流的敘事語調，形成傳統線性敘事，同時將時代整個改變。首先在空間場景上，把原來在大陸的萬春樓，改為臺灣日據時代的酒家。這個改動不只改換了時空，更重要的是，它淡化《臺北人》原著中，大陸外省人遷徙流亡的歷史意義，並強化臺灣本地的描述。由於時空的改換，人物也跟著變換，原小說中白玉樓的酒女和五寶，在電影中結合成白玉這個角色。在電影中增加易原所飾的柯老闆一角，成為後來柯老雄的父親。將三十年代的上海情節刪除，擴增林三郎的敘事線。影片前半段陳述林三郎、白玉與雲芳的關係，從原著所強調上海風塵女的漂泊滄桑，以及兩段姐妹情誼，影像則轉化成臺灣日據時期一個知識份子與酒家女的情愛故事，後半段則著力於娟娟與柯老雄的愛恨情仇，而背後潛藏的敘事背景則是黑社會的勢力與犯罪。白玉與娟娟則都由陸小芬所主演，敘事線由雲芳（姚煒飾）橫跨兩個時代場景（日治時期蓬萊閣與五十年代臺北五月花），鋪陳一段從白玉（五寶）到娟娟的前世今生之孽緣。此部由林清介導演所執導的影片，可以看到他受到電影《金大班》及《看海的日子》的一些影響，包括，以女主角的服飾色調表現出白先勇小說的今昔之比，靈肉之爭，在《看海的日子》白梅（亦由陸小芬所

---

候的服裝等等，但是你連臺北夜巴黎都變了，跟當初夜巴黎不一樣，我們光要去找個地下舞廳，把它當成夜巴黎，就有困難。」同註 **⑮**，頁 119-120。

飾）決心放棄妓女身份，回到原鄉時的鏡頭，即是女主角全身雪白衣飾，加上柔焦鏡頭凝視。而林清介導演在處理陸小芬所飾演的二個角色，白玉則是常是一身雪白，在與林三郎約會的場景則以柔焦鏡頭處理，光線柔和明亮，以象徵昔日的青春、純潔、美好。娟娟與柯老雄的場景，則是黯淡幽昧，娟娟黑衣花裙，濃妝艷抹，象徵今日兩人肉慾關係所呈現的灰敗、墮落、色慾、猥瑣。

## 《孤戀花》：小說／電影敘事比較

| 小說文本 | 電影文本 |
|---|---|
| ◆敘事時間：意識流－時空跳躍——現在－30、40年代上海 | ◆線性敘事：日據時期－現在 |
| ◆敘事空間：上海萬春樓到臺北五月花 | ◆敘事時空：臺灣－日治時期到現在 |
| ◆敘事人物：雲芳，五寶，娟娟 | ◆敘事人物：白玉樓酒女，雲芳，白玉 |
| ◆林三郎樂師：邊緣人物 | ◆白玉／娟娟(陸小芬一人飾兩角) |
| ◆華三／柯老雄 | ◆男主角：林三郎、柯老雄 |

白先勇《臺北人》透過小人物的敘述觀點，來反映對時代變遷和個人命運的感喟。改編成影片之後，國族感懷與時代變遷受限於商業製作經費，因而削弱其歷史感，家國之思退位，情慾現身，而幽昧的意識流則被直敘通俗劇模式取代，現代主義美學則讓位於寫實俗麗的場面調度。影片改編顯示臺灣八○年代快速變遷的現代步調，傳統雙重斷裂的文化背景（不論是大陸五四文化或臺灣日治傳統都遭到斷裂），造成臺灣斷裂的，不連續的，變遷的感覺結構，與被圍堵、切割、碎裂、過濾的文化語境。雖然作者電影論述試圖尋找

新的視覺語彙與敘事手法，然而文化傳承的斷裂，商業機制的運作，使得影片無法演繹出在小說裏，上海文化的沒落，西門町文化的取代，整個時代洪流所造成的小人物對現實疏離感，與無奈的自嘲自虐語調，反而是抓住風塵女郎的身份，情感的波折，以及小說敘事語調裏輕佻喜感，而形成通俗劇式臺北舞女生活樣態及酒家女苦情哀史。

## 三、身體情慾與影像凝視中的他者

影像發明之初，觀眾的觀影心理即想要到劇院觀看新奇事物，而影像也以一種提供觀看的奇觀（spectacle），以及滿足觀眾窺探心理的功能存在，因此觀看的行為往往能帶來驚奇與樂趣，電影理論學者 Laura Mulvey 說明觀看者透過凝視的行為，使得觀看主體得到一種掌控被注視者的快感。此種主動的觀看視角常常是以男性凝視（male gaze）的觀點，在影片中的女性「被影像中的男性角色觀看」或者「被慣以男性視角的觀眾觀看」，在男性凝視下的女性形象，往往成為父權所建構的影像，因此在影像中的女性再現，不是將之物化，就是在影像中成為被偷窺的客體，所以，在商業電影中的女性形象總是成為「他者」（the others）並塑造為依附／服膺男性權力的弱勢角色。❷❀電影也常藉由鏡頭，剪接，語言，表演，以

---

❷❀　Laura Muley (1990), "Visual Pleasure And Narration Cinema." In Patricia Erens. (Ed.) *Issues in Feminist Film Criticism.* Bloomington and Indianapolis: Indiana University Press. pp.29-31.

及敘事結構等父權所建構的電影語言操弄女性情慾的展現。在臺灣文學改編電影中，我們如何詮解男性的觀看，男性的凝視（male gaze）？面對影像所複合的多重語言符號，我們如何理解它的製碼（encoding）與解碼（decoding）過程？Laura Mulvey 啟發我們對電影文本的性別符碼意涵的深究與延伸，在八〇年代臺灣的文學電影一方面以知識份子品味提昇電影位階，另一方面則受限於片商以商品賣座及吸引消費者為主要訴求，在這兩種力量的拉踞中，電影文本在資本主義及父權意識型態建構下，對小說書寫進行了如何的改編與互文？小說的女性形象與同志社群在螢幕上所展現的性別符碼，以及背後所牽涉的歷史脈絡、文化場域就成了饒富興味的課題。

　　八〇年代臺灣的電影影像裏女性主體與性別符碼究竟呈現何種面貌？我們可以從當時常被改編的三位知名小說家（黃春明、白先勇、王禎和）的作品被改編成電影的文本裏，觀察到只要文本涉及風塵女子、酒家女、妓女等敘事文本往往成為片商所熱中拍攝的題材，除了焦雄屏所提到的一窩蜂地將改編小說搬上電影螢幕，只是造成浮濫的改編文本，並將文學作品庸俗化之外；**㉑** 其實從臺灣電影的脈絡而言，一九七八年社會寫實類型片《錯誤的第一步》上映，以監獄與妓女戶為主要場景，自此描述社會犯罪，暴力等影片迅速攻佔臺灣電影業。從電影類型片及觀眾窺奇的角度，導致當時臺灣電影產業熱衷於改編有關黑社會及妓女題材，以獲取商業利益與票房。此類電影鋪陳人性暴力與社會失序題材，並發展出賭片、

---

**㉑**　焦雄屏：〈在室男──文學作品的庸俗化〉，《臺灣新電影》（臺北：時報文化出版公司，1988 年），頁 342。

犯罪新聞片、幫派片以及女性復仇片等種種變形，充斥於八〇年代的國語影壇。❷當時臺灣片商投資的文學改編作品，著眼於明星品牌，以及故事題材的窺奇聳動性，四部八〇年代白先勇小說所改編的文學電影，《金大班的最後一夜》、《孤戀花》涉及黑社會與風塵女郎，《玉卿嫂》是描述寡婦情殺事件，另一部《孽子》則鋪陳同志情慾世界，亦有社會犯罪事件，皆成為片商眼中值得投資的題材。從這個角度而言，八〇年代臺灣文化場域漸趨商業化與消費社會化，電影工業的產銷體制也對文學電影改編的題材起了決定性的作用。這四部電影導演日後分別被歸類為新電影／非新電影導演，也形成臺灣電影改編文學不同風格取向。八〇年代臺灣電影文化場域除了作者電影論述之外，亦受到香港電影工業的影響，臺灣新電影工作者強調作者導演的個人風格，抗拒電影工業類型化、煽情庸俗的拍攝手法，試圖以低調寫實、客觀鏡頭來反思臺灣社會與歷史，相反的，香港電影工作者，則以商業行銷手法，電影工業的分工模式，類型敘事，貼近觀眾的喜好，以創造更高的商業票房利益。❸商業電影／藝術電影、作者電影／觀眾電影等等的爭論與糾葛，使得八〇年代文學改編電影呈現不同的面貌。

　　這四部文學電影除了《孽子》探討男同志情慾，其他改編電影都以女明星為敘事主角，其中以新藝城出品的《孤戀花》更可見其

---

❷　盧非易：《臺灣電影：政治、經濟、美學 1949-1994》（臺北：遠流出版事業公司，1998 年），頁 231。

❸　黃建業：〈一九八四年臺灣電影回顧──充滿挫折感的一年〉，《臺灣新電影》，頁 64。

商業電影機制,以及當時臺灣電影想要模仿香港電影所開展的製作模式。原著小說〈孤戀花〉就文學批評的眼光而言,其主旨是相當幽深曖昧,歐陽子細膩的剖析作者所使用的敘事技巧,強調過去的五寶和現在的娟娟兩人相似處,以及兩人經驗遭遇前後重覆或相互對應,以突顯兩人是敘述者雲芳的同性愛戀對象。❷五寶和娟娟都有一種悲苦的神情,兩人都會唱戲唱歌,童年身世同樣孤苦飄零,「兩個人都是三角臉,短下巴,高高的顴骨,眼塘子微微下坑,兩個人都長著那麼一副飄落的薄命相」❷。小說以今昔混淆,現實、回憶交錯雜揉,將過往上海前塵往事與現今臺北交插敘事,今昔之轉接,界線有時曖昧模糊,展露現代主義擅用的意識流敘事技法。酒家女的皮肉生涯,兩人都受盡折磨,五寶被黑社會華三百般欺虐,娟娟也被下流惡狠的柯老雄糾纏,任其施暴凌虐。最終在中元節時娟娟以黑鐵熨斗,狠命捶打柯老雄的頭顱,敲開他的天靈蓋,豆腐渣似的灰白腦漿灑了一地。在敘述者雲芳眼中彷若是五寶在中元鬼節還魂來復仇。敘述者述及娟娟與五寶時,總暗含冤孽宿命的心理描寫,增添了小說幽森曖昧的氣氛,其技巧則隱含現代主義挖掘心理層面,情慾深淵的特質。此篇小說潛藏的女同志情誼及現代主義意識流的心理刻劃,在電影改編時全遭抹除,對於電影產業而言,這個故事素材魅力在於可加以渲染的犯罪兇殺情節,諸如女性被強暴,酒家女生活,臺語歌曲,黑社會人物,性暴力和瘋狂情殺

---

❷ 歐陽子:〈「孤戀花」的幽深曖昧含義與作者的表現技巧〉,《王謝堂前的燕子——「臺北人」的研析與索隱》(臺北:爾雅出版社,1997 年)。
❷ 白先勇:《臺北人》,頁 189。

等等，對購買小說版權的老闆來說，煽動的情色與暴力無疑是更有「賣點」。小說中的雲芳是敘事主體，五寶與娟娟是敘事客體，在電影中雲芳由姚煒所飾演，延續她在《金大班的最後一夜》帶給觀眾的印象──一位世故成熟的老大姐，周旋於酒客之間，照顧著旗下的風塵女子，然而電影鏡頭主要的觀看與凝視焦點並不在姚煒身上，而是另一位女主角──陸小芬。

\* 取材《孤戀花》海報，新藝城影業公司，1985。

　　《孤戀花》、《看海的日子》的女主角陸小芬，以及《玉卿嫂》女主角楊惠姍，這兩位女明星在接拍文學電影之前，皆以演出社會寫實片揚名於影壇。一九七八年《錯誤的第一部》及一九八一年《上海社會檔案》分別捧紅了兩位女明星，後來更扮演社會寫實

片中女性復仇者的角色著稱。在當時嚴格的電檢制度下，有限度之內的胴體誘現，以及肢體打鬥都是陸及楊所擅長。故兩位女明星的身體在影劇圈是觀眾及片商所熟悉的商品。一九七五年蘿拉‧莫薇（Laura Mulvey）發表〈視覺快感與敘事電影〉，她指出好萊塢電影中的觀看快感是男性的專利，通過對觀看行為裏性別角色的位置，進入好萊塢電影的敘事模式，將其父權的話語作全面拆解及抵抗式閱讀。她將傳統好萊塢電影視為一種父權秩序的無意識符碼結構，由此，她對電影中的男性，女性各自的位置做了劃分，對於觀看者及如何觀看做了描述。她認為「在一個由性別不平衡所安排的世界中，看的快感分裂為主動的／男性和被動的／女性。男人的眼光起著決定性的作用，他把他的幻想投射到照此風格化的女人形體上。女人在她們傳統裸露角色中被人看和展示，她們的外貌被編碼成強烈的視覺和色情感染力，從而能夠把她們說成是具有被看性的內涵……她承受視線，她迎合男性的欲望，指稱他的欲望。」❷❻電影版本的《孤戀花》則如同《看海的日子》呈現出男性慾望及凝視下，女性的兩種刻板形象，一是純情善良的天使，另一是情慾誘惑的淫婦。《孤戀花》前半段以日治時期東洋情調為主，由陸小芬飾演林三郎所愛的酒家女──白玉，其形象天真純情而衣飾上也多以白色為主色，兩人一邊躲避日治時期戰爭空襲，一邊仍然沈浸在戀愛甜蜜中。另一個湖畔約會的場景，林清介導演則套用文藝愛情片的電影語言及橋段劇情，男主角林三郎划船，白玉則頭戴白花環，

---

❷❻ Laura Mulvey, "Visual Pleasure and Narrative Cinema" *Screen* 16, No.3, 1975, p.231.

穿著純白飄逸長裙洋裝，然後將一朵朵小白花拋擲到湖水中，隨水飄去，緩慢鏡頭以柔焦，霧鏡處理，強調戀情朦朧唯美，也透顯林三郎眼中（男性凝視）白玉的純情及天真形象。後半段則以定格、溶接等技巧，濃麗俗艷色調，極力鋪陳另一個女主角娟娟飽受柯老雄暴力相向及毒癮控制的受虐過程，展露其胴體，三場性暴力的戲，父親的性侵、柯老雄的施虐，以及最後娟娟手刃柯老雄的血腥場景，都以陸小芬的身體作為鏡頭凝視的焦點，勾起男性的慾望，因而埋下悲劇因子。女性身體作為欲望對象，大量的暴露女性胴體，男性暴力主動／女性受虐被動，則滿足男性觀眾的視覺慾望，故鏡頭前男性施暴者都是面目模糊，卻掌控著主導權力，並藉以傳達小說所述女性作為物化商品的悲劇，娟娟被毒品控制，以性換取毒品；父親的強暴之後則換得胭脂作為補償。在此種電影話語中男性的慾望及其實踐，是敘事線的動力，男性角色及男性觀眾的觀看期待視野，就完全控制電影的敘事與想像，女性只能作為一種客體存在，無法成為創造意義的主體。

　　女性主義者檢視古典敘事的好萊塢影片，發覺好萊塢資產階級的電影文化透過一種壓制、剝削女性的父權主導與控制，並引導著敘事進行及視覺的愉悅感。此種以男性慾望作為基礎的視覺愉悅感，我們在《玉卿嫂》這部影片可以略探一二。八〇年代新生代導演張毅著手改編《玉卿嫂》，由於改編原著的堅持與白先勇產生歧異，使得張毅變成曝光率相當高的年輕導演，在八〇年代初只要改編白先勇的作品便自然引起媒體注意及報導。❷⁷當時白先勇已有改

---

❷⁷　焦雄屏：〈玉卿嫂——性的祭典〉，《臺灣新電影》，頁173。

編的《玉卿嫂》劇本，改編過程先後有「陳白本」、「孫白本」，白先勇認為敘事觀點是改編時最困惑的地方。小說是採用十歲大容哥的觀點第一人稱寫出，改編成電影劇本有許多窒礙難行之處，於是便決定放棄侷限於容哥兒一人的觀點，而「陳白本」採用比較靈活的全知觀點，但場次轉移與小說情節發展相當密合，對話也有不少是從小說裏直接移植過來的，但白先勇認為「陳白本」太拘泥於原著，只是個初期的藍本。❷❽第二次改編仍著眼於敘事觀點是否要全以容哥兒的視角，「孫白本」採用容哥兒的主觀觀點與全知觀點混合使用：以容哥兒為主的幾場戲便使用容哥兒的觀點，有幾場重頭戲，容哥兒在場無法發揮，便用客觀全知觀點。白先勇認為玉卿嫂替慶生刮痧的一場戲，是全劇最能發揮玉卿嫂對慶生噓寒問暖、柔情萬種的一刻，如果容哥兒在場，玉卿嫂便無法對慶生表示親暱的動作及言語了。又如最後玉卿嫂殺慶生，在小說中只好用暗場，電影暗場將削弱戲劇效果，跳開容哥兒的觀點，便可以將這場戲處理得撼人心弦。❷❾「孫白本」把「玉卿嫂」的世界分成三個境域，第一境是戲劇世界——高陞戲院及金家班。第二境為深宅大院的李府，第三境為陋巷中的小閣樓——玉卿嫂收藏慶生的所在。容哥兒穿梭於這三個截然不同的世界，引導出一幕愛情悲劇來。「孫白本」劇本以戲院開始，以戲院結束，由上戲到散戲，點出「人生如戲」的主題以及容哥兒即將目擊到人生舞臺上的一齣「愛與死」。❸⓿

---

❷❽ 白先勇：《玉卿嫂》（臺北：遠景出版事業公司，1985 年），頁 1。

❷❾ 同上，頁 3。

❸⓿ 同上，頁 4。

　　張毅電影的改編，則刪減濃縮戲劇世界的象徵意涵，以容哥主觀鏡頭凝視，引領觀眾窺見女明星楊惠姍的肢體表演與身體情慾。推進敘事線動力的則是在容哥凝視下女主角姣好面容，身體情慾由幽微而張顯。玉卿嫂形象由容哥原先眼中的溫柔貌美到最後轉變為被情慾支配的激烈張狂。小說中玉卿嫂是個白潔但皺紋已現的女人，不過在張毅的鏡頭下則突顯玉卿嫂的美貌，皺紋已被撫平不見，初見容哥的當下，玉卿嫂的出場，由玉墜子，白大掛，一絲不亂的髮髻，蓮蓬及水的意象，不斷烘托出女性的古典美。一雙玉蔥似的巧手波動著銅盆裏的水紋，溫柔體貼地為容哥揭臉，緩慢的運鏡，讓每個觀眾隨著容哥的主觀鏡頭，細細欣賞玉卿嫂的美貌。另一場化妝的戲，玉卿嫂動作優美緩慢，以特寫鏡頭柔焦處理繞視玉卿嫂，薄酒微醺及將要會見情人的歡愉，使得三面鏡中的玉卿嫂呈現出陶醉神情。此種多重鏡像滿足了觀影者窺視美貌的欲求，承載男性視線的愉悅感。

　　白先勇認為〈玉卿嫂〉這篇小說可以歸類為啟蒙小說，其主題環繞在容哥兒的成長，因此容哥兒目擊到人生兩大課題愛情與死亡之心理變化，是「孫白本」的重點。容哥兒除夕夜無意窺伺到玉卿嫂與慶生牀笫纏綿，白天端莊溫柔的玉卿嫂突然變得面目全非──容哥兒無法理解，無法接受這個事實，心靈上受到極大的震撼。❸❶

---

❸❶　同上，頁5。

| 容哥主觀鏡頭凝視：玉卿嫂姣好面容，面見情人前情慾微張。 | 多重鏡像凝視下女明星的肢體表演。 |

特寫鏡頭，緩慢運鏡：玉卿嫂的纖纖玉手──左圖為容哥準備洗臉水。右圖為情人慶生刮痧。

\* 圖片取材自《玉卿嫂》，天下電影公司，1984。

　　小說描述玉卿嫂強烈愛恨及佔有慾，使容哥兒眼中的玉卿嫂形象漸漸起了變化，令人心生畏懼：「不知怎麼的，玉卿嫂一逕想狠狠的管住慶生，好像恨不得拿條繩子把他拴在她褲腰帶上……我本來一向覺得玉卿嫂的眼睛很俏的，但是當她盯著慶生看時，閃光閃得好厲害，嘴巴閉得緊緊的，卻有點怕人了。慶生常常給她看得發了慌，活像隻吃了驚的小兔兒。」[32]在情慾描寫的情節中強調玉卿

[32] 白先勇：〈玉卿嫂〉，《寂寞的十七歲》（臺北：允晨文化公司，1989年），頁114。

嫂一種駭人掠奪的特質，而一再以小兔比喻情人慶生像被殘害的柔弱獵物：

> 她的眼睛半睜著，炯炯發光，嘴巴微微張開，喃喃呐呐說些
> 模糊不清的話。忽然間，玉卿嫂好像發了瘋一樣，一口咬在
> 慶生的肩膀來回的撕扯著……她的手活像兩隻鷹爪摳在慶生
> 青白的背上，深深的掐了進去一樣……慶生兩隻細長的手臂
> 不停的顫抖著，如同一隻受了重傷的小兔子，癱瘓在地上，
> 四條細腿直打顫，顯得十分柔弱無力。當玉卿嫂再次一口咬
> 在他肩上的時候，他忽然拼命的掙扎了一下用力一滾，趴到
> 床中央，悶聲著呻吟起來，玉卿嫂的嘴角上染上了一抹血
> 痕，慶生的左肩上也流著一道殷血，一滴一滴淌在他青白的
> 脅上。❸❸

　　小說中玉卿嫂像是在情慾過程中將吞噬情人的可怕黑寡婦，然
而在電影中則以鏡頭呈現女主角凝脂肌膚的玉背，而不是慶生受傷
流血的背，接著鏡頭凝視並攫取女主角享愛性愛的微紅喘息臉龐，
及白皙跨抬的腿。容哥兒所述玉卿嫂在情慾上的可怖形象，在電影
再現中則充分運用楊惠姍的肢體——天使臉孔，魔鬼身材，將恐怖
的黑寡婦轉化為螢幕上姣好面容與誘人的身體，以滿足觀眾窺伺的
好奇心及視覺愉悅。

---

❸❸　同上，頁 121。

| 昔:溫柔婉約 | 今:情慾張狂 |

\* 圖片取材自《玉卿嫂》,天下電影公司,1984。

　　當年楊惠姍飾演玉卿嫂可謂其演技的一大突破,然而片子在送審新聞局時床戲便遭刀剪,甚至無法提名金馬獎,因為楊惠姍的情慾演出有違良家婦女的呈現。❸沈曉茵認為在八〇年代臺灣對於女性肢體與情慾展現,仍相當壓抑保守,雖然楊惠姍並未真正裸露三點,甚且比起女性復仇片所給予的性暗示,實在是含蓄多了,然而因為電影敘事裏賦予女性身體一個主動追求情慾,挑戰傳統的姿態,❸因此玉卿嫂遭到新聞局的電檢,金馬獎的打壓,以及電影結局想要將之消音:「(容哥兒)不久之後全家搬到重慶。在家裏,母親不許任何人提起玉卿嫂的名字。但是玉卿嫂的死和接著而來的

---

❸ 焦雄屏及小野皆曾透露,當時評審中有人認為楊惠姍的演出有違良家婦女的呈現。甚至有人抗議楊在床戲中腿抬得太高了。這些評審意見導致當年楊惠姍沒能以〈玉卿嫂〉提名最佳女主角,而是以她在〈小逃犯〉中所扮演的母親角色提名,進而獲獎。焦雄屏:《臺灣新電影》,頁 174、192。

❸ 沈曉茵:〈胴體與鋼筆的爭戰──楊惠姍、張毅、蕭颯的文化現象〉,《中外文學》,第 26 卷第 2 期(1997 年 7 月),頁 100-101。

戰事，就此結束了我的童年。」此種追求情慾的執著及強烈愛恨建構女性身體的主動性，雖然傳統勢力，官方意識型態想將之壓抑，卻仍然伴隨著歷史大敘事（中日戰爭），刻劃入年幼容哥的心版上，成為與戰爭同等份量的重要記憶，無法完全被消音與壓抑，此亦是女性身體的一種反抗力量。

　　這樣的女性影像是連結著商業機制的運作以及滿足觀眾窺奇式的觀影心理，女性主義者在檢視文化中的性別結構時，注意到影像在幕前扮演著建構社會價值觀的角色，而幕後又受制於各種權力與宰制性意識型態。觀眾期待透過影片滿足觀看的慾望，最大的樂趣是窺伺到平常看不到的東西；社會或道德所禁忌，不准觀看的東西，或是因種種文化，地理，認知侷限而「百聞難得一見」之物。異國風情或是他人私密的情慾世界當然激發觀看的慾望。八〇年代改編同志小說《孽子》則部份迎合了觀眾窺探同志情慾世界的好奇欲望。白先勇曾表示，「那時候臺灣社會好像不知如何對待這本『怪書』，先是一陣沈默，後來雖然有些零星的言論，但也沒能真正講中題意。要等到九十年代，有關《孽子》的評論才漸多起來。」㊱由於文學改編風潮的盛行，白先勇的著作接連受青睞而獲改編，《孽子》也在時代風潮下，順勢搭上改編的列車。一九八六年，電影《孽子》上映，由虞戡平執導，孫正國編劇，董今舒製片，孫越、蘇明明、邵昕主演。

---

㊱　白先勇：〈「孽子」的行旅〉（代序），收錄於曾秀萍著：《孤臣・孽子・臺北人——白先勇同志小說論》一書（臺北：爾雅出版社，2003 年 4月 20 日），頁 2。

　　當年《孽子》海報上以「孽子為您打開那扇神秘的玻璃窗」作為宣傳語,甚至劇中亦藉由李青之父的眼睛,來窺探同志的一言一行及其家中擺設凸顯的陽具崇拜意涵,透過主觀鏡頭的拍攝,事實上是讓觀眾在「安全距離」下進行窺視,而孫越扮演的男同志,其肢體語言充滿娘娘腔,熱愛護膚保養,個性溫順體貼,再現著社會對於男同志的刻板印象。開這扇「窗」的用意,不免使人疑惑究竟是為增進大眾對同志的了解,或只是如朱偉誠所說:「八〇年代末《孽子》被改拍為電影,與愛滋病使大眾對同性戀產生偷窺興趣有關。」❸❼

　　導演虞戡平曾在《聯合報》發表〈上一個世紀的《孽子》〉一文,提及:

　　　　當時,八〇年代後期,臺灣仍屬戒嚴時期,社會保守封閉。尤其是當時被冠以「二十世紀的黑死病」的 AIDS 爆發未久,又與男同性戀劃上了等號。在舊道德標準下,被形容成上帝對同性戀者的天譴。在這樣的氛圍裡,劇本的改編就必須考量如何能在不影響白先生的著作精神,又能同時兼顧整個社會的接受度中,選擇最好的表現方式。……為避免當時嚴苛的電檢標準,影片中儘量減少身體親暱的接觸畫面,同時以不停飛翔的白鷺鷥隱喻同性戀者被社會被逐的孤寂心境。龍子軍人世家的背景也只含蓄點出即可。而受制影片長

---

❸❼ 朱偉誠參加「青春的行旅──與白先勇談《孽子》現身公視」座談會中提出此觀點。刊載於 1993 年 2 月 25 日之《中國時報》第 39 版。

度的因素，白先生將傅老爺子與楊媽兩位重要角色融合為一，以期能較純淨地呈現出包容、體諒的人性特質。……❸

　　根據導演的說法，電影版《孽子》與小說改編受限於影片時間、社會的保守氛圍、嚴苛的電檢標準，不得不大加更改，以「不影響白先生（白先勇）的著作精神」進行改編。但在比對電影與小說後，電影情節大幅更動，角色及人物關係相當的刪減化約，畢竟要將長篇小說濃縮成二個小時限度的電影，因而電影與原著有相當大的出入。在八〇年代的《孽子》如何呈現同志的形象，在父權意識型態的鏡頭下，影片將同志情慾導向異性戀家庭溫情，如孫越收容無家可歸的青少年，並增加曼姨角色，形成擬親屬關係。而片中的同志幾乎呈現陰性化的傾向，包括在小說中常以挑釁語言作性別越界的小玉，影片將他各種粗俗，不雅的嘲弄語調全部消音，而且將生理性別為男性的同志，改造成社會文化性別中性的青少年，並且由一位身材瘦削的女演員反串，如同葉德宣所言：小玉在造型上搖身一變，從集淫褻刁鑽與八面玲瓏於一身的男同志，成了一位俏皮伶俐卻不失可愛，像 T 又似 Gay 的青少年。❸此種置換過程是一種對小玉身體的建構與想像，螢幕上中性調皮的青少年顯然對於男性觀眾並不會造成太大的威脅感與侵略性。

---

❸　虞戡平：〈上一個世紀的《孽子》〉，《聯合報》，2003 年 2 月 28 日第 39 版。

❸　葉德宣：〈兩種「露營／淫」的方法：〈永遠的尹雪艷〉與《孽子》中的性別越界演出〉，收錄於《中外文學》，第 26 卷第 12 期（1998 年 5 月）。

　　八○年代影像對於身體情慾的再現，除了上述觀眾的窺奇，男性凝視的視覺愉悅，尚有改編過程原作者與導演之間的協商爭執。白先勇的作品〈金大班的最後一夜〉，如前所述原作者積極參與全片的攝製，提供相當多的意見，諸如對於情節的鋪陳、男女主角選角等等，在拍攝當中女主角是否要裸露，以及金大班的床戲也成為爭議的焦點，謝家孝紀錄當時的情況道：「文學作品搬上銀幕又涉及是否也有被認為藉機賣弄色情的問題，藝術與色情的分野，是屬於慣見的老爭論，寫『金大班』一片攝製內幕，也就從這熱門的電檢問題談起。當我們最初改編劇本時，就為編劇小組所公認的在『金大班』這個主角人物身上，有兩個重要的男人，也就是女主角金兆麗自己所說的：她一生只為兩個男人流過淚，而流淚都是在性愛過程之後，以電影的慣用詞來說，那就是『床戲』。」❹雖然電影影片想要藉由文學名家的聲望提昇其藝術的正當性，電影導演也想要在影片創作上達到藝術性的要求，成為一位「電影作者」，但是在改編過程中，仍然將女體的展露視為影片的重要情節以及改編的重點，而「金大班的最後一夜」，也就成為通俗劇裏「金大班生命中的三個男人」，以及其中情慾的糾葛。

　　另外，當時除了藝術對色情的爭端外，電檢的尺度與標準亦是爭議的重點，謝家孝認為：「床戲」的重點，大家知道十分緊要，不僅關係到電檢，影片藝術與色情的分野，評論與賣座，都息息相關，而且「金大班」片中有兩場床戲，與初戀情人月如的一場是純

---

❹ 謝家孝：〈「金大班的最後一夜攝製內幕」〉，收於《金大班的最後一夜》（臺北：遠景出版事業公司，1985 年），頁 90。

情的美，與船員秦雄一場是肉慾的掙扎，是一種奉獻式的告別。在劇本文字上沒有多少形容詞可以著墨，主要就得看導演怎麼運鏡處理，演員怎麼表演，如何能讓觀眾感動，有美感的反應，而不會被批評為粗俗下流。❶當時的電影界也就在藝術、文學、情色、票房之間互相的協商與糾纏，拍攝完成後白先勇和白景瑞導演曾為了金大班的床戲而有所爭執，白先勇認為金大班與歐陽龍的床戲拍得不夠美，應予刪除。但白景瑞認為女性的胴體男

\* 結合電影劇本，小說文本，《金大班的最後一夜》，遠景公司，1985。

性觀眾愛看，而男性的裸體則是歐陽龍螢幕的「處男作」，話題十足！但白先勇認為歐陽龍又高又白的身材，影像上的裸體像剝了皮的白樺樹桿不好看！白導演早已慭了很久的情緒爆炸開了，他叫起來，「好像人人都成了電影專家，那要我導演做什麼？那個鏡頭該剪都要你們來指點，等於我改你的文章任意的隨我高興，我看不順眼就刪去！不管你整個文氣通不通，你高不高興？太過分了嘛！」❷二白各執己見，一場詮釋權、主導權的爭執浮上枱面。

---

❶　《金大班的最後一夜》，頁 91。

❷　《金大班的最後一夜》，頁 108。

　　白先勇與白景瑞，一位是文學界久享盛名的文學名家，一位是電影界攝製過多部佳作的名導演，當大師遇到大師時，在文字與影像的轉換框架裏，導演的詮釋權與作家的詮釋權都在爭取自主的發言空間，形成彼此交鋒越界的爭端，最後是在送審時，兩位大師又聯手出擊，在電檢委員要重審剪除床戲時，導演白景瑞與原著白先勇，均表示要申訴要爭取，後來電檢處仍然稍作修剪，據記載是正好剪除白先勇認為拍攝不好的片段。❸當時電檢處鑑於白景瑞與白先勇兩位創作者的藝術聲望，遂維持大致的影像原貌。現在我們看到金大班與歐陽龍的「床戲」並不放在整個電影的敘事架構裏，而是金大班在舞廳度過最後一夜之後，在片尾主題曲的旋律中，將以往的片段剪輯，然後出現金大班與月如（歐陽龍飾）的一段情，床戲部份以白色薄紗營造浪漫純情的氛圍，緩慢的運鏡也蘊釀刻骨銘心的時刻，兩三個鏡頭都是以金大班女主角的臉部作為特寫，男主角月如的鏡頭則著墨較少，可知兩位大師最後在互爭詮釋權，協商，還有電檢制度下，影像呈現出純潔浪漫的文藝愛情戲碼。

## 四、異質發聲？家庭魅影？

　　白先勇四部改編電影的小說，書寫流離的社會邊緣人，其中〈孤戀花〉及《孽子》分別觸及同志議題，在八〇年代臺灣文化場域應是一種先鋒的異質聲調，然而電影媒體往往要迎合中產階級主流價值，不敢冒然以基進的前衛觀點，挑戰社會大眾主流價值觀，

---

❸　《金大班的最後一夜》，頁 109。

以附合商業市場利益。故白先勇小說中的另一個關懷主題：社會邊緣人對於「家」的渴求、叛逃與尋求接納，變成電影的潛臺詞，並且形成揮之不去的異性戀主流家庭體制觀點。

《孽子》描述對象是一九六〇年代以臺北新公園為活動據點的一群年輕男同志，他們被家庭驅逐後為生活出賣身體，卻仍一心盼望重獲家庭接納。李青雖逃家仍渴求父親的認同，小玉自幼喪父，念茲在茲的是到日本尋找父親，吳敏渴求家的溫暖，是故虞戡平導演的《孽子》雖然是臺灣第一部正視同志議題的影片，但可惜的是電影並不敢真正踰越性別界線，反而呈現出青少年在傳統家庭功能崩解之後，如何徬徨於社會邊緣，從小說中同志黑暗王國的敘寫，轉變成強化家庭溫馨（另類家庭），青少年同儕與社群認同的影像。虞戡平導演曾說：「這種結構嚴謹、情節波濤的故事是最好的電影題材。……當我的導演工作在電影圈內得到一定程度的肯定後，即提出拍攝此片的構想，並邀得白先勇共同著手劇本的改編工作。……討論過程中觸及到臺灣社會對第一部『同性戀電影』的可能反應時，劇本就陷入膠著狀態。」❹對於同志的呈現，在當時仍相對保守的年代，原著者與導演都有著對於電檢制度，及觸犯現實性別越界的種種顧慮。因此，影片兩條敘事主線，以李青為主角，一是李青離家之後對於家庭的渴望與眷顧，另一是新公園青少年群聚在社會邊緣生存情景，受到前輩照顧及同儕間相互的依偎取暖，形成另類的家庭。電影強化家庭溫情的擬親子關係，孫越所飾演的

---

❹ 虞戡平：〈上一個世紀的《孽子》〉，《聯合報》，2003 年 2 月 28 日第 39 版。

楊教頭與他的房東曼姨不時提供協助與庇護，形同擬親屬關係中的父親與母親，成為這些青少年代理監護人，而住在一起的一群青少年則情同手足。雖然，導演以黑暗的紐約都會及陰森的中央公園為背景，以表現主義的誇張來象徵被驅逐的龍子內心荒蕪孤憤，並且以龍子和李青裸露上身作為暗示兩人的關係，不過最後兩人的關係變成擬親屬中的兄弟手足之情。影片將同志情慾刪減到最低，而以在新公園找到擬親屬，擬家庭關係，找到親情與家庭溫暖，作為合理化這些青少年的叛逆與逃家。

影片描述這些身分認同不被主流社會接納的邊緣人對「家」的叛逃與尋求接納。電影中不斷穿插李青對自己原生家庭的回憶、夢魘，對父親與母親、弟娃等家庭關係有許多片段鋪陳，其中一幕夢境，李青凝望著母親的背影，母親緩緩轉過身來，正與情人在交媾中，而母親的臉蒼白，眼睛卻畫著誇張濃黑眼線，殷紅的嘴唇，長得拖地的頭髮，彷若是鬼魅再現，身著大紅日式浴服，裸露雪白的肩膀，妖媚地回眸凝視，此時父親突然出現，身著軍服，正拿著槍對著母親與其情人，靜默畫面裏，父親開槍，而李青則是無聲吶喊！電影在李青回顧原生家庭時，性慾化，甚且妖魔化臺灣母親，父親則是軍國化，黨國化的象徵符號，代表紀律與威權。此段影像喻示母親與李青都是被父權體制驅逐的邊緣人，對於家的渴望，使得李青在夢境裏回憶中仍不斷尋父、尋母。透過李青、老鼠、小玉等人的「尋父」歷程（尋找那些出走、疏遠、或將自己驅逐的父親身影），塑造流離的異己個體對親情溫暖與主流家庭體制的依戀渴望。論者曾就這些同志漂泊無依的情形喻稱之為「『異』國流

亡」❹，「『異』國」之詞一語雙關，首先它代表「以異性戀為主流的國度」，次則表示同志在此「異性戀國度」中，備受打壓，宛如流落「異國」，無所依歸，因而對同志而言故鄉亦是「他鄉」，歷經身心雙重流亡，有如無根之人。李奭學曾云：「誠如《孽子》書題中的『孽』字所示，小說中『子』和『父』總是處於對立之局，而且張力不斷，對立尖銳。」❹在小說中，李青之父親將他逐出家門後，即因李青的迴避而使得兩人不曾再正面對話，李青其實是不斷地向心中的父親形象表達歉疚。如李青在颱風夜送母親的骨灰回家後：

> 突然我覺得我再也無法面對父親那張悲痛的臉。我相信，父親看見我護送母親的遺骸回家，他或許會接納我們的。父親雖然痛恨母親墮落不貞，但他對母親其實並未能忘情……如果母親生前，悔過歸來，我相信父親也許會讓她回家的。而我曾經是父親慘淡的晚年中，最後的一線希望：他一直希望我有一天，變成一個優秀的軍官，替他爭一口氣，洗雪掉他被俘革職的屈辱。我被學校那樣不名譽的開除，卻打破了他一生對我的夢想。當時他的忿怒悲憤，可想而知。有時我也不禁臆測，父親心中是否對我還有一絲希冀，盼望我痛改前

---

❹ 邱雅芳：〈「異」國的流亡——解讀女同志作家邱妙津的家國認同〉，「第十六屆中區中文研究所研究生論文研討會」論文，靜宜大學中文所主辦，1998 年 11 月 14-15 日。

❹ 李奭學：〈人妖之間——從張鷟的〈遊仙窟〉看白先勇的《孽子》〉，《中國文哲研究通訊》，第 15 卷第 4 期，頁 138。

非，回家重新做人。到底父親一度那般器重過我，他對我的
父子之情，總還不至於全然決裂的。❹

　　父慈子孝，兄友弟恭，子承父業這樣克紹箕裘的觀點並非僅止
於父親單方面的認定，事實上，孽子們也對於自己在父親心中無法
完成「理想自我」，亦無力繼承父親衣鉢，完成父系傳承的孝子形
象，感到焦慮而沮喪。朱偉誠便以為：「正因為白先勇內化、認同
了父親這一方的觀點，所以這些被逐出家門的同性戀兒子才成了
《孽子》。」❹當自己無法企及父親的期望時，將如弗洛依德所指
出的，對「自我」狂亂地施以無情的暴力，最終甚至會將自我逼上
絕路。小說中的李青、王夔龍及傅衛，無法面對父親的深切期許，
因而形成巨大的壓力，造成離家與叛逃的結果。
　　柯慶明曾指出，《孽子》其實掌握的乃是一般人的成長結構：
隨著「情慾」自我的醒覺，人們必須逐漸脫離對父母的依順，走出
「家」門，在外「流離」，並透過師傅的引導、同輩的互相支援，
經歷智慧老人的啟迪，瞭解永恆的生命神話，然後真正尋獲「自
我」，以及「自我」的人生道路，終於能夠自立成「家」。❹這段
話中似乎將同志的認同之路視為所有人皆如此的成長過程，忽視文

---

❹　白先勇：《孽子》（臺北：允晨文化公司，2003 年 2 月），頁 207。
❹　朱偉誠：〈父親中國・母親（怪胎）臺灣？白先勇同志的家庭羅曼史與國
　　族想像〉，《中外文學》第 30 卷第 2 期（2001 年 7 月），頁 113。
❹　柯慶明：〈情慾與流離──論白先勇小說的戲劇張力〉，《中外文學》第
　　30 卷第 2 期（2001 年 7 月），頁 57。

本是以同志為書寫對象，與歷來不少評論者有同樣的詮釋。❺❶電影則依循此種文本詮釋模式，強化這群叛逆青少年對於親情的渴求與追尋，以及自我成長歷程，影片遂轉變成啟蒙成長的青少年電影。王溢嘉曾對個人與家庭關係作出如下之詮釋：

> ……，如果可以，他們多麼希望做個好兒女。他們的個人身分違逆了家，而家也對他們做出激烈的迫害；然而，家對他們來說，卻是永遠回不去的鄉愁。……家和個人並非對立的，但卻是以拔河的方式存在的。❺❶

雖然小說文本敘事主體奠基於同性戀這個族群，他們有其特殊的成長摸索、探尋的過程，但電影弱化同志情慾的呈現，強調他們流落街頭，逃家棄學主因是家庭缺乏溫暖，親子關係緊張，父母關係離異，或者父親失蹤，父親身陷牢獄，被迫離家與一群叛逆青少年在新公園互相照護取暖作為敘事主軸。

---

❺ 如龍應台：〈淘這盤金沙——細評白先勇《孽子》〉指稱：「《孽子》，不是一本探討同性戀的小說」，參見《新書月刊》第 6 期，1984 年 3 月。或如袁則難：〈城春草木深——論《孽子》的政治意識〉，認為《孽子》的主題，是「現代中國分裂的傷亡慘痛，中國人的流離、迷失與掙扎。」參見《新書月刊》第 5 期，1983 年 2 月。

❺❶ 王溢嘉主講、王妙如整理：〈心理與文學——個人與家的拔河〉，《聯合文學》，第 16 卷第 3 期，頁 124。

將現實場景溶接拼貼紐約大都會，象徵龍子內心的幽暗，帶有表現主義的氛圍。

《孽子》在上映時，受到電檢處多處修剪，使得影片對於同志情慾的著墨相當含蓄保守。

電影諸多的段落，將同志情感擬親屬，削弱同志情慾，轉化為擬家庭兄弟之親情。

\* 影像取材自《孽子》，群龍有限公司，1986。

　　孽子雖能感受到父親的傷痛，也一度想要回家，然而最終在小說裏孽子們仍要像青春鳥一樣揮灑自己的天空，航向自己的旅程。當傳老爺子講述傅衞的往事，表明為父的痛苦後，李青的內心獨白：

不，我想我是知道父親所受的苦有多深的，尤其離家這幾個月來，我愈來愈感覺到父親那沉重如山的痛苦，時時有形無形的壓在我的心頭。我要躲避的可能正是他那令人無法承擔的痛苦。那次我護送母親的骨灰回家，站在我們那間陰暗潮濕、在靜靜散著霉味的客廳裡，我看見那張讓父親坐得油亮的空空的竹靠椅，我突然感到窒息的壓迫，而興起一陣逃離的念頭。我要避開父親，因為我不敢正視他那張痛苦不堪灰敗蒼老的面容。㊿

　　孽子們不堪回顧父親衰敗的容顏，並直至小說結尾，李青父子親情決裂的問題依然懸而未解，用以象徵當時社會性別意識型態所加諸的悲劇還在延續，意味著問題的癥結仍是無法解開，對於「孽子」們而言，必得待主流社會價值觀有一天能敞開胸襟接納，或許才有可能修補父子親情，面對家庭創傷。小說其實比電影有著更為肯定同志的語調論述，透過李青這個虛構的人物，來呈現同志成長過程中可能的痛苦、壓抑，並以結局鼓勵同志走出屬於自己的人生之路，是不依附於任何他者，自覺而堅定的步伐。小說結局李青與一個離家出走的十四、五歲的少年──羅平，一同走向一條並肩而行的路途，開展了新的生活。關於這個結局的安排，有幾位評論者皆認為此中是具有希望的，如柯慶明：

　　　　就白先勇的作品而言，反而罕見的不是結束在「悲情」，而

---

㊿　白先勇：《孽子》（臺北：允晨文化公司，2003 年 2 月），頁 314。

是充滿了自信與希望的，在口令中奔跑前進：「一二 一二 一二 一二」，甚至這些口令都是逐漸上揚的排列。❸

或如葉德宣所云：

在《孽子》的最後，主角自發地選擇在除夕夜的時候不回家，而留在新公園照顧新進的成員，和他一起迎著冬夜的寒流向前跑去，不但沒有逃避的消極意味，而且還饒富積極樂觀的態度，這一點從寒夜中的漫漫長路作為一種客觀物質環境艱難的隱喻，對比上爆竹作為新年新氣象的祝福之提喻，即可見一班。雖然如李青自敘，他之所以不回家是因「不敢回家」，因為不敢面對父親「那張痛苦不堪灰敗蒼老的面容」，但這種逃避在小說最後卻隱隱被這「離家」的跑步方向所肯定。……李青對自己男性認同的重新界定，不是針對他和異性戀國／家象徵體系的關係，而是以重新脈絡化的方式加強了同性戀社群中的情誼聯繫，同時也確立了自己在這個社群中的定位。❺

小說中幽微的無法面對父親的心緒，以及最後結局的開放性，

---

❸ 柯慶明：〈情慾與流離——論白先勇小說的戲劇張力〉，《中外文學》，第 30 卷第 2 期（2001 年 7 月），頁 57。

❺ 葉德宣：〈從家庭授勳到警局問訊——《孽子》中父系國／家的身體規訓地景〉，《中外文學》，第 30 卷第 2 期（2001 年 7 月），頁 131。

喻示了主角將努力地在新公園及同志社群中爭取生存的空間。但電影版中，刻意地製造李青幾回試探性或窺探性地向父親表達他的心意，包括送母親骨灰回家後，窺探父親的反應、將工作所得寄給父親等，讓父子間有互動，使得李父因此得以按照信封地址找到李青的住處，似乎有意接回他，但電影中楊教頭的造型及表演（美容護膚，手拈蓮花指）呈現出同志的刻板印象，使李父對同志的誤解更加深，家中的性器擺飾也突兀地令李父感到不快，再加上曼姨對李父的一頓訓斥，終鬧得不歡而散。最終則因楊教頭之死，李青結束漂泊的生活，在電影最後一幕走進家門。電影媒體為了迎合大多數中產階級主流價值的意識型態，最後仍要這群叛逆青少年回到「溫暖」的家庭懷抱，以達成教化訓育的目的。

《孤戀花》題旨雖隱含女同志情誼，但是電影則強調雲芳與娟娟的擬親屬母姐關係。小說中的雲芳個性不同於五寶、娟娟以及歡場中逢迎賣笑的酒女，她的風華隨著遲暮之年而漸漸消逝。不過雲芳的大家風範與八面玲瓏的社交手腕使其成為臺北五月花的外省女大班，總是為年輕酒女與媽媽桑排憂解難。而外省酒客、本省小姐都以象徵軍人／成熟男性／父權體制的稱謂——「總司令」稱呼雲芳，某種程度是隱射雲芳的女性陽剛化形象。而後續也有酒客描述雲芳時，認為她是「風塵出俠女，儼然紅拂女的化身」，可看出雲芳儃人的性格與膽識。關於此點，白先勇在原著小說〈孤戀花〉有如下描繪：

> 其實憑我（雲芳）一個外省人，在五月花和那起小查某混在一塊兒，這些年能夠攢下一筆錢，就算我本事大得很了。後

> 來我泥著我們老板，終究撈到一個經理職位，看管那些女孩
> 兒。五月花的女經理只有我和胡阿花兩個人，其餘都是些流
> 氓頭。我倒並不在乎，我是在男人堆子裏混出來的，我和他
> 們拼慣了。客人們都稱我做「總司令」，他們說海陸空的大
> 將——像麗君、心梅——我手下都佔齊了。**⑤**

　　雲芳提及五月花酒女時，以「那些小查某」、「那些女孩兒」
等稱呼他們，好像自己原就不屬於女性似的，加上她以「在男人堆
子裏混出來的」、「我和他們拼慣了」形容自己的經歷，「總司
令」形象昭然若揭**⑤**。此種較陽剛、中性化氣質，甚至說話有點粗
俗的雲芳，在電影中則轉化為世故內斂，體貼溫暖的母姐形象。

　　小說中主角雲芳漂泊一生，渴望同志情感與家庭安定，電影在
取材時，擴張回歸家庭的主題，另一方面完全忽視女同志的情誼。
小說中雲芳一直想跟五寶有個自己的家：「從前我和五寶兩人許下
一個心願：日後攢夠了錢，我們買一棟房子住在一塊兒，成一個
家，我們還說去贖一個小清倌人回來養。」**⑤**然而事與願違，因戰
亂而離鄉背井，最後落腳於臺北酒家。遇見娟娟之後，在異地異鄉

---

**⑤** 白先勇：〈孤戀花〉，《臺北人》（臺北：爾雅出版社，1998 年），頁
　　145。

**⑤** 歐陽子：〈「孤戀花」的幽深曖昧涵義與作者的表現技巧〉，《王謝堂前
　　的燕子——「臺北人」的研析與索隱》（臺北：爾雅出版社，1997
　　年），頁 162。

**⑤** 白先勇：〈孤戀花〉，《臺北人》（臺北：爾雅出版社，1998 年），頁
　　151。

的失根與漂泊感，再加上她將五寶同志愛移情到娟娟身上。以往和五寶成家的想像與期待又重新被激發出來：

> 「娟娟，這便是我們的家了。」我和娟娟搬進我們金華街那棟小公寓時，我摟住她的肩膀對她說道。五寶死得早，我們那樁心願一直沒能實現，漂泊了半輩子，碰到娟娟，我才又起了成家的念頭。⑱

　　小說中所陳述這種對「家」的眷戀隱喻著雲芳對五寶及娟娟的女同志情感，以及大時代流離失所中，在大陸無法成家，迫於現實落戶在臺灣的家／國之思。雲芳對五寶的思念，加上對娟娟「流離」命運的同情，最終促使雲芳和娟娟在臺北成家，並把象徵五寶回憶的翡翠手鐲拿去典當，買下小公寓，以認同現下（臺北）去斬斷過去（中國），獲得一股安身立命的實在感。雲芳悉心照顧娟娟，在一起工作與同居的日子互相撫慰，享有短暫安定，但在雲芳心裏，那份遺失在「中國／五寶」的失落感仍是如此強烈，總在魂牽夢縈之際掀起波瀾，而常常將五寶與娟娟兩人的身影疊合在一起。小說在意識流技法上連結五寶與娟娟，以喻示上海／臺北之今昔映照，然而在電影中雲芳搬入新居則完全淡化小說中飄泊流離的異鄉感，反而是一群酒客酒家女到雲芳新居嬉鬧打牌，並且捉弄其中一位熟識酒客的兒子，以「在室男」等言語嘲弄他，突顯酒家女放浪粗鄙的形象。在家庭空間中，雲芳不僅接濟娟娟，同時也常常

---

⑱　同上。

照顧病弱的林三郎，電影強化雲芳作為一個熱心照顧弱勢，與包容寬待男性的母性角色，小說突出的「總司令」陽剛特質則消弭無蹤。❺⁹

　　電影結局也與原著有所出入，原著的娟娟遭父親性侵強暴之後，懷孕被強迫吞下墮胎藥，故沒有留下小孩。但在電影《孤戀花》的鋪陳則是娟娟發瘋住進療養院之後，雲芳到娟娟老家，看到她與父親亂倫遺留下的稚子，最後結局是林三郎與雲芳牽著娟娟的小孩，探視娟娟之後，在夕陽餘輝中，淒清的「孤戀花」曲調揚起，三人手牽著手步上回家的路，暗示著狂暴失序的感情世界終將止息，而風暴過後核心家庭（一男一女一子）將修復生命的缺口，重拾新生（下一代）的希望。

　　白先勇的〈金大班的最後一夜〉，電影的題材鎖定在金大班於舞池的最後一夜，二十年前的初戀與船副秦雄的一段情，以及在舞廳裏世故而幹練的手段，最後仍強調異性戀家庭中「好女人」的形象符碼。金兆麗兩次凝視著鏡中的自己，回憶起當時美好的戀情，一次是與月如的初戀，另一次是中年之後遇到的船副秦雄。初戀的情景藉由溶接鏡頭，將現在的金大班拉到上海，在一個風和日麗的湖畔巧遇月如，與月如第一次共舞，共築溫馨的小巢，以及兩個人身世家世的懸殊，因而被迫分離，最後被狠心的母親及哥哥逼迫吞下墮胎藥，這一幕幕的往事如潮，「不過那時她還年輕，一樣也有

---

❺⁹　如本章前文所敘 1985 年電影《孤戀花》，雲芳角色由姚煒所飾，延續《金大班的最後一夜》世故舞場大班的人物塑型。娟娟則由陸小芬所飾，延續《看海的日子》身世堪憐、誤入風塵的年輕女孩類型。

許多傻念頭。她要替她那個學生愛人生一個兒子，一輩子守住那個小孽障，那怕街頭討飯也是心甘情願的。難道賣腰的就不是人嗎？那顆心一樣也是肉做的呢。何況又是很標緻的大學生？像朱鳳這種剛下海的雛兒，有幾個守得住的？」❻⓿回首自己的前塵往事，體會著朱鳳的心情，在小說敘事裏，金兆麗以一種相當滄桑又世故的語調述說前塵往事，在回憶與現實裏不斷地時空交錯，象徵著現實的墮落、衰老、腐朽，對照的是記憶的美好、青春與聖潔。歐陽子著名的評論〈白先勇的小說世界〉：

> 《臺北人》一書中只有兩個主角，一個是「過去」，一個是「現在」。籠統而言，《臺北人》中之「過去」代表青春，純潔，敏銳，秩序，傳統，精神，靈魂，成功，榮耀，希望，美，理想與生命。而「現在」，代表年衰，腐朽，麻木，混亂，西化，物質，色慾，肉體，失敗，猥瑣，絕望，醜，現實與死亡。❻❶

　　《臺北人》中今昔對比來講述原鄉所代表的美好已不能再回去，此群異鄉遊子彷若被永遠地放逐，卻又必須面對現實當下的醜惡不堪，雖然是種二元元素的對立，但既然美好的過去不可再得，在敘事時間上就展現一種回溯反覆耽溺的狀態，此種狀態與女性的

---

❻⓿　《金大班的最後一夜》，頁 80-81。
❻❶　歐陽子：〈白先勇的小說世界——「臺北人」之主題探討〉，《臺北人》（臺北：爾雅出版社，1992 年），頁 5-6。

時間有著相同構造，Kristeva（1981）認為女性的時間是「沈溺，歇斯底里」的，與空間不可分割，亦不一定受語言，動作，連串線性演變的事件而主宰。Modleski（1984）把 Kristeva 這觀念再推進一步，指出在「女性電影」中有種不一樣的時間經驗，不一定比屬於男性的時間更沈溺或歇斯底里。Modleski 分析美國通俗劇中的女性，認為她們與敘事法中推進劇情發展的時間呈現出一種不一樣的關係，這關係往往受女性的慾望與回憶主導。❷這分析也可借來閱讀金大班影片裏女性情感敘事裏現實／回憶交錯，影像上不斷以回溯倒敘手法（flash-back）來作敘事線的舒展。以往金兆麗也曾想要掌握一次純潔的愛情，為她所愛的男人生孩子，然而一切還是回歸到現實，小說敘事裏以一種直接描述金兆麗的心情，回首當年的青春單純，在影像上則是增添許多細節來舖陳初戀的情懷，完整地交待兩人如何邂逅，月如的第一次來到舞廳，以及夜夜痴心等候，兩人共築愛巢，月如父親的出現阻斷他們的愛情，還有如何失去腹中的胎兒。影片強化金兆麗想要留下小孩的決心，以相當戲劇化的灌藥場景來舖陳她被強迫墮胎的過程。以增強金兆麗雖身為舞女，但仍具有真心痴情，讓觀眾入戲更加認同女主角的所作所為。

回到現實金兆麗處理夜巴黎舞廳的事件，調解舞女與客人的糾紛，以及舞女們之間的爭執之後。電影以她對著鏡子凝視自己，拿著秦雄在外國幫她帶回來的香水，幽淡的香氣使她跌入第二段與秦雄關係的回憶。在小說敘事裏以一種成熟世故的口吻敘說著她對秦雄的感情與想法，及一個四十歲的女人內心情欲，她能要什麼？想

---

❷　Tania, "Time and Desire in the Woman's Film". *Cinema Journal* 23.3 Spring.

要什麼？以往在百樂門的姐妹們一個個想盡辦法抱個老金龜婿，當起良家婦女或當起老闆娘了，當時她還頗為不屑，對那些姊妹淘誇下海口：「我才沒有你們那樣餓嫁，個個去捧棺材板。」但是當年那個急急嫁給老頭的姐妹，現在可是個綢緞莊的老闆娘，對著金兆麗挖苦道：「玉觀音，你這位觀音大士還在苦海裏普渡眾生嗎？她還能說什麼？只得牙癢癢的讓那個刁婦把便宜撈了回去。多走了二十年的遠路，如此下場，也就算不得什麼轟烈了。」❸此時她才體認到千年老金龜的好處，面對秦雄，他的身體青春不再，禁不住年輕男子的折騰，而秦雄對她依戀母親般的感情，她有點鄙棄道：「他到底要什麼？要個媽嗎？」再加上秦雄還要她再等個五年才肯上岸落地生根，對她而言，四十歲的女人可等不得，金兆麗思忖道：

> 這次她下嫁陳發榮，秦雄那兒她信也沒去一封。秦雄不能怨她絕情，她還能像那些女人那樣等掉了魂去嗎？四十歲的女人不能等。四十歲的女人沒有工夫談戀愛。四十歲的女人——連真正的男人都可以不要了。那麼，四十歲的女人到底要什麼呢？
> 金大班把一截香煙屁股按熄在煙缸裏，思索了片刻，突然她抬起頭來，對著鏡子歹惡的笑了起來。她要一個像任黛黛那樣的綢緞莊，當然要比她那個大一倍，就開在她富春樓的正對面，先把價錢殺成八成，讓那個貧嘴薄舌的刁婦也嚐嚐屬

---

❸　《金大班的最後一夜》，頁 73。

害，知道我玉觀音金兆麗不是隨便招惹得的。❻

　　小說敘事裏所形塑的金兆麗是經歷過風浪之後，老於世故，精於算計，還要在晚年掌權謀利，與昔日的姐妹一較高下。面對秦雄的感情，小說的敘事聲音是帶著幾分鄙薄又尖刻，對於秦雄那份單純癡心的感情不再傾心。但是在影像上，金兆麗則變成一位溫柔善良，有如慈母般的情人，對於秦雄則是情深義重，影像上有幾段敘說她與秦雄的感情，一段是她為秦雄擦背，流露出母愛，另一段則是兩人相處的最後一夜，她流下傷心的眼淚，還將秦雄的存摺交還，依依不捨地離開。最後還插入一個片段：當她離開秦雄之後，她走在街道上，突然有對夫妻推著可愛的嬰孩，一家和樂融融的情景，讓她若有所思，接著金兆麗凝視著一群天真嬉樂的兒童，並且加入他們玩跳繩行列，暗示著她想要在生理年齡尚可時，懷一個孩子，晉昇成為一個真正的母親。相對於影片現實裏所穿插的舞廳衝突事件，一位太太到舞廳找先生，舞女小姐成為外遇對象，成為男性情慾的引誘者，也成為社會道德所不容的「壞女人」，母親／第三者（舞女）這兩個對立的女性位置，就是好女人／壞女人的判別，也形成男性凝視下的良家婦女／邪惡浪女的兩個女人形象。在「正常」的家庭關係，由於男性一定是親屬結構的中心（男性是父系家庭的必然成員），而女人則具有結構上的曖昧位置（女性的身分附屬於男性），遂造成女人與女人之間為了爭奪男性同盟而彼此競爭，因此影像上所呈現出來的女性，往往是父權異性戀家庭所建構

---

❻　同上，頁 76。

的產物，女性被性別符碼化，不是好女人形象，塑造成賢妻良母，就是成為男性外遇對象，或者是男性情慾投射的對象，女性形象也因而成了情感引誘者。[65]在社會結構下，女性被賦予情感勞動的任務，不論是在家庭裏還是在其他領域，女性均扮演提供情感撫慰的角色，類似於母姐形象的照顧者，而壓制女性內心真實的聲音與慾望，形成好女人／壞女人的刻板符碼。

在小說敘事裏，雲芳及金兆麗的女性主體性，身體的感受以及內心的慾望，是立基於現實受盡滄桑，世故而圓熟，但影片通俗化傾向則合理化雲芳、金兆麗的種種言行，呈現出一個女人喜愛照顧男人，永遠是需要孩子才能獲得滿足，在影像迎合中產階級主流價值觀，異性戀家庭魅影下，原本小說文本中異質邊緣的風塵女子，遂轉型成一個有情有義的「好」女人符碼形象。

# 五、結語

八〇年代臺灣電影對於白先勇小說的影像化，受限於電影時間長度，商業市場的運作機制，因此小說中原有的現代主義意識流技巧往往被改編為通俗劇敘事模式。白先勇小說中明顯的家國之思、今昔之感，則受困於客觀環境無法如實呈現大陸場景，因而削弱其歷史感，反倒強化臺灣的地方感。白先勇與其編劇小組雖為製片的重要一環，但在小說改編電影的實際創作上，往往很難擺脫商業運

---

[65]　參見柯永輝、張錦華：《媒體的女人　女人的媒體》（臺北：碩人出版社，1995年）。

作的機制，影像世界裏市場價值投注在將影像具體化的明星（男女主角），故為了展露男女主角影像上的魅力，在影像上強化女性身體與男性視角，使得文字裏所描繪的千迴百轉的情慾深淵，轉化成影像上迎合男性凝視所帶來的視覺愉悅。白先勇小說中的女性愛恨分明，個性鮮明，甚至是世故而精明圓熟的，但化為影像之後，往往刻板化為好女人（賢妻良母）／壞女人（蕩婦淫女）的性別符碼，或者使影像敘事結構聚焦在男女主角「床戲」的情節上，而無法進一步更深入探討女性或同志情欲的幽微曖昧。八〇年代矛盾又掙扎的商業電影與藝術電影之爭，以及電影導演與原著者之間的互動，使我們窺探了小說改編電影所牽連的機制，電影工業與文化價值的協商，以及原著作者與電影作者如何在商業機制、藝術性、情色窺伺等價值觀下，折衝與抗衡。本章對於白先勇小說與電影的探索只是個初步開展，白先勇小說主旨深刻，意象豐富，往後將衍異出更多藝術形式的改編作品，將小說、電影、舞臺劇等各類型文本作互文比較將是未來可努力開發的研究議題。

# 第八章 性別符碼與鄉土魅影
## ——李昂小說《殺夫》、《暗夜》之電影改編與影像詮釋

## 一、前言：敘事電影與視覺性

　　李昂十六歲以〈花季〉現身文壇，一向以性作為小說突出的主軸，一九八三年的《殺夫》自出版以來更備受爭議，其中關於性與飢餓，性與權力，展演出相當具戲劇性的情節發展。《暗夜》則以現代社會中「性」、「外遇」、與「資本社會」之間的關係作為敘事主軸，將焦點從鄉土農村轉移到工商業轉型的臺北都會，男女兩性關係置放到物慾橫流的現代都會，反映資本主義社會下，女性被物化的危機。李昂小說的「性」象徵女性在社會結構與歷史文化中其主體性如何被男性權力所壓抑與控制，她自我論述早期受到佛洛伊德、存在主義及西方現代主義思潮很大的影響。年少時期喜歡卡繆，著迷齊克果，以及孟祥森所翻譯的存在主義作品。❶除此之

---

❶　林依潔：〈叛逆與救贖：李昂歸來的訊息〉，《她們的眼淚》（臺北：洪範書店，1984 年），頁 208、209、215。

外，以性作為男女性別權力的隱喻一直是李昂著力的書寫策略，到九○年代《北港香爐人人插》一書，則以建構臺灣女性與政壇間，性別權力／政治權力之間的糾葛，形成以相當獨特的臺灣聲腔演繹性別政治的敘事風格。李昂在九○年代的創作除以兩性情愛探討為基礎，持續深耕，以別具時代敏感度的書寫策略與筆調，開展女性與政治議題的關注，並進一步挑戰男性的歷史撰寫權。

李昂透過「性」語言，展露性別政治裏男女權力爭奪與消長的競爭關係，性的論述在其小說書寫中饒富寓意，成為象徵載體的文化符碼。李昂的小說在八○年代曾受到臺灣新電影導演的青睞，《殺夫》由曾壯祥導演、《暗夜》則由但漢章導演分別拍攝成電影。《殺夫》環繞著鄉土敘事語彙與女性身體受父權經濟壓迫的悲劇，而《暗夜》則演繹現代都會資本主義下，女性性意識與權力、經濟之間的關係，無論是在鄉土女性或者都會現代女性在李昂的筆下都在試圖翻轉女性被動的身體，希冀逃逸於性別政治的收編。李昂的女性書寫在八○年代臺灣新電影男性導演的影像中，被如何詮釋，如何解碼（decoding），又如何演繹其性別政治？透過蘿拉·莫薇（Laura Mulvey）對於凝視快感的分析，觀看者透過凝視的行為，使得觀看主體得到一種掌控被注視者（客體）的快感，而這個主體往往是男性的觀點。因而在男性凝視（male gaze）下的女性往往成為父權所建構的形象。❷觀眾透過消費影像，預期看到新奇事物、

---

❷ 一九七五年蘿拉·莫薇（Laura Mulvey）發表〈視覺快感與敘事電影〉，此篇論文受到佛洛伊德及拉康心理學說的影響。莫薇根據拉康的「鏡像期」（mirror stage），闡釋觀眾（男性）觀看的樂趣與「窺淫」

異國風情或者人性黑暗面，而各種影像也提供視覺的奇觀
（spectacle），以及滿足觀眾窺探心理的功能存在，因此觀看的行為
往往能帶來驚奇與樂趣。此種奇觀的樂趣在好萊塢電影帝國建立之
後，形構成全球拍攝劇情片的黃金定律，即所謂古典敘事模式
（classical paradigm），它避免極端形式化或者寫實化，以吸引觀眾
進入虛構的想像電影世界。❸觀眾在無意識間深受好萊塢主流電影
的敘事結構與鏡頭拍攝模式所影響。而此種模式以男性凝視（male
gaze）的觀點建構敘事，故影片中的女性「被影像中的男性角色觀
看」或者「被慣以男性視角的觀眾觀看」，在男性凝視下的女性形
象，往往成為父權所建構的影像。因此，影像中的女性再現，不是
將之物化，就是在影像中成為被偷窺的客體，或者成為不斷受虐的
女體。職是之故，商業電影中的女性形象總是成為「他者」（the

---

（scopophilia）和「自戀認同」（narcissistic identification）相關，同時也
跟閹割焦慮相關，所以女性不是情慾符碼，就成為受虐的對象。Laura
Muley (1990) "Visual Pleasure And Narration Cinema." in Patricia Erens. (Ed.)
*Issues in Feminist Film Criticism.* Bloomington and Indianapolis: Indiana
University Press. pp.29-31.

❸ 古典好萊塢電影結構，有以下三種凝視的方式：第一種「攝影機的凝
視」，由於攝影機的操縱權經常在男性手中，因此，這個凝視的位置通常
是一種「男性的觀看」；第二種「電影文本中男性角色的凝視」，在此種
凝視中，女性角色形象的再現，在敘事影片裏往往被設定為男主角的注視
或戀慕的對象物。第三種「觀眾的凝視」，觀眾借助認同的心理機制，模
擬了前兩種的觀看，從而女性角色在影像上的再現帶有「可被觀看性」
（to-be-looked-at-ness）。參見李臺芳：《女性電影理論》（臺北：揚智
文化事業公司，1997 年）。

others）並塑造為依附／服膺男性權力的弱勢角色。❹再者，電影也常藉由鏡頭、剪接、語言、表演以及敘事結構等，父權所建構的電影語言操弄女性情慾的展現。

八○年代臺灣的電影音像裏女性主體與性別符碼究竟呈現何種面貌？臺灣電影在七○年代末至八○年代初，片商熱衷於投資描繪社會失序與人性黑暗面的題材，影壇充斥著社會寫實片及暴力影片，黑社會、妓女、監獄等成為主要敘事元素，並從黑道幫派題材衍異出賭片、犯罪片、女性復仇等等類型變化。❺雖然文學改編的方向試圖提昇電影的藝術位階，然而片商在擇取題材時，仍著眼於女明星表演所能創造出的商業價值，故文學中的妓女形象成為改編的寵兒，如《看海的日子》、《金大班的最後一夜》、《莎喲娜啦‧再見》等，另一方面，女性的外遇、情殺、復仇也是創造票房的保證，透過女明星（臉孔、肢體）的銀幕再現，以及題材內容的聳動性，使觀眾得到一種「窺奇」式的滿足快感。當時臺灣片商投資的文學改編作品，著眼於明星品牌，以及故事題材的窺奇聳動性，李昂的小說《殺夫》有驚悚的女性復仇情節，《暗夜》則有外遇，女性性解放等皆涉及性與暴力、社會犯罪事件，於是成為片商眼中值得投資的題材。❻從這個角度而言，八○年代臺灣文化場域漸趨

---

❹　Laura Muley (1990) "Visual Pleasure And Narration Cinema." in Patricia Erens. (Ed.) *Issues in Feminist Film Criticism.* Bloomington and Indianapolis: Indiana University Press. pp.29-31.

❺　盧非易：《臺灣電影：政治、經濟、美學 1949-1994》（臺北：遠流出版事業公司，1998 年），頁 231。

❻　雖然中外電影市場皆有商業與藝術糾葛的問題，而片商著眼於窺奇聳動題

商業化與消費社會化，電影工業的產銷體制也對文學電影改編的題材起了決定性的作用。八○年代臺灣除了作者電影論述之外，亦受到香港新電影的影響。香港電影工業強化與觀眾的互動對話，擁抱商業美學。八○年代臺灣新電影一開始就對電影工業模式的庸俗化作法，有著主動的抗拒，因而採取鏡頭客觀、低調寫實、疏離的影像風格。❼《殺夫》、《暗夜》兩部電影出資的正是湯臣電影公司，此電影公司主要由徐楓主導，投資走向傾向於香港電影工業的取向，雖然不乏關懷女性議題的影片投資，但消費市場及大眾文化仍是其投資重心。曾壯祥與但漢章兩個導演有各自不同的風格，在較寬鬆的新電影定義裏皆被劃歸為新電影導演，❽可看出在八○年代商業電影／藝術電影、作者電影／觀眾電影彼此不再涇渭分明，而是有某種重疊互涉，使得八○年代文學改編電影有別於之前中影所主導的政宣電影，或者民間投資的純商業類型電影，而更展現文學電影的特色。

---

材，似乎並非臺灣電影特有的現象，然而，至八○年代臺灣新電影所帶動的文學電影與商業的糾葛更加針鋒相對，新電影一方面強調其音像藝術性、導演個人風格論，但是又無法擺脫商業市場的運作。參見張世倫：《臺灣新電影論述形構之歷史分析》（臺北：政治大學新聞研究所碩士論文，2001 年）。

❼ 黃建業：〈一九八四年臺灣電影回顧——充滿挫折感的一年〉，焦雄屏編：《臺灣新電影》（臺北：時報文化出版公司，1988 年），頁 64。

❽ 請參照焦雄屏：《臺灣新電影》（臺北：時報文化出版公司，1988 年），所收錄的相關新電影評論。雖然新電影無法定義為特定風格之電影，曾壯祥及但漢章皆為年輕導演，且努力嘗試新風格，被焦雄屏視為新電影導演。

其次，筆者試圖思考李昂作品的創作特色與影像視覺文本之間的詮釋、互文、轉化的符碼基礎為何？李昂早期作品接受現代主義的影響，強調心理分析，著重探討關於「存在」意義的文學表達，早期作品的特色是探討「個人與存在」的問題。接著以一系列的鄉土敘事與女性處境的探討在臺灣文壇受到矚目，「鹿城故事」系列與「人間世」系列（1974-1981），《殺夫》承繼鹿城故事的鄉土敘事，而《暗夜》則延續「人間世」對現代女性面對情愛與性愛的諸種問題。李昂文字本身所帶有的強烈議題性、視覺性、聳動性與電影媒體之間的關係，頗值得探究。另一方面，八〇年代臺灣的文學電影在高度經濟發展與資本競逐的社會下，以商品賣座及吸引消費者為主要訴求，此電影文本在資本主義及父權意識型態建構下，對小說書寫進行了如何的改編與互文？李昂小說充滿對父權文化批判，女性受虐及受制父權禁錮等意象，在螢幕上所展現的性別符碼，以及背後所牽涉的歷史脈絡、文化場域都是筆者想探索的課題。重新省視《殺夫》、《暗夜》兩部電影，對於在影片中的女性形象是男性凝視下的他者，或者突破此種物化的女性形象，而得以建構另一種臺灣女性的形象？而李昂小說中的「性」議題，在電影中又是如何被闡釋？女體的展演在影像中如何被凝視／回望？八〇年代臺灣新電影男性導演是否翻轉主體／客體，看／被看的性別政治，以呼應李昂小說中的「性」語言與女性書寫，此為本論文欲爬梳並試圖探索的課題。

茲將李昂小說改編電影片目羅列如下：

### 李昂小說改編電影片目

| 片名 | 導演 | 編劇 | 演員 | 出品公司 |
|---|---|---|---|---|
| 《殺夫》1985 | 曾壯祥 | 吳念真 | 白鷹<br>夏文汐<br>陳淑芳 | 湯臣電影公司 |
| 《暗夜》1986 | 但漢章 | 但漢章 | 蘇明明<br>徐明<br>張國柱 | 湯臣電影公司 |
| 《月光下我記得》2005<br>改編〈西蓮〉 | 林正盛 | 林正盛 | 楊貴媚<br>施易男<br>林家宇 | 中央電影公司 |

# 二、低調寫實與主體匱缺
## ——《殺夫》的影像改編

### (一)從驚悚的女性書寫到低調的場面調度

　　李昂一九八三年《聯合報》中篇小說首獎的作品〈殺夫〉，描繪傳統社會女性受到父權制度的壓迫，並揭露兩性權力與經濟之間共謀的本質。此部小說在消費市場所造成的話題性，形成傳播媒介裏相當重要的象徵資本，電影公司亦著眼於此部小說的爭議性與話題性，改編拍成影像時，不僅是小說本身，連同影視報導、讀者閱讀反應皆形成環繞於此部電影的互文文本。在一九八四年曾壯祥的影像文本裏，他試圖刻劃兩性之間權力的傾軋，同時也力求呈現小說裏的鄉土語境與社會氛圍，並刻意著墨於威權體制壓迫人性的意

識型態，透過粗糲的鏡頭，女主角的壓抑隱忍，場景的陰霾森冷，所造成的視覺不快，藉以引發觀眾的觀影反思。然而李昂的小說經由吳念真改編，曾壯祥再根據吳的劇本拍攝而成的電影，其間性別觀點由女性書寫到男性書寫及編導，女性意識的詮釋產生了變化與位移。❾

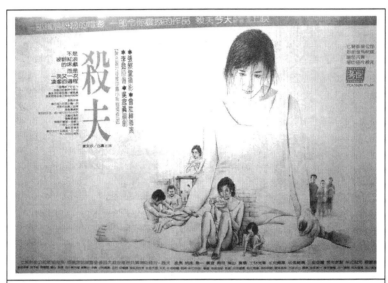

《殺夫》即將上映時，湯臣電影公司發行的相關廣告。

\* 取材自《聯合報》1984。

---

❾ 曾壯祥成長於香港，曾在臺灣求學，自美獲碩士學位後到臺灣工作，拍攝《殺夫》時他對於臺灣社會或鹿港並不是相當熟悉，拍攝時主要是依據吳念真所撰寫改編的劇本，以及導演本身對臺灣社會威權體制的感受。參見李志薔等著：《愛、理想與淚光：文學電影與土地的故事》（臺北：遠景出版事業公司，2010年）。

　　《殺夫》中的「性」議題的表述，李昂關注的是女性的貞節與
情欲如何成為社會建構與文化建制的一環，女性的自我主體如何被
置於此一社會文化脈絡中被剝奪與抑制。李昂對「性」的探索極具
自覺性意識：

> 李昂也強調，「性」在她小說裏所扮演的角色，不僅是幫助
> 女人開發內心深處的自我；「性」在李昂小說中往往有其社
> 會歷史脈絡。李昂歸納她小說裏的「性」：「我走的不是一
> 個單一的情慾問題，『性』基本上還是會跟社會的脈動有
> 關。」這點恐怕是李昂小說的「性」題材與其他當代流行的
> 「情慾書寫」最大的分野。❿

影像是如何來處理此性議題，又是如何詮釋此性別政治？影像的整
體結構近乎是照著小說的情節鋪展，小說一開始，長期處於飢餓邊
緣的女主角林市的母親，貪婪地啃嚼軍服男子給她的白飯糰而遭強
暴，已經點出女性在食／性的交換條件下無可逃脫的命運。

> 而作母親的仍持留原先的姿態躺在那裏，褲子退至膝蓋，上
> 身衣服高高拉起，嘴裏仍不停的咀嚼著。直至林市跑向她身
> 邊，作母親的拉住林市的手，才嚎啕大哭起來，斷續的說她

---

❿　邱貴芬：〈李昂〉，《（不）同國女人聒噪——訪談當代臺灣女作家》
　　（臺北：元尊文化公司，1998 年），頁 93。

餓了，好幾天她只吃一點番薯籤煮豬菜，她從沒有吃飽。**⓫**

影片的一開始亦是回溯林市母親的遭遇，影像以黑白影片拍攝，象徵一段年代久遠的回憶，鏡頭裏夜色昏暗，中景出現一個小女孩，然後鏡頭從小女孩的目光橫移（pan）至一座破敗的宗祠，在宗祠內她目睹母親為了得到食物，被日籍士兵性侵害，母親凌亂襤褸的衣服，狼吞著一個飯團，全然不顧日籍士兵對她身體的侵犯。小女孩驚慌地跑向村莊，引來村裏的父執輩，宣判宗族家法，以私刑懲罰這對男女，在林市的童年記憶中，母親自行拿刀自戕，鮮血染紅了畫面。這個電影片頭，一個因食物而遭受性侵，而後自殺的母親成為小女孩記憶裏最鮮明的一幕，埋下了往後林市對身體與性愛的恐懼。畫外音以鑼鼓點增添其陰森恐怖的氣氛，小女孩的凝視裏，將母親／性慾／飢餓作了強烈的連結，此一心靈創痛的原初場景亦成為小女孩潛意識裏不斷侵擾她的夢魘。李昂文字通篇從女性感受出發，影像則以改編劇本／攝影機的觀點作為鋪陳，小女孩凝視＝攝影機觀點＝內化父權觀點，由於文字與影像的異質性，使得李昂文字的激進無法順利轉化為鏡頭的觀點。

影像在此用剪接的方式，跳躍時空的鏡頭陳述，失去母親的女主角林市在叔叔撫養下成長，鏡頭直接拍攝林市長大後，影像呈現一個蒼白瘦弱的身影，幫忙餵食叔叔小孩及家務，接著叔叔帶她到宗祠裏上香告祭列祖列宗，隨即林市即被媒婆帶上船，以兩人橫渡河流作為過場，象徵林市的生命告別原生家庭，走入婚約家庭。李

---

**⓫** 李昂：《殺夫》（臺北：聯經出版公司，1983 年），頁 77。

昂寫出舊式社會中，女性被物化的悲慘處境。林市的叔叔把她看作為交換利益的貨物。「一向伺機要從林市身上有所獲得的叔叔」把她「賣」給殺豬的陳江水當妻子，交換的利益條件被傳是：「殺豬仔陳每十天半月，就得送一斤豬肉。這種現拿現吃，在物資普遍缺乏的其時，遠遠好過其他方式的聘禮，無怪四鄰艷羨的說，林市身上沒幾兩肉，卻能換得整兩的豬肉，真福氣。」⓬在影像裏，則是以畫外音交待過場，以表述林市就這樣被當作以物易物的方式像「貨物」般下嫁給陳江水。李維史陀（Levi-Strauss）在《野性的思維》一書中指出：女性是父權制度下象徵資產的符號，在父權秩序中處於從屬地位，並非自主的個體，在婚姻中擔任「物品」的角色。⓭婚姻制度原本是父權社會裏的買賣交易，女性由父親手中被轉賣給丈夫，受惠者卻是兩個男人彼此社經地位的拉抬，以鞏固父系之名與陽性價值。⓮被交易之物（女人）永遠淪為男人的所有

---

⓬　同前註，頁 83。

⓭　李維史陀（Levi-Strauss）著，李幼蒸譯：《野性的思維》（*The Savage Mind*）（臺北：聯經出版公司，1989 年），頁 67-68。

⓮　李維史陀在《親屬關係的基本結構》一書中，更進一步提出所謂「交換理論」，指出女人在婚姻的層面上，被男性物化的情況尤為明顯。構成婚姻基礎的相互契約，不是建立在男人與女人之間，而是男人與男人之間，以女人為媒介，女人僅提供交換的場所。參見茱麗葉・米切爾（Juliet Mitchell）：〈婦女制：親屬關係與作為交換的婦女〉，收在張京媛主編：《當代女性主義文學批評》（北京：北京大學出版社，1992 年），頁 430-436。李維史陀此書原文於 1949 年法文出版 *Les Structures Élémentaires De La Parenté*，筆者參閱 Taylor & Francis 英文譯本，*The Elementary Structures of Kinship*, Beacon Press, 1970. 及 Juliet Mitchell 相關評述。

物、附屬品,女性深陷於父權制度中,《殺夫》中的林市,就是叔叔與陳江水之間的「交易媒介」,林市的身體就如同牲畜貨品般從一個父權宗族過渡到另一個父權宗族。

影片緊接著鋪陳林市嫁給陳江水的第一晚。房間外是丈夫與朋友喝酒慶賀,粗魯地喧嚷,不多久,丈夫到房裏欲與她洞房,小說文字是如此呈現:她無法區分他對她做了什麼,只感到他弄疼了她,她只是直覺地感到羞恥,這個經驗的痛楚難抑使得她只有大聲呼叫與呻吟。❶初夜時,「下肢體的疼痛使林市爬起身來,以手一觸摸,點滴都是鮮紅的血,黑褐的床板上,也有已凝固的圓形深色血塊,血塊旁赫然是尖長的一把明晃晃的長刀……林市爬到遠遠離開刀的一旁再躺下,下肢體的血似乎仍潺潺滴流著,林市怕沾到衣服不敢穿回衣褲,模糊的想到這次真要死掉了」❶。影片並未將李昂文字中書寫到女主角內心感受,對於初夜的驚駭、流血的恐懼表現出來。影片的取鏡是以中景拍攝陳江水壓迫林市,畫外音則充斥著林市的呼喊,被蹂躪之後的「林市幾乎昏死過去,陳江水倒十分老練,忙往林市口中灌酒,被嗆著的林市猛醒過來,仍昏昏沈沈,兀自只嚷餓。陳江水到廳裏取來一大塊帶皮帶油的豬肉,往林市嘴裏塞,林市滿滿一嘴嚼吃豬肉,嘰吱吱出聲,肥油還溢出嘴角,串串涎滴到下顎,脖子處,油濕膩膩。」❶鏡頭特寫在衣著凌亂,披頭散髮的林市臉上,貪婪大口咀嚼著豬肉,以殘暴性行為/豐足的

---

❶  同註❶,頁 110。

❶  同前註,頁 90。

❶  同前註,頁 84。

食物，作為對照體，讓觀者震懾於女性在婚姻所受到的屈辱。在婚後林市被物化的情況更為嚴重，她早已喪失「身體」的自主權，甚至於她必須以身體交易食物，不論她的身體或是生存權利皆掌控在丈夫手中。林市是一個提供性愉悅給丈夫的「次等角色」。她成為陳江水的洩慾對象，藉以換到糊口的食物。婚後的性生活可謂是家庭暴力，她的丈夫陳江水不時地要她，成為林市的可怕夢魘。

　　在女性主義理論中，身體論述占有著重要的中心位置，藉以探討父權體制如何對女性進行性慾、權力和政治監控，而另一方面，女性身體，亦被視為可供開發的主要資源。當代文化研究對於身體的理解，已不再侷限於純粹的物質／生物學範疇，更擴大而言，身體空間和意識型態、歷史、書寫或文化形構緊密連結。在主流敘事電影中的女性身體則往往受制於父權意識型態，男性有意識或無意識地操縱著電影的生產與接受的過程，創造各種形象來滿足他的需求和無意識的慾望。根據蘿拉·莫薇的分析，觀影經驗是依據兩性間的差異而建立在主動的（男性）觀眾控制被動的（女性）銀幕客體之上。銀幕上對性呈現性感愉悅的敘事世界裏，注視的快感早已被劃分為主動／男性和被動／女性；女人成為影像，男人才是注視者。**⓭**此種女性形象或女性身體在主流電影中，不僅被貶抑，甚至被剝削、濫用的情形，在一九七〇年代末至八〇年代亦成為臺灣社會寫實片的女性形象。在社會寫實片中，女性或者成為復仇者形象，觀影者窺探女性的內心，並不斷重演發現女人內心的原始創

---

**⓭**　Laura Mulvey, *Visual & Other Pleasures*, Bloomington: Indiana University Press, 1989, pp.14-27.

傷，及遭受性暴力的陰影；或者女性轉化成為拜物的對象，展露完美的身材與臉蛋，成為觀影者慾想的客體。

《殺夫》導演對於影片中女性形象及女性身體的處理，為了避免上述為女性主義者所詬病的主流電影語言，及其男性父權的觀影凝視（gaze），電影《殺夫》的鏡頭對於女主角採取相當疏離的形式，以呈現女性受父權的殘害，並且盡力排除男性以性別差異觀點所塑造出的電影語言和觀看模式。雖然鏡頭自覺地避免將女性身體視為性感物化形象，然而在男性導演的詮釋下，抹除性別差異，父權的壓迫轉化成威權體制的壓抑，沈默的林市無法推動敘事，也無法成為發聲主體。小說《殺夫》是以林市作為觀點人物，以她的所思所想，她的切身體驗作為小說的敘事聲音，然而通過男性劇作家與導演的編導，在電影鏡頭觀點下的林市，則成為一個被威權體制所牽制，無聲無息的傀儡。電影中另一個陳江水對林市性暴力的場景，是發生在廚房火灶間，這時候陳江水已經對林市在房事時不願呼叫十分地不滿，對她愈來愈兇殘，所以鏡頭是以略為仰視的角度突顯丈夫的蠻橫、粗暴，陳江水不斷地掌摑林市，要林市像豬一樣地嚎叫，但林市卻是緊咬牙根，悶聲不響，最後鏡頭是俯視被打得遍體鱗傷的林市，她的神情流露出無助與無望的情緒，彷彿已成為個行屍走肉。李昂的《殺夫》對於林市身體各種感官赤裸裸地書寫，對於丈夫性行為的暴力及屠宰場場景寫實且血腥的描繪，亦是想將女性身體視為銘刻社會意義的場所，以及視女性身體為受父權壓抑與剝削的重要象徵，電影無法深入女主角的內心風景，又要避開女體的凝視，只能以外在的形式闡述社會問題。編劇及導演鋪陳女性在父權家庭結構裏受虐的情形，藉由女性處境側寫封閉威權的

社會，強調家即是其受虐的刑場，影片色調幾乎從頭至尾都充斥著灰撲撲的陰沈，在家裏的空間是蕭條淒涼，外在的空間則是海邊或小鎮，空曠而淒冷。影像刻畫女主角（夏文汐飾）則為了緊抓原著的精髓，深怕過往商業性的電影語言，將女性裸露身體拍成供觀者偷窺的對象，或者是強暴的場景反而變成觀者意淫的假想對象，所以導演在影像風格上選擇低調，在場景調度上，迴避煽情的表演手法，為了附和文本裏林市受到丈夫虐待以及街坊的嘲諷之後，個性更加畏懼退縮，「整個人像一個風乾蜷曲的蝦姑」❶，影片裏女主角形象是永遠瘦削倉皇的神情，性暴力的場景只有受虐的低調攝影，以此種冷冽的電影語言來闡述原著相當具批判性的女性主義意涵，略顯得力道不足。女性身處於父權結構下，往往內化父權意識型態，唯有離逸邏輯與線性書寫，才能開創女性書寫的可能性。但寫實的影像刪減李昂精彩的意識流書寫，影像刻意強化威權社會與空間場景的描繪，外在的電影語言形式無法道出女性的身體感受，電影鏡頭在新電影寫實風格的主導下，削弱李昂現代主義式意識流的女性書寫，保守而呆板的寫實音像反而不若意識流文字之先鋒前衛，在鏡頭下女主角持續受虐，無法發聲，卻也造成影像上女性的被動／客體化／他者化。

　　影片將李昂文字裏描寫意識流的夢魘刪節，而以家暴虐待為主要情節來舖陳為何林市非殺夫不可，諸如：陳江水對林市肢體的虐待，到最後主宰經濟權與食物權，將櫥櫃鎖起來，讓林市挨餓，斷絕林市的經濟來源，在暴怒之下揮刀砍殺林市所養的小鴨群，對於

---

❶　同註❶，頁 176。

林市祭拜的行為予以全盤否定，甚至強迫林市到豬灶觀看血淋淋的屠宰場面，到最後林市被強迫懷抱著一堆豬的內臟與腸子時，因極度的戰慄而精神瀕臨崩潰，終至在精神恍惚下照屠夫殺豬的模式殺了丈夫陳江水。在象徵意義上，林市所殺的是一個壓迫女性的殘暴父權體制，李昂這樣的象徵意喻與「沙豬」在文字音義上有著巧妙連結。小說中那段實踐殺夫行動的文本描述，像是林市的一段夢魘，當林市刀刺下去時，整個人的精神狀態是十分地恍惚，而且接連出現在眼前與腦海種種情景，像是意識流的夢境，最先出現在林市腦海的是母親受辱的那一晚，眼前是穿軍服男子的臉，接著是一頭嚎叫掙扎的豬仔，在飛濺的血滴裏，林市一直認為自己在殺一頭豬，彷彿是處在夢境裏。而在影像的處理上，則是林市（夏文汐飾）面對著鏡頭，神情渙散，拿著一把刀不斷地揮刺，臉上、身上濺灑著鮮血，以稍微慢動作的定格畫面，呈現一幕驚悚的殺夫景象，然而文學文字上夢境般地殺夫，如同殺豬，也隱喻著被父權逼迫至精神崩潰的女主角，在意識模糊裏將一個可憎的沙豬男人給痛宰了。影像上的處理則是客觀冷靜地寫實，呈現出陰霾的夜裏，女主角被逼至絕境，因而舉起屠刀將丈夫殺了，其內心的幻景及夢魘、意識流在這一幕裏全讓導演割捨，只以鏡頭疏離地隔段距離呈現著林市殺夫的決絕。反而在文字文本上，讀者更能體驗到意識流的蒙太奇（montage）手法，李昂文字所透顯出的視覺性、奇觀性，似乎遠較電影更勝一籌，文字刻劃林市思緒的奔馳跳躍，母親／軍官連結到的性／飢餓，屠刀殺夫彷若殺豬的觸感，腦海中流淌的一幕幕彷彿剪接般的時空場景，成為李昂文字展示的心理驚悚詭譎的特寫鏡頭。

　　李昂鹿港鄉土敘事以今昔混淆，讓現實回憶雜揉，讓過往鄉土鹿城與現今社會交插敘事，今昔之轉接，界線有時曖昧模糊，展露現代主義擅用的意識流敘事技法。敘述者述及女性生活在鹿城時，總暗含民俗文化的環境氛圍對角色所形構的心理描寫，增添了小說幽森曖昧的氣氛，其技巧則隱含現代主義挖掘心理層面，情慾深淵的特質。在《殺夫》小說中則承繼鹿城故事，充滿傳說庶民經驗，甚至是「鬼影幢幢」的文化心理，鋪陳中元鬼節普渡及民間傳說冤孽還魂復仇等。小說充滿女主角內心話語：因文化心理而潛藏在內心的夢魘，及目睹母親被性侵的心理創傷，對於性的恐懼結合現代主義意識流的心理刻劃。《殺夫》在男性導演的鏡頭中，女性的敘事聲音被壓抑，威權結構的社會問題被放大。女性聲音在電影改編時由敘事體轉化為代言體，意識流的內心獨白多被刪節，寫實風格取向的新電影語言，削弱女性書寫的非邏輯，非線性的喃喃自語與夢魘，而以可表演出來的戲劇情節作為電影敘事線主軸。對於電影產業而言，這個故事素材魅力在於可加以渲染的犯罪兇殺情節，諸如：性暴力和瘋狂情殺等等，對購買小說版權的老闆來說，煽動的情色與暴力無疑是更有「賣點」。小說中的林市是敘事主體，敘事聲音貫穿小說敘事的主軸線，然而轉化為影像之後，沈默的林市變成匱缺的主體，被觀看的敘事客體，電影鏡頭主要的關注與凝視焦點在於林市的被虐，以及血腥渲染的屠宰豬隻奇觀。❷更進一步

---

❷　雖然小說中亦有上述的屠宰豬隻場景，及阿罔官等角色，電影是以小說為情節去鋪陳，自然有相同的內容，但筆者在此想強調的是導演在影像中強化那些主題，削弱那些面向。

地，編劇及導演認為不只女性被社會壓抑的氛圍所控制，男性在威權時代同樣受到社會結構的壓力，因而削弱李昂女性意識批判的力道。

## (二)民俗傳說文化的傳播與再生產

《殺夫》影像削減女性的敘事聲音，強化小說另一個特點：傳統父權話語與鄉土場景。此片由吳念真擔任編劇，在改編上將充滿女性敘事聲音的小說，轉換為新電影的鄉土語境。鄉土對於女性而言，並非是安樂鄉，反是父權社會對女性的種種箝制。在政治社會之外，家族空間，小鎮鄉土語境，以及民俗文化與民間傳說，皆形成一個嚴密的父權網絡。另外，透過婦女間口耳相傳，民間文化與民俗傳說不斷被複製與接收，林市遂將各種民間信仰和迷信思想內化為一種意識型態，此種超自然的信仰意識比起經濟控制和市井口語傳播成為更強大的控制力量，所造成的外在輿論壓力與內化的思想，成為某種精神強迫的觀點滲入到林市的意識底層。

在《殺夫》影片裏即強調此種文化再生產的思想建構，以及威權社會語境所形塑的象徵性話語權力。其中在父權道統語境裏，貞節論述是婦女德性的中心話語，是官方語言的社會結構；在民間鄉土語境裏，民俗信仰、吊死鬼、索命鬼等傳說則形構成庶民的心態結構。言語論述、說話方式以及各種語言運用的策略，都象徵著社會權力及社會效果，任何語言在傳輸的過程裏都牽涉到社會權力的占有，具有優勢的個人或集體，其語言論述及其運用效果，能在傳

輸過程裏獲得正當化的資格與合法的地位。㉑在正當化的語言中，最強力的語言是官方語言（la langue officielle），除了透過政治制度與國家政權的傳播力量，還必須仰賴普及特定意識型態或官方意識型態，來形構成強大的社會力量，故官方語言在社會網絡通行時，是意識型態與精神統治共同約束被統治者。而男性身處其間，同樣也被社會環境所控制囿限，影像因而呈現陳江水在畜魂碑前的惶懼心情。在影片裏，編劇及導演為了盡量避免展露女體，以及避開在文本裏血腥書寫、殘暴的性暴力場面，更強調在社會意識型態及社會話語權力上對於男／女主角身體與心靈上的宰制。在場面調度上的運用，大致可分為官方道統論述與民間俗文化論述兩個層面來分析。在《殺夫》中的公領域的貞節觀與私領域的民俗傳說，皆被作為類似意識型態控制的力量，配合著種種威權社會的言論構築出一個緊密的權力壓迫架構，呈現官方說法和民間信仰與傳說之間論述方式的共謀性。

　　文本當中李昂一方面運用情節來建構林市殺夫的前因後果，另一方面則大量運用心理象徵，尤其是通篇「血」的意象，經常反覆

---

㉑　文化再生產的象徵性實踐，不斷地創造和更新著人類生活和行動於其中的社會世界，也決定著社會世界的雙重性同質結構，即「社會結構」和「心態結構」；與此同時，文化再生產的象徵性實踐，也建構出和決定著社會行動者的「慣習」，使社會行動者在一種和整個社會的雙重結構（即社會結構和心態結構）相協調的特定心態中，採取和貫徹具有相應的雙重性象徵結構的行為，以便反轉過來維持和再製有利於鞏固和更新具同類象徵結構的行為模式的社會世界。Pierre Bourdieu, *Language and Symbolic Power*, Cambridge: Polity, 1991, pp.163-170.

出現,殺豬時豬血、處女的血、林市的月事、夢中柱子裂縫滲出的血、半生不熟豬腳的血、血肉模糊的小鴨等等,或是以白描方式書寫,或是心理意識流的鋪陳,血的驚悚意象已是林市的潛意識轉化,亦是林市小時候看到母親受制於食物/性暴力,對林市內心所構成的原初創傷場景。電影將文本裏血的意象、潛意識情景刪節,擷取並增強威權文化的意識型態與社會結構,而且模糊性別界線,不論男女都身處在此封閉壓抑的鄉土空間。藉著導演鏡頭的展演,李昂筆下奇特的空間一一呈現:海邊蒼涼的小鎮、陰暗的長廊、彎曲狹窄的巷弄、供著菩薩的八仙桌、長著青苔的古井、漆黑腐朽的廚房,帶著一種詭魅的氣氛。再者是運用場景來刻畫官方道統論述與民間信仰話語。影片在官方道統論述方面的場景:㈠林市母親在祠堂受辱之後,被家族族長(林市的叔公、叔叔),進行批判公審。㈡林市離開叔父家時,到祠堂拜別祖先。㈢林市殺夫之後,坐在刑車上,將接受法律的審判。從影片一開始林市回憶小時候看到母親被村人審判的倒敘段落,就增強父權正統話語裏的貞節觀對於女性身體的宰制與禁錮。李昂的文本裏則詳細鋪陳:林市的母親早年喪夫,在夫家系譜裏成為寡母孤女,被排擠離棄於家族的最邊緣,其家族財產權早已被剝奪,時常不得溫飽的母女,在母親為了兩個飯團而被穿軍服男子強暴之後,小說文字形容林家男性族長在祠堂裏將兩人綁在大柱子上,進行家族審判:

> 林市的叔叔,這時居然排開眾人,站到軍服男子前,劈啪甩他兩個耳光,再拍著胸脯講他林家怎樣也是個詩書世家,林市阿母如有廉恥,應該不惜一切抵抗成為一個烈女,如此他

們甚且會願意替她蓋一座貞節牌坊。㉒

　　影片裏一開始是黑白影像，代表過去的回憶，畫外音以鑼鼓點營造
林市小時候看到這一幕的驚悚心理，鏡頭透過林市的主觀觀點，林
市從門縫看見無助的母親正被性侵害，她很饑餓地吃著飯團，並被
一名日本士兵強暴，鄉里族人與鄰居闖入破舊的祠堂，林市的母親
請求眾人原諒她，因為她實在是太饑餓了，然後林市母親突然拿起
士兵留下來的刺刀自殺，此時林市走到母親屍體旁，把刺刀拔起，
緊接著鮮血噴出，染紅畫面，此時出現影片的片名——《殺夫》。
這個片頭以倒敘場景揭開林市的故事，並作為往後生命中不得不一
再回溯、凝視的原初創傷場景。祠堂象徵傳統父權，母親的遭遇則
連結食物／性，而刺刀／拔刀的鮮血畫面預告將來林市的命運，象
徵贖罪與懲罰。父權文化、食／性、罪與罰遂成為此部影片最主要
闡述的基礎結構。祠堂是家族男性繼嗣傳續的系譜，表徵了一個具
有傳統歷史意識的歷時性空間。女性如果要進入祠堂，必須依附在
男性家族系譜之中，貞節牌坊則是透過國家律法將女性貞節法律化
與制度化，亦是父權文化象徵性的權力話語。

　　第二個官方論述的場景，則是林市即將被叔父用以物易物的方
式，嫁給陳江水。影片畫面上，鏡頭角度略低，稍為側面的視角拍
攝叔父焚香，祭拜祖先牌位，宣告林市已嫁作他人婦，叔父的責任
已了，從此林市已是陳家人。在祠堂這個空間裏，表述父系族譜的
傳承，並宣告女性的附屬性與邊緣性，一旦出嫁即如潑出去的水，

━━━━━━━━━━━━━━━━━━━━━━

㉒　同註⓫。

叔叔對著祖先牌位喃喃地說明：林市從此脫離林家，往後林市好命不好命，全憑造化，已與林家無關。林市的表情則完全是伏首斂眉，沈默無語，無法掌控自己的主體性，亦無法表露自我的聲音。第三個官方論述的場景，則是林市被補，由刑車將送往審判的場所，影片畫面上是林市眼光呆滯地坐在車上，鏡頭由上而下俯視著林市披散的頭髮及恍惚的神情，畫外音則是街坊鄰居的議論紛紛，此刻象徵家族之外的空間，則籠罩著國家公權力，而國家權力話語亦是陽性父權的律法。是故林市不論是在家族內部空間的宗祠，或者是在家族之外，皆被密佈的父權律法／威權體制所禁錮。

影像另一個主軸是藉由婦女社群所傳播的民俗信仰傳說，以及貞烈觀來張顯父權文化的制度性、結構性與地域性。影片形塑民俗信仰傳說場景：㈠井邊婦人聚會，講述一個菊娘丫鬟的投井自殺的傳說。㈡井邊婦人講述種種民俗信仰。㈢阿罔官企圖上吊自殺時鬼魅氛圍與場景。㈣河海邊中元普渡祭祀場景。㈤陳江水對自己殺生的行業開始心懷恐怖，他面對著畜魂碑，神態恍惚，心神不寧。在這些場景中尤以塑造阿罔官這個人物串連情節。阿罔官這個角色是典型傳統鄉土語境裏「三姑六婆」的人物，每一段情節過場與轉折中，她都是重要的角色，其中影片情節頗費篇幅呈現她上吊自殺所爆發的家庭衝突，以及她所主導的小型傳統婦女社群及傳統價值觀，以強化她對林市的影響。她是影片裏所強調的角色，她善於搬弄口舌是非，並負責將封建父權所建構的社會道德傳述複誦，傳統小鎮空間的封閉桎梏，井邊洗衣服的場景遂成為傳播耳語，八卦的婦女空間。井邊洗衣服及上市場買菜是傳統婦人少數得以走出家庭空間進入公共空間的合法理由。群聚在井邊的婦人構成一個小型社

群網絡，活躍地交換小道消息，煞有介事地評論左鄰右舍的家務事，甚且偶爾交換平日忌諱談論的房事。雖是在公共空間，所議論者卻是私領域的事件，而原本這個女性邊緣的議談空間，應該具有某種異質性與顛覆正統的潛能，但是它卻是父權的幫凶，強化女性貞節觀與社會道德秩序觀，其中阿罔官正是代表性的人物。呂正惠認為阿罔官是《殺夫》中最人性化的角色，她表徵了女性的集體命運：「這一個早年守寡因而飽受壓抑的老婦人，以她尖刻的批評來彌補她生命的損失。在她身上，李昂描寫了一幅可厭又復可憐的舊式婦女的某一形象。在她身上，而不是在林市身上，我們看到備受壓抑的女人的命運。」㉓惟若從象徵性意義觀之，阿罔官還可以視為是父權文化的一個側影：

> 寡婦阿罔官也幾乎是一個典型性人物，她是制度與結構的守護者，社會縫隙裏的窺探者；弔詭的是，以執行者自居的人，通常也自認有被審判的豁免權。阿罔官窺探林市的性生活，主導浣衣河畔的公審大會，她是父權文化的代理人，她守護著傳統的性別文化，認為女人在性的喜悅是違反道德的，然而，她卻悄悄在暗室裏享受晚春性歡愉。㉔

---

㉓　呂正惠：〈性與現代社會──李昂小說中的「性」主題〉，《小說與社會》（臺北：聯經出版公司，1998 年），頁 164-165。

㉔　施懿琳、楊翠：《彰化縣文學史》（彰化：彰化縣立文化中心，1997 年），頁 444。

　　影片數段描繪阿罔官成為小鎮河畔評議的中心人物，她隨時以女性的貞節道德觀臧否人物，一方面她扮演著林市的替代母親與婆婆，傳遞林市婦女私領域內的閨閣話語，其性經驗與性知識連結著民間療法與女性經驗。另一方面她是街頭巷尾談話資料的傳播者與接收者，而林市亦是借由她的帶領走入小鎮的婦女社群及人際關係。影片裏林市藉由阿罔官擴展人際關係，並更強化其傳統道德觀與民俗鬼魅傳說的影響，林市第一次參加河畔婦人的洗衣聚會時，其鏡頭視角是阿罔官在前面，而林市則亦步亦趨跟隨其後，象徵其兩人權力關係，林市完全服膺於阿罔官所告知的種種文化習俗，信仰傳說，並加以內化成自己心中的價值觀與信仰，到最後傳統的婦德貞節觀及民俗信仰遂形成林市心中牢不可破的意識型態。

　　此種滲透到林市心中的價值觀及文化觀，透過幾個重要場景傳述：當林市在河邊洗衣時，有一位丫鬟曾投井自殺，林市常恓惶地探身去看井，在水面浮動的倒影裏，彷彿會出現鬼魅，此時影片總是出現陰森恐怖的畫外音，暗示著林市內心的恐懼。另外，當阿罔官上吊自殺的場景，鏡頭是略為俯視的角度，林市看著奄奄一息的阿罔官，陳江水出去找阿罔官的兒子，洞開的大門突然起一陣陣陰風，鬼魅驚悚的畫外音再度響起，畫面上的林市此時恐懼到極點，唯恐民間傳說中的索命鬼、吊死鬼此時現身。而平時經由阿罔官繪聲繪影傳述因果報應等觀念，她了解到自己必須為丈夫的罪愆（宰殺生靈），透過祭拜好兄弟等信仰行為來贖罪，所以影像畫面上特別刻畫小鎮七月普渡時的情形，林市白天努力準備豐厚的牲品，晚上時則放水燈，在漆黑的夜晚，她在岸邊凝視著火光燃燒的小船，虔誠地默禱，一方面為自己和丈夫贖罪，另一方面則希望母親的亡

魂能夠被供養。

　　影片試圖去突顯，除了男性丈夫的性暴力之外，整個小鎮如阿罔官之類的人物，以及民間傳說信仰共構成一幅綿密的父權網絡。家族宗法是傳統父權的結構，婚姻是女性唯一的歸宿，女性失去婚約的保障，在經濟上失去可依附的對象，在社會上似乎也失去立足之地與合法的身分，另外，女性婚嫁之後，進入一個在血緣上與情感上皆疏離的家族，於是女性的處境變成在家庭外沒有謀生能力，在家庭內沒有歸屬感，這種社會疏離化（social alienation），更使得女性言行舉止必須戒慎小心，以免遭到休妻的命運。因此，丈夫的暴力與社會的疏離化，使得林市和阿罔官的關係更值得我們重視，影片透過阿罔官傳播婦德閨閣話語，諸如行房時女性應噤聲不語，以及傳統民間信仰，諸如：因果報應等思想。影片諸多文化信仰及父權價值觀話語即在刻畫，女性即使在外在空間依舊身處於父權律法的語境中。家，是傳統女性活動的舞臺，也像一個無形的牢籠，限制她們的自由，使她們只能蟄居廚房及搖籃旁。❷❺在父系文化中，女性命定的角色是好女兒，賢妻良母，服從父親，丈夫的命令與社會的行為規範。女性生存的空間局限於父親，丈夫力量籠罩之下的「家庭」——這也象徵封鎖女性勇氣及成長的「牢籠」。在《殺夫》化成影像中表達了對此生存空間的真實感受。

　　傳統父權文化與民俗信仰傳說等所形構成的意識型態，凝塑成

---

❷❺　皮爾森（Carol S. Pearson）和波普（Katherine Pope）合著：《英美文學中的女英雄》（*The Female Hero in American and British Literature*）以「牢籠」比喻女性在家庭中的生存空間。Carol S. Pearson and Katherine Pope, *The Female Hero in American and British Literature*, New York: Bowker, 1981.

傳統因果業報等觀念，形成對女性的文化制約，李昂對於此種鄉土宿命觀與文化觀帶著批判的視角，以《殺夫》文本來抗拒此種文化制約，並從此種文化觀中「出走」。❷從七○至八○年代對女性作品評析大多收編在閨閣話語的文化場域中，《殺夫》的驚悚腥煽無疑是一顆震撼彈，尤其小說家女性的身份更增添文本的想像空間。影像化的過程中，為了避免血腥情色，是故許多電影語言極為節制且疏離，以維繫原著批判父權文化的初衷，影像的詮釋不僅放在女主角受虐的情節上，更想突顯的是整個社會問題，以及威權體制的不合理，剝削個人的主體與發言空間。導演弱化了女性主體意識，影像中林市、陳江水、阿罔官都是這個威權制度下的犧牲者。透過封閉小鎮氛圍的鋪陳，以及婦女社群的片段，強調女主角受社會環境的形塑，民俗文化的集體意識，最後宿命的走上悲劇，甚至影片增添另一個小女孩要去推開林市已經人去樓空的家，來象徵父權文化的制約，扣問反思體制對人性的殘酷與箝制。❷從文字文本到電影文本，小說文本中女性內心話語被刪略，女性內心意識流場景亦被抹消，整部片聚焦於林市的受虐與受辱，至影片最後一刻才復仇，彷彿落入沈默女性一旦覺醒，變成男性無法掌控的邪惡美杜莎（Medusa）的敘事模式，影片潛藏的話語透顯男性焦慮，而女性主體仍舊是缺席。

---

❷ 趙園：〈回歸與漂泊——關於中國現當代作家的鄉土意識〉說明李昂正是要違背傳統女性「認命」的觀點，抗拒這種文化制約，而從鹿港「出走」的。見於《中國現代、當代文學研究》，第 10 期（1989 年），頁 136。
❷ 參見陳儒修著，羅頗誠譯：《臺灣新電影的歷史文化經驗》（臺北：萬象圖書公司，1993 年），頁 134。

在影片的詮釋裏，林市的被虐，除了來自丈夫的暴力相向，還有來自其他女性對她的窺探與監控。在社會化的過程中，個體如何被社會眼光所形塑及凝視，就如同被社會文化及意識型態所監控，也是傅科在《規訓與懲罰——監獄的誕生》所指出：透過「權威之眼」（the eye of authority）的注視建立了威權，而此種「教化的注視」乃以一種嚴密而功能性的監視網絡，使得個體默默遵守社會規範。此也是權力產生的緣由，而個體則永遠被劃歸於受壓迫及受宰制的場域。❷在《殺夫》小說中阿罔官的角色即象徵此種無形的「教化的監視」，她內化父權／威權體制的意識型態，時時窺探林市與殺豬陳的私生活，並以象徵父權律法（father's law）的敘事聲音給予林市道德上的心靈審判，由於小說中，讀者可以隨著林市的敘事聲音而了解其內化父權律法的過程，然而在影像上，林市完全被噤聲，唯有在受虐時才發出尖叫，影像的形塑上，林市則成為被「權威之眼」所凝視的客體，沈默而無聲的匱缺。

# 三、情慾凝視與女體再現
## ——《暗夜》的影像改編

## (一)多重敘事視角轉化為單線敘事

本章所要探討的另一個文本是《暗夜》，許多論者以為此本小

---

❷　參見傅柯（Michel Foucault）著，劉北成、楊遠嬰譯：《規訓與懲罰——監獄的誕生》（臺北：桂冠圖書公司，1992年）。

說延續「人間世」系列創作，主要探討在資本主義社會下「女性與性愛、情愛」的主題，然而筆者以為《暗夜》主題不僅在女性與情愛的問題，更延續鄉土敘寫與報導文學的關懷，企圖在搜羅訪談調查的資料基礎下，直探現代婚姻外遇問題及資本主義社會的金錢至上觀。李昂在書寫這部作品時，「花了許多時間收集工商業界消息，股票市場的動向，新的資訊與管理模式。」「《暗夜》裏寫的人性、表現的事件是現代社會的縮影」。❷❾八○年代的臺灣社會在經歷七○年代鄉土文學的洗禮，一方面在思索鄉土的意涵，另一方面則在工商社會的急遽轉型裏，面對心靈無依，價值混亂的生活，諸種社會、生態、城鄉差距問題更成榮景繁華背後潛流的腐壞病根。此時報導文學文類的興起，正展現文學家對社會揭露弊病的人文關照，在鄉土敘事與報導文學的文壇潮流下，李昂的書寫朝向「報導與專欄型式」的《外遇》以及後續的《暗夜》，皆可視為她對當時報導文學文類的回應。所以《暗夜》的原著主題不僅著眼於女性的問題，更大的企圖是透過兩男兩女的角色（達到某種性別選角的平衡），探索臺灣在鄉土與工商社會中轉型後諸種物質慾望、心靈空虛、價值掏空的社會病灶。

小說《暗夜》延續「人間世」系列創作所關懷的主題，〈人間世〉一文描寫校園中的兩性關係，以及女性在當時傳統父權觀念下如何艱辛成長，李昂將女性的情愛與性愛放在學校、家庭與社會的脈絡下進行探討，此後，〈莫春〉（1974）、〈蘇菲亞小姐的故事〉（1977）、〈愛情試驗〉（1978）、〈她們的眼淚〉（1979）等

---

❷❾ 李昂：《暗夜》（臺北：時報文化出版公司，1985 年），頁 2。

作品，所探討的皆是女性在現代資本主義社會下的情愛問題，在這段時間，李昂共發表十五篇作品，分別集結在《愛情試驗》（1982）與《她們的眼淚》（1984）這兩本書中，誠如李昂對這個時期的作品所下的結語：「這十五篇小說，我以為應該有個總題叫『人間世』，它們共同的特點都是以女性為中心，由此企圖探討成長、性、社會、責任等問題。」❸❶《暗夜》則延續此時期的關懷主題，對兩性關係有所著墨，並將視角從女性個人的處境，放大到人性、道德、社會等層面上檢視。小說《暗夜》的寫作時間從一九八四年至一九八五年五月，並於是年的六月二十二日至八月十三日於《中國時報》上連載，旋即於九月份出版單行本，❸❶而導演但漢章則於一九八六年三月拍攝成一部與小說同名的電影。當年《暗夜》出版時由於其內容涉及外遇，情慾等禁忌的話題，因而受到新聞局關切，甚至揚言要查禁小說，因為其內容「妨礙善良風俗，小說內容有礙世道人心等等」，後來，李昂將小說裏幾場被認為「不道德」的場景作了修改，才得以逃脫被查禁的命運。❸❷在寫作《暗夜》之前，李昂在《中國時報》上以「女性的意見」專欄為名，撰寫一系列探討與女性相關的問題，❸❸她發現外遇是現代社會一個相

---

❸⓪　李昂：〈寫在書前〉，《她們的眼淚》（臺北：洪範書店，1984 年），
　　　頁 2。

❸❶　李昂：《暗夜》（臺北：時報文化出版公司，1985 年）。

❸❷　關於《暗夜》查禁事件始末，參見李昂：〈慾望：無所不在的慾望〉，收
　　　錄在《暗夜》新的版本（永和：貿騰發賣，1994 年），頁 1-2。

❸❸　1981 年李昂開始在《中國時報》撰寫有關女性問題的專欄，後來集結成
　　　冊，《女性的意見：李昂專欄》（臺北：時報文化出版公司，1984 年）。

當值得關注的現象,於是籌備很長一段時間撰寫一本有關「外遇」的書,希望能提出真正有效的意見,來幫助解決外遇問題,訪談了許多方面的專家,從心理學家、社會學家、法律專家、醫療人員、社會工作者等等,試圖從統計、法律、心理、社會、醫療與性、女性的成長等方面來探索「外遇」現象,最後完成「從事先的預防到事後的處理」,名為《外遇》的一本書。❸在《外遇》一書的附錄〈外遇連環套〉,敘事者根據一個真實的社會個案寫成一篇「社會關懷小說」,此篇的敘事策略及外遇主題與小說《暗夜》有異曲同工之妙,再加上《暗夜》與《外遇》兩書在資料的收集與寫作時間交互重疊,可見〈外遇連環套〉及各式訪談資料對於李昂在《暗夜》書寫的構思上是有影響。❸透過實際參與社會調查的工作經驗,以及女性專欄的撰寫,這些社會現象成為《暗夜》書寫的前文本,社會關懷小說〈外遇連環套〉、《女性的意見》專欄報導,《外遇》一書「外遇」現象社會調查,小說《暗夜》,再加上電影《暗夜》這些文本之間則形成豐富有趣的混聲合唱式的互文性。

　　《暗夜》小說講述四男二女錯綜複雜的外遇敘事,但其主題不僅於此,李昂搜羅大量的工商證卷市場的報導資料,透過金融併購事件與股票市場的漲跌,李昂不只想處理女性的情愛議題,更想探索資本主義運作機制。其六個人角色身份,有報社記者、商場老闆、家庭主婦、還有菁英知識份子的電腦博士與哲學系研究生,他

---

❸ 李昂:《外遇》(臺北:時報文化出版公司,1985年)。

❸ 李昂於一九八五年五月完成《暗夜》,七月完成報導與專欄型式的《外遇》。參見新版《暗夜》附錄〈李昂寫作年表〉,頁192。

們雖然社會身份各異，但在快速變動的工商社會中，他們六個人因
為外遇事件而牽連起一個人際關係網絡。在資本主義金錢的利慾薰
心，以及現代速食情愛的開展與失落下，其敘事結構由兩條敘事線
所組成，一條是順敘式——黃承德與陳天瑞的對話；另一條則是倒
敘式——黃承德引出李琳，李琳引出葉原，葉原引出丁欣欣，丁欣
欣引出孫新亞，一個人物扣著一個人物，敘事結構近似〈外遇連環
套〉。其次，在形式上，李昂透過章節目次的安排，特意強化道德
意識的虛偽，以及外遇事件的發展，以形式編輯上中式數字
「一」、「二」、「三」……這些篇目是黃承德與陳天瑞會晤的場
景，黃承德是一位商場大老闆，而陳天瑞則是哲學系研究生，敘事
時間凝縮在一個下午，陳天瑞向黃承德揭露一連串的外遇事件，在
往下的敘事裏都先呈現這個會晤的場景，再套住一個小阿拉伯數字
作為回溯外遇敘事。這個中式書寫象徵黃承德及陳天瑞的敘事觀
點，來代表道德傳統的社會成規，以及社會集體「偽意識」（false
consciousness），其合理化男性的外遇行為，並藉以批判貶抑女性，
呈現男性父權思維的支配。而中式目次「一」之後則緊接著有點歪
斜扭曲的阿拉伯數字「*1·*」，「二」之後緊接著「*2·*」，阿
拉伯數字串接起一個又一個的外遇情愛敘事。每個數字段落由不同
的角色敘事觀點呈現，每個篇章則由陳天瑞作為一個引子，帶引出
不同角色的邂逅情節，*1·*是黃承德的敘事觀點，小時候貧困的
成長環境，黃承德、太太李琳、好友葉原之間的關係。*2·*則是
李琳與葉原的外遇情事，主要以李琳的敘事觀點作鋪陳，李琳代表
單純賢良的家庭主婦，在家庭經濟的支配中，忍受丈夫外頭的風流
韻事，受到葉原的誘惑下，逐步展開情慾。*3·*葉原與丁欣欣的

外遇情事,而以葉原為主要敘事觀點,葉原是個報社記者,提供黃承德證券市場的內線消息,雖已有家室,但周遊在李琳、丁欣欣等女人之間。 **4.**丁欣欣與孫新亞的戀情,以強調性解放的新女性丁欣欣為主要敘事觀點,丁欣欣以性作為交易酬碼,換取進入孫新亞博士的上流社交圈。最後點出陳天瑞因得不到丁欣欣,因而想要毀滅、貶抑女性的「假道學」。小說交織著資本主義證券市場的交易話語,以及多個角色對於外遇性愛的敘事觀點,形構成一環緊扣一環的「外遇連環套」。

小說有多元的敘事觀點,以資本主義物化的主題,虛偽的道德儒家意識以及性愛外遇作為探討,同時敘事時仍不時回顧前現代臺灣鄉土社會,以民俗信仰、民間鬼魅的傳說來強化女性在現代社會中所面臨,因過度消費社會所產生被物化的危機。臺灣雖已進入工商社會,然而文化思想上,女性還面臨傳統父權道統,以及鄉土語境裏集體的意識箝制與壓迫。而凡此種種則圍繞著「性」的書寫作為開展。性乃人之大欲,可以看作物種繁殖,亦可作為情感的愉悅出口,並且「性」可上溯至兩性之間建立互動關係的原始力量。但傅柯明白地論述:在任何文明建構裏,「性」也必須視為一種實踐社會形態的「技術」;它生理的,私密的訴求總已經受限於文化的、公眾的制約。❸❻「性」一方面成為人類情感宣洩的出口,但另一方面「性」又背負著層層道德的枷鎖,李昂的創作在操作「性」這個議題時,往往要批判著性與道德間弔詭的共存關係,並遊走在

---

❸❻ 傅柯(Michel Foucault)著,謝石譯:《性史》(臺北:結構群文化事業公司,1990 年)。

社會衛道批判的罅隙間。在敘事人物安排上：黃承德為出身鄉村的
生意人，葉原為身受中國文化教養的知識份子，李琳是溫柔保守的
家庭主婦，丁欣欣是開放的新女性，角色安排兼顧性別平衡，每個
章節分別由此四個角色的限制觀點呈現其敘事聲音。然而在每回章
節開頭則以黃承德和陳天瑞對談，作為批判性話語揭開男女情事，
象徵社會父權道統與意識型態，而葉原背誦《論語》，孫新亞暢談
管理模式與電腦，代表男性掌控話語權，可知女性在工商社會中仍
作為依附及沈默的角色。女性若要獲得知識、身份、權力，則要以
性作為交換。李昂透過現代社會複雜的資本主義運作（證券市
場）、傳統儒家道統的父權文化（《論語》），以及民間信仰算命、
嬰靈等等，使得原始慾望的「性」，不再只是兩性關係，更折射出
性與消費社會、倫理道德、傳統民俗等等互文交織的文化重層鏡
象。

　　女性主義者檢視古典敘事的好萊塢影片，發覺好萊塢資產階級
的電影文化透過一種壓制、剝削女性的父權意識型態所主導與控
制，並引導著敘事進行，展開視覺的愉悅感。此種以男性慾望作為
基礎的視覺文本構成一個無意識的敘事世界，使觀眾進入敘事並進
一步認同其角色。❸❼而在電影《暗夜》的影像呈現究竟如何再現女
性，以及如何改編小說的敘事線，轉化為劇情片的敘事線，則是本
節所要探索的重點。

　　《暗夜》小說的多元敘事觀點在改編成電影之後，作了許多的

---

❸❼　參見 Sue Thornham 著，艾曉明、宋素鳳、馮芃芃譯：《激情的疏離：女
　　性主義電影理論導論》（桂林：廣西師範大學出版社，2007 年）。

更動刪節，將敘事觀點集中在李琳一角，使觀眾能進一步認同其角色的心理掙扎。導演但漢章認為：「李昂小說和其他女作家的小說不同之處，在於她取材的深刻和描寫的尖銳，在於她面對了女性自身的慾望和覺醒，刻劃了掙扎在道德規範與自我體認之間的現代女人的精神面貌。李昂的世界不一定是快樂、溫暖和安全的，她的女主角們生活在感情和心靈的風暴裏，經歷了艱苦的折磨，她們成長和成熟。這便是我看到的《暗夜》裏的李琳。」❸❽故但漢章將敘事聚焦在李琳這個女性的成長，刪節了李昂原本敘事觀點的多元，小說文本以不同角色輪番上陣，現身說法，敘事時間則是現在－過去－現在－過去，呈現一種「之」字型迴返往覆的結構。電影將多元敘事線統整成單向的二男二女的四角戀情。敘事主線集中在李琳（蘇明明飾）、黃承德（張國柱飾）、葉原（徐明飾）的外遇三角關係，丁欣欣（陳欣）則戲份被壓縮，而陳天瑞（張世飾）改編為公司的祕書，而非在大學時期就暗戀丁欣欣的哲學系研究生。根據當時新聞報導，原著作者與電影導演為了《暗夜》小說拍攝電影的劇情更動問題，已經開始爭執與溝通式的接觸。留美期間成為好友的但漢章與女作家李昂，形容他們正在為如何處理好「暗夜」的事吵架。李昂強調她《暗夜》小說的寫作方式為：帶有懸疑性的一個環節套一個環節。但漢章卻不認為那種環節相套方式適合於電影，他認為劇中人李琳是女主角，如按原著處理方式，將造成女主角在全戲的後半段不能出場。他主張掌握原著的描寫都市中產階級精神，

---

❸❽ 參見《暗夜》扉頁（臺北：時報文化出版公司，1985 年）。

並保留精彩情節，但電影的結構由編導以最適合方式處理。❸

原著小說中李昂企圖處理臺灣工商轉型之後的心靈空虛與金錢競逐的社會現象，特別形塑鄉下成長的黃承德，小學時期晨間檢查的前現代化的情景，以及葉原念念不忘他的詩人夢與童年背誦《論語》，這些段落的穿插，突顯臺灣從鄉村轉變成都會，從儒家道德觀變形為工商利益至上觀，此種社會急遽的變化所造成心靈原鄉失落，價值觀是非混淆，亦是小說《暗夜》的重要主題。然而電影則簡化為單純家庭主婦李琳誤陷外遇情網之後的掙扎與成長，將三角戀情作為主要的敘事線，而另外兩條次要的敘事線則是黃承德與葉原的股票投資，以及葉原與丁欣欣的戀情，此種改編突顯明星制度在電影工業的運作，蘇明明、張國柱、徐明皆是知名影星，三人鋪陳外遇的對手戲，由形象溫婉，動人美麗的蘇明明飾演良家婦女李琳，因經受不住情愛的誘惑而誤入歧途，輕解羅衫，滿足男性慾望觀想中，外表故作矜持，內心熱情浪蕩，女性既為家中純潔的天使，經由男性的引導，成為床上情慾解放的性感尤物。在電影商業市場的機制下，多元敘事線成為單向的敘事線，而小說敘事中對於傳統道德、資本主義的批判，則被削減為強化三角戀情的外遇言情通俗劇（melodrama）。

### (二)父權經濟的批判轉為女性客體情慾再現

《暗夜》小說中每一回前置的黃承德與陳天瑞對話，象徵喻示

---

❸ 〈暗夜之中另有小暗流 原著導演私下大溝通〉，《中國時報》〈綜藝〉，第9版，1985年9月2日。

著臺灣社會仍然受制於資本主義及儒家父權兩大霸權,而女性也被壓抑在此經濟與父權大幟底下。而此資本主義價值觀與儒家道德觀形塑成傅柯所云:社會的「教化監控之眼」(the eye of authority),嚴密監控著女性的一舉一動。導演但漢章改編《暗夜》則削減小說社會經濟面向的意涵,而著眼於其中一位女主角「李琳」(由蘇明明所飾)在外遇情境中的情慾與道德的掙扎。在小說中的女性形象轉化為螢幕上的女性影像時,電影是如何再現?從當時這部電影要改編上映時,報紙的報導全部圍繞在床戲的拍攝,女主角蘇明明(飾演李琳)身體裸露的演出,諸如:《中國時報》的報導「《暗夜》劇中有許多關於兩性間的描寫,床戲有十八場,占了全戲的四分之一。」❹電影拍攝期間,上映前後,報導則環繞在床戲及身體裸露鏡頭剪輯成幾個版本,電檢處將要如何地修剪,以符合觀影的尺度,不違背善良的社會風俗。❹此種社會觀看的焦點全集中在女明星的身體,報導的標題也以床戲窺探作為注目的話題。在無意識中內化了好萊塢影片裏,以明星制度所塑建出的觀看方式,透過攝影機使觀眾認同角色,使女性角色具「可被觀看性」或者「受虐性」,以滿足男性慾望觀點。❹好萊塢影片的攝製模式,乃是透過敘事及攝影機的鏡頭,讓觀眾經由認同螢幕的主要角色(自我理

---

❹ 〈但漢章為床戲放火　處女作給暗夜點燈〉,《中國時報》〈綜藝〉,第9版,1985年11月9日。

❹ 〈暗夜拍成兩個版本　有意試探電檢尺度〉,《聯合報》〈綜藝〉,第9版,1986年1月9日。

❹ 可參見齊隆壬:〈女性主義與現代電影理論和批評〉,《當代》,第5期(1986年),頁50。

想），產生一種錯覺，使人忘記時空及自我，而召喚起觀眾進入敘事世界及角色的境遇。❸這也是但漢章為什麼捨棄其他敘事觀點而專注於李琳一角，以引發觀眾的認同並進入李琳所遭遇到的慾望與道德困境。

　　蘿拉・莫薇指出好萊塢電影中的觀看快感是男性的專利，通過對觀看行為裏性別角色的位置，進入好萊塢電影的敘事模式，將其父權的話語作全面拆解及抵抗式閱讀。❹電影中的女性形象呈現出男性慾望及凝視下，女性的兩種刻板形象，一是純情善良的天使，另一是情慾誘惑的淫婦。從電影《暗夜》在開拍前諸多新聞報導皆以聳動標題強調床戲，以及電影中如何以女性的身體作為鏡頭凝視的焦點，可知其社會凝視的目光與莫薇所稱男性的觀影位置是相同的，敘事電影中女性身體總是勾起男性的慾望，因而埋下悲劇因子。社會論述報導強化女性身體作為欲望對象，影像中大量的暴露女性胴體，男性暴力主動／女性受虐被動，則滿足男性觀眾的視覺慾望，故鏡頭前男性施暴者都是面目模糊，卻掌控著主導權力，並藉以傳達小說所述女性作為物化商品的悲劇。在此種電影話語中男

---

❸ 螢幕認同理論從拉岡理論延伸而來，電影滿足觀眾「自戀認同」的心理慾望。此種認同指的是認同螢幕上的人和事物，拉岡認為孩童的鏡像階段會開始辨識鏡中的自己，而想像在鏡中的影像是更完整、完美的，於是孩童認知乃將身體投射在自身之外作為一個「理想自我」（Ideal Ego）——異化的主體。參見黃宗慧：〈看誰在看誰？從拉岡觀視理論省視女性主義電影批評〉，《中外文學》，第 25 卷第 4 期（1996 年），頁 41-63。

❹ Laura Mulvey, "Visual Pleasure and Narrative Cinema" *Screen*, Vol.16, No.3, 1975, p.231.

性的慾望及其實踐，是敘事線的動力，以李琳為主要角色敘事，卻只能落入男性角色及男性觀眾的觀看期待視野，無法真正觸及女性主體，女性聲音，只能作為情慾符碼的形象存在。

　　李昂書寫女性的身體及情欲，將「性」的議題置入歷史文化的脈絡裏，呈現女性的「性」如何被社會文化所建構，在社會眼光裏，女人的「性」如何被放大、被檢視、被窺探，以及被壓抑。《暗夜》小說以家庭主婦李琳，以及新女性丁欣欣檢視女性物化與身體交易的經濟價值。李琳作為一位傳統婦女受制於家庭牢籠，在家庭經濟上受黃承德的宰制及支配。身為新世代女性的丁欣欣，則愈來愈能意識到自己身體的「本錢」，觀念上則以性解放作為信條，利用男人垂涎其美色，來達到進入上流社會——買賣交易的成功。陰性書寫認為所有父權話語建構在男／女、陰／陽、主體／客體二元論述。在這種二元序階之下，陰性特質總是被暴力地壓抑，陰性話語的那一方總是被扼殺、被抹除，在每一種話語持續上演著同樣的隱喻及權力結構。李昂的書寫策略轉向女人的身體，透過女性主義者讓女性的聲音解放——陰性的力比多（libido），陰性的欲望，陰性的想像，以解放被壓抑的陰性她者，從中尋求有別於父權中心的書寫動力，釋放出潛意識的巨大源泉。❹然而李琳及丁欣欣最終受到父權制度的制裁，李琳受到懷孕墮胎的懲罰，而丁欣欣則被社會眼光貶抑，標誌為放蕩的惡女形象。父權社會拘禁限制女性情慾的慾望，一旦女性解放情慾之後，立即被劃上「禍水」符碼。

---

❹　Pam Morris, *Literature and Feminism: An Introduction*, Blackwell Publishers, 1993, p.122.

再者，如丁欣欣原本壓抑的情慾，一旦身體自覺開發，女性身體得到情慾自主的「爽樂」時，卻又被質疑為淫蕩。於是李昂結合父權話語、性別符碼與身體感官，不斷發出質疑：男性可以成為慾望主體，為何女性只能成為被壓抑的客體，在情愛關係中成為弱勢的一方。

　　電影如何再現女主角的影像，如何再現女性身體？電影主要以三場李琳與葉原情慾床戲作為推展敘事情節的動線。根據莫薇的理論，女性銀幕形象的色慾（eroticized）與男性三種注視（look）／凝視（gaze）有關：首先，拍下情境的攝影機的注視（即鏡頭內景物的事件 pro-filmic event）；第二是劇情敘事中男性的注視，使女人變成他們凝視下的客體；最後是男性觀眾的注視。❹以下試圖透過莫薇的理論，對於電影《暗夜》作抵抗式的閱讀。電影影像改編著重在三角戀情，以及女明星身體情慾再現。第一場情慾鏡頭，在黃承德出差時，葉原第一次藉口到黃董家裏，李琳身穿薄紗睡衣從樓梯下來，鏡頭由下往上仰角拍攝，李琳的雙腿腰臀在飄裾薄紗間若隱若現，接著葉原主觀凝視鏡頭，注視著李琳低胸的內衣，情色化的鏡頭透露葉原內在的情思。下午藉故約李琳，在畫廊的鏡頭之後突然跳接到賓館內，先是李琳上半身裸露的中景鏡頭，觀眾的凝視觀點隨著葉原撫摸的手游移在李琳的上半身，接著一個遠景鏡頭，李琳一絲不掛地站著，將頭別開鏡頭的注視，女性的身體此時已變成一個客體的物化對象，在葉原主觀鏡頭的凝視與觀眾凝視下，被雙重佔有與宰制。

---

❹　同註❹。

　　女性電影理論探索起點是:電影如何反映、呈現、甚至是直接地操作社會體制內一套有關「性別差異」的既定詮釋,而這套詮釋得以控制各種影像引發性慾的觀看方式和演秀奇觀。❼主流電影以性別區分觀眾群,敘事電影的視覺愉悅主要是來自偷窺式和戀物式的觀看角度,這些觀看電影的角度都是預先安排好的,觀眾根本毫無招架之力,只能認同敘事中的男性主角,與男主角共謀物化女主角,至於女性則是被塑造成被動的「性景觀」,一切都在男性眼光的凝視掌握中。❽第二場情慾鏡頭則是李琳拒絕葉原的邀約,葉原一再地引誘李琳,再次將李琳帶到賓館幽會,此場景有大片的遮蔽百葉窗,燈光幽暗,鏡頭則以窺探方式引領觀眾,暗喻兩人不為人知的偷情事件,黯淡燈光下,百葉窗的橫條紋投射在男主角葉原的臉上,接著以遠景拍攝李琳全身的裸體,激情的擁抱葉原,墮入情慾的深淵。此種低光源的場景,封閉的百葉窗,鏡頭的拍攝除了以窺伺的目光凝視女性犯罪之外,其晦暗的場景則喻示黑暗罪惡深淵的降臨,女主角李琳已走上不歸路,變成情慾罪孽的符碼。

---

❼　參見李臺芳:《女性電影理論》(臺北:揚智文化事業公司,1996年)。

❽　Holows & Jancovich 著,張雅萍譯:《大眾電影研究》(臺北:遠流出版事業公司,2001 年),頁 194。

| 第一場情慾戲 | |
| --- | --- |
|  |  |
| 李琳扮演良家婦女，家中天使，但受到情慾的誘惑。<br>觀眾隨同男主角的目光所凝視的焦點側面特寫李琳的美麗臉孔。 | 葉原（男主角）背對鏡頭，觀眾凝視李琳姣好的身材。 |
| 第二場情慾戲 | |
|  |  |
| 幽暗的色調，橫條的百葉窗投影，象徵女主角一步步墮入情慾罪惡的深淵。 | |

\* 取材自《暗夜》，湯臣電影公司，1986。

　　在好萊塢電影中，女性最後總是被拒絕有任何發出聲音、形成論述主體的可能，而且，她們的慾望也屈從於男性的慾望之下。她們過著靜默且沮喪的生活；或者，如果她們拒絕這樣的配置，就必須為她們大膽的言行付出代價而犧牲生命。第三場情慾場景則是在

黃承德的家中，在臥房床上，葉原在上位壓制李琳，並命令式的口吻，要李琳跪在地上為他作性服務，通過在黃承德家中與李琳交媾，虐待黃承德的女人，葉原得到一種報復性的權力快感。小說中此段場景分別在李琳敘事段落，以及葉原敘事段落呈現，兩性的敘事聲音皆展現，然而在電影影像中，則將葉原與李琳在家中交媾的場景與黃承德突然自國外出差回來，作交叉剪接，上一個場景兩人外遇偷情，下一個場景則是黃承德從機場驅車回家，以此製造劇情片的緊張高潮戲。兩個男性角色（葉原與黃承德）分別推動著敘事線前進，而女性（李琳）則作為被觀看的客體，被擺弄在兩個男性之間，無法有自主意識。觀眾偷窺著葉原在餐桌上與李琳交媾，鏡頭將女體橫躺在餐桌上裸露展現，接著伸縮鏡頭橫移至門外，下個場景則接著黃承德即將回到家。葉原看到臥房內的鏡子，此鏡子在民俗中有避邪趨吉的作用，最後和李琳在銅鏡的鏡象反射注目下，鏡頭凝視在銅鏡中李琳跪在床上的全身裸體的身影，伴隨著李琳害怕觸怒神明驚恐神情，反映李琳在情慾中無法得到快樂，反而是受虐及罪惡感糾葛。女性的真實情慾在電影中無法得到再現，鏡頭佔據在一個男性視角的目光，凝視她，觀賞她。

　　三場情慾場景，葉原都是情節推進的動力，男主角主動積極的追求李琳，女主角則是一直被動的接受，隨著葉原侵略性的引誘佔領李琳的身心，認識丁欣欣之後與李琳分手，電影情節最後丈夫黃承德得知妻子李琳外遇，並珠胎暗結，為了捍衛丈夫的所有權，因此與情敵葉原談判。此談判場景設定在夜晚的戶外階梯廣場，李琳夾在葉原與黃承德兩人爭執之間，兩個男人的暴力拉扯之下，李琳心慌意亂地奔跑，最後失足跌落階梯，胎兒因而流產。在李琳送往

醫院的場景，電影插敘一段夢魘，鏡頭一開始是凝視李琳碩大隆起的腹部，大腹便便的女體躺在陰暗的廟宇內，在法師嚴厲譴責的目光下，李琳因生產痛苦而臉部扭曲，下個鏡頭則是眾多李琳的朋友——太太們身著黑色的傳統衣飾，眼露凶光地靠近李琳，最後法師拿起一把桃木劍，所有太太們怨憤地壓制李琳的掙扎，那把劍從空中落下劈開李琳懷孕的腹部，鏡頭跳接到一顆大西瓜被剖開，淋漓的鮮血伴隨著破碎的腸肚，滾落出來。從李琳外遇床戲，到葉原的施虐快感，最後李琳夢魘的血腥場景，都以女主角的身體作為鏡頭凝視的焦點，勾起男性的慾望，因而埋下悲劇因子。女性身體作為欲望對象，大量的暴露女性胴體，男性暴力主動／女性受虐被動，則滿足男性觀眾的視覺慾望。雖然鏡頭凝視女性，男性面目模糊，卻象徵著父權律法及意識型態，掌控著主導權力。在電影《暗夜》葉原及黃承德代表男性的慾望及其實踐，構成敘事線的動力，男性角色及男性觀眾的觀看期待視野，就完全控制電影的敘事與想像，女性只能作為一種客體存在，無法成為創造意義的主體。

　　李琳和丁欣欣在電影中都被性別符碼化。李琳為深閨怨婦，終於得到男性的救贖而享受魚水之歡，然後不倫的結果是遭受到流產，以及離散於主流社會，雖然在片末她成功掙脫兩個要宰制她的男人，她收拾行李坐上計程車，只是對司機說：「就繼續往前開吧！」顯然在電影結局，她對未來茫茫不知所終，與其說她有了自己的天空，反而更像是自我放逐流浪，成為社會邊緣人。丁欣欣在電影後面才出現，戲份並不多，她被形塑為性感尤物，滿足男性視覺戀物的觀看位置，她以身體來為男性服務，在她出現的開場是在一個泳池，這個場景在小說中並未出現，丁欣欣身著比基尼泳裝，

徜徉在躺椅上，鏡頭順著男主角葉原輕挑的手指，撫觸她白皙凝脂的肌膚，鏡頭凝視著整個女性裸露的背部及腰腿，接著鏡頭跟隨丁欣欣在泳池漫步，跳入泳池，再從泳池裏出來，鏡頭凝視在她鮮紅泳裝遮掩不住的豐滿胸部。這一連串男性凝視的主觀鏡頭，形塑一位性感女性符碼，並揭露出她開放的性觀念。這個放蕩一點的女性似乎可以獲得一點主體性，片末她自主離開葉原並決定獵取「孫新亞博士」，然而這個自主必須透過她做為慾望客體的角色才能得到。因此，真正宰制她的，定義她的還是「性感蕩婦」這個符碼，而她的存在仍是透過出賣自己，取得經濟上的援助或權力上的支配，仍受制於為男性服務。

| 丁欣欣在小說中是自主開放的新女性，但在影像中則被形塑為性感尤物。 | 觀眾跟隨著男主角的手，目光游移在女性身體上。 |

\* 取材自《暗夜》，湯臣電影公司，1986。

　　電影《暗夜》透過將女性身體置在男性凝視下，作情色奇觀化、物化的展示，風情萬種的身體成為男性凝視下情慾的啟動者。觀眾隨著男性角色的目光焦點，以窺視方式展開情色想像，女性身

體除帶來窺淫樂趣之外，潛藏於女體所具有的原始顛覆力量，則伴隨著「生育秘密」及「閹割恐懼」，電影片斷插敘黃承德小時候看見寡婦母親偷情的段落，觀眾隨著小男孩透過門窗縫隙的窺視，造成梅茲所稱的鑰匙孔效果❹，在小孩子偷窺的目光中，性變成一種無可言說的禁忌，而影片最末，當黃承德發現妻子外遇時，影片立即插敘，母親被祖母發現偷情的事件，在兒子及眾人注視的目光中，受到公眾的審判及祖母嚴厲的鞭打。此原慾場景成為黃承德內心的創傷，伴隨著性禁忌與道德懲罰。故當他發現李琳外遇時，則象徵父權律法必須給太太懲罰，以奪回其控制權。再者，小說和電影敘事者透過民俗、鬼魂等鄉野傳奇文化，將女性犯罪與性禁忌、規訓和懲罰展露出來。電影當中李琳第一次主動陪同朋友吳太太開車前往廟宇，受到法師威嚇式的預言：有一個嬰靈將跟隨李琳，且她墮胎比別人更為凶險。後來，李琳因外遇懷孕，不知要如何處理腹中胎兒，第二次前往廟宇算命，拿到一張瓜藤蔓結，卻破碎鮮紅的西瓜圖案，預告她將遭受到不幸的血光之災。在以男性凝視作為敘事動力的電影中，女性的慾望是被漠視與壓抑的，或者女性的慾望驅力往往連結到災難、橫禍、道德責難，以及父權制度的威權懲罰。電影當中黃承德窺伺母親偷情的片段，以及李琳夢魘，象徵一具具女人的身體對父權秩序而言，是一個異己，更是個潛在威脅，

---

❹ 著名電影理論家梅茲認為觀看電影時，觀眾成為窺視者，電影鏡頭如同鑰匙孔，而電影文本便是窺視對象。Christian Metz. "History/discourse: a note on two voyeurisms." 1975 年刊於 *Edinburgh '76 Magazine*，現見於 John Caughie ed. *Theories of Authorship*. London: Routledge & Kegan Paul, 1981, pp.228-229。

所以在父權的象徵秩序裏，必須將女性的身體淨化、拘禁、壓制，甚至凌虐，以避免女體成為父權無法掌控的異己。

蘿拉·莫薇論點的貢獻在於探討傳播媒介如何把女性建構為一個奇觀，一個被凝視和具窺淫樂趣的性別，並且試圖摧毀好萊塢主流電影的觀影樂趣，將這些提供輕鬆而富娛樂性質的虛構敘事電影作批判閱讀。另一方面莫薇把電影觀看與快感的經驗加以性別化，打開女性主義電影理論的論述空間，讓後來的學者得以檢視主流電影的觀影快感，以揭露背後父權中心本質。❺電影中的女性影像再現，在八〇年代臺灣的時空脈絡中，仍舊連結著商業機制的運作以及滿足觀眾窺奇式的觀影心理，女性主義者在檢視文化中的性別結構時，注意到影像在幕前扮演著建構社會價值觀的角色，而幕後又受制於各種權力與宰制性意識型態。❺另外，鏡頭所帶有的「窺伺感」激發觀眾觀想的慾望，《暗夜》透過鏡頭引領觀眾看到一位家中天使李琳（良家婦女）情慾的掙扎，外遇的情色挑逗，深受情欲深淵的誘惑而不可自拔，最後只能遭受流產之苦及驅逐於主流社會外，成為一個邊緣的女性。另一個女性丁欣欣原本在小說中是現代自主的職業婦女，周旋於商場競爭及男朋友之間，然而電影則簡化為性感尤物，引誘男人，在鏡頭前滿足男性視線，為男性所渴望欲望與掌控。這樣的女性形塑滿足觀眾視覺奇觀與偷窺快感，並帶來

---

❺ 參見李顯立：〈差異與觀影快感──談英美女性主義電影研究〉，游惠貞編著：《女性與影像──女性電影的多角度閱讀》（臺北：遠流出版事業公司，1994年），頁314。

❺ 同註❹。

聳動的話題及傳播效應。不可否認，八〇年代臺灣電影改編小說受
到商業市場運作的操弄，因此窺奇聳動的情殺、外遇題材，成為投
資商眼中可賣座的票房，而電影改編也在小說原著／編導取材、商
業資本與觀眾窺奇心態下不斷地折衝與協商，試圖尋找一個平衡。

# 四、結語

　　李昂小說以「性」為議題，以臺灣社會眾生相為其背景，書寫
性別政治裏男女權力爭奪與消長的競爭關係。其小說文字頗具視覺
畫面性，敘事觀點及敘事結構帶有剪接、特寫等電影手法。而小說
主題之聳動往往帶來十足的話題性，達致極佳的傳播效應。故李昂
小說對影視媒體而言深具改編的魅力，在八〇年代《殺夫》由曾壯
祥導演、《暗夜》則由但漢章導演分別拍攝成電影。《殺夫》環繞
著鄉土敘事語彙與女性身體受父權經濟壓迫的悲劇，而《暗夜》則
演繹現代都會資本主義下，女性性意識與權力、經濟之間的關係，
無論是在鄉土女性或者都會現代女性在李昂的筆下都在試圖翻轉女
性被動的身體，希冀逃逸於性別政治的收編。李昂的女性書寫在八
〇年代臺灣電影男性導演的影像中，電影《殺夫》試圖擺脫女性情
慾化的身體形象，以低調寫實的手法拍攝，強化女性在父權制度下
的壓抑與迫害，然而小說中林市的敘事聲音消失於電影影像裏，變
成一個被動、沈默而匱缺的受虐客體。電影《暗夜》則將小說文字
裏多元的敘事觀點，時空交錯的跳躍敘事，資本社會弊病等簡化為
李琳單一敘事觀點，將女性（李琳、丁欣欣）形塑成良家婦女／性感
尤物二元情慾的符碼。削減小說中批判工商社會利益至上、物慾橫

流的主題，聚焦於外遇三角戀情及女性的情慾掙扎與成長。原先在小說文本中呈露女性對於性的敘事聲音，女性經驗及私密話語的陰性書寫，在影像上付之闕如，取而代之的，電影所再現的是不斷被凌辱受虐，沈默／被動／無聲的女性客體（如：林市、李琳），或者成為男性凝視的情慾形象（如：丁欣欣），削弱了原先李昂在小說中以女性為主體，為女性發聲，試圖翻轉父權制度，刺殺「沙文主義之豬」之顛覆意涵，反而再次強化女性影像的性別符碼。

# 終章：視覺時代的文學閱讀

　　這個時代無疑是個視覺的時代，而新的世代也已成為 screen generation，視覺文化與媒體識讀成為九〇年代以降新興的研究議題。影像從原先娛樂的文化位階，提供人們奇觀的快感，之後為國家機器所掌握，成為政治宣傳與道德教化工具，然後發展成藝術性電影或商業電影，到今日已成為無所不在的、承載各式各樣訊息的媒介文本。從文字到影像，從小說、劇本到電影，電影的文化藝術位階，也從早期依附於小說、戲劇，變成強勢獨立發聲媒介，文字與影像的位階在今日閱聽人的接受上，也產生很大的質變與量變。在這個發展過程中，文學與電影的關係，改編的觀念與實踐也經歷變革的歷程，改編從早期的忠實於原著的思考，變成文本再創造，重新閱讀、改寫互文等多元歧義的改編模式，改編也從以往以文學為本位，電影是次文本，轉向為以影像語言作為主體，重新改寫文學文本。時至今日，後現代的文本遊戲，以及臺灣特殊的後殖民情境，使得臺灣在電影改編與文學文本之間的關係已成為跨媒介的創新與想像力的開放。

　　本書各章試圖將臺灣戰後的文學電影改編，視為文學語言、影視美學、現代物質、國族想像與西方文化相互輻輳交涉的場域，探討在不同時代、不同美學視域的影視創作者如何詮釋文學文本。作

家名著的電影改編，面臨不同世代的接受美學（小說作者與電影導演是不同世代的創作者，如：黃春明與吳念真、侯孝賢；白先勇與張毅），更牽涉到文字敘事與影視媒介框架的轉換，當代文化權力的糾葛，以及意識型態、國族認同的闡釋困境。在臺灣現代性與本土化的形構過程中，文學電影改編透過文字、音像符碼記錄並再現了從傳統鄉土到現代都會的形貌，以及臺灣文化現代性之歧義性與重層性。各章的討論顯示出，文學電影改編以何種方式「移植現代性」、「翻譯西方影視語言」，以跨越西方／東方、傳統／現代、鄉土／都市等既有的二元對立框架。電影對文學文本進行種種的音像再現與文化想像，多重向度的文本闡釋，也開發出豐富多元的臺灣主體與視覺現代性。

在新的世紀，我們重新回顧臺灣的電影改編與文學發展，兩條明顯的路徑開展在歷史的渠道上：一條是電影自中影提倡健康寫實美學以及本土的臺語片所滋養的鄉土寫實風格，在七〇年代與鄉土文學風潮結合之後，成為臺灣文學電影改編重要的發展方向，並進一步與報導文學連結。自此，鄉土小說與鄉土電影改編，蔚然成風，而文學電影強調主題：發掘臺灣風土，觀照現實，批判社會，反抗強權，此種精神則為臺灣新電影所承接，轉化成本土化認同實踐，以及多元族群想像。從鄉土到本土的認同，成為八〇年代至今仍持續為電影工作者所念茲在茲的終極關懷，是故在二〇〇八年《海角七號》與《一八九五》，我們仍可以看見鄉土寫實關懷的展現，其精神可上溯到鄉土文學所帶來的影響。另一條路徑則是文藝電影與言情敘事或者女性婚戀小說的改編，瓊瑤電影歷經不同時代的改編，以及不同創作者的詮釋，小說文本／電影文本／明星偶像

／流行歌曲，所引領出的瓊瑤文化現象，已成為複雜的超文本，形構成詮釋愛情的文化圖象。影像特質所特別著重的視覺凝視與想像，總是定格於女主角身上，故片商所樂於投資者，則聚焦於女明星的演出。從六○至八○年代言情敘事與女性婚戀故事，或者各種風塵女子的苦情史，都是文學改編所熱衷的題材，電影工作者透過視覺化的空間，將現代性的婚戀觀，異國風情的想像，與言情敘事縮合在一起，並且成為推動電影敘事的重要元素。新電影導演更進一步把婚戀敘事，與鄉土性、社會經濟變遷、兩岸三地的家國想像交織在女性成長啟蒙中。

從文化研究視角和閱聽人角度而言，電影與文學之跨媒介的改編與互文，反映當下社會文化心理，契合大眾意識型態，形構不同時期的家國想像。雖然近年來，在多元文化的觀點下，改編較以往取得更大的空間與自由度，然而文學電影改編仍擺盪在精英文化與大眾文化、官方意識型態與庶民草根觀點、藝術品味與商業利益、忠實與背叛原著等多重複雜、甚而相互矛盾的文化情境。在本書的研究中，電影與文學兩種不同媒介在互文改編的過程中，不僅僅是對於原著的忠實或反叛，它一方面是兩個文本內部的不同符碼語言的動態改編過程，另一方面又跟文本外部的社會、文化、觀眾、政經狀況產生對話互文。所以臺灣電影改編不純綷是媒介轉換，或兩種文本比較，改編中敘事時空的變化，敘事者身份角色的改變，性別意識型態的差異，都導致文學原著主題、意旨在影像文本中的變形，甚至顛覆。電影編導進行再創作時如何闡釋文學文本，如何將文字具象化影視化，涉及到編導者本身帶著創作者與讀者的雙重視域，又面臨媒介轉換、電檢制度和社會文化的制約，在重重的限制

下來進行文本的解讀與改編。故在層層限制條件下的電影改編，不難看出臺灣電影呈顯第三世界家國寓言體的形構，鄉土寫實的風格佔電影改編的大宗，而言情敘事亦不免與大時代國愁家恨連繫，女性成長也與家國經濟發展，現代性形塑融攝在一起。

　　本書試圖從文學改編的觀點再解讀臺灣電影的發展歷程，以往臺灣電影著重在研究新電影浪潮，以及臺語片史料的建構，以強化臺灣電影文化的本真性（cultural authenticity），然而從文學改編的視角來解讀，臺灣電影文化的複雜性應涵攝鄉土文學對影視語彙的影響，瓊瑤電影現象在臺灣、香港、東南亞的傳播，以及許多仿瓊瑤符碼語彙的文藝電影，亦是改編的文化產品。再者，文學名家與電影導演之間如何溝通協商，劇作家（如吳念真、朱天文）對於臺灣電影美學風格的創造，電影工業擇取文學文本的種種考量，如中影改編大陸作家作品《苦戀》、《假如我是真的》，以作為反共論述之政宣教化，皆應納入臺灣電影文化主體的一環。

　　臺灣戰後的電影文學改編，以鄉土寫實、文藝電影佔主要的兩條路線，同時跟西方、日本電影文學、香港電影工業、東南亞電影市場都產生緊密互動，在本書中主要處理鄉土小說與鄉土電影、瓊瑤小說與文藝電影、女性書寫與新電影、客家文學與電影敘事，歷史書寫與電影之間的關係，作為電影與文學跨界想像的出發點。另外，在七〇年代尚有大量的武俠小說改編電影，以及近來華語電影改編古典文學的熱潮，則在資料尚未收集充份，筆者亦力有未逮的情況下，尚無法作出論析，未來希望再更多元開發文學與電影改編的議題，跨越並融鑄古典／現代、西方／東方、世界／臺灣、文字／影像等多向度動態改編現象，以深化厚實臺灣影像／文學豐富的文化底蘊。

# 附　錄

## 附表一：瓊瑤小說改編電影目錄

| 編號 | 年代 | 片名 | 出品 | 導演 | 主要演員 |
|------|------|------|------|------|----------|
| 1 | 1965 | 婉君表妹(六個夢‧追夢) | 中影 | 李行 | 唐寶雲、王戎、謝玲玲、江明 |
| 2 | 1965 | 菟絲花 | 國聯 | 張曾澤 | 楊群、汪玲、朱牧 |
| 3 | 1965 | 煙雨濛濛 | 天南 | 周旭江 | 歸亞蕾、武家麒 |
| 4 | 1965 | 啞女情深(六個夢‧啞妻) | 中影 | 李行 | 王莫愁、柯俊雄 |
| 5 | 1966 | 花落誰家(六個夢‧三朵花) | 天南 | 王引 | 歸亞蕾、武家麒 |
| 6 | 1966 | 窗外 | 中國育樂 | 崔小萍 | 趙剛、白茜如 |
| 7 | 1966 | 幾度夕陽紅(上)、(下) | 國聯 | 楊甦 | 楊群、汪玲、甄珍、江清 |
| 8 | 1967 | 春歸何處(幸運草‧黑繭) | 新亞 | 周旭江 | 柯俊雄、張美瑤、謝玲玲 |
| 9 | 1967 | 尋夢園(幸運草‧尋夢園) | 萬聲 | 周旭江 | 柯俊雄、張美瑤、謝玲玲、武家麒 |
| 10 | 1967 | 紫貝殼 | 邵氏 | 潘壘 | 江楓、凌雲、歐威、唐美麗 |
| 11 | 1967 | 窗裡窗外(幸運草‧迴旋) | 國聯 | 林福地 | 江清、田野 |
| 12 | 1967 | 遠山含笑(潮聲‧深山裏) | 國聯 | 林福地 | 甄珍、康凱、江清、田野 |
| 13 | 1967 | 苔痕(潮聲‧苔痕) | 翡翠 | 白景瑞 | 柯俊雄、唐寶雲 |
| 14 | 1968 | 第六個夢(六個夢‧生命的鞭) | 翡翠 | 白景瑞 | 柯俊雄、唐寶雲 |
| 15 | 1968 | 月滿西樓 | 火鳥 | 劉藝 | 李湘、康威、夏凡、江明 |

| 16 | 1968 | 明月幾時圓(六個夢.歸人記) | 國聯 | 郭南宏 | 甄珍、鈕方雨、吳風、劉維斌 |
| 17 | 1968 | 陌生人(幸運草.陌生人) | 國聯 | 楊甦 | 楊群、甄珍、李虹 |
| 18 | 1968 | 深情比酒濃(六個夢.夢影殘痕) | 國聯 | 郭南宏 | 歸亞蕾、劉維斌、李紅、金滔 |
| 19 | 1968 | 女蘿草(幸運草.晚晴) | 國聯 | 林福地 | 歸亞蕾、王沖、佟林 |
| 20 | 1968 | 寒煙翠 | 邵氏 | 嚴俊 | 方盈、喬莊、岳華、井莉 |
| 21 | 1968 | 晨霧(潮聲.晨霧) | 邵氏 | 高立 | 汪玲、康威 |
| 22 | 1969 | 船 | 邵氏 | 陶秦 | 何莉莉、金漢、楊帆、井莉 |
| 23 | 1970 | 幸運草 | 火鳥 | 高山嵐 | 夏凡、江明、范菱、孟飛 |
| 24 | 1971 | 庭院深深 | 鳳鳴 | 宋存壽 | 楊群、歸亞蕾、王戎、李湘 |
| 25 | 1973 | 彩雲飛 | 興發 | 李行 | 甄珍、鄧光榮、紫蘭 |
| 26 | 1973 | 窗外 | 八〇年代 | 宋存壽 | 林青霞、秦漢、張俐仁、恬妞 |
| 27 | 1973 | 心有千千結 | 大眾 | 李行 | 甄珍、秦祥林、紫蘭 |
| 28 | 1974 | 海鷗飛處 | 大眾 | 李行 | 甄珍、鄧光榮、秦漢、謝賢 |
| 29 | 1975 | 一簾幽夢 | 第一 | 白景瑞 | 甄珍、秦祥林、汪萍、謝賢 |
| 30 | 1975 | 翦翦風 | 金獅 | 張美君 | 恬妞、于洋、劉志榮、高凌風 |
| 31 | 1975 | 女朋友 | 第一 | 白景瑞 | 林青霞、秦祥林、蕭芳芳、江彬 |
| 32 | 1975 | 在水一方 | 香港聯合 | 張美君 | 林青霞、秦漢、恬妞、谷名倫 |
| 33 | 1976 | 秋歌 | 大眾 | 白景瑞 | 林青霞、秦祥林、夏玲 |

| | | | | | 玲、劉尚謙 |
|---|---|---|---|---|---|
| 34 | 1976 | 碧雲天 | 馬氏 | 李行 | 林鳳嬌、秦漢、張艾嘉、江明 |
| 35 | 1976 | 浪花 | 馬氏 | 李行 | 柯俊雄、李湘、林鳳嬌、秦漢 |
| 36 | 1977 | 我是一片雲 | 巨星 | 陳鴻烈 | 林青霞、秦祥林、秦漢、胡茵夢 |
| 37 | 1977 | 人在天涯 | 白氏 | 白景瑞 | 秦祥林、胡茵夢、夏玲玲、馬永霖 |
| 38 | 1977 | 奔向彩虹（水靈.五朵玫瑰） | 巨星 | 高山嵐 | 林青霞、秦祥林、馬永霖、藍毓莉 |
| 39 | 1977 | 風鈴風鈴（水靈.風鈴） | 香港聯合 | 李行 | 林鳳嬌、秦漢、江明、崔愛蓮 |
| 40 | 1978 | 月矇矓鳥矇矓 | 巨星 | 陳耀圻 | 林青霞、秦漢、馬永霖、宋岡陵 |
| 41 | 1979 | 一顆紅豆 | 巨星 | 劉立立 | 林青霞、秦祥林、馬永霖、賴宜君 |
| 42 | 1979 | 雁兒在林梢 | 巨星 | 劉立立 | 林青霞、秦漢、馬永霖、謝玲玲 |
| 43 | 1979 | 彩霞滿天 | 巨星 | 劉立立 | 林青霞、秦漢、馬永霖、張璐 |
| 44 | 1980 | 金盞花 | 巨星 | 劉立立 | 林青霞、秦漢、朱海玲、王艾迪 |
| 45 | 1981 | 聚散兩依依 | 巨星 | 劉立立 | 呂琇菱、鍾鎮濤、劉藍溪、周邵棟 |
| 46 | 1981 | 夢的衣裳 | 巨星 | 劉立立 | 秦漢、呂琇菱、鍾鎮濤 |
| 47 | 1982 | 卻上心頭 | 巨星 | 劉立立 | 呂琇菱、劉文正、劉藍溪、雲中岳 |
| 48 | 1982 | 燃燒吧火鳥 | 巨星 | 劉立立 | 林青霞、呂琇菱、劉文正、雲中岳 |

| 49 | 1982 | 問斜陽 | 巨星 | 劉立立 | 楊惠珊、呂琇菱、雲中岳、胡冠珍 |
| 50 | 1983 | 昨夜之燈 | 巨星 | 劉立立 | 鄭少秋、費翔、陳玉蓮 |

* 《幾度夕陽紅》分為上下兩集，若分開計算，則約有五十一部瓊瑤電影。
* 本表參閱下列資料整理修訂而成：

  臺灣電影筆記網站

  林芳玫《解讀瓊瑤愛情王國》（臺北：時報文化出版公司，1994）。

  廖金鳳：〈瓊瑤電影意義的「產生與停滯」之初探〉，《藝術學報》，58期。

* 根據廖金鳳的研究，從一九六五至一九八三年瓊瑤電影共拍攝 49 部。然而根據筆者的考察，廖金鳳未將《苔痕》、《橋》等電影計算在內，故正確的瓊瑤電影片目，究竟確為五十部或五十多部，有些電影因年代久遠，筆者未見到，需進一步考察。

## 附表二：臺灣文學與電影改編片目（1950-2010）

### 一九五〇年代臺灣電影與文學

| 作者 | 原著 | 導演 | 電影 | 上映年度 |
|------|------|------|------|----------|
| 王韻梅<br>（繁露） | 蕩婦與聖女 | 田琛 | 《蕩婦與聖女》 | 1959 |
| 孟瑤 | 窮巷 | 宗由 | 《懸崖》 | 1959 |
| 徐訏 | 傳統 | 唐煌 | 《傳統》 | 1955 |
|  | 癡心井 | 陶秦 | 《癡心井》 | 1955 |
|  | 盲戀 | 易文 | 《盲戀》 | 1956 |
| 王韻梅<br>（繁露） | 養女湖 | 房勉 | 《養女湖》 | 1957 |
| 張文環 | 閹雞 | 辛奇 | 《恨命莫怨天》 | 1958 |
|  | 藝妲之家 | 林搏秋 | 《嘆烟花》（上、下） | 1959 |
| 劉垠 | 鼎食之家(舞臺劇) | 宗由 | 《錦繡前程》 | 1956 |
|  | 奢侈品(舞臺劇) | 田琛 | 《她們夢醒時》 | 1959 |

### 一九六〇年代臺灣電影與文學

| 作者 | 原著 | 導演 | 電影 | 上映年度 |
|------|------|------|------|----------|
| 丁衣原 | 天倫夢回(舞臺劇) | 易文 | 《天倫淚》 | 1960 |
| 尼洛 | 近鄉情怯 | 張曾澤 | 《故鄉劫》 | 1966 |
| 冷冰 | 疊花夢 | 張曾澤 | 《橋》 | 1966 |
| 朱西寧 | 破曉時分 | 宋存壽 | 《破曉時分》 | 1968 |
| 吳若原 | 天長地久 | 張曾澤 | 《悲歡歲月》 | 1967 |
| 阿Q之弟 | 可愛的仇人 | 申江 | 《可愛的仇人》 | 1962 |
|  | 靈肉之道 | 郭南宏 | 《靈肉之道》 | 1965 |
| 林海音 | 薇薇的週記 | 宗由 | 《薇薇的週記》 | 1963 |
| 陳紀瀅 | 音容劫 | 宗由 | 《音容劫》 | 1960 |
| 郭嗣汾 | 雲泥 | 陶秦 | 《雲泥》 | 1968 |

| 郭良蕙 | 遙遠的路 | 關志堅 | 《遙遠的路》 | 1967 |
|---|---|---|---|---|
| | 我心我心 | 張青 | 《儂本多情》 | 1968 |
| | 感情的債 | 張英 | 《感情的債》 | 1968 |
| 無名氏 | 塔裡的女人 | 林福地 | 《塔裡的女人》 | 1967 |
| 無名氏 | 北極風情畫 | 王星磊 | 《北極風情畫》 | 1968 |
| 楊念慈 | 廢園舊事 | 李嘉 | 《雷堡風雲》 | 1965 |
| 趙之誠 | 花好月圓(舞臺劇) | 田琛 | 《永結同心》 | 1960 |
| 羅蘭 | 冬暖 | 李翰祥 | 《冬暖》 | 1969 |

## 一九七○年代臺灣電影與文學

| 作者 | 原著 | 導演 | 電影 | 上映年度 |
|---|---|---|---|---|
| 於梨華 | 海天一淚<br>(後改名:母與子) | 宋存壽 | 《母親三十歲》 | 1973 |
| 小野 | 擎天鳩 | 張佩成 | 《成功嶺上》 | 1979 |
| | 再叫一聲爸 | 林福地 | 《寧靜海》 | 1979 |
| 玄小佛 | 小木屋 | 白景瑞 | 《白屋之戀》 | 1972 |
| | 沙灘上的月亮 | 白景瑞 | 《沙灘上的月亮》 | 1978 |
| | 踩在夕陽裏 | 白景瑞 | 《踩在夕陽裏》 | 1978 |
| | 昨日雨瀟瀟 | 賴成英 | 《昨日雨瀟瀟》 | 1979 |
| 司馬中原 | 狂風沙 | 李溯 | 《狂風沙》 | 1972 |
| 吳東權 | 雲深不知處 | 徐進良 | 《雲深不知處》 | 1975 |
| | 老虎崖 | 張佩成 | 《老虎崖》 | 1975 |
| | 狼牙口 | 張佩成 | 《狼牙口》 | 1976 |
| 吳祥輝 | 拒絕聯考的小子 | 徐進良 | 《拒絕聯考的小子》 | 1979 |
| 孟瑤 | 飛燕去來 | 白景瑞 | 《家在臺北》 | 1970 |
| | 亂離人 | 楊甦 | 《你的心理沒有我》 | 1971 |
| 孟君 | 珮詩 | 龍剛 | 《珮詩》 | 1972 |
| 徐薏藍 | 河上的月光 | 劉藝 | 《葡萄成熟時》 | 1970 |
| 徐訏 | 江湖行 | 張曾澤 | 《江湖行》 | 1973 |
| 陳映真 | 將軍族 | 白景瑞 | 《再見阿郎》 | 1970 |

| 郭良蕙 | 早熟 | 宋存壽 | 《早熟》 | 1974 |
|---|---|---|---|---|
| | 恨綿綿 | 張英 | 《未了緣》 | 1976 |
| | 四月的旋律 | 呂賓仲 | 《四月的旋律》 | 1976 |
| | 愛的小語 | 曾江 | 《愛的小語》 | 1976 |
| | 黑色的愛 | 郭清江 | 《黑色的愛》 | 1977 |
| | 春盡 | 宋存壽 | 《此情可問天》 | 1978 |
| 華嚴 | 蒂蒂日記 | 陳耀圻 | 《蒂蒂日記》 | 1976 |
| 雲菁 | 無情荒地有情天 | 陳耀圻 | 《無情荒地有情天》 | 1978 |
| 楊念慈 | 黑牛與白蛇 | 林福地 | 《黑牛與白蛇》 | 1970 |
| 鄭豐喜 | 汪洋中的一條船 | 李行 | 《汪洋中的一條船》 | 1977 |
| 繁露 | 養女湖 | 賴成英 | 《秋蓮》 | 1979 |
| 嚴沁 | 心影 | 賴成英 | 《愛有明天》 | 1977 |
| | 水雲 | 宋存壽 | 《水雲》 | 1975 |
| | 晨星 | 宋存壽 | 《晨星》 | 1975 |
| | 桑園 | 廖祥雄 | 《桑園》 | 1977 |
| | 綠色山莊 | 宋存壽 | 《留下一片相思》 | 1978 |
| | 摘星 | 白景瑞 | 《摘星》 | 1979 |

## 一九八○年代臺灣電影與文學

| 作者 | 原著 | 導演 | 電影 | 上映年度 |
|---|---|---|---|---|
| 七等生 | 結婚 | 陳坤厚 | 《結婚》 | 1985 |
| 子于 | 孫家臺 | 楊立國 | 《高粱地裏大麥熟》 | 1984 |
| 于光中 | 陽光季節 | 王童 | 《陽春老爸》 | 1984 |
| 小赫 | 安安的葬禮 | 林清介 | 《安安》 | 1984 |
| 小野 | 黑皮與白牙 | 楊立國 | 《黑皮與白牙》 | 1987 |
| 王禎和 | 嫁粧一牛車 | 張美君 | 《嫁粧一牛車》 | 1984 |
| | 玫瑰玫瑰我愛你 | 張美君 | 《玫瑰玫瑰我愛你》 | 1985 |
| | 美人圖 | 張美君 | 《美人圖》 | 1985 |
| 王拓 | 金水嬸 | 林清介 | 《金水嬸》 | 1987 |
| 王湘琦 | 沒卵頭家 | 徐進良 | 《沒卵頭家》 | 1989 |

| 王靖原 | 在社會的檔案裡 | 王菊金 | 《上海社會檔案》 | 1981 |
|---|---|---|---|---|
| 玄小佛 | 一溪流水 | 魯繼祖 | 《一溪流水》 | 1980 |
| | 晨霧 | 楊家雲 | 《晨霧》 | 1980 |
| | 小葫蘆 | 楊家雲 | 《小葫蘆》 | 1981 |
| | 誰敢惹我 | 楊家雲 | 《誰敢惹我》 | 1981 |
| | 笨鳥慢飛 | 方豪 | 《笨鳥慢飛》 | 1981 |
| 司馬中原 | 失去監獄的囚犯 | 王時政 | 《外出人》 | 1983 |
| | 鄉野 | 張佩成 | 《鄉野奇譚》 | 1983 |
| | 大草原 | 王星磊 | 《大草原》 | 1983 |
| | 失去監獄的囚犯 | 王時政 | 《蠻牛的兒子》 | 1984 |
| | 打鬼救夫 | 蔡揚名 | 《打鬼救夫》 | 1985 |
| 白先勇 | 玉卿嫂 | 張毅 | 《玉卿嫂》 | 1984 |
| | 金大班的最後一夜 | 白景瑞 | 《金大班的最後一夜》 | 1984 |
| | 孤戀花 | 林清介 | 《孤戀花》 | 1985 |
| | 孽子 | 虞戡平 | 《孽子》 | 1986 |
| | 謫仙記 | 謝晉 | 《最後的貴族》 | 1989 |
| 白樺 | 苦戀 | 王童 | 《苦戀》 | 1982 |
| 朱天文 | 愛的故事 | 陳坤厚 | 《小畢的故事》 | 1983 |
| | 風櫃來的人 | 侯孝賢 | 《風櫃來的人》 | 1984 |
| | 最想念的季節 | 陳坤厚 | 《最想念的季節》 | 1985 |
| | 伊甸不再 | 陳坤厚 | 《流浪少年路》 | 1986 |
| | 安安的假期 | 侯孝賢 | 《冬冬的假期》 | 1987 |
| | 尼羅河的女兒 | 侯孝賢 | 《尼羅河的女兒》 | 1987 |
| 朱天心 | 天涼好個秋 | 陳坤厚 | 《小爸爸的天空》 | 1984 |
| 羊恕 | 刀瘟 | 葉鴻偉 | 《刀瘟》 | 1989 |
| 何索 | 雁兒歸 | 林福地 | 《雁兒歸》 | 1980 |
| 沙葉新 | 假如我是真的 | 王童 | 《假如我是真的》 | 1981 |
| 李昂 | 殺夫 | 曾壯祥 | 《殺夫》 | 1984 |
| | 暗夜 | 但漢章 | 《暗夜》 | 1986 |
| 李佑寧 | 殺手輓歌 | 李佑寧 | 《殺手輓歌》 | 1984 |

| 吳祥輝 | 斷指少年 | 林清介 | 《一個問題學生》 | 1980 |
|---|---|---|---|---|
| | 臺北甜心 | 林清介 | 《臺北甜心》 | 1982 |
| 吳念真 | 同班同學 | 林清介 | 《同班同學》 | 1981 |
| 吳錦發 | 春秋茶室 | 陳坤厚 | 《春秋茶室》 | 1988 |
| 汪笨湖 | 落山風 | 黃玉珊 | 《落山風》 | 1988 |
| | 陰間響馬 | 何平 | 《陰間響馬》 | 1988 |
| | 吹鼓吹，一吹到草堆 | 李道明 | 《吹鼓吹》 | 1988 |
| 林海音 | 城南舊事 | 吳貽弓 | 《城南舊事》 | 1982 |
| 阿圖 | 鐘聲 21 響 | 柳松柏 | 《鐘聲 21 響》 | 1980 |
| 苦苓 | 校園檔案 | 林清介 | 《校園檔案》 | 1986 |
| | 老師有問題 | 麥大傑 | 《老師有問題》 | 1988 |
| 禹其民 | 籃球情人夢 | 董令狐 | 《籃球情人夢》 | 1985 |
| 荊棘 | 白色酢漿草 | 邱銘誠 | 《白色酢漿草》 | 1987 |
| 張毅 | 源 | 陳耀圻 | 《源》 | 1980 |
| 陳雨航 | 策馬入林 | 王童 | 《策馬入林》 | 1984 |
| 郭箏 | 好個翹課天 | 傅維德 | 《好個翹課天》 | 1985 |
| 郭良蕙 | 心鎖 | 何藩 | 《心鎖》 | 1986 |
| 張曼娟 | 海水正藍 | 廖慶松 | 《海水正藍》 | 1989 |
| 張愛玲 | 怨女 | 但漢章 | 《怨女》 | 1988 |
| 黃春明 | 兒子的大玩偶 | 侯孝賢 | 《兒子的大玩偶》 | 1983 |
| | 蘋果的滋味 | 萬仁 | 《蘋果的滋味》 | 1983 |
| | 小琪的那一頂帽子 | 曾壯祥 | 《小琪的那頂帽子》 | 1983 |
| | 看海的日子 | 王童 | 《看海的日子》 | 1983 |
| | 我愛瑪莉 | 柯一正 | 《我愛瑪莉》 | 1984 |
| | 莎喲娜啦·再見 | 葉金勝 | 《莎喲娜啦，再見》 | 1985 |
| 黃凡 | 慈悲的滋味 | 蔡揚名 | 《慈悲的滋味》 | 1984 |
| 楊子葳 | 少女殉情記 | 游冠仁 | 《少女殉情記》 | 1980 |
| 楊青矗 | 在室男 | 蔡揚名 | 《在室男》 | 1984 |
| | 在室女 | 邱銘誠 | 《在室女》 | 1985 |
| | 人間男女 | 邱銘誠 | 《人間男女》 | 1985 |

| 廖輝英 | 油麻菜籽 | 萬仁 | 《油麻菜籽》 | 1983 |
|---|---|---|---|---|
| | 不歸路 | 張蜀生 | 《不歸路》 | 1984 |
| | 今夜微雨 | 張永祥 | 《今夜微雨》 | 1986 |
| 蕭颯 | 霞飛之家 | 張毅 | 《我這樣過了一生》 | 1985 |
| | 我兒漢生 | 張毅 | 《我兒漢生》 | 1986 |
| | 少年阿辛 | 張美君 | 《少年阿辛》 | 1986 |
| | 唯良的愛 | 張毅 | 《我的愛》 | 1986 |
| | 小鎮醫生的愛情 | 邱銘誠 | 《小鎮醫生的愛情》 | 1987 |
| | 小葉 | 萬仁 | 《惜別海岸》 | 1987 |
| 蕭麗紅 | 桂花巷 | 陳坤厚 | 《桂花巷》 | 1989 |
| 鍾理和 | 原鄉人 | 李行 | 《原鄉人》 | 1980 |
| 鍾玲 | 大輪迴 | 胡金銓<br>李行<br>白景瑞 | 《大輪迴》 | 1983 |
| 鍾肇政 | 魯冰花 | 楊立國 | 《魯冰花》 | 1989 |
| 蘇偉貞 | 來不及長大 | 楊立國 | 《期待你長大》 | 1987 |

## 一九九○以後臺灣電影與文學

| 作者 | 原著 | 導演 | 電影 | 上映年度 |
|---|---|---|---|---|
| 七等生 | 沙河悲歌 | 張志勇 | 《沙河悲歌》 | 2000 |
| 王文華 | 寂寞芳心俱樂部 | 易智言 | 《寂寞芳心俱樂部》 | 1995 |
| 白先勇 | 花橋榮記 | 謝衍 | 《花橋榮記》 | 1998 |
| 吳淡如 | 少年吔，安啦（電影小說） | 徐小明 | 《少年吔，安啦》 | 1992 |
| 吳淡如 | 無言的山丘（電影小說） | 王童 | 《無言的山丘》 | 1992 |
| 吳錦發 | 秋菊 | 周晏子 | 《青春無悔》 | 1993 |
| 李昂 | 西蓮 | 林正盛 | 《月光下，我記得》 | 2005 |
| 李喬 | 情歸大地（劇本） | 洪智育 | 《一八九五》 | 2008 |
| 李黎 | 袋鼠男人 | 劉怡明 | 《袋鼠男人》 | 1994 |

| 汪笨湖 | 那根所有權 | 張智超 | 《那根所有權》 | 1991 |
|---|---|---|---|---|
| | 嬲 | 王獻篪 | 《阿爸的情人》 | 1995 |
| 凌煙 | 失聲畫眉 | 鄭勝夫 | 《失聲畫眉》 | 1991 |
| 唐敏明 | 自梳 | 張之亮 | 《自梳》 | 1997 |
| 郝譽翔 | 那年夏天，最寧靜的海 | 吳米森 | 《松鼠殺人事件》 | 2006 |
| 陳燁 | 牡丹鳥 | 黃玉珊 | 《牡丹鳥》 | 1990 |
| 陸昭環 | 雙鐲 | 黃玉珊 | 《雙鐲》 | 1990 |
| 黃春明 | 兩個油漆匠 | 虞戡平 | 《兩個油漆匠》 | 1990 |
| 黃崇雄 | 烏腳病房 | 張志勇 | 《一隻鳥仔哮啾啾》 | 1997 |
| 楊明 | 飛俠阿達(電影小說) | 賴聲川 | 《飛俠阿達》 | 1994 |
| 劉梓潔 | 父後七日 | 王育麟 劉梓潔 | 《父後七日》 | 2010 |
| 蔡康永 | 阿嬰 | 邱剛建 | 《阿嬰》 | 1990 |
| 蔡智恆 (痞子蔡) | 第一次親密接觸 | 金國釗 | 《第一次親密接觸》 | 2000 |
| 賴聲川 | 暗戀桃花源(舞臺劇) | 賴聲川 | 《暗戀桃花源》 | 1992 |
| 鍾肇政 | 插天山之歌、八角塔下 | 黃玉珊 | 《插天山之歌》 | 2007 |
| 藍博洲 | 幌馬車之歌 | 侯孝賢 | 《好男好女》 | 1995 |
| 嚴歌苓 | 少女小漁 | 張艾嘉 | 《少女小漁》 | 1994 |

＊ 本表按照作家姓名排列，若同一時期有多部作品，再按照時間排列。

＊ 本表參閱下列資料整理而成：

　臺灣電影筆記網站。

　財團法人電影資料館網站。

　《跨世紀臺灣電影實錄 1898-2000》（臺北：國家電影資料館，2005）。

＊ 本表將臺灣作家作品，臺灣導演，出品是臺灣者皆羅列，囿於筆者之識見，或仍有未盡詳全，疏漏之處，未來將持續修訂。

# 參考文獻

## 一、文學文本

七等生，〈結婚〉，《僵局》，臺北：遠景出版事業公司，1986。

王禎和，《美人圖》，臺北：洪範書店，1982。

王禎和，《嫁粧一牛車》（小說，劇本），臺北：遠景出版事業公司，1985。

王禎和，《嫁粧一牛車》，臺北：洪範書店，1993。

王禎和，《玫瑰玫瑰我愛你》，臺北：洪範書店，1994。

古龍，《天涯・明月・刀》臺北：風雲時代出版公司，1998。

白先勇，《玉卿嫂》（電影劇本，小說），臺北：遠景出版事業公司，1985。

白先勇，《金大班的最後一夜》（電影劇本，小說），臺北：遠景出版事業公司，1985。

白先勇，《寂寞的十七歲》，臺北：允晨文化公司，1989。

白先勇，《臺北人》，臺北：爾雅出版社，2000。

白先勇，《孽子》，臺北：允晨文化公司，2000。

朱天文《炎夏之都》臺北：遠流出版事業公司，1989。

朱天文，《最想念的季節》，電影分場對白劇本，中央電影公司，1983。

朱天文，《尼羅河女兒》，電影分場對白劇本，萬寶影業公司，1989。

朱天文，《電影小說集》，臺北：遠流出版事業公司，1991。

朱天文，《花憶前身》，臺北：麥田出版社，1996。

朱天文，《好男好女：侯孝賢拍片筆記，分場、分鏡劇本》，臺北：麥田出

版社，1995。

朱天文，《最好的時光：1982-2006 電影本事、分場劇本以及所有關於電影的》，臺北：印刻出版公司，2008。

朱天文，《劇照會說話》，臺北：印刻出版公司，2008。

孟瑤，《飛燕去來》，臺北：皇冠文化出版公司，1969。

李昂，《殺夫》，臺北：聯經出版公司，1983。

李昂，《暗夜》，臺北：時報文化出版公司，1985。

李喬，《情歸大地》，行政院客家委員會，2008。

吳念真，《兒子的大玩偶》，電影分場對白劇本，中央電影公司，1983。

吳念真，朱天文，《戀戀風塵：劇本及一部電影的開始到完成》，臺北：三三書坊，1987。

吳念真，朱天文，《悲情城市》，臺北：三三書坊，1989。

吳孟樵，周晏子編著，《青春無悔》，臺北：幼獅文化事業公司，1993。

吳錦發，《春秋茶室》，臺北：聯合文學出版，1988。

吳錦發，《秋菊》，臺中：晨星出版社，1990。

徐薏藍，《河上的月光》，臺北：立志出版社，1970。

黃春明，《莎喲娜啦·再見》，電影分場對白劇本，印象股份有限公司出品，1985。

黃春明，《黃春明電影小說集》，臺北：皇冠文化出版公司，1989。

黃春明，《黃春明典藏作品集》，臺北：皇冠文化出版公司，2000。

陸昭環，《雙鐲》，臺北：風雲時代出版公司，1989。

陳燁《牡丹鳥》，高雄：派色文化出版社，1989。

陳燁，黃玉珊《牡丹鳥》電影劇本，臺灣：湯臣電影公司，1989。

張毅，《源》，臺北：臺灣新生報，1979。

廖輝英，《不歸路》，臺北：聯經出版公司，1983。

廖輝英，《油麻菜籽》，臺北：皇冠文化出版公司，1983。

廖輝英，《今夜微雨》，臺北：皇冠文化出版公司，1994 新版（初版1986）。

鍾理和，《原鄉人》，張良澤編，《鍾理和全集 1》，臺北：遠景出版事業公

司，1988。

鍾理和，《夾竹桃》，張良澤編，《鍾理和全集 2》，臺北：遠景出版事業公司，1988。

鍾肇政，《魯冰花》，臺北：風雲時代出版公司，1994。

鍾肇政，《鍾肇政全集》，桃園：桃園縣立文化中心，1999-2000。

魏德聖／劇本原著，藍戈丰／小說改寫，《海角七號》，臺北：大塊文化出版社，2008。

蕭颯，《霞飛之家》，臺北：聯經出版公司，1981。

蕭颯，《我兒漢生》，臺北：九歌出版社，1981。

蕭颯，《我這樣過了一生》（霞飛之家），電影分場對白劇本，中央電影公司，1983。

蕭颯，《少年阿辛》，臺北：九歌出版社，1984。

蕭颯，《唯良的愛》，臺北：九歌出版社，1986。

蕭麗紅，《桂花巷》，臺北：聯經出版公司，1977。

蕭麗紅，《桂花巷》，電影分場對白劇本，中央電影公司，1986。

藍博洲，《幌馬車之歌》，臺北：時報文化出版公司，1991。

謝衍、楊心渝，《花橋榮記——電影劇本與拍攝記事》，臺北：遠流出版事業公司，1999。

瓊瑤，《瓊瑤全集》，臺北：皇冠文化出版公司，1990-1993。（詳見附錄）

## 二、電影（瓊瑤電影部份詳見附錄）

王童，《假如我是真的》，臺灣：中央電影公司，1981。

王童，《苦戀》，臺灣：中央電影公司，1982。

王童，《看海的日子》，臺灣：蒙太奇有限公司，1983。

王童，《稻草人》，臺灣：中央電影公司，1987。

王童，《香蕉天堂》，臺灣：三一電影公司，1989。

王童，《無言的山丘》，臺灣：中央電影公司 1992。

白景瑞，《家在臺北》，臺灣：中央電影公司，1970。

白景瑞，《金大班的最後一夜》，臺灣第一有限公司，1984。

李行，《蚵女》，臺灣：中央電影公司，1964。

李行，《原鄉人》，臺灣：大眾有限公司，1980。

林清介，《孤戀花》，香港：新藝城電影公司1985。

但漢章，《暗夜》，香港：豐年影業公司，1986。

洪智育，《一八九五》，臺灣：青睞影視製作有限公司，2008。

侯孝賢，《兒子的大玩偶》，第一段〈兒子的大玩偶〉，臺灣：中央電影公司，1983。

侯孝賢，《風櫃來的人》，臺灣：萬年青電影公司，1983。

侯孝賢，《冬冬的假期》，臺灣：中央電影公司，1983。

侯孝賢，《童年往事》，臺灣：中央電影公司，1985。

侯孝賢，《尼羅河女兒》，臺灣：萬寶影業公司出品，1989。

侯孝賢，《悲情城市》，香港：年代公司，1989。

侯孝賢，《戲夢人生》，香港：年代公司，1993。

侯孝賢，《好男好女》，臺灣：侯孝賢電影社，1995。

侯孝賢，《青春叛逃事件簿——1983-1986 侯孝賢經典電影系列》，臺北：三視影業公司，2001。

陳坤厚，《小畢的故事》，臺灣：中央電影公司，1982。

陳坤厚，《最想念的季節》，臺灣：中央電影公司，1983。

陳坤厚，《桂花巷》，臺灣：中央電影公司，1987。

陳耀圻，《源》，臺灣：中央電影公司，1980。

張毅，《玉卿嫂》，天下電影公司，1984。

張毅，《我這樣過了一生》，臺灣：中央電影公司，1985。

張毅，《我兒漢生》，臺灣：三一有限公司，1986。

張毅，《我的愛》，臺灣：中央電影公司，1986。

曾壯祥，《兒子的大玩偶》，第二段〈小琪的那一頂帽子〉，臺灣：中央電影公司，1983。

曾壯祥，《殺夫》，臺灣：湯臣電影公司，1984。

萬仁，《兒子的大玩偶》，第三段〈蘋果的滋味〉，臺灣：中央電影公司，1983。

萬仁，《油麻菜籽》，臺灣：中央電影公司，1984。

萬仁，《超級市民》，香港：新藝城電影公司，1985。

萬仁，《超級大國民》，臺灣：萬仁電影公司，1995。

萬仁，《超級公民》，臺灣：萬仁電影公司，1998。

黃玉珊，《落山風》，臺灣：中央電影公司，1988。

黃玉珊，《雙鐲》，臺灣：大都會電影公司，1989。

黃玉珊，《牡丹鳥》，臺灣：湯臣電影公司，1990。

黃玉珊，《插天山之歌》，臺灣：黑白屋映象工作室，2007。

虞戡平，《孽子》，臺灣：群龍公司，1986。

虞戡平，《兩個油漆匠》，臺灣：龍祥公司，1990。

謝晉，《最後的貴族》，上海：上海電影製片廠，1989。

謝衍，《花橋榮記》，臺灣：中央電影公司，1997。

關曉榮，藍博洲《我們為什麼不歌唱》（紀錄片），臺北：聯影企業，
　　　2005。

魏德聖，《海角七號》，臺灣：果子電影有限公司，2008。

## 三、文學批評、電影論述、文化論述相關專書

小野，《一個運動的開始》，臺北：時報文化出版公司，1986。

小野，《白鴿物語》，臺北：時報文化出版公司，1988。

中國出版公司，《中華民國八十二年出版年鑑》，臺北：中國出版公司，
　　　1993。

中國時報，《臺灣：戰後五十年：土地　人民　歲月》，臺北：時報文化出版
　　　公司，1995。

中國電影出版社編輯部，《再創作——電影改編問題討論集》，北京：中國
　　　電影出版社，1992。

中國論壇編輯委員會，《女性知識份子與臺灣發展》，臺北：中國論壇雜
　　　誌，1989。

王光祖、黃會林、李亦中編著，《影視藝術教程》，北京：高等教育出版
　　　社，1992。

王志弘，《性別化流動的政治與詩學》，臺北：田園城市文化公司，2000。

王雅各，《臺灣婦女解放運動史》，臺北：巨流圖書公司，1999。

王寧，《比較文學與中國當代文學》，昆明：雲南教育出版社，1992。

王寧，《全球化與文化研究》，臺北：揚智文化事業公司，2003。

王禎和，《電視·電視》，臺北：遠景出版事業公司，1977。

王德威，《小說中國》，臺北：麥田出版社，1993。

王德威，《如何現代？怎麼文學》，臺北：麥田出版社，1998。

王德威，《跨世紀風華：當代小說 20 家》，臺北：麥田出版社，2002。

王震寰，《誰統治臺灣？轉型中的國家機器與權力結構》，臺北：巨流圖書
　　公司，1996。

王耀輝，《文學文本解讀》，武漢：華中師範大學出版社，2000。

古添洪，《記號詩學》，臺北：東大圖書公司，1984。

古繼堂，《臺灣小說發展史》，臺北：文史哲出版社，1992。

白睿文（Barry White），《光影言語：當代華語片導演訪談錄》，臺北：麥
　　田出版社，2007。

江運貴，《客家與臺灣》，常民文化，1996。

何金蘭，《文學社會學》，臺北：桂冠圖書公司，1989。

吳瓊編，《凝視的快感——電影文本的精神分析》，北京：中國人民大學出
　　版社，2005。

呂正惠，《小說與社會》，臺北：聯經出版公司，1988。

呂正惠，《戰後臺灣文學經驗》，臺北：新地文學出版社，1992。

呂正惠主編，《文學的後設思考》，臺北：正中書局，1991。

呂訴上，《臺灣電影戲劇史》，臺北：銀華影業社，1961。

李天鐸，《臺灣電影社會與歷史》，臺北：視覺傳播藝術學會，1997。

李天鐸主編，《日本流行文化在臺灣與亞洲》，臺北：遠流出版事業公司，
　　2002。

李天鐸編著，《當代華語電影論述》，臺北：時報文化出版公司，1996。

李少白，《電影歷史及理論》，北京：文化藝術出版社，1991。

李永熾監修，薛化元主編，《臺灣歷史年表：終戰篇（1966-1978）》，臺

北：國家政策研究中心，1990 年 12 月。

李志薔等著，《愛、理想與淚光：文學電影與土地的故事》，臺北：遠景出版事業公司，2010。

李臺芳，《女性電影理論》，臺北：揚智文化事業公司，1997。

李顯杰，《電影敘事學：理論和實例》，北京：中國電影出版社，2000。

沈曉茵主編，《戲戀人生：侯孝賢電影研究》，臺北：麥田出版社，2000。

周慧玲，《表演中國——女明星表演文化視覺政治 1910-1945》，臺北：麥田出版社，2004。

周蕾，《原初的激情：視覺，性慾，民族誌與中國當代電影》，臺北：遠流出版事業公司，2001。

周蕾，《婦女與中國現代性——東西方之間閱讀記》，臺北：麥田出版社，1995。

周蕾，《寫在家國以外》，香港：牛津大學出版社，1995。

孟悅，戴錦華，《浮出歷史地表：中國現代女性文學研究》，臺北：時報文化出版公司，1993。

孟樊，林燿德主編，《世紀末偏航——八〇年代臺灣文學論》，臺北：時報文化出版公司，1990。

林文淇，《華語電影中的國家寓言與國族認同》，臺北：國家電影資料館，2009。

林年同，《中國電影美學》，臺北：允晨文化公司，1991。

林依潔，〈叛逆與救贖：李昂歸來的訊息〉，《她們的眼淚》，臺北：洪範書店，1984。

林芳玫，《女性與媒體再現》，臺北：巨流圖書公司，1996。

林芳玫，《解讀瓊瑤愛情王國》，臺北：時報文化出版公司，1994。

林淇瀁，《書寫與拼圖——臺灣文學傳播現象研究》，臺北：麥田出版社，2001。

林燿德主編，《流行天下——當代臺灣通俗文學論》，臺北：時報文化出版公司，1992。

吳其諺，〈八〇年代的臺灣電影〉，《低度開發的回憶》，臺北：唐山出版

社，1993。

邱貴芬，《（不）同國女人聒噪——訪談當代臺灣女作家》，臺北：元尊文化公司，1998。

邱貴芬，《仲介臺灣·女人》，臺北：元尊文化公司，1997。

邱貴芬，《後殖民及其外》，臺北：麥田出版社，2003。

施懿琳、楊翠，《彰化縣文學史》，彰化：彰化縣立文化中心，1997。

洪翠娥，《霍克海默與阿多諾對「文化工業」的批判》，臺北：唐山出版社，1988。

范銘如，《眾裏尋她——臺灣女性小說縱論》，臺北：麥田出版社，2002。

唐小兵，《再解讀：大眾文藝與意識形態》，香港：牛津大學出版社，1993。

師大國文系編，《解嚴以來臺灣文學國際學術研討會論文集》，臺北：萬卷樓圖書公司，2000。

徐光正、宋文里合編，《臺灣新興社會運動》，臺北：巨流圖書公司，1989。

迷走，梁新華編，《新電影之死：從《一切為明天》到《悲情城市》》，臺北：唐山出版社，1991。

高全之，《王禎和的小說世界》，臺北：三民書局，1997。

區桂芝執行編輯，《臺灣電影精選》，臺北：萬象圖書公司，1993。

國家電影資料館，《臺語片時代》，臺北：國家電影資料館，1994。

尉天驄編，《鄉土文學討論集》，臺北：自印，1978。

張京媛編，《新歷史主義與文學批評》，北京：北京大學出版社，1993年。

張釗維，《誰在那邊唱自己的歌》，臺北：時報文化出版公司，1994。

張漢良，《比較文學理論與實踐》，臺北：東大圖書公司，1993。

張誦聖，《文學場域的變遷》，臺北：聯合文學出版社，2001。

張覺明，《電影編劇》，臺北：揚智文化事業公司，1997。

梁良，《論兩岸三地電影》，臺北：茂林出版社，1998。

梁濃剛，《回歸佛洛伊德——拉岡的精神分析學》，臺北：遠流出版事業公司，1989。

梅家玲編，《性別論述與臺灣小說》，臺北：麥田出版社，2000。

盛寧，《新歷史主義》，臺北：揚智文化事業公司，1996。

許琇禎，《臺灣當代小說縱論：解嚴前後（1977-1997）》，臺北：五南圖書公司，2001。

郭紀舟，《七○年代臺灣左翼運動》，臺北：海峽學術出版社，1999。

陳光興主編，《文化研究在臺灣》，臺北：巨流圖書公司，2000。

陳芳明，《後殖民臺灣：文學史論及其周邊》，臺北：麥田出版社，2002。

陳映真編，《孤兒的歷史，歷史的孤兒》，臺北：遠景出版事業公司，1984。

陳飛寶，《臺灣電影史話》，北京：中國電影出版社，1988。

陳飛寶，《臺灣電影導演藝術》，臺北：亞太圖書出版社，2000。

陳義芝主編，《臺灣現代小說綜論》，臺北：聯合文學出版社，1998。

陳墨，《張藝謀電影論》北京：中國電影出版社，1995。

陳儒修著，羅頗誠譯，《臺灣新電影的歷史文化經驗》，臺北：萬象圖書公司，1993。

陳儒修，《女性與影像》，臺北：遠流出版事業公司，1994。

陳儒修，《電影帝國》，臺北：萬象圖書公司，1994。

陳儒修，黃慧敏，鄭玉菁編，《凝視女像：56 種閱讀女性影展的方法》，臺北：遠流出版事業公司，1999。

陸弘石，舒曉鳴，《中國電影史》，北京：文化藝術出版社，1998。

彭瑞金，《臺灣新文學運動40年》，臺北：自立報社文化出版部，1991。

彭瑞金，《鍾理和傳》，南投：臺灣省文獻委員會，1994。

彭瑞金編，《吳錦發集》，臺北：前衛出版社，1991。

彭瑞金編，《鍾理和集》，臺北：前衛出版社，1991。

彭懷恩，《臺灣政治變遷四十年》，臺北：自立晚報，1987。

曾秀萍，《孤臣‧孽子‧臺北人——白先勇同志小說論》，臺北：爾雅出版社，2003。

曾慧佳，《從流行歌曲看臺灣社會》，臺北：桂冠圖書公司，1998。

游勝冠，《臺灣文學本土論的興起與發展》，臺北：前衛出版社，1996。

游惠貞編，黑白屋電影工作室策劃，《女性與影像——女性電影的多角度閱讀》，臺北：遠流出版事業公司，1994。

焦桐，《臺灣文學的街頭運動（一九七七～世紀末）》，臺北：時報文化出版公司，1998。

焦雄屏，《改變歷史的五年》，臺北：萬象圖書公司，1993。

焦雄屏，《風雲際會》，臺北：遠流出版事業公司，1998。

焦雄屏，《臺港電影中的作者與類型》，臺北：遠流出版事業公司，1991。

焦雄屏，《臺灣新電影》，臺北：時報文化出版公司，1998。

焦雄屏，《臺灣電影 90 新新浪潮》，臺北：麥田出版社，2002。

費孝通，《鄉土中國，鄉土重建》，臺北：風雲時代出版公司，1993。

馮際罡，《小說改編與影視編劇》，臺北：書林出版公司，1988。

黃仁，《行者影跡：李行·電影·五十年》，臺北：時報文化出版公司，1999。

黃仁，《悲情臺語片》，臺北：萬象圖書公司，1994。

黃仁，《電影阿郎：白景瑞》，臺北：亞太圖書出版社，2001。

黃仁，《電影與政治宣傳》，臺北：萬象圖書公司，1994。

黃建業，《人文電影的追尋》，臺北：遠流出版事業公司，1990。

黃建業，《楊德昌電影研究》，臺北：遠流出版事業公司，1995。

黃建業，《潮流與光影》，臺北：遠流出版事業公司，1990。

黃建業等著，《跨世紀臺灣電影實錄 1898-2000》，臺北：國家電影資料館，2005。

黃寤蘭編，《當代中國電影：一九九五～一九九七》，臺北：時報文化出版公司，1998。

楊照，《文學，社會與歷史想像——戰後文學史散論》，臺北：聯合文學出版社，1995。

楊照，《夢與灰燼——戰後文學史散論二集》，臺北：聯合文學出版社，1998。

楊澤主編，《狂飆八○：記錄一個集體發聲的年代》，臺北：時報文化出版公司，1999。

葉月瑜，《三地傳奇：華語電影二十年》，臺北：國家電影資料館，1999。

葉月瑜，《歌聲魅影：歌曲敘事與中文電影》，臺北：遠流出版事業公司，2000。

葉石濤，《臺灣文學史綱》，高雄：文學界雜誌社，1987。

葉維廉，《解讀現代、後現代——生活空間與文化空間的思索》，臺北：東大圖書公司，1992。

葉龍彥，《「影響」的影響》，新竹：竹市影像博物館，2002。

葉龍彥，《八十年代臺灣電影史》，新竹：竹市影像博物館，2003。

葉龍彥，《光復初期的臺灣電影史》，臺北：國家電影資料館，1995。

葉龍彥，《春花夢露：正宗臺語片興衰錄》，臺北：博揚文化事業公司，1999。

詹明信著，吳美真譯，《後現代主義或晚期資本主義的文化邏輯》，臺北：時報文化出版公司，1998。

詹明信著，唐小兵譯，《後現代主義與文化理論》，臺北：合志文化事業公司，1989。

廖金鳳，《消逝的影像——臺語片的電影再現與文化認同》，臺北：遠流出版事業公司，2001。

廖金鳳、卓伯棠、傅葆石、容世誠編著，《文化中國的想像——邵氏影視帝國》，臺北：麥田出版社，2003。

廖炳惠，《回顧現代——後現代與後殖民論文集》，臺北：聯經出版公司，1990。

廖炳惠，《關鍵詞 200——文學與批評研究的通用辭彙編》臺北：麥田出版社，2003。

臺北金馬影展執行委員會，《尋找電影中的臺北》（一九九五金馬獎國片專題特刊），臺北：臺北金馬影展執行委員會，1995。

臺北金馬影展執行委員會，《臺灣新電影二十年》，臺北：臺北金馬影展執行委員會，2002。

臺北金馬影展執行委員會，邱順清編，《一九九七臺北金馬影展》，臺北：臺北金馬影展執行委員會，1997。

趙彥寧，《戴著草帽到處旅行——性／別、權力、國家》，臺北：巨流圖書公司，2001。

趙鳳翔，房莉，《名著的影視改編》，北京：北京廣播學院出版社，1999。

齊隆壬，〈侷限於體制下的「新電影」〉，收入《一九八七年金馬獎國際電影展特刊》，臺北：中華民國電影事業發展基金會，1987。

齊隆壬，《電影沈思集——風潮結構與批評》，臺北：圓神出版社，1987。

劉秀美，《五十年來的臺灣通俗小說》，臺北：文津出版社，2001。

劉亮雅，《後現代與後殖民：解嚴以來臺灣小說專論》，臺北：麥田出版社，2006。

劉紀蕙編，《他者之域：文化身份與再現策略》，臺北：麥田出版社，2001。

劉紀蕙編，《框架內外：藝術，文類與符號疆界》，臺北：立緒文化事業公司，1999。

劉康，《對話的喧聲——巴赫汀文化理論述評》，臺北：麥田出版社，1995。

劉現成，《臺灣電影社會與國家》，臺北：揚智文化事業公司，1997。

劉還月，《臺灣的客家族群與信仰》，臺北：常民文化，1999。

歐陽子，《王謝堂前的燕子——「臺北人」的研析與索隱》，臺北：爾雅出版社，1997 年。

蔡國榮，《中國近代文藝電影研究》，臺北：電影圖書資料館，1985。

蔡源煌，《從浪漫主義到後現代主義》，臺北：雅典出版社，1992。

蔡源煌，《當代文化理論與實踐》，臺北：雅典出版社，1992。

鄭樹森編，《文化批評與華語電影》，臺北：麥田出版社，1995。

盧非易，《臺灣電影：政治，經濟，美學 1949-1994》，臺北：遠流出版事業公司，1998。

戴錦華，《斜塔瞭望——中國電影文化 1978-1998》，臺北：遠流出版事業公司，1999。

謝仁昌編，《1950-1990 尋找電影中的臺北》（1995 金馬獎國片專題特刊），臺北：臺北金馬獎影展執行委員會，1995。

謝家孝，〈「金大班的最後一夜」攝製內幕〉，收於白先勇，《金大班的最後一夜》，臺北：遠景出版事業公司，1985，頁 89-110。

謝家孝，〈苦命玉卿嫂「難產」十四年——追憶最初想把小說拍成電影的經過〉，收於白先勇，《玉卿嫂》，臺北：遠景出版事業公司，1985。頁 7-20。

鍾大豐，舒曉鳴，《中國電影史》，北京：中國廣播電視出版社，1995。

鍾慧玲主編，《女性主義與中國文學》，臺北：里仁書局，1997。

鍾鐵民，〈原鄉人及其他〉，收錄於鍾肇政著《鍾肇政全集 11：原鄉人》，桃園：桃園縣立文化中心。頁 219-223。

簡瑛瑛主編，《認同、差異、主體性：從女性主義到後殖民文化想像》，臺北：立緒文化事業公司，1997。

顧曉鳴，《透視瓊瑤的世界》，太原：北岳文藝出版社，1989。

## 四、期刊論文、報紙

王云縵，〈李行導演美學觀〉，《電影欣賞》，第 57 期，1992 年 5/6 月，頁 13-16。

王溢嘉主講、王妙如整理，〈心理與文學——個人與家的拔河〉，《聯合文學》，第 16 卷第 3 期。

中央研究院，《2008 美學與庶民：臺灣後新電影現象國際研討會論文集》，臺北：中央研究院，2009。

史書美，〈放逐與互涉——湯亭亭〉，《中外文學》，第 20 期第 1 卷，1991，頁 151-164。

石偉，〈臺灣新電影中女性形象之爭論〉，《當代電影》，第 34 期，1990 年 1 月 15 出版，頁 92-95。

古繼堂，〈略論朱存壽電影〉，《電影欣賞》，第 57 期，1992 年 5/6 月，頁 17-19。

白先勇，〈全家福〉，《聯合報》民國九十七年九月十二日，E3。

江迅，〈鄉土文學論戰：一場迂迴的革命？〉，收於《南方》雜誌，1987 年 7 月號「鄉土文學論戰十年專輯」。

朱偉誠〈（白先勇同志的）女人、怪胎、國族：一個家庭羅曼史的連接〉，
　　《中外文學》，第 26 卷第 12 期，1998 年 5 月。

朱偉誠，〈父親中國·母親（怪胎）臺灣？白先勇同志的家庭羅曼史與國族
　　想像〉，《中外文學》，第 30 卷第 2 期，2001 年 7 月。

呂正惠，〈鄉土文學中的「鄉土」〉，《聯合文學》，第 14 卷第 2 期，1997
　　年 12 月，頁 83-86。

呂玉瑕，〈社會變遷臺灣婦女之事業觀〉，《中央研究院民族學研究所集
　　刊》，50 期，頁 25-66。

余崇吉記錄整理，〈文學、電影、面對面——從「兒子的大玩偶」談起〉，
　　《臺灣時報》，1983 年 8 月 24 日，第 12 版。

李昂，〈我的創作觀〉，《文學界》，第 10 集，頁 35-36。

李奭學，〈人妖之間——從張鷟的〈遊仙窟〉看白先勇的《孽子》〉，《中
　　國文哲研究通訊》，第 15 卷第 4 期。

沈曉茵，〈胴體與鋼筆的爭戰——楊惠姍、張毅、蕭颯的文化現象〉，《中
　　外文學》，第 26 卷第 2 期，1997 年 7 月，頁 98-114。

沈曉茵，〈電影中的女性書寫：檢視張艾嘉《少女小漁》及《今天不回家》
　　中的（少）女性書寫〉，《中外文學》，第 28 卷第 5 期，1999 年 10
　　月，頁 32-44。

阮秀莉：主持人，對談人：簡政珍、陳淑卿，〈既愛又怕看《英倫情人》：
　　小說與電影的書寫欲望對談〉，《電影欣賞》，第 93 期，1998 年 5.6
　　月，頁 71-73。

何春蕤，〈臺灣的麥當勞化——跨國服務業資本的文化邏輯〉，《臺灣社會
　　研究季刊》，第十六期，1994，頁 1-19。

何聖芬，〈告別「我的愛」——蕭颯決心為自己而活〉，《自立晚報》，第
　　10 版，1986.10.31。

杭之，〈八〇年代臺灣的思想／文化發展〉，收入《邁向後美麗島的民間社
　　會》，臺北：唐山出版社，1990。

阿薩爾斯，〈旅行手記：寫真侯孝賢〉，《電影欣賞》，20 期，1986 年，9
　　月，頁 72-78。

林文淇，〈九〇年代臺灣都市電影中的歷史、空間與家／國〉，《中外文學》總第 317 期，1998 年 10 月，頁 99-119。

林芳玫，〈雅俗之分與象徵性權力鬥爭——由文學生產與消費結構的改變談知識份子的定位〉，《臺灣社會研究季刊》，第 16 期，1994 年，頁 55-78。

林松燕，〈身體與流體經濟——依蕊格萊的女性形構學〉，《中外文學》，第 2 期，第 31 卷，2002 年 7 月，頁 9-38。

林秀姿，〈文學作為休閒產業的文化資本：客家桐花祭〉，第四屆臺灣客家文學研討會論文集，2004 年 12 月 14 日，苗栗縣政府主辦，國立聯合大學全球客家研究中心執行。

林海音，〈臺灣的媳婦仔——一個值得注意的問題〉，《中央日報》，第七版，1950 年 3 月 12 日。

林素英，〈流浪者之歌：試論母職理論與《客途秋恨》中之母女關係〉，《中外文學》，第 28 卷第 5 期，1999 年 10 月，頁 45-59。

林載爵，〈本土之前的鄉土：談一種思想的可能性的中挫〉，《聯合文學》，第 14 卷第 2 期，1997 年 12 月，頁 83-86。

邱貴芬，〈文學影像與歷史——從作家紀錄片談新世紀史學方法研究空間的開展〉，《中外文學》，第 31 卷第 6 期，2002 年 11 月。

邱貴芬，〈《失聲畫眉》——探討臺灣女性小說壓抑的母親論述〉，《臺灣文藝》第 5 卷，1994，頁 34-38。

孟樊，〈民國八十五年文學傳播〉，《文訊》，第 139 期，1997，頁 26-30。

周晏子，〈臺灣電影發展的因應與突破〉，《聯合月刊》，第 26 期，1983。

周韻采，〈國家機器與臺灣電影工業之形成〉，《電影欣賞》，1994，頁 59-64。

吳佳琪，〈誰該讀大衛・鮑威爾？評《電影敘事：劇情片中的敘述活動》〉，《電影欣賞》，2000 Spring，頁 119-128。

吳錦發，〈李昂作品討論會〉，《文學界》，第 10 集，1984 年 5 月，頁 29。

吳錦發，〈八〇年代的臺灣文學〉，《臺灣學術研究會誌》，第 3 期，1988

年 12 月，頁 113-133。

吳珮慈，〈凝視時間，在動與不動之間──長鏡頭的一種美學反思〉，《中外文學》，第 27 卷第 8 期，1999 年 1 月，頁 8-15。

吳珮慈策劃，〈法國文學與電影：雕像　穿過鏡面　在迴廊中漫步〉，專題《電影欣賞》，第 95 期，1998 年 9.10 月，頁 25-60。

柯慶明，〈情慾與流離──論白先勇小說的戲劇張力〉，《中外文學》第 30 卷第 2 期，2001 年 7 月。

迷走〈有關原住民的劇情片〉，《電影欣賞》「臺灣電影中的原住民」專輯，1993 年 11/12 月頁 64-65。

武月卿，〈婦週是讀者的〉，《中央日報》，第七版，1950 年 4 月 23 日。

邱雅芳，〈「異」國的流亡──解讀女同志作家邱妙津的家國認同〉，「第十六屆中區中文研究所研究生論文研討會」論文，靜宜大學中文所主辦，1998 年 11 月 14-15 日。

馬森，〈電影對小說的影響──評《小鎮醫生的愛情》〉，《聯合文學》，第 3 期第 2 卷，1986 年 1 月，頁 168-172。

袁瓊瓊，〈他的天空──侯孝賢訪問記〉，《電影欣賞》，第 14 期，1985 年 3 月，頁 28-33。

徐佳青，〈婦解運動，國家資源和政治參與〉，《騷動》，第 3 期，1997，頁 88-92。

許炎初，〈論侯孝賢《戲夢人生》電影詩學〉，《建國學報》，第 15 期，1996 年 6 月，頁 1-13。

許南村（陳映真），〈大眾消費社會和當前臺灣文學的諸問題〉，《文季》，第 1 卷第 3 期，頁 17-23。

許碩舜，王友政訪問，〈黃春明──研究調查的筆記書〉，《電影欣賞》1993 年 9.10 月，頁 43-46。

國家電影資料館，〈在虛構中透視歷史：《好男好女》座談會〉，《電影欣賞》，77 期，1995 年 9-10 月號，頁 65-72。

國家電影資料館，〈《我們為什麼不歌唱》：白色恐怖紀實影片座談會〉，《電影欣賞》，第 77 期，1995 年 9-10 月號，頁 73-78。

陳玉玲，〈女性童年的烏托邦〉，《中外文學》，第 25 卷第 4 期，1996 年 9 月，頁 104-106。

陳秋坤，〈「桂花巷」的世界〉，《婦女雜誌》，第 5 卷，1977 年 5 月，頁 38-39。

陳長房，〈巴赫汀的詮釋策略與少數族裔作家〉，《中外文學》，第 2 卷第 19 期，1990，頁 4-54。

陳芳明，〈白色歷史與白色文學——葉石濤與藍博洲筆下的臺灣五○年代〉，《文學臺灣》，第 4 期，1992 年 9 月。

陳映真，〈原鄉的失落：試評夾竹桃〉，原刊於《現代文學》復刊號一，1977 年 7 月 1 日。收入《孤兒的歷史，歷史的孤兒》，臺北：遠景出版事業公司，1984。

陳儒修策劃，〈美加文學與電影（上）：速食經典與造夢工廠〉專題，《電影欣賞》，第 93 期，1998 年 5.6 月，頁 19-48。

陳儒修策劃，〈美加文學與電影（下）：經典之後的情慾與死亡〉專題，《電影欣賞》，第 94 期，1998 年 7.8 月，頁 18-53。

陳儒修，〈歷史與記憶：從《好男好女》到《超級大國民》〉，《中外文學》，第 25 卷第 5 期，1996 年 10 月。

尉天驄，〈臺灣婦女文學的困境〉，《文星》，第 110 卷，1987 年 8 月，頁 92-95。

焦雄屏，〈臺灣電影的大陸情結〉，臺北：國立政治大學廣電學系《廣播與電視》期刊／創刊號，1992 年 7 月。

彭小妍〈何謂鄉土？論鄉土文學之建構〉，《中外文學》，第 27 卷第 6 期，1998 年 11 月，頁 41-53。

張昌彥、林水福策劃，〈日本文學與電影〉專題，《電影欣賞》，第 96 期，1998 年 11.12 月，頁 15-68。

張錦忠，〈異鄉故事／移民論述：論／述羅卓瑤的《秋月》之後〉，《電影欣賞》，1998 年 1.2 月，頁 65-66。

張寧，〈尋根一族與原鄉主題的變形——莫言、韓少功、劉恆的小說〉，《中外文學》，第 18 卷，第 8 期，1990 年 1 月，頁 155。

曾西霸，〈淺談小說改編電影〉，《電影欣賞》，第 90 期，1997，頁 90-
　　103。

黃式憲，〈以鄉土為根基而提昇電影的文化品格——略論陳坤厚作品的意義
　　及其風格特徵〉，《電影欣賞》，第 57 期，1992 年 5/6 月，頁 20-
　　26。

黃宗慧，〈看誰在看誰？從拉岡之觀視理論省視女性主義電影批評〉，《中
　　外文學》，第 25 卷，第 4 期，1996，頁 41-63。

黃金麟，〈醜怪的裝扮：新生活運動的政略分析〉，《臺灣社會研究季
　　刊》，1998 年 6 月，頁 163-203。

黃建業，〈一九八三年臺灣電影回顧〉，《電影雙週刊》，第 154 期，1985
　　年 1 月 17 日。

黃春明主講，陳素香記錄整理，簡扶育攝影，〈從小說到電影〉，《婦女雜
　　誌》，1984 年 1 月。

黃惠禎，〈母土與父國：李喬《情歸大地》與一八九五電影改編的認同差
　　異〉，《臺灣文學研究學報》第 10 期，2010 年 4 月，頁 183-210。

黃祿善，〈哥特式小說：概念與泛化〉，《外國文學研究》，2007 年 2 月。

黃儀冠，〈臺灣言情敘事與電影改編之空間再現——以六〇至八〇年代文化
　　場域為主〉，《中正大學中文學術年刊》，第 14 期，2009 年 12 月，
　　頁 135-164。

黃儀冠，〈臺灣鄉土敘事與「文學電影」之再現（1970-1980）——以身份認
　　同、國族想像為主〉，《臺灣文學學報》第 6 期，頁 159-162。

黃儀冠，〈男性凝視，影像戲仿——臺灣文學電影的神女敘事與性別符碼
　　（1980s）〉，《臺灣文學學報》，第 5 期，頁 153-186。

黃儀冠，〈論《桑青與桃紅》的陰性書寫與離散文化〉，《政大中文學
　　報》，第 1 期，2004 年 6 月，頁 296-302。

齊隆壬，〈女性主義與現代電影理論和批評〉，《當代》，第 5 期，1986。

游靜，〈回頭已是百年身——尋找香港電影中的女性作者〉，《第十屆女性
　　影展國際論壇論文集》，臺北：女性影展學會，2003。

楊照，〈從「鄉土寫實」到「超越寫實」——八〇年代的臺灣小說〉，《臺

灣文學發展現象：50 年來臺灣文學研討會論文集〔二〕》，臺北：文建會，頁 137-150。

葉月瑜，〈臺灣新電影：本土主義的「他者」〉，《中外文學》，第 27 卷，第 8 期，1999 年 1 月，頁 43-67。

葉振富記錄整理，〈銀幕上的倫理——黃春明、吳念真對談電影文化〉，《中國時報》1990 年 3 月 7 日，第 31 版。

葉德宣，〈兩種「露營／淫」的方法：〈永遠的尹雪艷〉與《孽子》中的性別越界演出〉，《中外文學》第 26 卷第 12 期，1998 年 5 月。

葉德宣，〈從家庭授勳到警局問訊——《孽子》中父系國／家的身體規訓地景〉，《中外文學》，第 30 卷第 2 期，2001 年 7 月。

趙小青，〈左翼電影中的女性形象〉，《當代電影》，第 5 期，2002，頁 40-44。

趙園，〈回歸與漂泊——關於中國現當代作家的鄉土意識〉，《中國現代、當代文學研究》，第 10 期，1989，頁 136。

廖金鳳，〈瓊瑤電影意義的「產生與停滯」之初探〉，《藝術學報》，58 期。

廖金鳳，〈邁向健康寫實電影的定義——臺灣電影史的一份備忘錄〉，《電影欣賞》，1994 年 11-12 月，頁 38-47。

廖金鳳，〈一九六○年代臺灣電影「健康寫實」影片之意涵〉，《電影欣賞》，1994 年 11-12 月，頁 14-53。

聞天祥，〈臺灣新電影的文學因緣〉，《臺灣新電影二十年》，臺北：臺北金馬影展執行委員會，2002，頁 66-72。

劉紀雯，〈後現代英美小說中國家與大眾文化的互動〉，臺北：行政院國科會科資中心，1996。

劉紀蕙，〈不一樣的玫瑰故事：《紅玫瑰／白玫瑰》顛覆文字的政治策略〉，《中國電影：歷史、文化與再現》海峽兩岸暨香港電影發展與文化變遷研討會，1991。

劉紀蕙策劃，〈英國文學與電影〉專題，《電影欣賞》，第 92 期，1998 年 3-4 月，頁 17-48。

劉婉俐，〈《春天情書》的多重文本與虛／實對話〉，《電影欣賞》，第 95
　　期，1998 年 9-10 月，頁 61-68。

蔡秀枝，〈利法代《詩的符號學》中的潛藏符譜與文本的相互指涉性〉，
　　《中外文學》。第 23 卷，第 1 期，1994 年 6 月。

蔡秀枝，〈克麗絲特娃對母子關係中「陰性」空間的看法〉，《中外文
　　學》，第 21 卷，第 9 期，1993，頁 35-46。

蔡篤堅，〈兩極徘徊中的臺灣人影像與身份認同〉，《中外文學》，第 27
　　期，第 8 卷，1999 年 1 月，頁 18-23。

蔡源煌，〈文學評論何去何從〉，《文訊》，第 38 期，1992，頁 108-115。

歐陽子，〈白先勇的小說世界——「臺北人」之主題探討〉，《臺北人》，
　　臺北：爾雅出版社，1983，頁 5-6。

鴻鴻專題策劃，〈莎士比亞與電影——百變莎士比亞〉專題，《電影欣
　　賞》，1998 年 1-2 月，頁 14-56。

鍾玲，〈女性主義與臺灣作家小說〉，張寶琴等（主編）《四十年來中國文
　　學》，臺北：聯合文學出版社，1995 年 6 月，頁 192-210。

蕭阿勤，〈1980 年代以來臺灣文化民族主義的發展：以「臺灣(民族)文學」
　　為主的分析〉，《臺灣社會學研究》，第三期，1999 年 7 月，頁 1-
　　51。

蕭阿勤，〈民族主義與臺灣——一九七〇年代的「鄉土文學」：一個文化
　　（集體）記憶變遷的探討〉，《臺灣史研究》，第二期，第六卷，
　　1999 年 12 月，頁 77-138。。

戴劍平，〈一種道德觀念與一種文學模式——對現、當代文學中兩類女性形
　　象系列的考察〉，《當代文藝思潮》，28 期，蘭州：1987，頁 41-42。

豐林，〈語言革命與當代西方本文理論〉，《天津社會科學》，1998 年 4
　　月。

簡政珍，〈臥虎藏龍：悲劇與映象的律動〉，《聯合文學》，2001 年 4 月，
　　頁 11-26。

簡政珍，〈詩與蒙太奇〉，《文訊》，第 1 卷，第 40 期。

藍祖蔚，〈《落山風》剝奪了女性尊嚴〉，《聯合報》，1988 年 8 月 27 日。

虞戡平，〈上一個世紀的《孽子》〉，《聯合報》第 39 版，2003 年 2 月 28
　　日。

〈但漢章為床戲放火，處女作給暗夜點燈〉，《中國時報》〈綜藝〉，第 9
　　版，1985 年 11 月 9 日。

〈暗夜拍成兩個版本　有意試探電檢尺度〉，《聯合報》〈綜藝〉，第 9
　　版，1986 年 1 月 9 日。

〈暗夜之中另有小暗流　原著導演私下大溝通〉，《中國時報》〈綜藝〉，
　　第 9 版，1985 年 9 月 2 日。

Mulvey, Laura，林寶光譯，〈〈視覺快感與敘事電影〉的反思——以及金維
　　多《太陽浴血記》一片的啟示〉，《電影欣賞》，第 43 期，1990 年 1
　　月。

Mulvey, Laura，林寶光譯，〈高達：女人的影像／「性」的影像〉，《電影
　　欣賞》，第 40 期，1987。

Rolando, B. Tolentino.，李亞梅、王志弘譯，〈南韓、臺灣與菲律賓的祖國、
　　國族電影和現代性〉，《電影欣賞》，2000。

## 五、外文資料

Anderson, Benedict. *Imagined Communities Reflections on the Origin and Spread
　　of Nationalism*, London; New York: Verso, 1991.

Astruc, Alezandre "The birth of a new avant-garde: la camera-stylo", Peter Graham
　　(ed.), *The New Wave*, London: Secker and Warburg, 1969, pp.17-23.

Bakhtine, Mikhail. *The Dialogic Imagination: Four Essays,* trans. C. Emerson & M.
　　Holquist, Austin, Tex.: University of Texas Press, 1981.

Barthes, Roland. "Theory of the Text",　in *Untying the Text: A Post-Structuralist
　　Reader* , Robert Young ed., Boston: Routledge & Kegan Paul Ltd., 1981.

Barthes, Roland. *The Pleasure of the Text,* trans. Richard Miller, New York: Hill
　　and Wang, 1975.

Barthes, Roland. *Image, Music, Text,* trans. Richard Howard, New York: Hill and
　　Wang, 1977.

Barthes, Roland. "The Death of the Author", "From the Work to the Text", in *The Rustle of Language,* trans. Richard Howard, Berkeley & LA: University of California Press, 1989.

Bhabha, Homi. *The Location of Culture,* New York and London: Rutledge, 1994.

Bloom, Harold. *A Map of Misreading.* New York: Oxford University Press, 1975.

Bluestone, George. *Novels into Film.* Baltimore: Johns Hopkins University Press, 1957.

Berry, Chris and Feii Lu ed. *Island on the Edge: Taiwan New Cinema and After,* Hong Kong: Hong Kong University Press, 2005.

Bordwell, David. *Narration in the Fiction Film.* Madison: University of Wisconsin Press, 1985.

Bourdieu, Pierre. *Language and Symbolic Power*, trans. Thompson, John B ,Cambridge: Polity, 1991.

Clemens, Valdine. *The Return of the Repressed: Gothic Horror from the Castle of Oranto to Alien.* Albany N.Y.: State University of New York Press, 1999.

Cartmell, Deborah & Lmelda Whelehan, ed. *Adaptations: From Text to Screen, Screen* to *Text* London, New York: Routledge, 1999.

Caruth, Cathy, *Unclaimed Experience: Trauma, Narrative, and History.* Baltimore: Johns Hopkins UP, 1996.

Culler, Jonathan. *The Prusuit of Signs: Semiotics, Literature, Deconstruction,* Cornell: Cornell University Press, 1981.

Dancyger, Ken and Jeff Rush *Alternative Scriptwriting: Writing Beyond the Rules.* Boston [Mass.]: Focal Press, 1995.

Fiske, John *Reading the Popular.* London: Routldge, 1989.

Hogle, E. Jerrold. *The Cambridge Companion to Gothic Fiction,* New York: Cambridge University Press, 2002.

Genette, Gérard. *Palimpsestes, Literature in the Second Degree.* University of Nebraska Press, 1997.

Giannetti, Louis. *Understanding Movies*, Englewood Cliffs, N.J.: Prentice Hall,

1993. 焦雄屏譯，《認識電影》，臺北：遠流出版事業公司，2005。

Heinrich F. Plett ed. *Intertextuality*, Berlin; New York: W. de Gruyter, 1991.

Lyotard, Jean-Francois trans. Georges VanDan Abbeele, *Postmodern Fables*. Minneapolis: U of Minnesota Press, 1997.

Jameson, Frediric. *Postmodernism, or the Cultural Logic of Late Capitalism*. Durham: Duke University Press, 1991.

Mcfarlane, Brian. *Novel to Film: An Introduction to the Theory of Adaptation*, New York: Oxford University Press, 1996.

Mercer, John and Martin Shingler. *Melodrama: Genre, Style, Sensibility*. London: Wallflower Press, 2004.

Morris, Pam, *Literature and Feminism: An Introduction*, Blackwell Publishers, 1993.

Mulvey, Laura. "Visual Pleasure and Narrative Cinema", *Screen* 16, No. 3, Autumn 1975, pp.6-18.

Mulvey, Laura. *Visual & Other Pleasures*, Bloomington: Indiana University Press, 1989.

Nichols, Bill. *Representing Reality: Issues and Concepts in Documentary*. Bloomington: Indiana University Press, 1991.

Kaplan, E. Ann. *Women and Film Both Sides of the Camera*, New York: Methuen, 1983.

Kerby, Anthony. *Narrative and the Self*, Bloomington: Indiana UP, 1991.

Patricia Erens. (Ed.) *Issues in Feminist Film Criticism*. Bloomington and Indianapolis: Indiana University Press, 1990.

O'Donnell, Patrick. and Robert Con Davis, *Intertextuality and Contemporary American Fiction*, Baltimore: Johns Hopkins University Press, 1989.

Price, Steven. *The Screenplay: Authorship, Theory and Criticism*, Basingstoke, Hampshire [England]; New York: Palgrave Macmillan, c2010.

Riffaterre, Michael. *Text Production*. New York: Columbia University Press, 1983.

Robbins, Ruth and Julian Wolfreys, eds. *Victorian Gothic: Literary and Cultural*

*Manifestations in the 19^(th) Century.* New York: Palgrave Publishers Ltd, 2000.

Singer, Ben. *Melodrama and Modernity: Early Sensational Cinema and its Contexts.* New York: Columbia University Press, 2001.

Smith, Neil "Homeless/Global: Scaling Places." *Mapping the Futures: Local Cultures, Global Change.* Ed. Jon Bird et al. London & NewYork: Routledge, 1993.

Stam, Robert and Robert Burgoyne, Sandy Flitterman-Lewis. *New Vocabularies in Film Semiotics Structuralism, Post-structuralism and Beyond.* London; New York: Routledge, 1992. 張梨美譯，《電影符號學新語彙》，臺北：遠流出版事業公司，1997。

Stam, Robert. *Film Theory: An Introduction,* Malden: Blackwell, 2000. 陳儒修，郭幼龍合譯，《電影理論解讀》，臺北：遠流出版事業公司，2002。

Sipe, Dan "The Future of Oral History and Moving Images", *The Oral History Reader.* Ed Robert Perks and Alistair Thomson. London and New York: Routledge.

Taylor, Lisa. and Andrew Willis, *Media Studies: Text, Institutions, and Audiences,* Oxford: Blackwell, 1999.

Tania, "Time and Desire in the Woman's Film". *Cinema Journal* 23.3 Spring.

Thornham, Sue. *Passionate Detachments an Introduction to Feminist Film Theory,* London; New York: Arnold, 1997. 艾曉明等譯，《激情的疏離——女性主義電影理論導論》，桂林：廣西師範大學出版社，2007。

Urry, John. *The Turist Gaze,* Sage Publications Ltd. 2002.

White, Hayden. *The Content of the Form: Narrative Discourse and Historical Representation.* Baltimore and London: Johns Hopkins U.1987.

Yip, June, *Envisioning Taiwan: Fiction, Cinema, and the Nation in the Cultural Imaginary,* Durham, N.C.: Duke University Press, 2004.

# 論文初出一覽

* **鄉土敘事與文學電影——從健康寫實到臺灣後新電影**

   部份內容曾發表於〈臺灣鄉土敘事與「文學電影」之再現（1970-1980）
   ——以身份認同、國族想像為主〉《臺灣文學學報》6（2005.02）。

* **女性書寫與新電影——八〇年代女性小說之影像傳播**

   原題〈八〇年代女性書寫與臺灣新電影之互文〉發表於政治大學「文本・
   影像・慾望：跨國大眾文化表象」國際學術研討會，2010 年 11 月 27 日。

* **母性鄉音與客家影像敘事——臺灣電影中的客家族群與文化意象**

   原題〈臺灣電影中的客家族群與文化意象〉發表於行政院客委會與中央大
   學客家學院合辦「全球視野下的客家與地方社會：第一屆臺灣客家研究國
   際研討會」2006 年 10 月 29-30 日。經審查後刊載於〈母性鄉音與客家影像
   敘事——臺灣電影中的客家族群與文化意象〉，《客家研究》（Journal of
   Hakka Studies）2:1（2007.06），頁 59-96。

* **影像史學與記憶政治——以《好男好女》與《超級大國民》為主**

   原題〈臺灣電影的歷史敘事與家國認同——以《好男好女》及《超級大國
   民》為主〉發表於彰化師範大學國文系暨臺文所「從近現代到後冷戰：亞
   洲的政治記憶與歷史敘事」國際學術研討會，2009 年 11 月 28-29 日。

* **想像國族與原鄉圖像——黃春明小說與臺灣新電影之改編與再現**

   發表於中正大學臺灣文學研究所「第三屆經典人物——黃春明文學與藝術
   跨領域國際學術研討會」，2009 年 6 月 24-25 日。經審查後收錄於《泥土
   的滋味》臺北：聯經出版公司，2009。

* **現代主義與異質發聲——白先勇小說與電影改編之互文研究**

   原題〈性別符碼、異質發聲——白先勇小說與電影改編之互文研究〉發表
   於政治大學臺灣文學研究所「白先勇的文學與藝術國際學術研討會」，
   2008 年 10 月 23-24 日。經審查後刊載於《臺灣文學學報》14（2009.06），
   頁 139-150。收錄於《跨世紀的流離》臺北：印刻出版公司，2009。

* **性別符碼與鄉土魅影——李昂小說《殺夫》、《暗夜》之電影改編與影像詮釋**

   原題〈性別・凝視・再現——李昂小說《殺夫》、《暗夜》之電影改編與
   影像詮釋〉發表於中正大學臺灣文學研究所「第四屆經典人物——李昂跨
   領域研究國際學術研討會」，2010 年 5 月 20-21 日。

<div align="right">2011 年 9 月初稿完稿日</div>

國家圖書館出版品預行編目資料

從文字書寫到影像傳播
——臺灣「文學電影」之跨媒介改編

黃儀冠著.－ 初版.－ 臺北市：臺灣學生，2012.09
面；公分

ISBN 978-957-15-1542-7 (平裝)

1. 電影文學 2. 臺灣文學 3. 影評 4. 文學評論
5. 跨文化研究

987.013                                    100017772

從文字書寫到影像傳播
——臺灣「文學電影」之跨媒介改編（全一冊）

著　作　者：黃　　　儀　　　冠
出　版　者：臺 灣 學 生 書 局 有 限 公 司
發　行　人：楊　　　雲　　　龍
發　行　所：臺 灣 學 生 書 局 有 限 公 司
　　　　　　臺北市和平東路一段七十五巷十一號
　　　　　　郵 政 劃 撥 帳 號：00024668
　　　　　　電　話：(02)23928185
　　　　　　傳　眞：(02)23928105
　　　　　　E-mail：student.book@msa.hinet.net
　　　　　　http：//www.studentbook.com.tw
本 書 局 登
記 證 字 號：行政院新聞局局版北市業字第玖捌壹號

印　刷　所：長 欣 印 刷 企 業 社
　　　　　　新北市中和區永和路三六三巷四二號
　　　　　　電　話：(02)22268853

定價：新臺幣五〇〇元

西 元 二 〇 一 二 年 九 月 初 版